環遊日本

ふるさとの手帖

—— あなたの「ふるさと」のこと、少しだけ知ってます。 ——

摩托車日記

走遍47都道府縣、1741市町村，

看見最美麗的日本風景

前言

二十一歲那年春天，我還是個大學生時。

出門旅行了很長一段時間。

騎著藍色的本田 Super Cub 超級小狼，目標是環遊日本所有市町村。

旅行第一天，輪胎就打滑，我從搭檔小狼身上摔下來，膝蓋受重傷，醫生判斷需要三個月才能完全痊癒。

我暫時必須定期就醫，而小狼只花六百日圓就修好了。

接受了這椿意外，我繼續旅行。

關於這次的旅行，我只決定了一件事。

「拍下造訪的每個城市鄉鎮吧。」

今天的天空，飄過怎樣的雲朵？

這條巷弄，是誰上學時的必經之路？

田畝的顏色好像改變了？

像是把這一點一滴寫進手帖一般，我遍遊了你的故鄉。

旅途結束，我學到一件事，那些看似理所當然的景色都是日本重要的日常。

希望今後也能將這些日本的小小碎片，靜靜留在這本書中。

願你的故鄉，

明日依然擁有不受打擾的幸福。

在這本書中，有一七四一個日本的故事。

仁科勝介

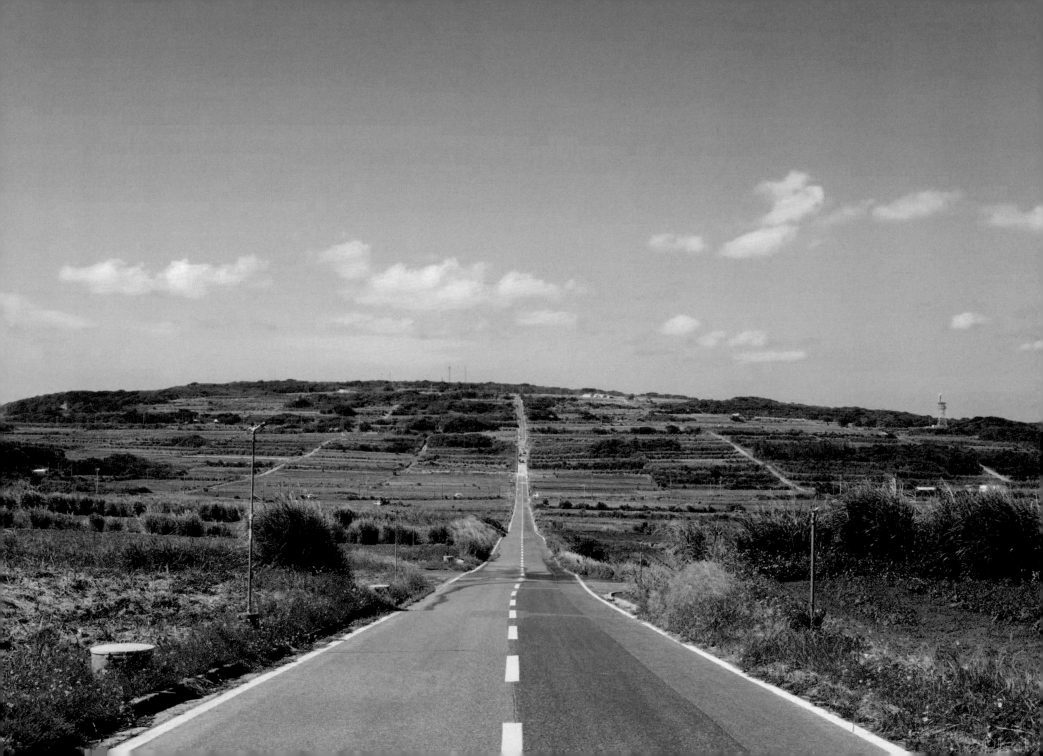

目次

前言 002

北海道 008

前往冬天的北海道 026

青森縣 028

岩手縣 034

宮城縣 040

秋田縣 046

山形縣 050

福島縣 058

人與人的連繫 065

茨城縣 066

栃木縣 072

群馬縣 076

埼玉縣 082

千葉縣 090

東京都 096

遍訪美麗的島嶼 106

神奈川縣 112

新潟縣 116

富山縣 122

石川縣 126

福井縣 130

山梨縣 134

連續五天出現彩虹 139

長野縣 140

岐阜縣 150

静岡縣 156

想再看一次的景色① 161

日本的祈禱 162

愛知縣 164

三重縣 170

滋賀縣 176

京都府 180

想再看一次的景色② 185

大阪府 186

兵庫縣 192

奈良縣 198

和歌山縣 204

鳥取縣 210

島根縣 214

岡山縣 218

廣島縣 222

住在老民宅 226

我與家人與旅行這件事 228

山口縣 230

德島縣 234

香川縣 240

愛媛縣 244

高知縣 248

福岡縣 254

最初之旅——東廣島 263

為了持續旅行的群眾募資 264

佐賀縣 266

長崎縣 270

熊本縣 276

大分縣 282

宮崎縣 286

鹿児島縣 290

沖縄縣 298

索引 306

後記 306

環遊日本市町村年表 316

～直到旅途結束 318

・市町村數1741為2020年7月時的市町村數1718，加上東京23區的總數。
・本書所刊載的照片，為2018年3月～2020年1月之間，在遵守各項安全規則之下所拍攝，部分地區、設施的狀況可能已有改變，如欲前往請務必提前聯繫詢問。並且，為了您的安全著想，請勿前往禁止進入的地方拍攝，或進行可能導致危險發生的拍攝行為。

開始旅行前的事

最早想到要環遊全日本市町村，是在大一結束那年，差不多是我搭便車環遊九州半年後的事。「全日本不曉得有多少市町村呢？」有一天，像被雷打到似的，這個念頭不經意浮現腦海。環遊全日本市町村是一件多浪漫的事啊，想像著無盡道路前方開展的景色，我感受到內心的顫動。就這樣，我開始著手準備這趟未知的旅程。

我主要做的準備有以下三件事。

・修完大學的必修學分
・存錢
・擬定旅遊策略

大學生想存錢只能靠打工。想打工就需要有時間。我那原本真的少得像麻雀眼淚的存款，想增加到一百五十萬日圓是很困難的事。為此，必須儘早修完大學必修學分，才能有多餘時間打工。一年級結束後，我從二、三年級的課表中計算出所需學分，拚命將所有必修課安排在三年級上學期內修完。以結果來說，到了三年級上學期，除了研究討論和畢業論文，我已經修完所有學分。從三年級下學期開始，實質上成了自由之身。少了學分的束縛就可以卯起來找打工了。我去拜託曾幫忙找住處的打工地方店長，請他讓我上平日全班。就算被一起打工的朋友笑我是「正職」也沒辦法。那段時間過得有點血汗，但也讓我學會看店長臉色的能力。另外，三年級那年暑假，我去長野縣小谷村某飯店做了一個月包吃住的打工。當時同班同學都在忙著就業實習，我為了存錢，連實習也只得放棄。在那間飯店打工時，認識了從東京來辦活動的其他工作人員，和大家變成好朋友。晚上圍在營火旁看星星發呆的時光，是比什麼都更寶貴的回憶。我和大家至今仍有交流，這也令人欣慰。

就這樣，在開始旅行前，我好不容易存夠了一百五十萬。

剩下的，就是擬定旅遊策略了。思考過各種交通工具，最後的結論是，能在法定速度範圍內行駛的一百二十五c.c. 本田超級小狼，最適合陪我踏上旅途。於是我重新報名駕訓班，拿到新的駕照。在機車行發現這輛藍色超級小狼時，內心湧現一股直覺「絕對就是他了！」從那天起，我們成為一對搭擋。

此外，除了用個人社群網站傳播旅途見聞，我也打算做個網站，以淺顯易懂的方式更新旅途中發生的事。身為初學者，花了半年時間學習網站製作，實際上又花了半年才真正完成網站，為此所花上的心力，我沒有把握可以再來一次。「故鄉手帖」（ふるさとの手帖）這個名稱是網站名，也是這本書的書名（此為日文原書名）。懷著想把某人的故鄉留在手帖上的心情製作了這個網站，也夢想著有朝一日可以出成書。

最後，要維持環遊日本所有市町村的動力並不容易。旅行當然令人雀躍期待，但這趟旅程基本上就是一場與耐力的戰爭。實際展開旅行後，不管怎麼前進都看不到終點，這點最是難受。如果有人也想挑戰，請先做好面對這種空虛心情的準備。此外，旅行自然伴隨各種麻煩與意外，請抱持將這些二轉換為笑談的開闊心胸。還有，眼前看見的日常可能是某人的鄉愁，請隨時不要忘記當下的感動。

從出發的好幾年前起，我已在心中展開旅程。

旅行中遇到的最大彩虹（旭川市）

北海道

前往充滿考驗的大地

大二那年，學長們進行了「騎摩托車環遊北海道」的挑戰。看著他們不斷更新的社群網站內容，照片裡學長們的鬍子一天比一天長，我終於理解為什麼人們經常說北海道是一片「充滿考驗的大地」。不知不覺中輪到自己，好幾次內心參雜了擔心能否完成的不安與「一定要刮鬍子」的決心，當然，還有期待自己跨上摩托車橫越這塊北方大地的雀躍心情。

北海道總共有一百七十九個市町村，就連僅次於北海道的長野縣也只有七十七個市町村。當我第一次得知這個數量時，嚇得背脊發涼。過去雖曾去過一次北海道，但是停留的地方有限，學長「騎摩托車環遊北海道」的事光聽就覺得「真是驚人的挑戰」。一旦輪到自己要來遍遊整個北海道市町村時，忍不住心想「為什麼要做這種蠢事……」總而言之，目標是花一個月時間，騎摩托車能多去一個地方就多去一個地方。以京都府舞鶴市為出發點，搭上新日本海渡輪，即將抵達小樽靠岸，踏上北海道的土地。以京都府舞鶴市為出發點時，目標是花一個地方。

適應北海道的土地後，恐懼心理逐漸轉淡，順著筆直公路向前奔馳的感覺真的非常舒服。保持一定速度，看著冬季來時，路旁用來標示道路界線的「箭羽」快速流過，眼前開展的大自然風光更是比什麼都奢侈的享受。

剛揭開旅程序幕那段時間，也曾對一個人騎車上路這件事感到畏懼。萬一途中遇到什麼麻煩該怎麼應付，也懵懵懂懂地擔心「說不定會出現棕熊」。事實上沒有遇上什麼大麻煩，幸運的是棕熊也只遠遠拜見過一次。

北海道天氣多變，雲朵形狀及氣候特色皆與本州完全不同。好幾次下起冰冷的雨，騎在平原或海邊時風又大得宛如颱風。我展開北海道旅途的時節是六、七月的夏季，卻還是冷得必須穿上長袖才剛好。

還有，北海道到處都是旅人。在民宿或騎士客棧遇見旅行者的機會就是比別的地方多。每天都能看到後座堆著龐大行囊，像要搬家似的自行車旅行者，也常朝著對向車道擦身而過的摩托車騎士舉起右手，互相為彼此的旅途打氣祈福。在廣闊的北海道旅行，一個人獨處的時間很多，這些旅途中的相遇與緣分是環遊北海道時不可或缺的一塊拼圖。那一個月期間，忘我地投入旅程，回過神來才發現自己已經行遍二百六十個市町村，數量相當於整個北海道的九十％。記得那時一點也不覺得自己已經在北海道一個月，時間一轉眼就過了。不只環繞遼闊的北方大地外圍一圈，我

冬季的北海道與流冰

關於北海道之旅的具體細節，真的多到一本書也收錄不盡，不過，在此我想記錄一下關於流冰的事。那是結束第一次的長旅後，為了去看在鄂霍次克海現蹤的流冰，又花了很短的時間迅速來回北海道。十二月底結束摩托車之旅，我暫時休息了一陣子，精神完全都回復了，忽然興起想去北海道的念頭。在整趟的摩托車環遊日本之旅中，我只見過夏天的北海道景色，冬天的北海道對我其實早就有這個想法了，只是過去一直想的都是「想從破冰船上觀賞流冰」的念頭。同時，內心也浮現「想從破冰船上觀賞流冰」的念頭。此時內心有個聲音告訴我，或許那個時機就是現在。我是想到什麼就會馬上付諸行動的人，立刻著手調查破冰船，可惜的是，流冰主要觀賞時期的二月船位已經全都預約額滿。想想也有道理，是我察覺得太遲。現在都已經一月中旬了。不過，我發現離二月底還預約得到船位。一查才知道，以往年情況來說，一月底似乎是無法斷言流冰是否靠岸的時期，就算特地跑一趟鄂霍次克海也很有可能無功而返。腦中閃過這個可能性，老實說也很苦惱到底該不該去，最後仍相信自己的決定，預約了一月底的破冰船，把機票一起訂好。去年的這

還造訪了不靠海的內側，也跨海去了離島。即使沒有走遍所有鄉鎮，這趟旅程依然很不容易。可是，艱難的過程化為大大的自信，給了我持續旅行的勇氣，才不至於在半途而廢。我決定另尋機會造訪尚未去成的市町村，暫時從小樽港口搭上船，再次回到本州。

1	2	3	
4			
5	6	7	8

1 赤井川村公路休息站（赤井川村）2 在六花之森度過了難得的時光（中札內村）3 來到利尻島（利尻富士町）4 遠眺斜里岳（清里町）5 曾經的中湧別車站（湧別町）6 我最愛的「幸運小丑（Lucky Pierrot）」漢堡（七飯町）7 在寧靜的山林間前行（留壽都村）8 設置許多知名馬匹紀念碑的「純種馬道」（新冠町）

1 在神社旁向你說聲午安（平取町）2 溜滑梯下方的水滴（更別村）3 起霧的早晨（乙部町）4 一起打排球（弟子屈町）5 有祭典感覺的大漁豐收旗（神惠內村）6 不為人知的美麗蕎麥田（音威子府村）7 悠閒寧靜的景色（士別市）8 大家一起打棒球的時間（仁木町）9 發現蒸汽機關火車（富良野市）

個日期流冰尚未靠岸，我可說是下了一生一次的重大賭注。

終於到了飛往北海道當天，是個狂風暴雨的壞天氣。飛機雖然順利起飛，但有可能因無法著陸而折返。在不知能否平安抵達北海道的不安中，總算平安降落。然而，正是這惡劣的天候召喚了奇蹟。拜北方吹來的狂亂暴風之賜，已經漂到附近的流冰一口氣往南移動，就在這天靠了岸。我抵達北海道的日子，成為這一年的流冰靠岸紀念日。預約搭乘破冰船的隔天，天氣更是有如颱風過後一般晴朗。萬里無雲的藍天下，靠岸的流冰燦爛奪目。搭上破冰船，船隻發出劇烈聲響前進，彷彿將我帶入異世界。親眼目睹鄂霍次克遼闊大海水平線上雪白的冰與蔚藍天空的對比，那份感動想必永遠無法忘記。

冬天的北海道之旅，讓我重新領悟「光是造訪某地，並不算真正認識那塊土地」的道理。騎摩托車旅行時努力去理解每個市町村的特徵與魅力，不在那塊土地上生根成長的我充其量只是旅人過客。故鄉的景色，只有故鄉在那裡的人才最清楚。冬天的北海道有著與夏天不同的美，感受冬日美景的魅力，儘管當時的我已經行遍占日本全體八成的市町村，再次體認日本還有許多我不知道的風景，重新找回初衷。總而言之，這趟流冰之旅的挑戰既是番外篇，也是必要之旅，更是一場幸運的旅行。

二○一九年夏天，我租車一口氣巡遍了剩下的二十處市町村。途經許多上次造訪過的地方，深深體會到騎車果然更能好好前往各地。雖然這年夏天經常下雨，氣候微涼，幸好還是平安無事走完最後一個地方，在「充滿考驗的大地」上的漫長挑戰終於結束。

1 隨時都能見到耶誕老人（廣尾町）2 閃閃發亮的漁船（壽都町）3 最愛在民宿的相遇（奧尻町）4 和牠四目交接了（厚岸町）5 前往共働學舍新得農場（新得町）6 大家一起在電車裡過夜（興部町）7 在美好的旅人客棧度過悠閒時光（喜茂別町）

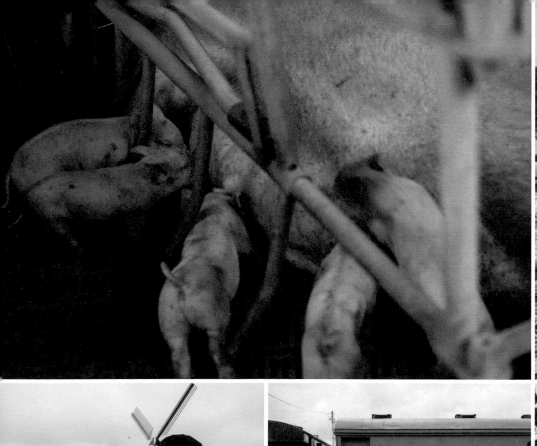

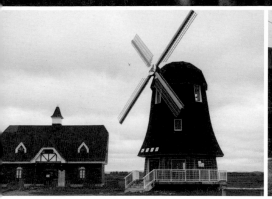

1 授予生命（岩見澤市）2 令人著迷的黃金岬（留萌市）3 風雪塔與農業資料館（猿払村）4 悲別車站的氛圍（上砂川町）5 彷彿消失在天際（上川町）6 北方的榮耀（栗山町）7 盛放的花團錦簇（共和町）8 在「繪本的故鄉」劍淵吃到的麵包（劍淵町）

1	2		3
4	5		
6		7	8
		9	

1 利尻昆布熬出的湯頭十分美味（利尻町）2 等公車的時間（本別町）3 離開羊蹄山（京極町）4 色彩鮮豔的薰衣草花田（中富良野町）5 隱沒在霧裡（北斗市）6 遇見野生丹頂鶴（濱中町）7 美麗的花城（惠庭市）8 拜訪朋友的祖父母家（登別市）9 夕陽落在Ororon Line①的另一端（增毛町）

	2	3
1	4	5
6	7	8
9		

1 跨海來到駒之岳（長萬部町）
2 在北海道最後一個造訪的城鎮
（占冠村）**3** 一整面的幸福願望
（夕張市）**4** 搖擺的日常（美
深町）**5** 美好的天空（瀧川市）**6** 公所附近（古平
町）**7** 在APOI②岳地質公園認識大自然（樣似町）
8 懷舊氛圍十足的幾寅站（南富良野町）**9** 雨後花
開（鹿追町）

1		2		3
4				
5		6	7	
		8		

1 漫步城鎮中（津別町）2 在網走監獄遙想歷史（網走市）3 吹過北方大地的風（大空町）4 本土最東端的納沙布岬（根室市）5 船長之家，真的好想在這過夜（北見市）6 眺望遠方天空的煙花（岩內町）7 在北方大地第一個遇見的人（小樽市）8 魄力驚人的巨熊（白老町）

	2	3
1	4	5
6	7	8
		9

1 不輸給雨（中頓別町）**2** 放學後的時光（遠輕町）**3** 在美幌峠，沿著兩旁的山毛櫸前進（美幌町）**4** 藍天下的彩色三角錐（黑松內町）**5** 來到有「香之里」之稱的瀧上（瀧上町）**6** 向日葵的故鄉（北龍町）**7** 體驗世界遺產知床的神祕（斜里町）**8** 夕陽落在城鎮與鐵軌上（函館市）**9** 遠方的丹朱別川橋梁（上士幌町）

1 剛摘下的新鮮水嫩玉米（砂川市）2 一早就在排隊（積丹町）3 靜靜眺望洞爺湖（洞爺湖町）4 Salvo步道入口（標茶町）5 和在民宿認識的好朋友們道別（大樹町）6 無論何時都這麼悠閒（遠別町）7 搭朋友父親的車（新日高町）8 幸福車站散播幸福（帶廣市）

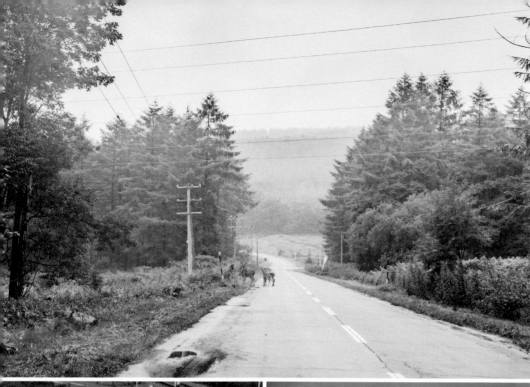

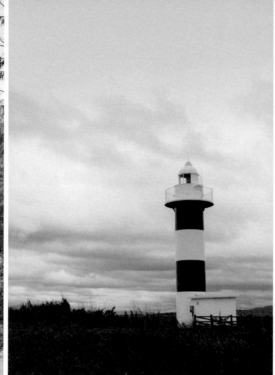

1	2	
3	4	5
7	8	6

1 偶遇一對親子鹿（士幌町）
2 在薰香玫瑰之丘公園（石狩市）**3** 這裡開著各種不同的花（小清水町）**4** 一位媽媽送我的補給品（鶴居村）**5** 橫綱千代之山與千代之富士（福島町）**6** 開在休息站附近的花（小平町）**7** 時值7月，但這天仍然要開暖爐（苫小牧市）**8** 孩子們的遊戲時間（紋別市）

1	2	
4	5	3
6	7	8
	9	

1 今後也不會消滅③（陸別町）
2 受到慎重保護的熊之湯（羅臼町）**3** 道路反射鏡的前方還是北海道（南幌町）**4** 民宿大手筆招待（釧路市）**5** 鮭魚科學館裡有各種魚（標津町）**6** 已廢棄的軌道筆直延伸（置戶町）**7** 在城鎮裡靜靜散步（幕別町）**8** 在公路休息站的空地上（伊達市）**9** 反射日光（蘭越町）

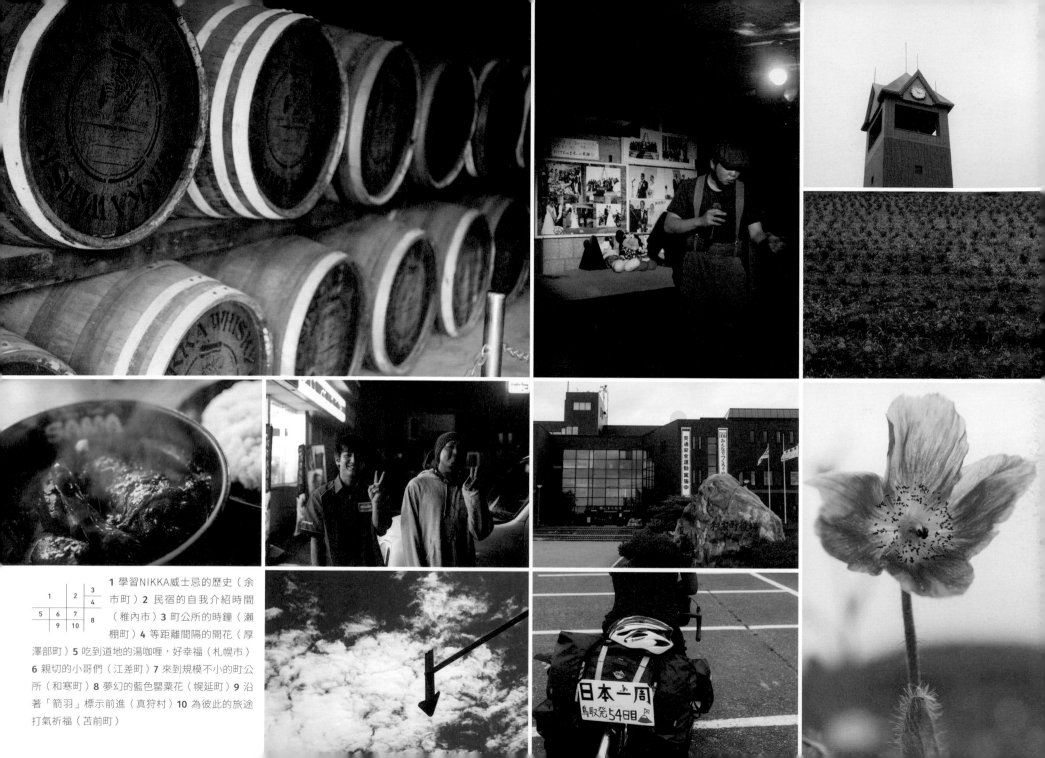

1 學習NIKKA威士忌的歷史（余市町）2 民宿的自我介紹時間（稚內市）3 町公所的時鐘（瀨棚町）4 等距離間隔的開花（厚澤部町）5 吃到道地的湯咖喱，好幸福（札幌市）6 親切的小哥們（江差町）7 來到規模不小的町公所（和寒町）8 夢幻的藍色罌粟花（幌延町）9 沿著「箭羽」標示前進（真狩村）10 為彼此的旅途打氣祈福（苫前町）

1	2	3	
		4	
5	6	7	8
9	10		

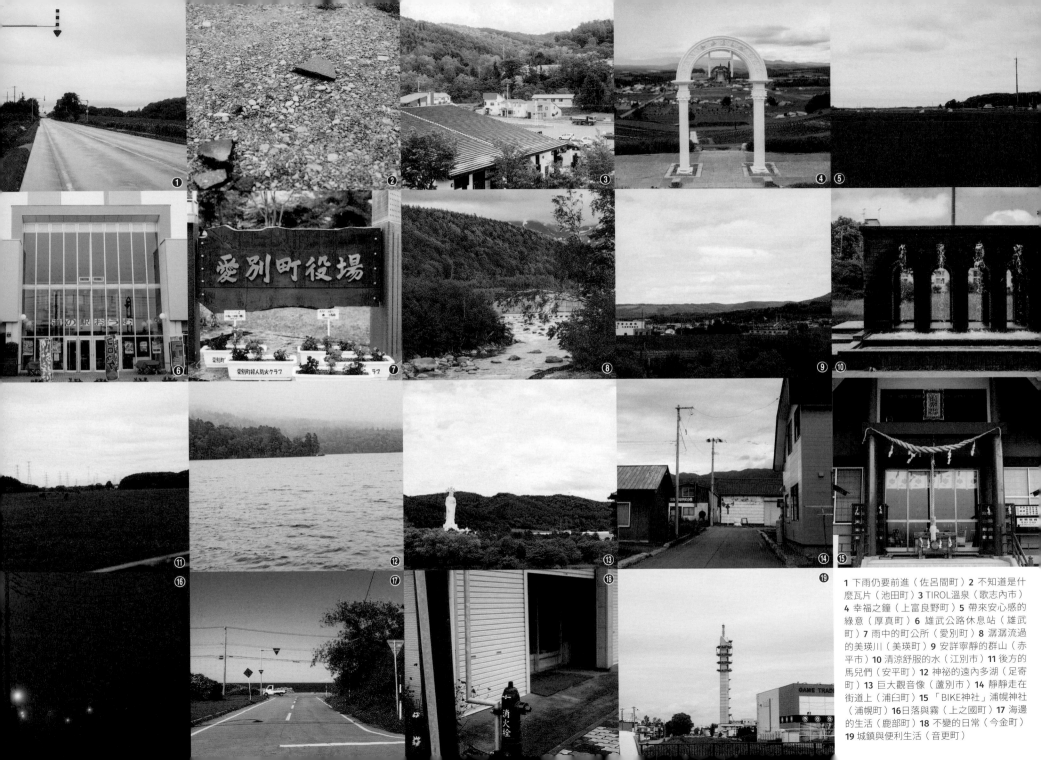

1 下雨仍要前進（佐呂間町）2 不知道是什麼瓦片（池田町）3 TIROL溫泉（歌志內市）4 幸福之鐘（上富良野町）5 帶來安心感的綠意（厚真町）6 雄武公路休息站（雄武町）7 雨中的町公所（愛別町）8 潺潺流過的美瑛川（美瑛町）9 安詳寧靜的群山（赤平市）10 清涼舒服的水（江別市）11 後方的馬兒們（安平町）12 神祕的遠內多湖（足寄町）13 巨大觀音像（蘆別市）14 靜靜走在街道上（浦臼町）15「BIKE神社」浦幌神社（浦幌町）16日落與霧（上之國町）17 海邊的生活（鹿部町）18 不變的日常（今金町）19 城鎮與便利生活（音更町）

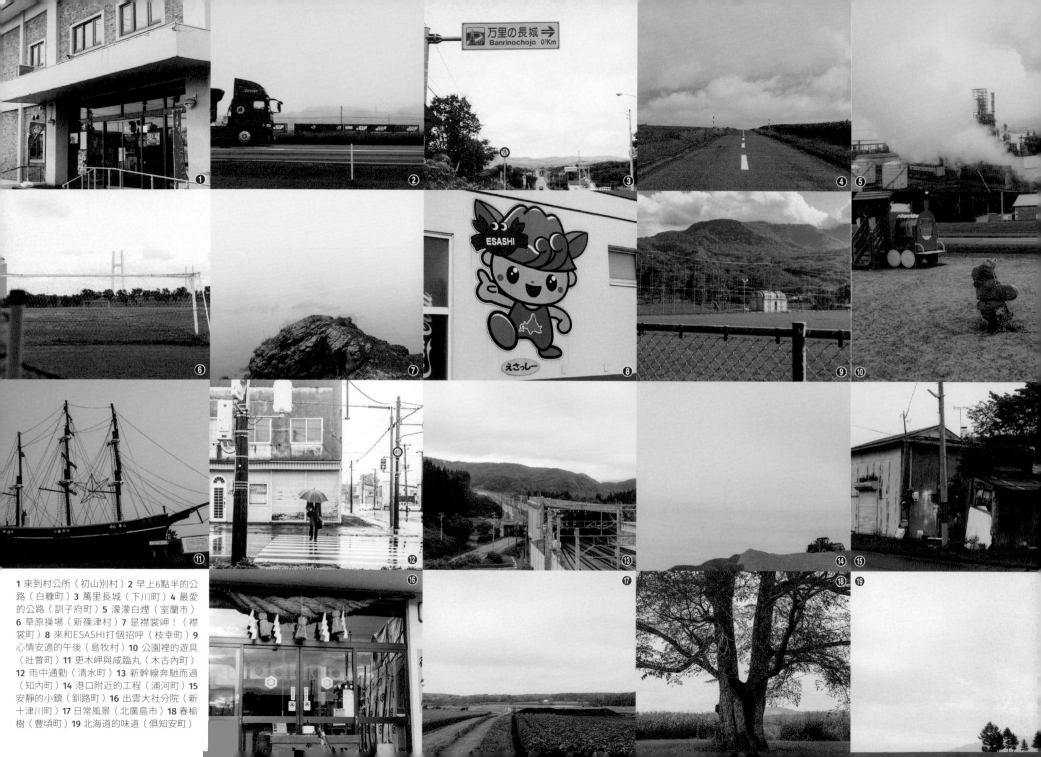

1 來到村公所（初山別村）2 早上6點半的公路（白糠町）3 萬里長城（下川町）4 最愛的公路（訓子府町）5 濛濛白煙（室蘭市）6 草原操場（新篠津村）7 是襟裳岬！（襟裳町）8 來和ESASHI打個招呼（枝幸町）9 心情安適的午後（島牧村）10 公園裡的遊具（壯瞥町）11 更木岬與咸臨丸（木古內町）12 雨中通勤（清水町）13 新幹線奔馳而過（知內町）14 港口附近的工程（浦河町）15 安靜的小鎮（釧路町）16 出雲大社分院（新十津川町）17 日常風景（北廣島市）18 春楡樹（豐頃町）19 北海道的味道（俱知安町）

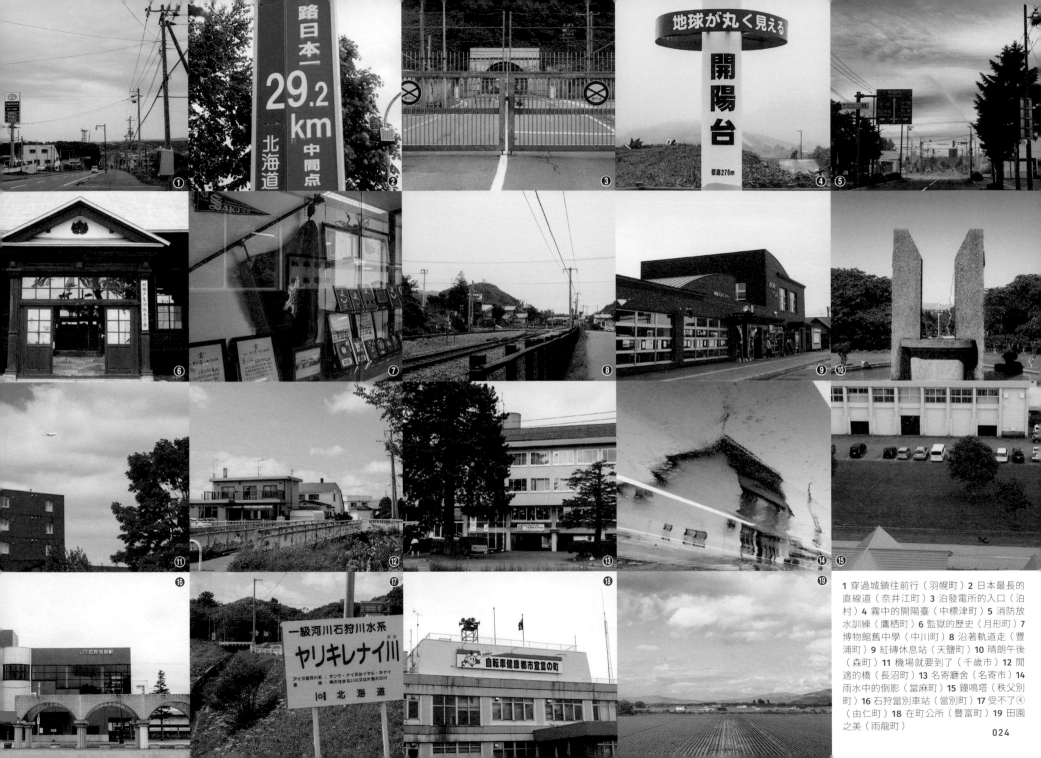

① 穿過城鎮往前行（羽幌町）② 日本最長的直線道（奈井江町）③ 泊發電所的入口（泊村）④ 霧中的開陽臺（中標津町）⑤ 消防放水訓練（鷹栖町）⑥ 監獄的歷史（月形町）⑦ 博物館舊中學（中川町）⑧ 沿著軌道走（豐浦町）⑨ 紅磚休息站（天鹽町）⑩ 晴朗午後（森町）⑪ 機場就要到了（千歲市）⑫ 閒適的橋（長沼町）⑬ 名寄廳舍（名寄市）⑭ 雨水中的倒影（當麻町）⑮ 鐘鳴塔（秩父別町）⑯ 石狩當別車站（當別町）⑰ 受不了④（由仁町）⑱ 在町公所（豐富町）⑲ 田園之美（雨龍町）

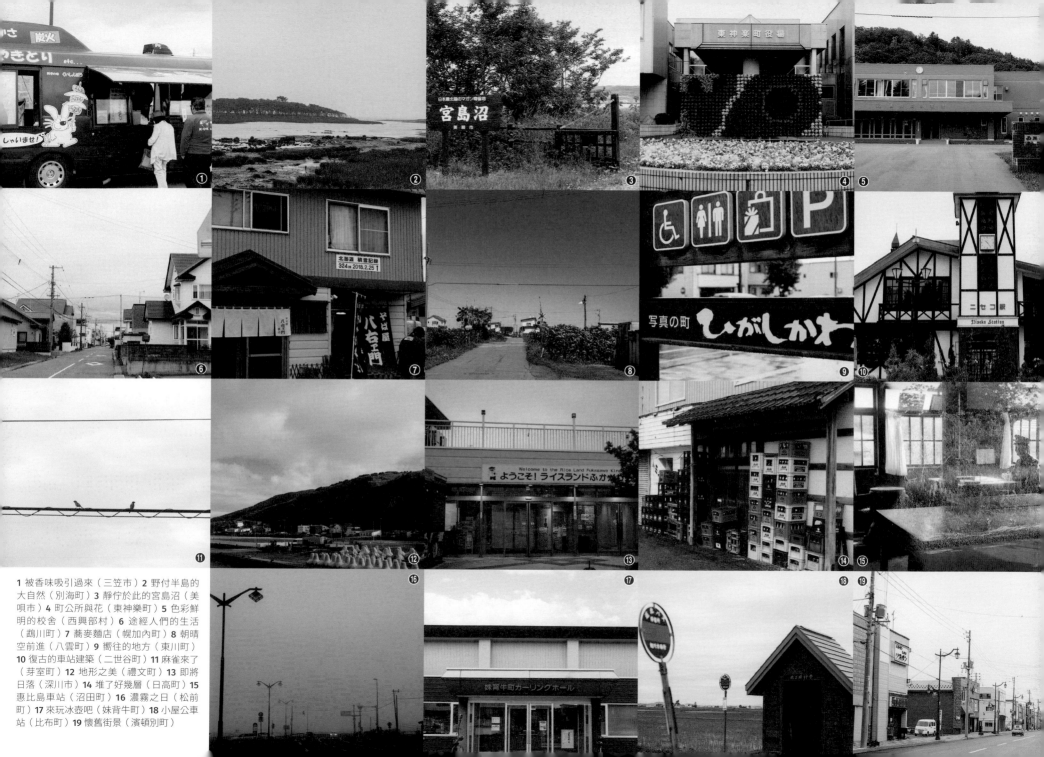

1 被香味吸引過來（三笠市）2 野付半島的大自然（別海町）3 靜佇於此的宮島沼（美唄市）4 町公所與花（東神樂町）5 色彩鮮明的校舍（西興部村）6 途經人們的生活（鵡川町）7 蕎麥麵店（幌加內町）8 朝晴空前進（八雲町）9 嚮往的地方（東川町）10 復古的車站建築（二世谷町）11 麻雀來了（芽室町）12 地形之美（禮文町）13 即將日落（深川市）14 堆了好幾層（日高町）15 惠比島車站（沼田町）16 濃霧之日（松前町）17 來玩冰壺吧（妹背牛町）18 小屋公車站（比布町）19 懷舊街景（濱頓別町）

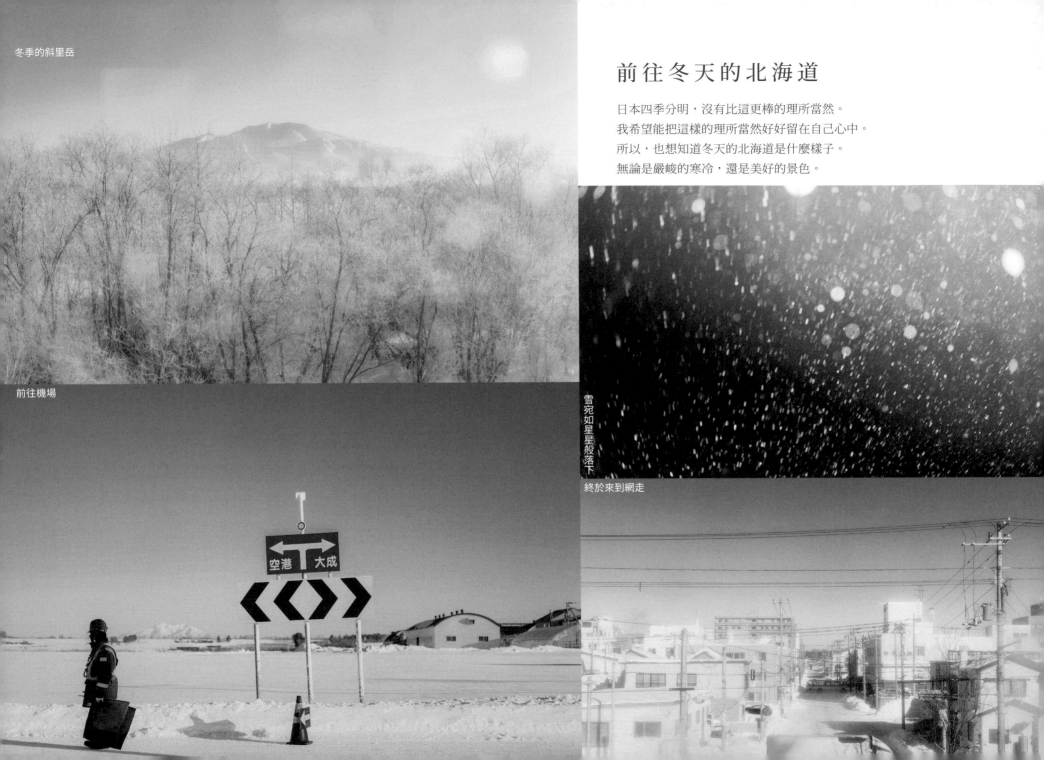

冬季的斜里岳

前往機場

雪宛如星星般落下

終於來到網走

前往冬天的北海道

日本四季分明，沒有比這更棒的理所當然。
我希望能把這樣的理所當然好好留在自己心中。
所以，也想知道冬天的北海道是什麼樣子。
無論是嚴峻的寒冷，還是美好的景色。

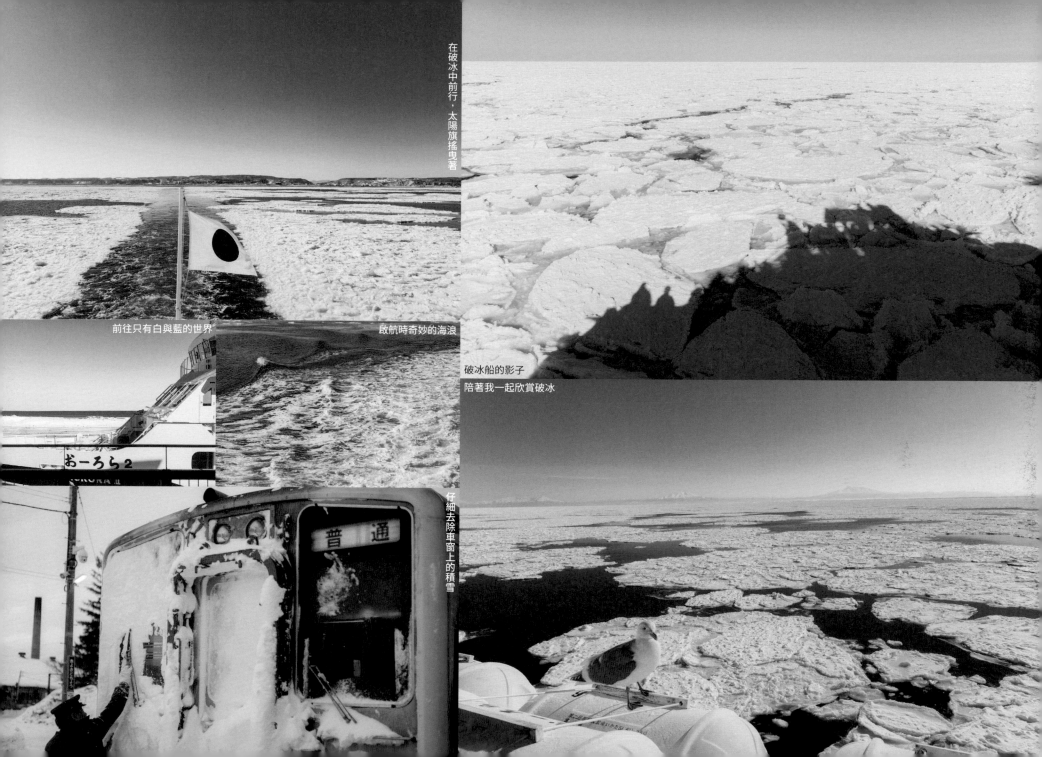

在破冰中前行，太陽旗搖曳著

前往只有白與藍的世界

啟航時奇妙的海浪

破冰船的影子

陪著我一起欣賞破冰

おーろら2

仔細去除車窗上的積雪

普通

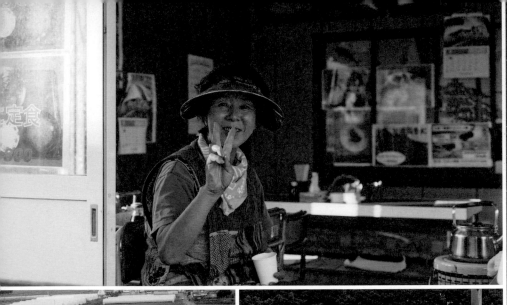

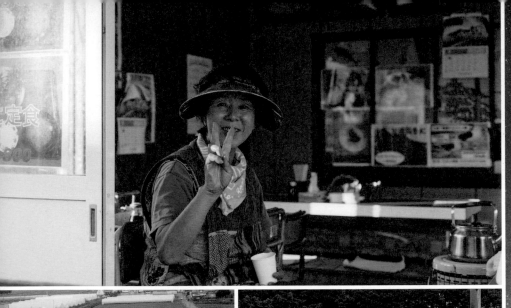

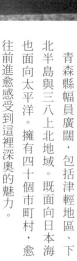

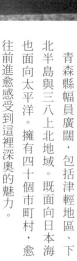

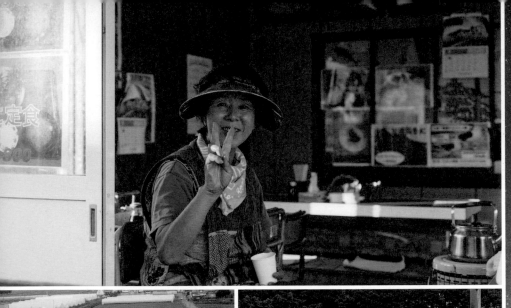

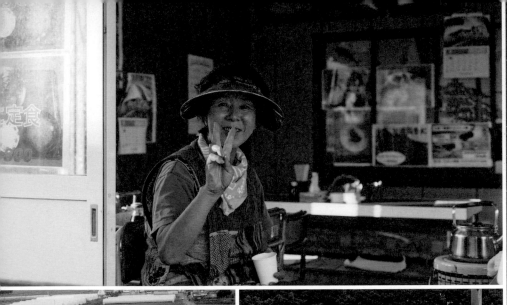

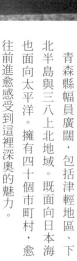

青森縣

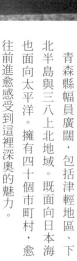

02 | A'OMORI

坐擁日本海與太平洋的地方

青森縣幅員廣闊，包括津輕地區、下北半島與三八上北地域。既面向日本海也面向太平洋。擁有四十個市町村，愈往前進愈能感受到這裡深奧的魅力。

黑石市的中町小見世通會獲選入「日本之道百選」，兩旁都是傳統建築。抵達時正好在舉行祭典，雖然和當地老爹交上朋友，但他的津輕腔口音實在太難聽懂，只聽出「九點」卻不知祭典在哪舉行。

在田舍館村看到的稻田彩繪，光用肉眼觀賞都極具震撼力，不難明白為何吸引了那麼多的觀光客。也去見了在鰺澤町安靜過日子的秋田犬「Wasao」，光是看到牠就自然地想說聲「謝謝」。

說到青森就會想到睡魔祭。青森市的「睡魔之家 WA・RASSE」是如夢一般的空間。在這裡了解了睡魔祭的歷史，參觀工匠們的手藝，為那充滿魄力的睡魔展示品感到震懾不已。點亮的睡魔燈籠色彩鮮明絢爛，可以真切感受到蘊含其中的生命力。當天碰巧舞台上還有「睡魔囃子」的現場演奏，臨場感滿點的祭典伴奏「囃子」震撼人心。這種連靈魂也為之動搖，能量從身體深處湧上的感覺，只有在這裡感受過。我下定決心，總有一天要去參加祭典。

陸奧市的恐山是日本三大靈山之一，在這裡可以看到「那個世界」與「這個世界」的分界，同時體驗極樂天堂與死後地獄，也可以造訪掛念死者的憑弔場所。我抱著豁出去的緊張心情首先來到三途之川，火山氣體中的硫磺味、一片荒涼的岩場……經過各種殺氣騰騰的異樣世界後，忽然來到人稱極樂濱的美麗湖泊，宛如山裡出現風平浪靜的海洋，令人感受到一股不可思議的美。我在恐山見識到過去所不認識的世界。

體會過津輕半島大自然的險峻，在本州最北端的大間吃到美味無比的鮪魚，來到下北半島最東邊東通村尻屋崎，在這裡遇見雄壯美麗的寒立馬。繼續前進到十和田市及八戶市，這幾個地方和青森市的氛圍又是大不相同。

青森縣總給人遙遠的印象，實際造訪之後才知道它有多雄偉遼闊，未來希望還能再找時間來場青森大冒險。

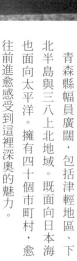

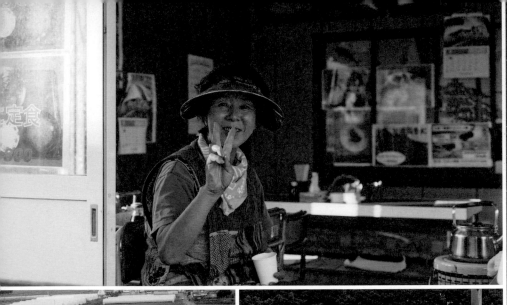

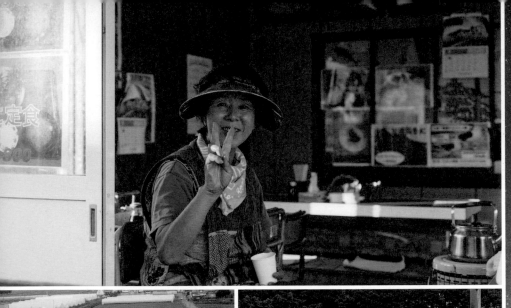

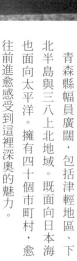

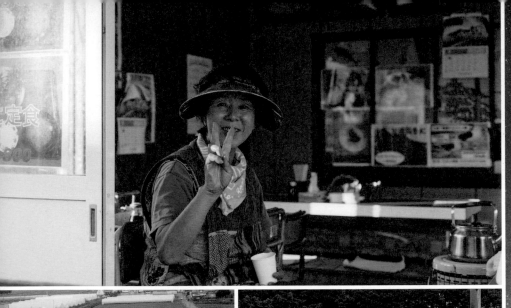

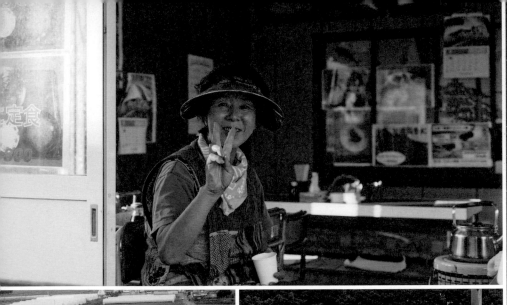

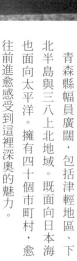

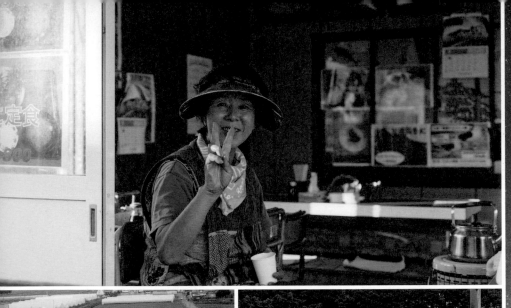

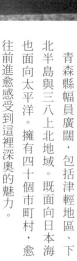

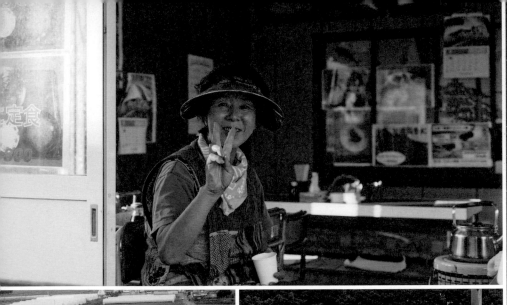

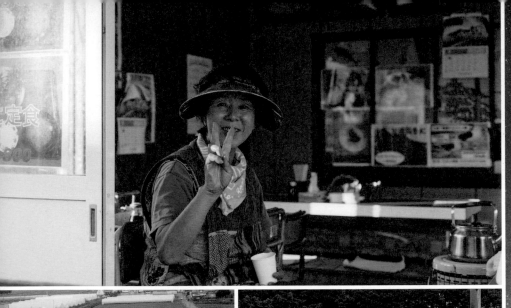

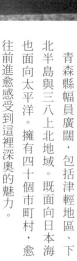

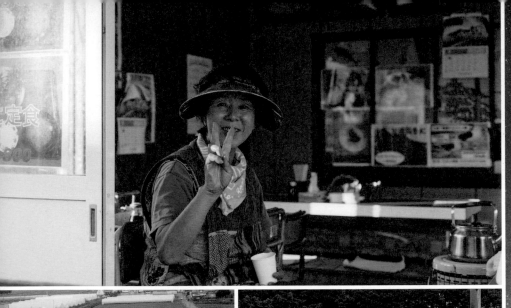

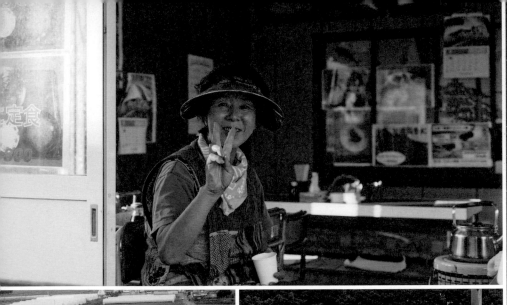

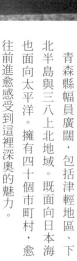

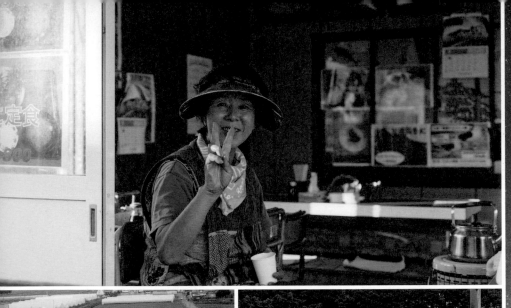

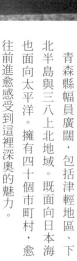

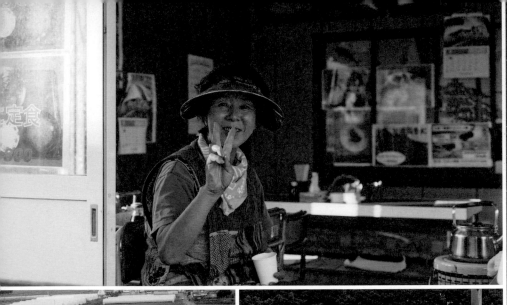

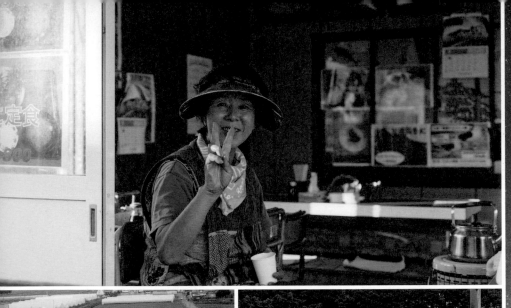

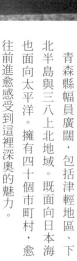

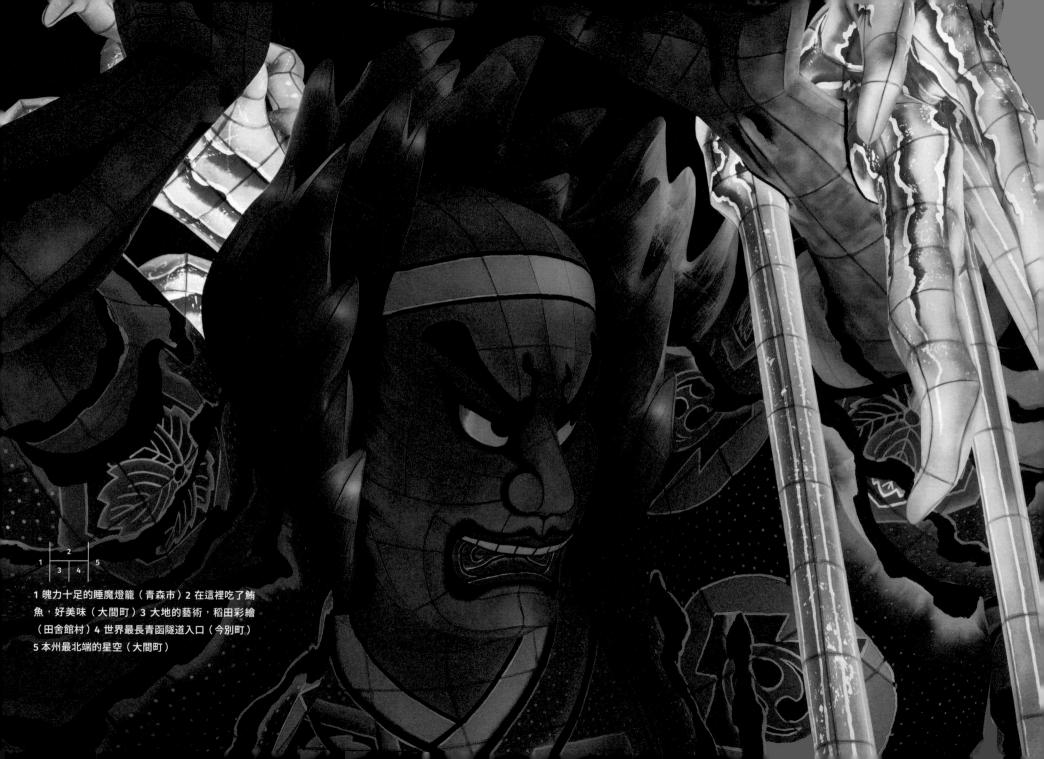

1　2　5
　3　4

1 魄力十足的睡魔燈籠（青森市）2 在這裡吃了鮪
魚，好美味（大間町）3 大地的藝術，稻田彩繪
（田舍館村）4 世界最長青函隧道入口（今別町）
5 本州最北端的星空（大間町）

1	2	
4	5	3
		7 8
6		9

1 保存至今的中町小見世通（黑石市）**2** 培育名馬的城鎮（七戶町）**3** 謝謝你曾經存在（鰺澤町）**4** 左邊是岩木山（藤崎町）**5** 朱紅色的隧道（津輕市）**6** 在大空廣場展翅翱翔（三澤市）**7** 廣場與裝置藝術（十和田市）**8** 休息站與交流中心（六戶町）**9** 夢幻鐵路及泡腳溫泉（風間浦村）

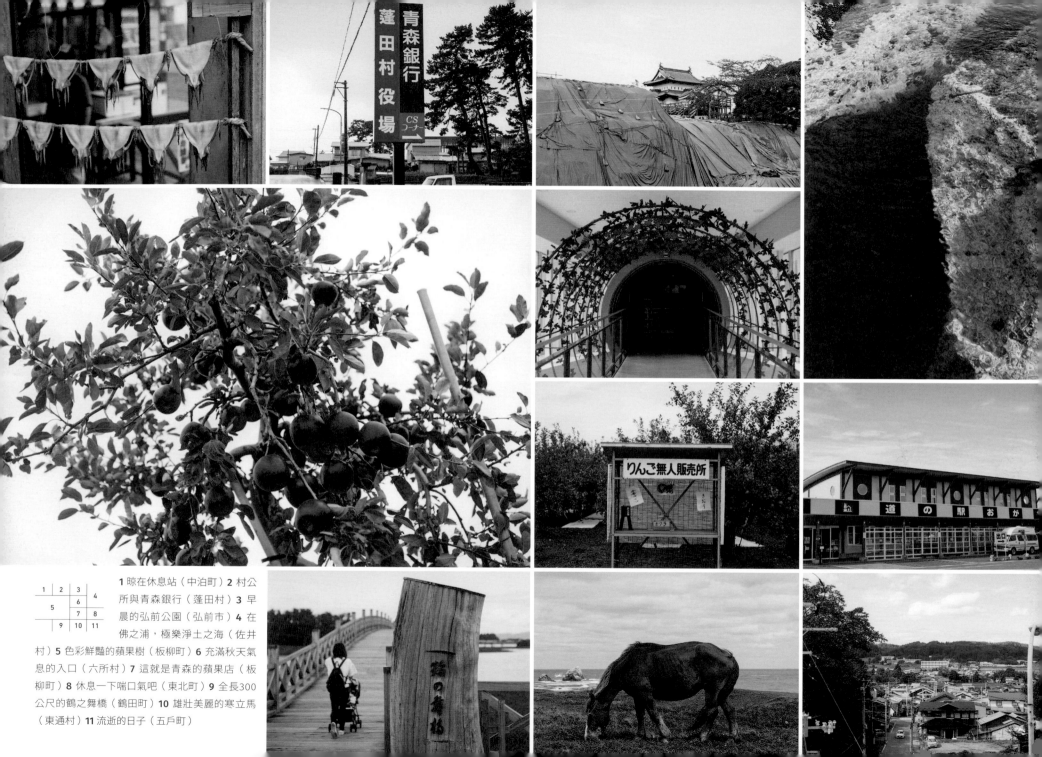

1	2	3	
		6	4
5		7	8
9	10	11	

1 晾在休息站（中泊町）**2** 村公所與青森銀行（蓬田村）**3** 早晨的弘前公園（弘前市）**4** 在佛之浦，極樂淨土之海（佐井村）**5** 色彩鮮豔的蘋果樹（板柳町）**6** 充滿秋天氣息的入口（六所村）**7** 這就是青森的蘋果店（板柳町）**8** 休息一下喘口氣吧（東北町）**9** 全長300公尺的鶴之舞橋（鶴田町）**10** 雄壯美麗的寒立馬（東通村）**11** 流逝的日子（五戶町）

1	2	3
4	5	6
7	8	9

1 從平交道踏上大湊線（橫濱町）**2** 四目交接了（平內町）**3** 恐山，回過神來已是天堂（陸奧市）**4** 吹來一陣美味的風（深浦町）**5** 過了橋（大鰐町）**6** 基督徒之墓（新鄉村）**7** 感覺秋天愈來愈靠近（三戶町）**8** 看門船（外濱町）**9** 在斜陽館緬懷太宰治（五所川原市）

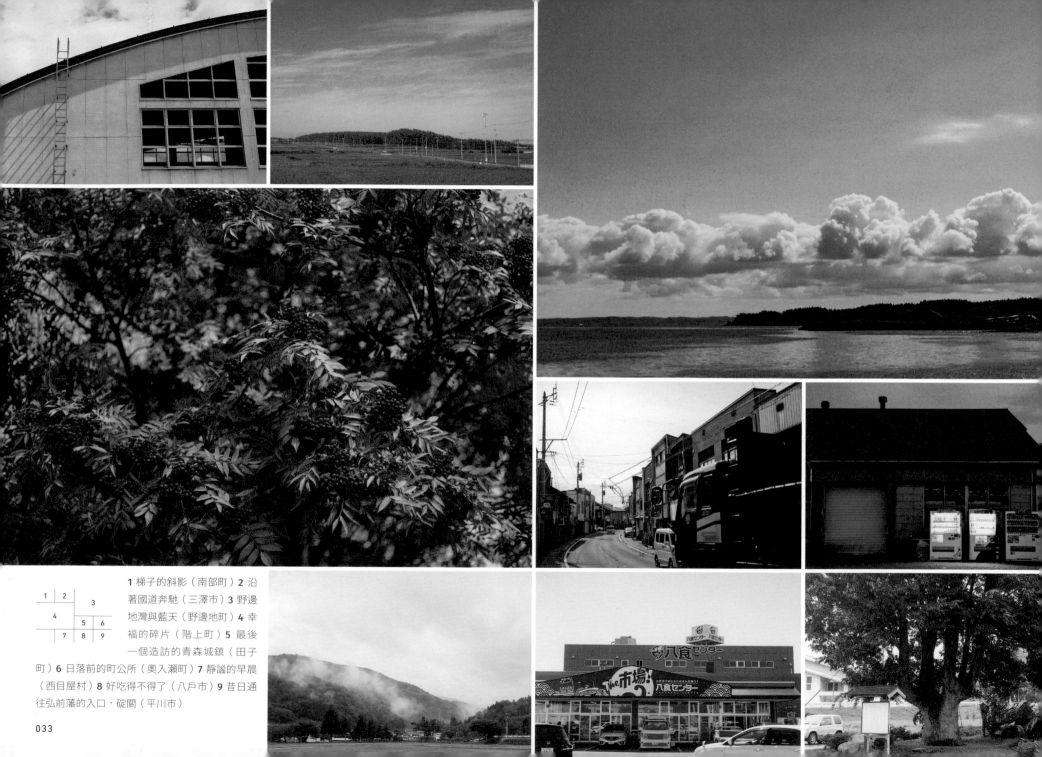

1	2	
		3
4		
	5	6
7	8	9

1 梯子的斜影（南部町）2 沿著國道奔馳（三澤市）3 野邊地灣與藍天（野邊地町）4 幸福的碎片（階上町）5 最後一個造訪的青森城鎮（田子町）6 日落前的町公所（奧入瀨町）7 靜謐的早晨（西目屋村）8 好吃得不得了（八戶市）9 昔日通往弘前藩的入口，碇關（平川市）

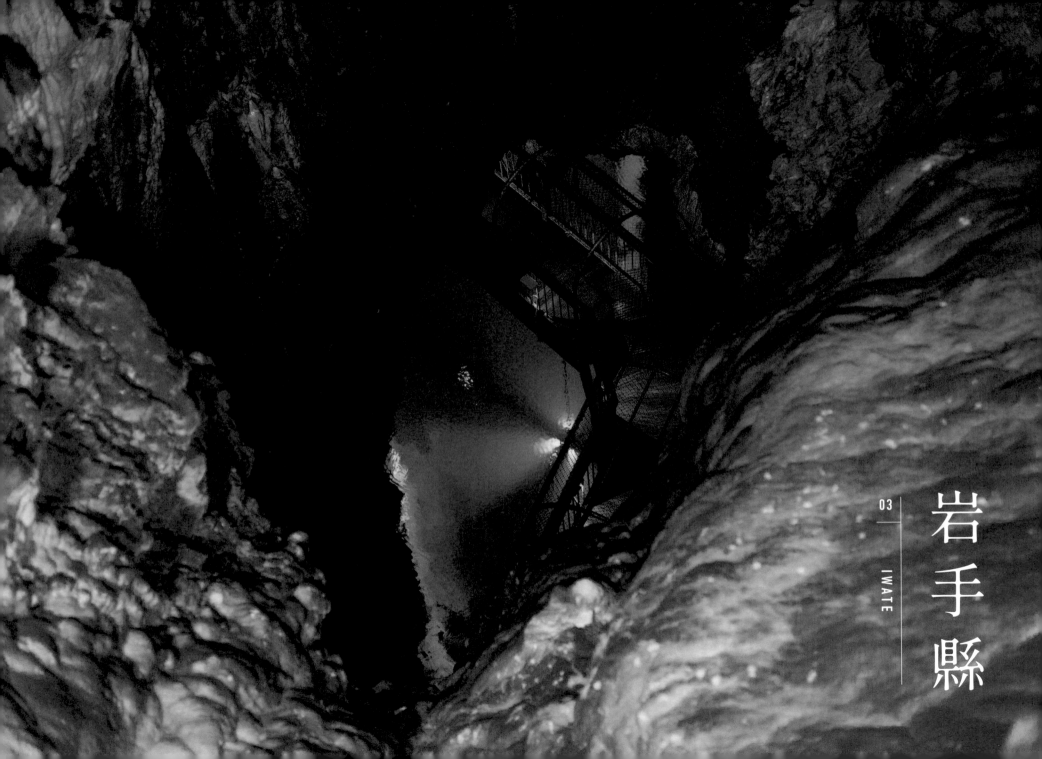

岩手縣

1 黃與黑的色彩對比（矢巾町）2 裡面就是氣派威風的金色堂（平泉町）3 震懾人心的北山崎（田野畑村）4 吞下了龍的氣息（岩泉町）

相繫之後才察覺的魅力

岩手縣的內陸地區與沿岸地區呈現完全不同的風貌，要騎摩托車在兩者之間多趟來回是很辛苦的事，但一想到岩手縣的魅力，又覺得這麼做很值得。

第一次造訪三陸海岸，是一個晴朗的日子裡的早晨，海岸往陸地深入，形成錯綜複雜的溺灣地形，在柔和的陽光照耀下美不勝收。銳利的岩石表面、綠色的松樹以及深邃的大海，這宛如極樂淨土的海岸線，放眼望去無邊無際。不過，只要去每個沿岸城鎮一看就知道，海邊當然都築起大大的防波堤，展現堅定守護人們生活的意志。正因為有平凡的日常，才能嚮往美麗的景色。岩泉町的龍泉洞是日本三大鐘乳洞之一，有「龍泉藍」之稱的地底湖散發耀眼光澤，令人打從心底感動。

盛岡市的碗子蕎麥麵，為旅途留下一段苦澀回憶。原本只打算挑戰一百碗，在服務生的起鬨下，最後吃下一百二十四碗。

在沒有喝醉的情形下，吃飯吃得這麼難受的經驗，可說是我人生中空前絕後的事了。此外，造訪內陸地區時，在西和賀町感受到環繞深山的大自然氛圍，在花卷市宮澤賢治記念館與銀河鐵道浪漫相遇，在平泉町靜靜思索世界遺產的歷史。在禁止攝影的中尊寺金色堂，將象徵奧州藤原氏一代繁華的燦爛金箔烙印眼底。

去宮古市那天碰巧遇上秋日祭典的日子，應民宿老闆的邀請，一起加入為森巴團隊拉山車的行列。太鼓隊、祭典樂隊「祭囃子」和森巴舞者一起漫步街頭，一切都太酷了。直到現在，我還鮮明記得怎麼跟著太鼓的節奏合音。森巴團隊「仲見世 BARBAROS」是專程從東京來的知名森巴團體，在遊行中擔任最後一棒。東日本大地震後，人與人之間產生更多連繫，也促使他們來到宮古。宮古熱情的夜晚迎向最高潮，只要跟著用輕快的節奏大喊「宮、古！」剩下的就交給我們BARBAROS大顯身手了。配合森巴旋律遊走街頭，沒有比這更開心的事。這個夜晚，我無法抗拒地愛上宮古這個城市。

儘管岩手縣這麼大，每個地方的風土民情都各有意趣，感覺一眨眼就能繞完一圈了。要是能再花上一個月時間好好拜訪岩手縣，一定會是很幸福的事。

1 街頭遊行（山田町）2 為了躲避驚濤駭浪在此小憩（普代村）3 靜靜綻放（一戶町）4 懷舊的歷通路⑤廣場與夜晚（久慈市）5 萬分虔敬，在此合掌祈禱（陸前高田市）

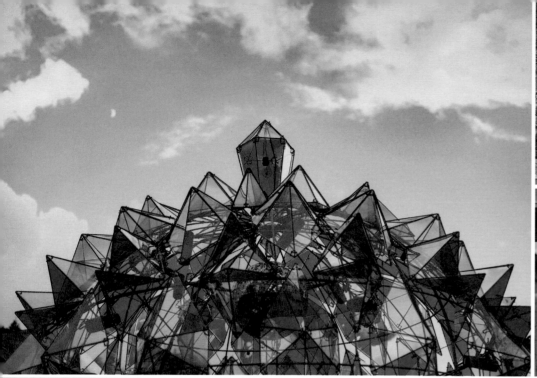

		5	8
1		6	9
2	3		7
	4		

1 宮澤賢治童話村般的世界（花卷市）2 震災前原是沙灘的浪板海岸（大槌町）3 稻穗轉為金黃色（九戶村）4 悠閒午休時光（葛卷町）5 嚴美溪連綿的奇岩絕景（一關市）6 人類前未有的體驗（金崎町）7 把願望寄託在帆立貝殼上（大船渡市）8 環遊世界的摩托車（岩手町）9 安心湯田車站內設有溫泉池（西和賀町）

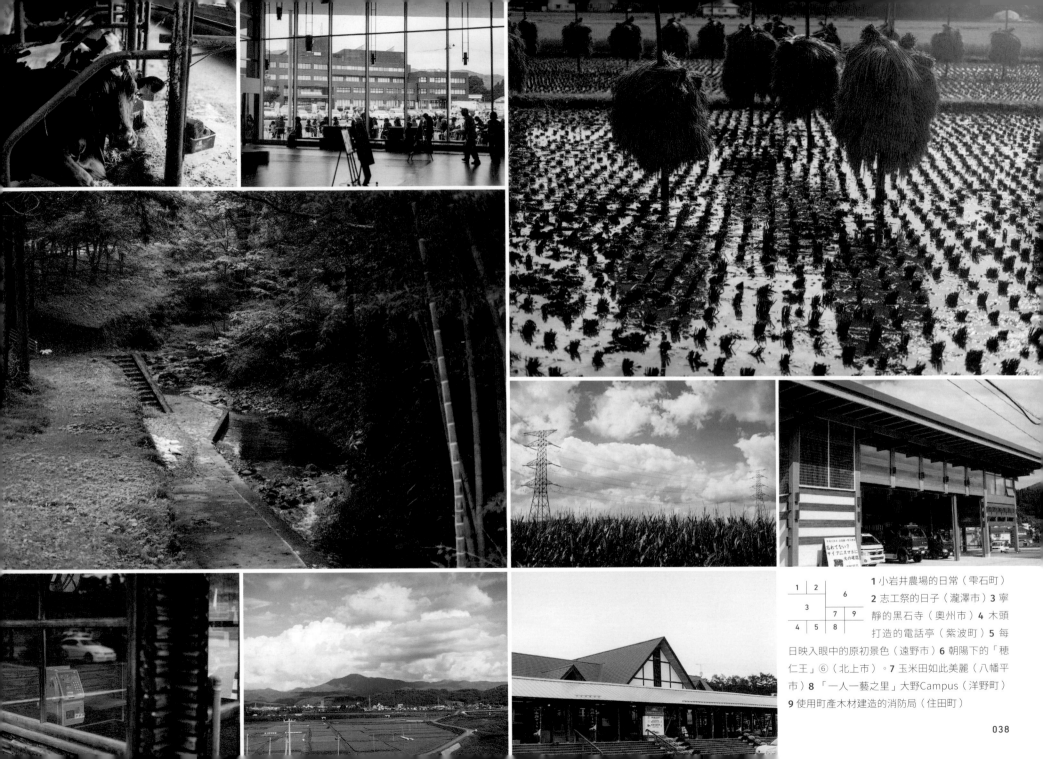

1	2		6	
	3		7	9
4	5	8		

1 小岩井農場的日常（雫石町）
2 志工祭的日子（瀧澤市）**3** 寧靜的黑石寺（奧州市）**4** 木頭打造的電話亭（紫波町）**5** 每日映入眼中的原初景色（遠野市）**6** 朝陽下的「穗仁王」⑥（北上市）。**7** 玉米田如此美麗（八幡平市）**8** 「一人一藝之里」大野Campus（洋野町）**9** 使用町產木材建造的消防局（住田町）

1 越過防波堤，看見朝陽升起（野田村）2 放學後的時光（二戶市）3 讓身體隨森巴旋律舞動（宮古市）4 稍微休息一下（釜石市）5 吃碗子蕎麥麵，肚子撐得好難受（盛岡市）6 夕陽西下（輕米町）

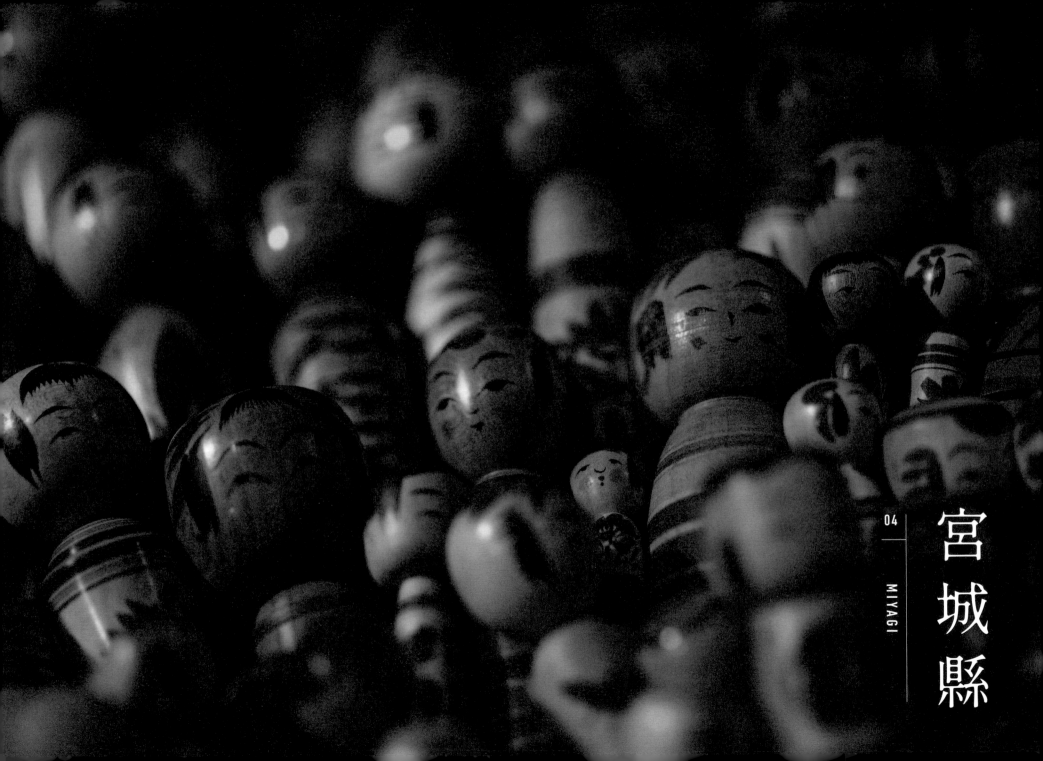

1 仙台車站前（仙台市）2 請朋友幫忙縫
合破底的相機包（仙台市）3 朱紅美麗的
鹽竈神社（鹽竈市）4 太陽明天也會燦爛
升起（南三陸町）5 每一個人偶裡，都棲
宿著匠人的生命（藏王町）

1
2
3

4

5

朝美好時光與嶄新希望前進

宮城縣由三十五個市町村組成，大大
小小都有，每個地區不同的特徵也很有
意思。

第一個到訪的是氣仙沼市。還在就讀
廣島大學時，朋友因為擔任學生志工的
緣故很常來氣仙沼，這裡也就成為我一
直想來的地方。其中我尤其喜歡唐桑半
島的城市風貌。從人驚奇的起伏地形和
充滿變化的海岸線，讓我同時領略到大
自然的嚴苛與美。從海中朝天空聳立的
十六公尺高大理石柱「折石」曾於明治
時代的海嘯中折損了尖端，不過現在仍
是抵禦海嘯的象徵，為人們擊退強勁洶
湧的波浪。

南三陸燦燦商店街是二〇一二年成立
的臨時商店街，染上夕陽暮色的建築物
給人明天太陽還會升起的希望。女川車
站旁經過重新整頓，散發一股活力，沿
岸地帶的嶄新氛圍也振奮人心。

來到仙台，久違的大都會氣氛與鄉鎮
的落差頓時使我有些不適應。以往造訪
宮城縣時主要都停留在仙台，然而這次
到仙台忽然有種走進巨大城市的感覺。
一樣屬於「諸多市町村之一」，因此來
在這裡與睽違許久的朋友重逢，還幫我
段開始，到彩繪臉及身體的所有工序，
縫合了底部破洞的相機包，這個問題困
擾我許久，所以真的非常感謝仙台。驚
訝於仙台名產牛舌的肥厚以及經過熟成
的鮮美滋味，沒想到毛豆冰沙這麼合我
的口味，好吃得忍不住發出驚呼。

去了藏王町的仙台藏王木芥子館，迎
接我的是數不盡的木芥子人偶。在這
裡，我得知宮城傳統的木芥子從原木階
段開始，到彩繪臉及身體的所有工序，
都由同一位木芥子匠人獨力完成，重新
體認傳統文化的深遠。在白石市的宮城
藏王狐狸村，看到超過一百隻可愛狐狸
生活於大自然中的模樣，實在太療癒
了。來到丸森町，前往昔日富商宅邸
「齋理屋敷」，從中感受可回溯至江戶
時代的漫長歷史氛圍。正因如此，二〇
一九年看到十九號颱風引起丸森町大規
模河水氾濫及土石流等災情的新聞時，
心情非常難受。希望現在那裡的人們已
經稍微朝平靜安詳的日子邁進了。

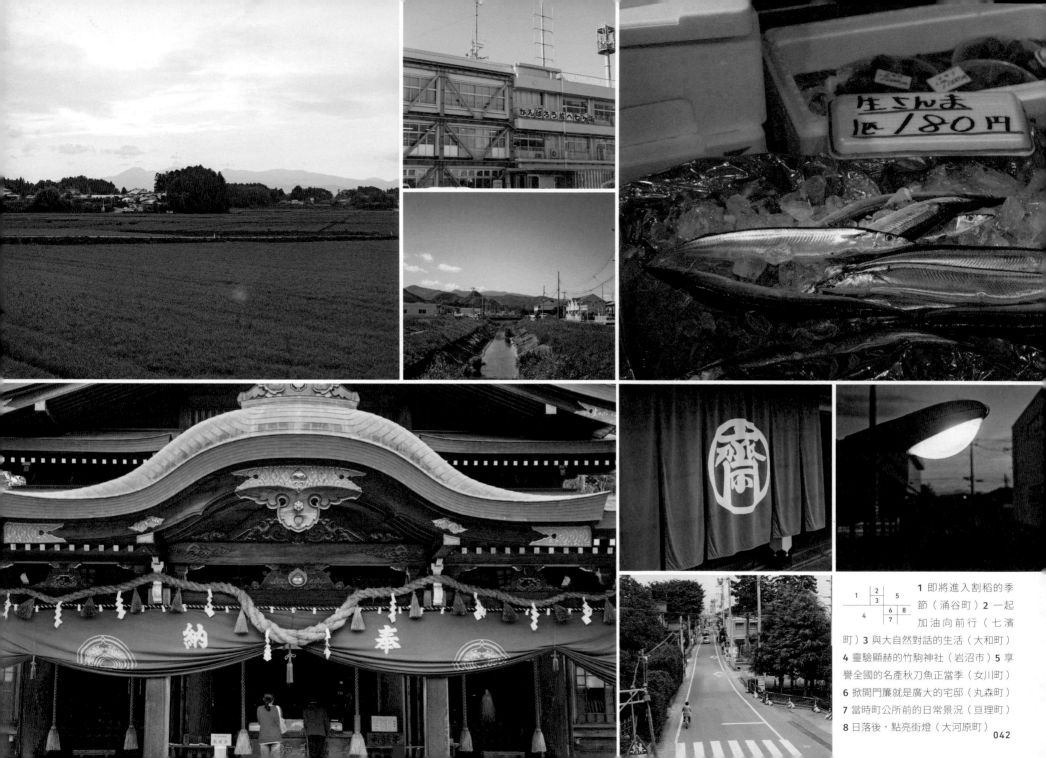

1 即將進入割稻的季節（涌谷町）2 一起加油向前行（七濱町）3 與大自然對話的生活（大和町）4 靈驗顯赫的竹駒神社（岩沼市）5 享譽全國的名產秋刀魚正當季（女川町）6 掀開門簾就是廣大的宅邸（丸森町）7 當時町公所前的日常景況（亘理町）8 日落後，點亮街燈（大河原町）

042

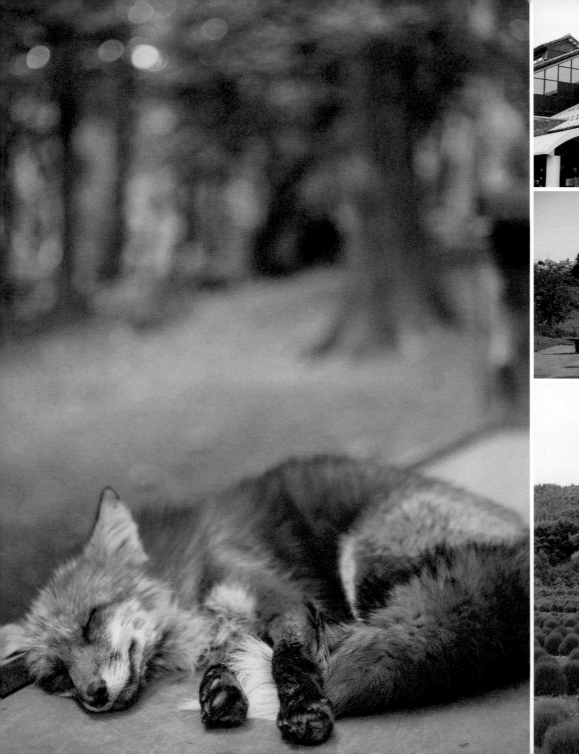

2	5
3	6
4	7

(1 欄位於左側)

1 睡午覺的時間（白石市）**2** 安靜的公路休息站（村田町）**3** 城跡遺址令人感受到歷史（多賀城市）**4** 即將轉紅的波波草（川崎町）**5** 人們聚集在町公所（柴田町）**6** 日常生活（栗原市）**7** 下雨的寧靜早晨（七宿町）

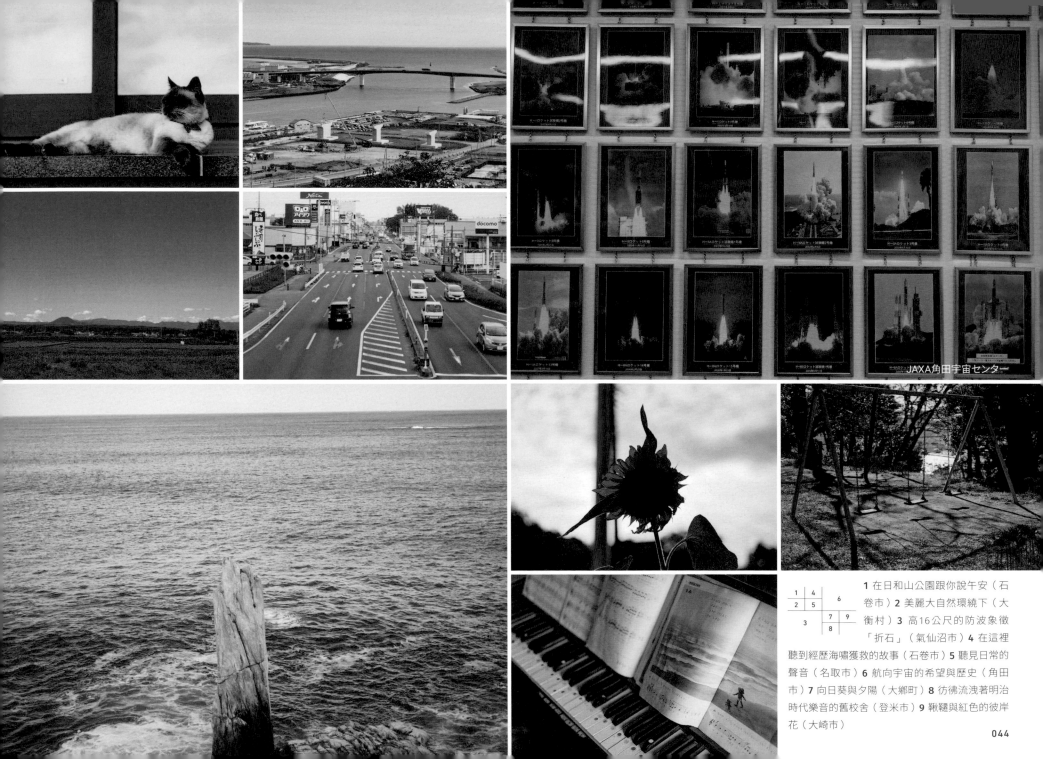

JAXA角田宇宙センター

1 在日和山公園跟你說午安（石卷市）2 美麗大自然環繞下（大衡村）3 高16公尺的防波象徵「折石」（氣仙沼市）4 在這裡聽到經歷海嘯獲救的故事（石卷市）5 聽見日常的聲音（名取市）6 航向宇宙的希望與歷史（角田市）7 向日葵與夕陽（大鄉町）8 彷彿流洩著明治時代樂音的舊校舍（登米市）9 鞦韆與紅色的彼岸花（大崎市）

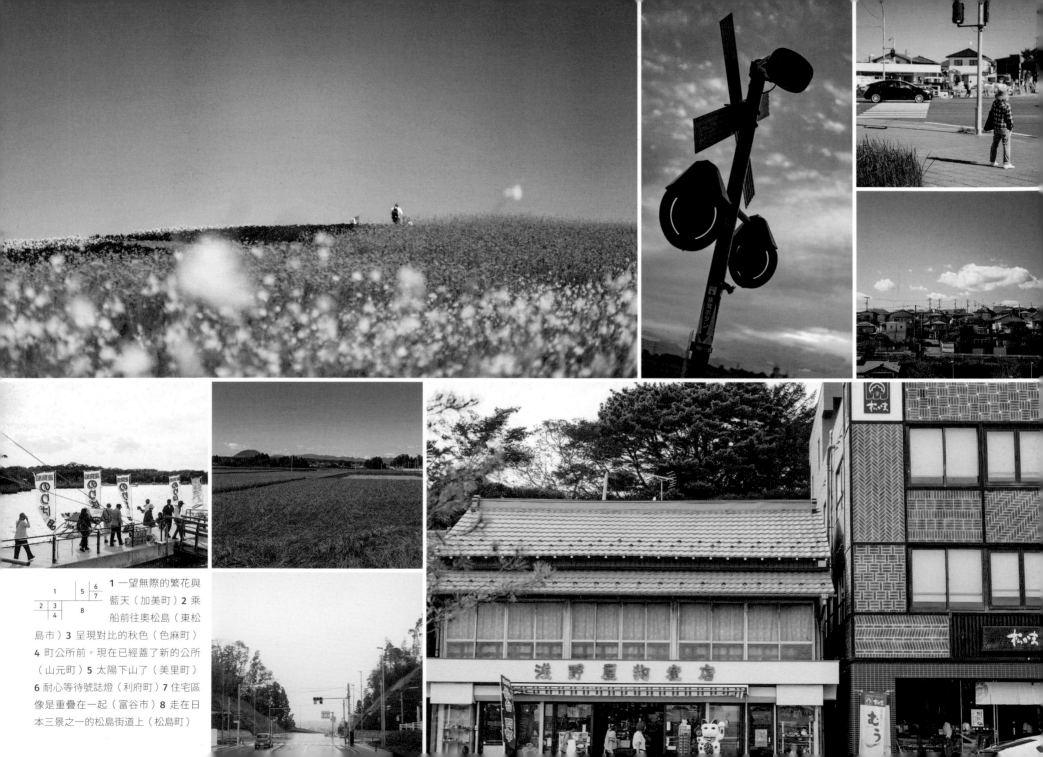

1		5	6
2	3		7
		4	8

1 一望無際的繁花與藍天（加美町）**2** 乘船前往奧松島（東松島市）**3** 呈現對比的秋色（色麻町）**4** 町公所前。現在已經蓋了新的公所（山元町）**5** 太陽下山了（美里町）**6** 耐心等待號誌燈（利府町）**7** 住宅區像是重疊在一起（富谷市）**8** 走在日本三景之一的松島街道上（松島町）

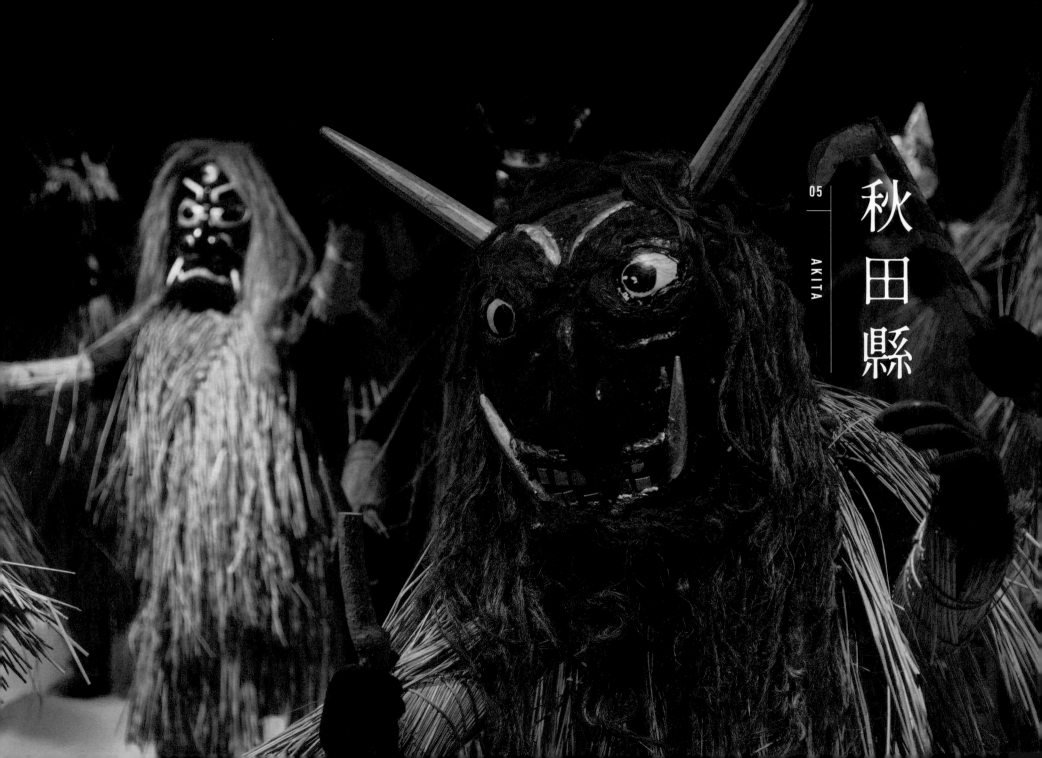

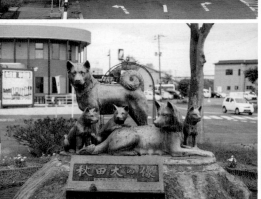

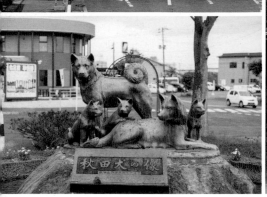

1 染上秋日色彩的寧靜住宅區（八郎潟町）2 八公的故鄉，大館車站前（大館市）3 令人心情沉穩的角館（仙北市）4 威武昂然的魄力（男鹿市）

旅途中的可怕經驗與一直想去的地方

沿著靠日本海這邊的海岸從山形縣北上，來到秋田縣。然而，進入秋田當天遇上從太平洋海上發威襲來的二十一號颱風。氣象預報說，颱風當天晚上將經過東北地方，眼看當天來不及移動，我只好露宿野外。天黑之後，摩托車似乎要被暴風吹走，又因為非常靠近大海，腦中一直盤旋著大浪湧來，把一切都捲走的恐懼。不只如此，天色全暗之後，孤單一人的我比白天更害怕，當時的恐怖想像，或許是整趟旅程中之最。隔天早上，暴風雨離去，為自己的平安感動之餘，正式展開踏上秋田土地之旅。

從仁賀保市的象徵鳥海山流下的土石形成名為九十九島的小丘，星羅棋布，一路延伸至日本海，形成乍看之下就像田中浮現島嶼般的獨特景觀。橫手市增田地區是還保留著昔日內斂低調風格的商業城鎮，在這裡看到許多名為「內藏」，江戶時代作為收納倉庫使用的土藏（文庫藏），維持昔日風貌地保存了下來。無論建築外觀的曲線或散發美麗光澤的內部建材，都氣派得超乎想像。店長大叔非常詳盡又親切地告訴我關於「內藏」的種種優點。

從秋田市稍微往北的五城目町，是我一直想去的城鎮。我非常喜歡的影片《True North, Akita.》就以這裡為舞台。影片中不管夏季還是冬季，將人們的日常拍出了極致的美好與傷感。終於得以造訪，光是稍稍體會影片中的那種氛圍，內心便滿是感動。

在男鹿半島，我去了生剝館男鹿真山傳承館，第一次親眼目睹生剝鬼一邊高聲吼叫，一邊造訪家家戶戶的模樣，驚人的魄力就連大人看了也會起雞皮疙瘩。生剝鬼造訪家戶的方式每個地區有所差異，不過都有一套固定的儀式。除了經常出現在媒體上「高聲吼叫後離去」的部分之外，還有跟生剝鬼一起喝酒、交談等習俗。光是能夠知道這個，就讓人覺得能來這一趟真是太好了。

想細細品味在秋田度過的時光，老實說時間根本不夠用。愈回憶就愈想再去，真是傷腦筋。

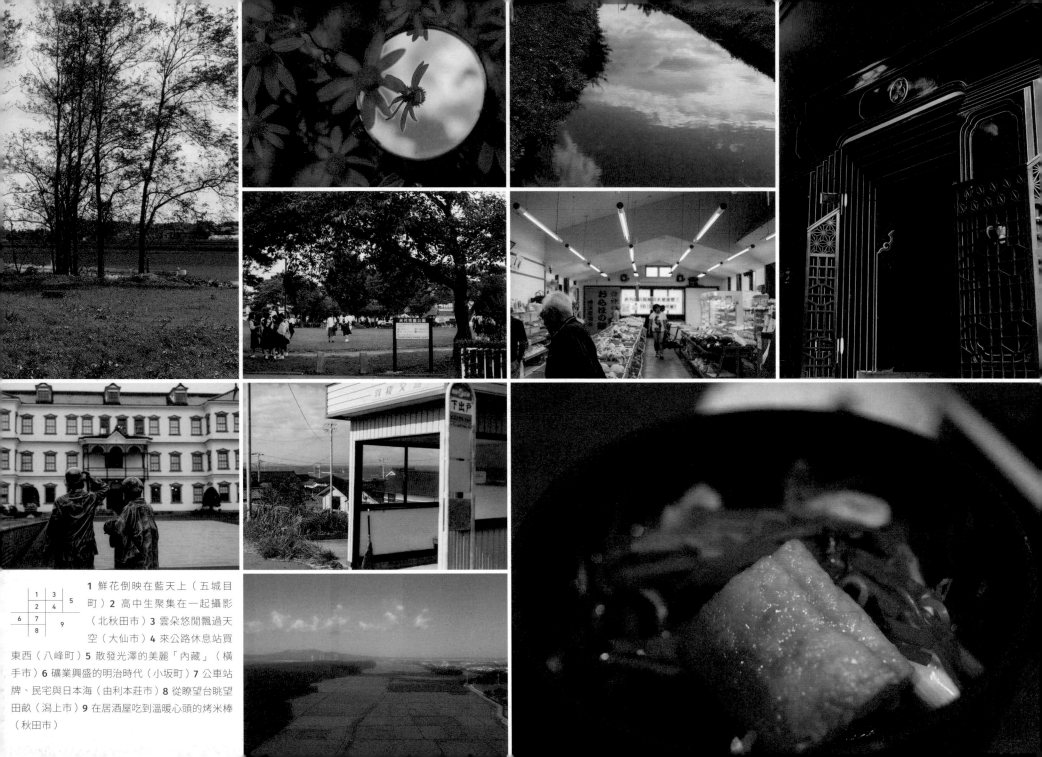

1 鮮花倒映在藍天上（五城目町）2 高中生聚集在一起攝影（北秋田市）3 雲朵悠閒飄過天空（大仙市）4 來公路休息站買東西（八峰町）5 散發光澤的美麗「內藏」（橫手市）6 礦業興盛的明治時代（小坂町）7 公車站牌、民宅與日本海（由利本莊市）8 從瞭望台眺望田畝（潟上市）9 在居酒屋吃到溫暖心頭的烤米棒（秋田市）

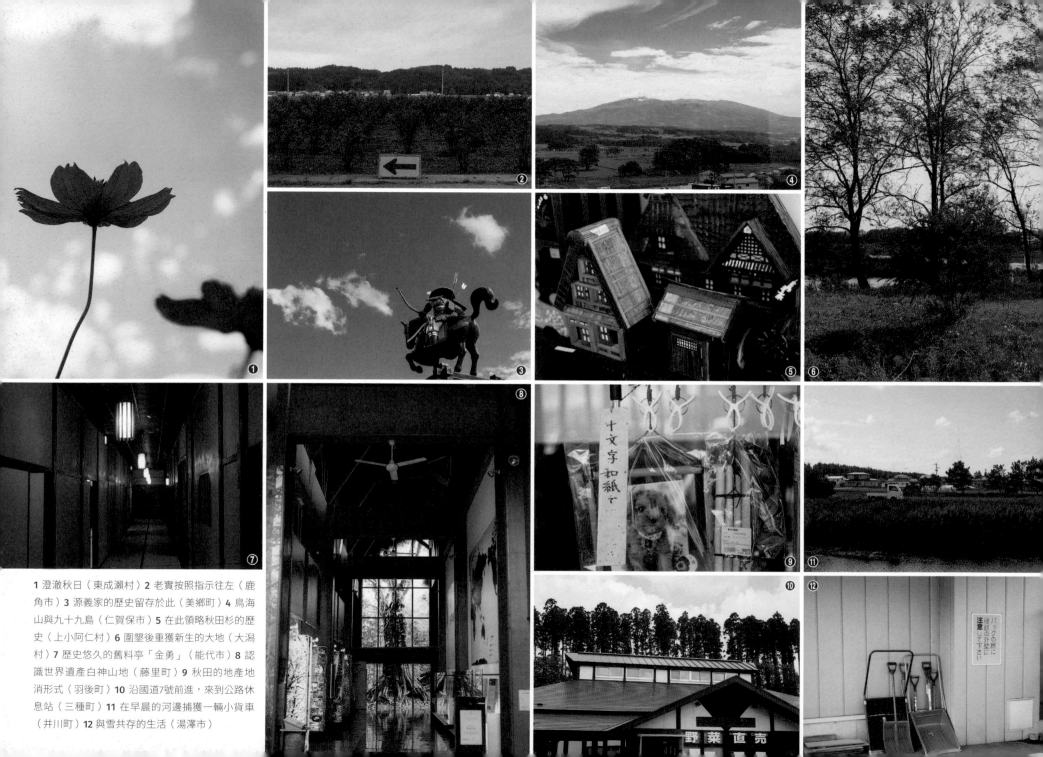

1 澄澈秋日（東成瀨村）2 老實按照指示往左（鹿角市）3 源義家的歷史留存於此（美鄉町）4 鳥海山與九十九島（仁賀保市）5 在此領略秋田杉的歷史（上小阿仁村）6 圍墾後重獲新生的大地（大潟村）7 歷史悠久的舊料亭「金勇」（能代市）8 認識世界遺產白神山地（藤里町）9 秋田的地產地消形式（羽後町）10 沿國道7號前進，來到公路休息站（三種町）11 在早晨的河邊捕獲一輛小貨車（井川町）12 與雪共存的生活（湯澤市）

06

YAMAGATA

山形縣

初訪東北，山形三十五鄉鎮

過往人生連一次也沒去過東北的我，真正的東北旅行就由山形縣開始。從新潟縣關川村進入小國町的那個大雨夜晚，即使身體冷進了骨子裡，還是只能在休息站露宿野外，踏上東北的第一晚上就留下苦澀的記憶。接下來，我總共去了山形的三十五個市町村。

在米澤市的上杉神社，看到刻有上杉鷹山名言「去做才會成功，不做就不會成功，不管做什麼都一樣」的石碑，上杉在負債狀況下重振了米澤藩的財政，他的這句名言也為我帶來了力量。在山形市區，去了外觀特別引人矚目的西洋建築「文翔館」，這裡是過去的縣廳及縣議會堂，來到這裡彷彿走進時光隧道，回到大正初期。在大江町的公路休息站，當地的阿姨用充滿活力的聲音問「要不要吃玉蒟蒻啊！」

來到金山町，走在街道上，被誤以為「是不是（騎著電動機車一路充電旅行的）來拍電視節目啊？」誤會解開後，又透過對方的介紹認識其他人，一個介紹一個，就這樣和很多人成為朋友，其中有一位原本隸屬宇宙航空研究開發機構，腦筋好到嚇死人。尾花澤市的銀山溫泉是我一直想造訪的溫泉街。在媒體上看到的冬天雪景與溫泉街的懷舊氛圍，以及天黑之後點起的瓦斯燈，浪漫之外不知道能如何形容。這次造訪時還不是冬天，沒有雪景可看，即使如此，走訪銀山溫泉還是讓人發自內心喜悅。來到村山市，在「米館民宿」住了兩夜，民宿主人也在當地兼營農業，在這裡吃到的山形縣產白米真的太好吃了。總覺得民宿的溫暖人情味正象徵了山形縣的溫暖。和民宿主人的父親也成為好朋友，後來還繼續通信，使我感到非常幸福。

1 不變的溫柔燈光（山形市）2 武士宅邸的情調（上山市）3 直到釀出最棒的葡萄酒（朝日町）4 在田園中之間前進，早晨的米坂線（米澤市）

在鶴岡市受到同學的朋友照顧，陪我一起去了羽黑山，從國寶羽黑山五重塔到出羽三山神社，總共爬了二四四六段階梯。現在回想起來，那真是一段漫長又艱辛的路程，忍不住都想跟朋友道歉了。到了傍晚，朋友帶我去海邊，我才發現自己一直在內陸地帶移動，久違看見風平浪靜、微波蕩漾的大海，感覺比平常印象中的更遼闊。酒田市的土門拳紀念館，是拍照的人絕對想去的地方。就算在那裡花上一天的時間也不夠。最後拜訪的遊佐町「丸池大人」，以祖母綠寶石色的神祕泉水為人所知。鳥海山麓寶饒的自然美景，也是地方上人們信仰的對象。我在當地與一對年長夫妻成為好朋友，看著他們對池塘裡小小的神社及池邊大樹合掌祈禱的模樣，我深刻體認到這塊土地從過去到現在，是如何受到當地人的珍惜與重視。第一次踏上東北的土地，山形縣。在這裡感受到太多數不盡的魅力人事物，不由得擔心起接下來的東北之旅是否來得及走完。

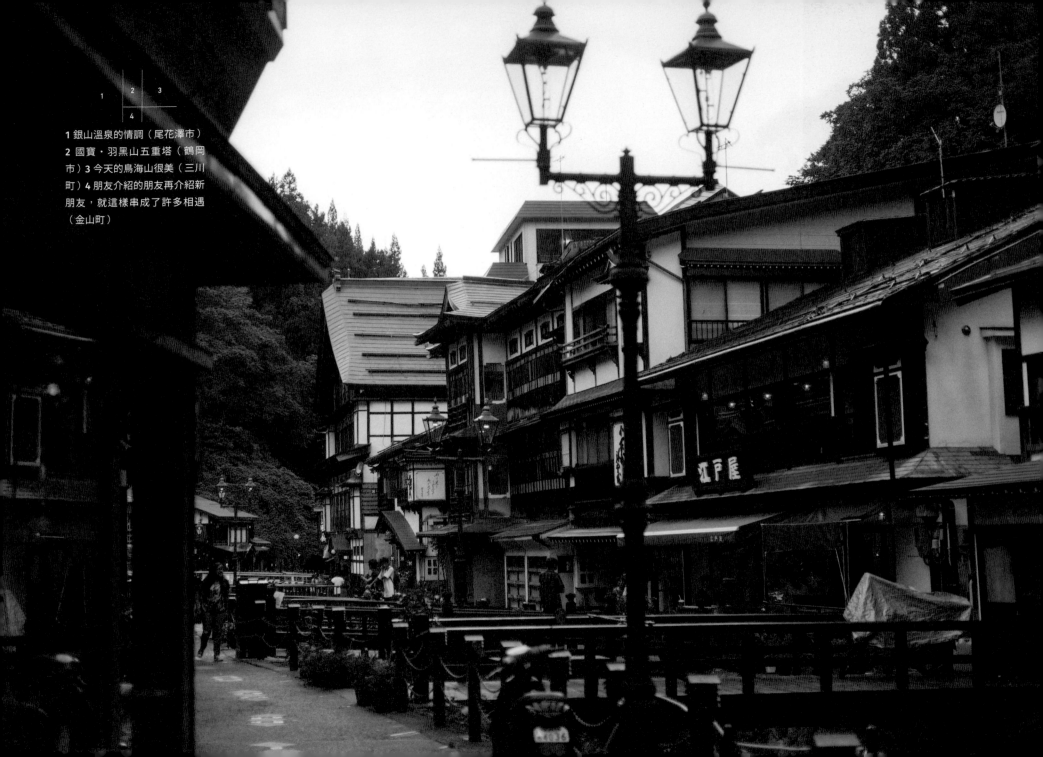

1 銀山溫泉的情調（尾花澤市）
2 國寶・羽黑山五重塔（鶴岡市）3 今天的鳥海山很美（三川町）4 朋友介紹的朋友再介紹新朋友，就這樣串成了許多相遇（金山町）

1	2		
		3	
4			
5	6	7	8

1 感受著城鎮的氛圍（舟形町）**2** 在休息站吃到的當地特產麥切麵（寒河江市）**3** 東北的伊勢，熊野大社的風鈴（南陽市）**4** 正源寺正門前有鐵路經過（真室川町）**5** 泡個足湯溫泉休息一下（天童市）**6** 夕陽朝水平線下沉（鶴岡市）**7** 巨大的杉樹（鮭川村）**8** 天然鉛筆（金山町）

054

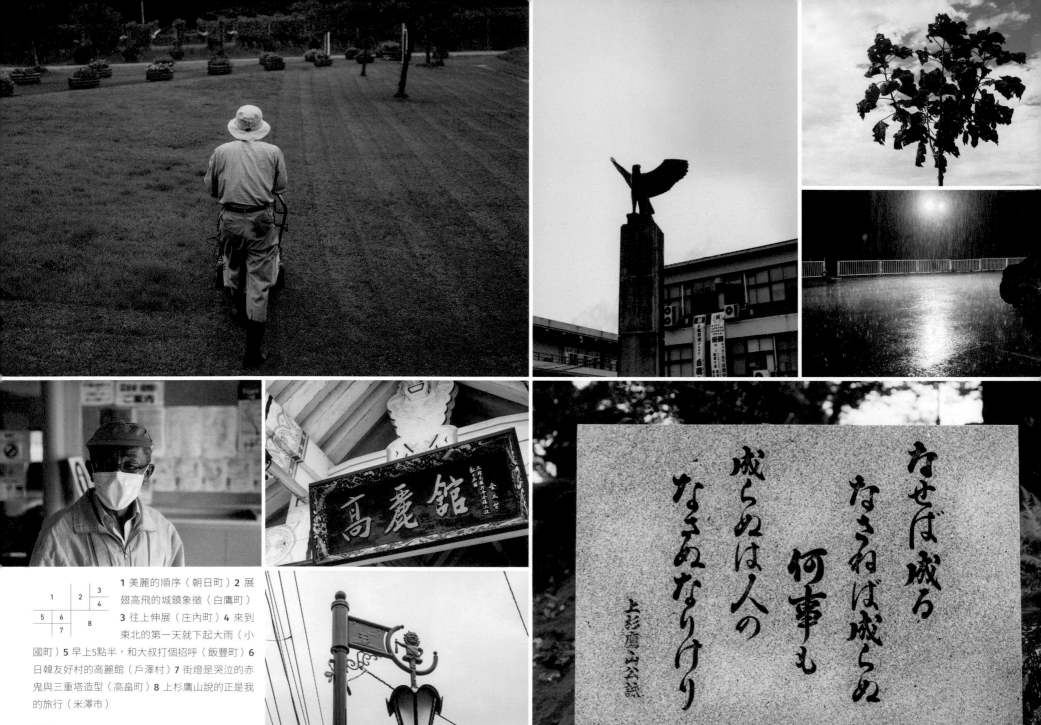

1	2	3
5	6	4
	7	8

1 美麗的順序（朝日町）2 展翅高飛的城鎮象徵（白鷹町）3 往上伸展（庄內町）4 來到東北的第一天就下起大雨（小國町）5 早上5點半，和大叔打個招呼（飯豐町）6 日韓友好村的高麗館（戶澤村）7 街燈是哭泣的赤鬼與三重塔造型（高畠町）8 上杉鷹山說的正是我的旅行（米澤市）

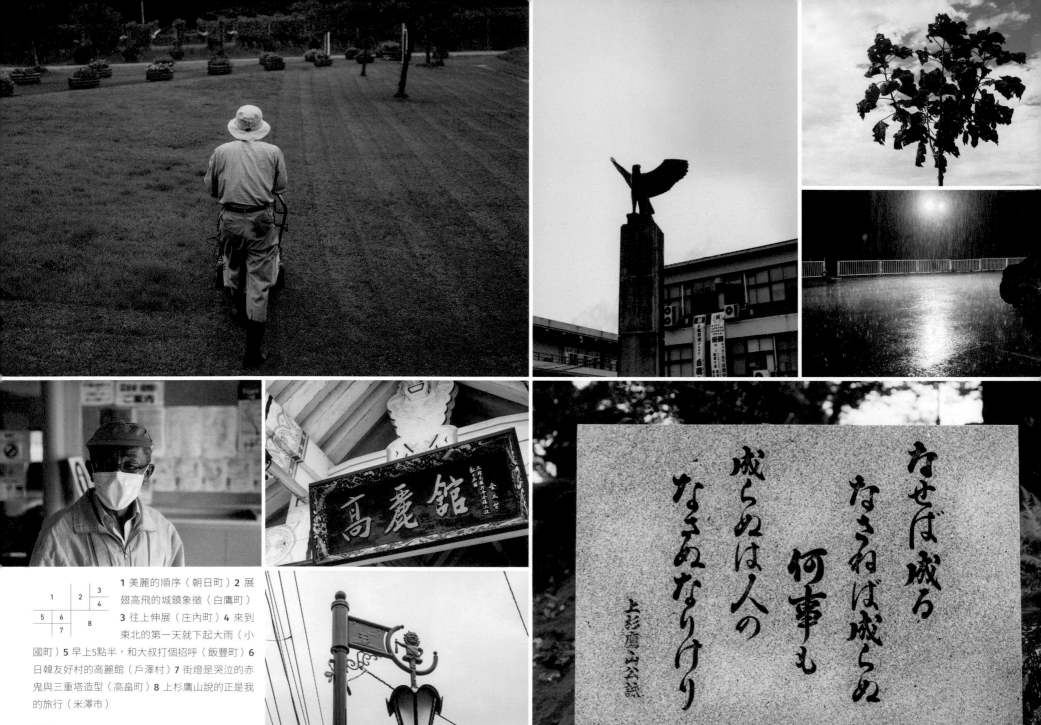

高麗館

なせば成る
なさねば成らぬ
何事も
成らぬは人の
なさぬなりけり

上杉鷹山公誠

1 溫泉街也天黑了（尾花澤市）2 櫻桃產地的中心街（東根市）3 在民宿度過的溫暖夜晚（村山市）4 攝影師土門拳的故鄉（酒田市）5 宛如歷史畫軸般的新庄祭（新庄市）6 雨中的景色一如往常（長井市）7 你好，初次見面（河北町）8 星期一開始了（大藏村）

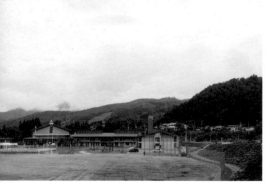

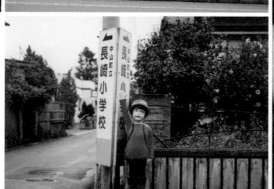

	2	4
1	3	
5	6	8
	7	

1 大～石田是個美好的城鎮（大石田町）2 安全島標柱與花（川西町）3 今天是舉行祭典的日子（最上町）4 神祕的丸池大人（遊佐町）5 大自然環繞下的生活（西川町）6 自己的步調（山邊町）7 過馬路時要把手舉高（中山町）8 當地的家鄉味，絕品玉蒟蒻（大江町）

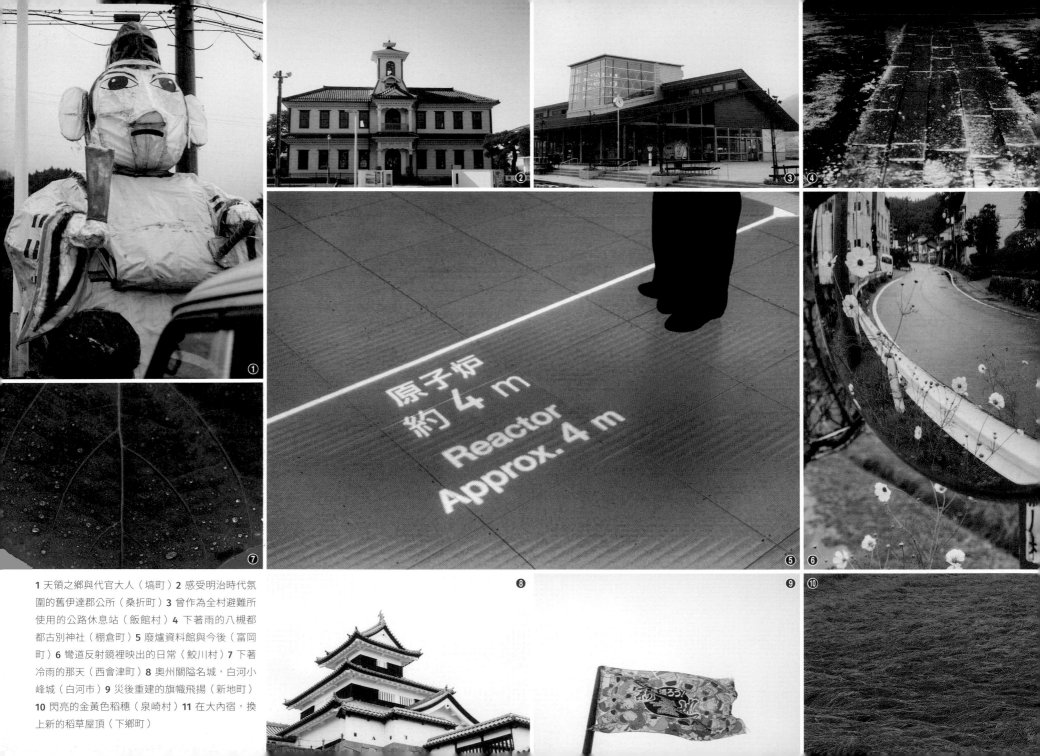

① 原子炉
約 4 m
Reactor
Approx. 4 m

1 天領之鄉與代官大人（塙町）2 感受明治時代氛圍的舊伊達郡公所（桑折町）3 曾作為全村避難所使用的公路休息站（飯館村）4 下著雨的八槻都都古別神社（棚倉町）5 廢爐資料館與今後（富岡町）6 彎道反射鏡裡映出的日常（鮫川村）7 下著冷雨的那天（西會津町）8 奧州關隘名城，白河小峰城（白河市）9 災後重建的旗幟飛揚（新地町）10 閃亮的金黃色稻穗（泉崎村）11 在大內宿，換上新的稻草屋頂（下鄉町）

ブリティッシュヒルズ

本以為沒有辦法全部走訪

福島縣由五十九個市町村組成，是現在日本排名第六多的縣。對我來說也成為一大考驗，原先一直擔心自己是否能全部走訪一遭。現在回想起來，真慶幸我能全部走完。

其中我特別喜歡會津地區。會津若松市的象徵鶴之城，有著百攻不下的名城美譽，美麗的天守閣高聳入雲。千利休之子少庵曾躲藏在公園內的茶室麟閣，茶道的香火得以傳承，才有現在表千家、裏千家、武者小路千家等三千家的興旺。我學生時代也曾隸屬茶道社，來到這裡，心情就像前往聖地巡禮。此外，豬苗代湖與會津的美麗群山都是出色的景致，這次騎摩托車造訪，正好是稻穗轉為金黃的季節，搖曳的稻海和藍天形成對比，留下深刻印象。

一到奧會津，眼前開展的又是意趣不同的景色。儘管進入內陸地帶，視野依然開闊，從這樣的會津地區繼續往西南走，愈進入深山地帶，愈多小型聚落分布各地。騎摩托車到最內側檜枝崎村的路途真的非常遙遠，周圍都是高達兩千公尺級的高山環繞。高冷地帶的祕境美景令人驚嘆，散發一股獨特的氣息，是整個內陸地帶感覺最遠的地方。村內極為重視並保留傳統文化，有表演奉納歌舞伎使用的木造舞台和建造於屋外的拱形石階座位，看上去彷彿古羅馬遺跡。

橋場路旁佇立的六地藏菩薩及身邊擺滿剪刀等供品的橋場婆婆像等，光是在這小小的村子裡散步，就能感受到深遠的歷史，對我而言是很新鮮的體驗。這就是環遊全日本市町村的醍醐味吧。

1 走在晨光下（福島市）2 美容院與屋號招牌（三島町）3 地位崇高的伊佐須美神社（會津美里町）4 好像來到了英國（天榮村）5 千家復興之地，麟閣（會津若松市）6 奧之細道，乙字瀑布（須賀川市）7 澄澈的豬苗代湖（豬苗代町）

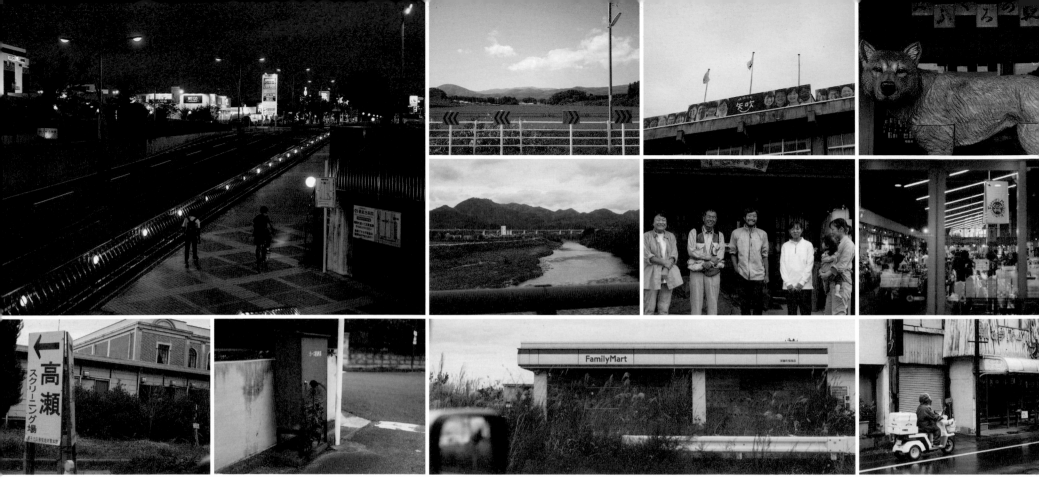

1 穿過夜晚的城市（郡山市）2 向左走向右走都是秋天（大玉村）3 日本三大開拓地之一（矢吹町）4 老媽車站與木雕（古殿町）5 特產鮭魚就由這條木戶川溯流而上（楢葉町）6 和民宿的大家一起合照（昭和村）7 公路休息站一大早就很熱鬧（國見町）8 出入都要經過篩檢（浪江町）9 彷彿佇立在那裡綻放的花（鏡石町）10 如你所見的景色（雙葉町）11 和宅配阿姨點頭寒暄（矢祭町）

雙葉町及大熊町等沿海地區被判定為「歸還困難區域」，災民難以重回家鄉，摩托車也禁止通行。出發前，這一直是我不知如何解決的一大難題，幸好之前透過群眾募資認識一位住在岩手縣遠野市的友人，他為我介紹了在南相馬市從事地方創生的朋友。我和這位新朋友在磐城市會合，從磐城市到南相馬市，請他開車載我走國道六號線，我坐在副駕駛座上拍照。這位朋友老家在富岡町，當時也被劃在歸還困難區域內，坐在副駕駛座上聽他說「這輩子恐怕都無法回老家了」時，除了震驚之外，也湧現一股哀傷。他還帶我去了富岡町的東京電力廢爐資料館，那裡公開展示「反省與教訓」「廢爐第一線的樣貌」等影片及宣傳看板，參觀的人潮不輸任何一間美術館或博物館。在劇場空間看了統整成十二分鐘的影片，內容是震災後不久的狀況，以及發電所當時的情形，當年災害發生的情景歷歷在目。總而言之，誰也不知道今後等著我們的會是怎樣的世界，唯有小心謹慎做出無愧於心的選擇，一步一步踏出去。

大熊町、雙葉町等歸還困難區域內，左右兩端都有警衛二十四小時駐守，一路上也看到數不清的通行指示牌。等待拆除的建築被封鎖線圍住，靜靜哭泣著與時光共同腐朽。請當地人帶我去看了這些非得親眼目睹不可的地方，我認為這件事具有很重大的意義。希望自己永遠都不要忘記。這天，我在南相馬市的小高地區過夜，那位幫我帶路的朋友請來職場同事，大家一起欣賞了Perfume的演唱會，度過非常開心的一個夜晚。這裡有著嶄新的未來，哪天一定要再回去跟大家好好打聲招呼，報告這趟旅程平安結束的事。

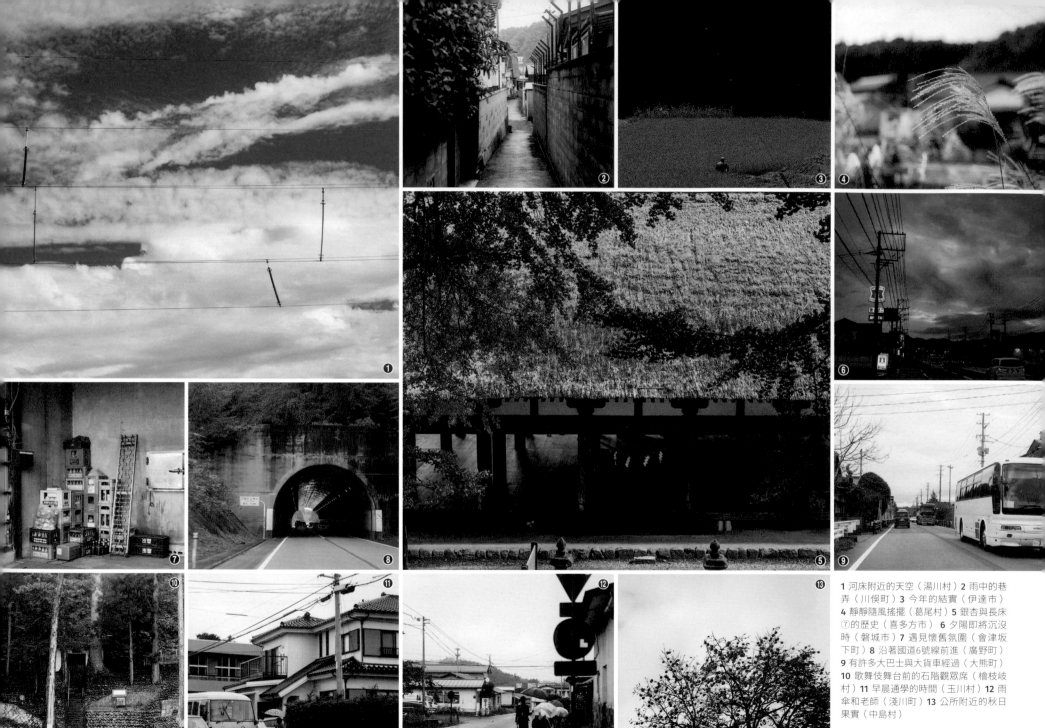

1 河床附近的天空（湯川村）2 雨中的巷弄（川俣町）3 今年的結實（伊達市）4 靜靜隨風搖擺（葛尾村）5 銀杏與長床⑦的歷史（喜多方市） 6 夕陽即將沉沒時（磐城市）7 遇見懷舊氛圍（會津坂下町）8 沿著國道6號線前進（廣野町）9 有許多大巴士與大貨車經過（大熊町）10 歌舞伎舞台前的石階觀眾席（檜枝岐村）11 早晨通學的時間（玉川村）12 雨傘和老師（淺川町）13 公所附近的秋日果實（中島村）

	2		
1	4	3	
5	6		
	9	7	8

1 二本松城與美麗的石牆（二本松市）**2** 除魔之神「御人形樣」，圖中這尊位於屋形（田村市）**3** 小丘上的安達太良神社旁（本宮市）**4** 雨滴（金山町）**5** 低矮的道路反射鏡（小野町）**6** 從圓藏寺眺望柳津橋（柳津町）**7** 閒適地騎過這條路（西鄉村）**8** 靜靜佇立的六地藏（檜枝岐村）**9** 在小高地區和大家度過最棒的時光（南相馬市）

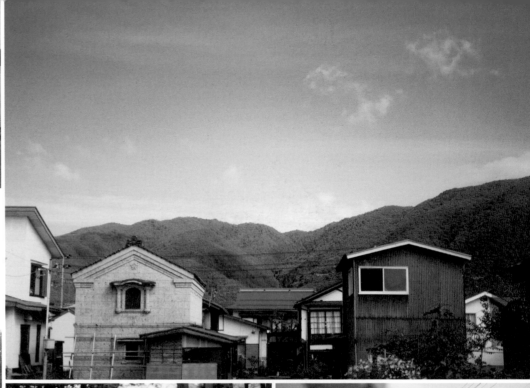

1 今日是中秋明月夜（磐梯町）2 裏磐梯美麗的桧原湖（北鹽原村）3 日常中有一股說不出的懷念感（南會津町）4 雨悄悄停了（平田村）5 令人想起冬天的生活（昭和村）6 靈驗的相馬中村神社（相馬市）7 早上9點從車站前經過（石川町）8 雨天的情調（只見町）9 雖然不是春天，滝櫻的巨樹依然生氣蓬勃（三春町）10 過去的B29空襲與轟炸中心點（川內村）

人與人的連繫

旅行前的連繫

在思考關於人與人的連繫這件事時，首先必須說，旅行開始前的人際關係給了我很大的幫助。真要說的話，要是沒有這人與人之間的連繫，這趟旅行百分之百無法完成，絕對無法完成。所以，人與人的連繫是不可或缺的條件。我大概借住在超過四十個人家中，把自己厚臉皮的行徑暴露出來雖然不好意思，即使只算住超過兩個晚上的地方，整體來說，在別人家投宿的時間大概有三個月長。包括分散各地的高中同學、大學學長及朋友們的老家，當然也叨擾過第一次見面的人。這些緣分都來自踏上旅程前的人際關係，幫了我非常大的忙。所以，現在想想，旅行從很久以前就開始了呢，能展開這趟旅行真是太好了。為什麼大家都這麼願意幫助我呢？有一點可以肯定的是，幫助我的人們，都是我本來就喜歡的人。所以我想去跟大家見面，也敢出聲詢問對方能否提供幫助，活在世上有很多喜歡的人說不定是一件好事喔。儘管沒必要勉強，我仍希望自己珍惜每個小小的相逢。無論有沒有去旅行，緣分都會一直持續。

各式各樣的相遇

旅途中的相遇是一期一會。什麼時候會在哪裡遇見誰，這種事沒有人能預測。無限的可能也就是推動旅行的原動力。

在東京都八丈島露營區遇見的人，全身上下散發一股謎樣的氣勢，一看就知道「此人非等閒之輩」。一聊之下，他竟然做出「日本我大概環遊十八圈了吧」的驚人發言。說是過去在歌舞伎町鍛鍊出的說話技巧也非常高超，令我恍然大悟，原來講話也是一種值錢的技能。

北海道札幌市是我有生以來第一次

用打招呼來表達

在旅途中遇見誰，當場變成朋友的例子當中，幾乎沒有一次是對方先向我搭話的。基本上，都由我先跟對方搭訕。舉個例子來說，來到一個小聚落，眼看前方走來一位正在散步的老爺爺，我會大大方方地當一個外來者。訣竅只有一個，那就是不管怎樣都要「打招呼」。看著對方的眼睛，做個活力十足的外來者，大聲打招呼：「您好！」只要這句話能傳達「我是從外地來的人」的訊息，剩下的事意外地通常都很順利。因為這句話裡，也包含著「不好意思，叨擾了！」的心情。瞬間，我在對方眼中就從「可疑的人」變成「有趣的傢伙」了。還有，混熟之後，

遇上警察盤查的地方。旅人的裝扮看在警察眼裡大概很像可疑人士吧。

「原來接受警方盤查時，來自周遭的眼光是這樣的啊」，忘不了在光天化日之下大馬路上承受的冰冷視線。向警察說明後，對方說「這樣啊，是在製造美好回憶嗎」，才不是抱著那種插花心態來這裡的呢，我的目標是巡遍整個北海道的市町村啊。儘管很想這樣反駁，但膽子實在太小，只能呐呐回應「差不多是這意思……」

在福岡縣上毛町跟打棒球隊的少年們交上朋友，他們說「大哥哥你也來打一下嘛」，於是決定用一次打擊定勝負。國中時代我隸屬棒球隊，全體八十位隊員中的四號打者就是我。投手使出渾身解數的一球從正中央飛來，我該不顧一切打出去，還是揮棒落空呢？不，這時就該打出一支全壘打。想像少年們看到勁速飛上天的白球時開心的表情，我擊出了這一球，沒想到球卻直接朝投手飛去。為什麼這種時候要這麼忠於基礎呢……幸好少年沒受傷，道別時氣氛卻很尷尬。嚇到你們了，抱歉啊。

老爺爺們說的話通常鄉音都很重，八成聽不懂。

在小小的離島等地方散步時，連從身邊開過的車子，我也都會跟對方打招呼。在小鄉鎮裡，汽車駕駛人彼此之間會有打招呼的文化，從我製造讓對方接受我們的機會。當然能製造讓對方接受我們的機會。當然，每次打招呼前，內心還是會「啊，怎麼辦……該不該上前搭訕」這樣天人交戰個半天。

外地人的到來，往往會打擾到在地人。主動打招呼既代表尊重對方，也能製造讓對方接受我們的機會。當然，每次打招呼前，內心還是會「啊，怎麼辦……該不該上前搭訕」這樣天人交戰個半天。

長崎縣壹岐市（跟我變成好朋友的爺爺）　　茨城縣龍崎市（我叨擾最久的一家人）

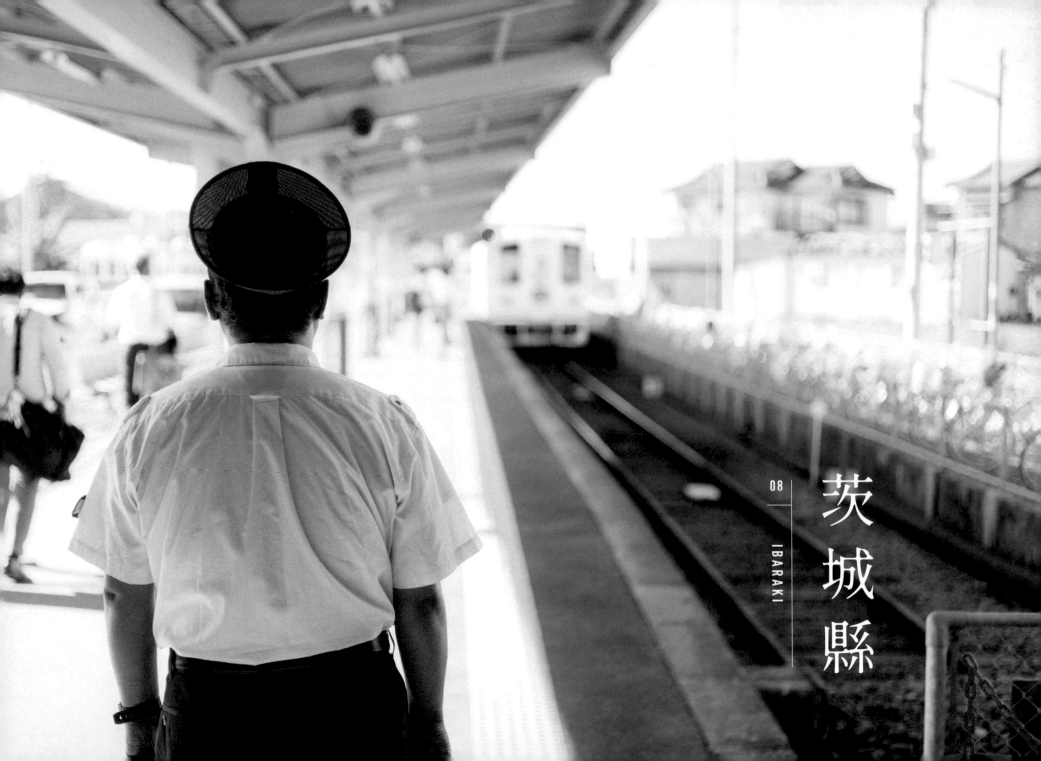

08 | IBARAKI

茨城縣

1 充滿靈氣的御岩神社（日立市）2 擺出各種新鮮海產（常陸那珂市）3 可以玩高空彈跳的大吊橋（常陸太田市）4 搭上2020年8月14日喜迎120週年的龍崎線電車（龍崎市）。

打從心底最喜歡的地方

茨城縣有四十四個市町村，在全國各縣市魅力調查中經常吊車尾，我很想問問大家都有來過茨城縣嗎？如果沒有來過卻給出這種評價，那我要大聲抗議了。

大子町的袋田瀑布是日本三大名瀑之一，也是國家指定名勝。從設置於隧道後方的觀瀑台看過去，高一百二十公尺，寬七十三公尺的巨大瀑布發出驚人的水聲，充滿魄力。常陸太田市的龍神大吊橋全長三百七十五公尺，高約一百公尺，可體驗日本最大規模的高空彈跳。實際上到了當地，感受到吊橋的高度後，以後看到電視上的高空彈跳節目企畫，一定不會再起鬨說「快跳、快跳」了。不過，有朝一日我一定要親身體驗看看。常陸那珂市的湊魚市場有著種類豐富的海產，在此就能直接品嘗到新鮮美味。在海味的香氣誘惑下，要不是正在旅行，一定買到雙手都提不動，這樣就能回家開個海鮮派對了。

阿見町的「預科練平和記念館」，是我認為人人此生都該造訪一次的地方。預科練指的是為了成為海軍機師而在此接受訓練的練習生。未滿二十歲的年輕人，離開父母在這裡過著團體生活，日日接受嚴格訓練。館內禁止攝影，展示了當年預科練習生訓練情形與生活狀況等各種大小尺寸的照片。這些由攝影師土門拳拍攝的照片，拍下的雖是當年預科練習生的日常，看在現代的我們眼中卻是那麼的非日常，直率、有著稍縱即逝的美，卻又令人感到哀傷，身體如實地感受到這一切。這些衝擊人心的照片，始終烙印在我的眼底與心上。

在龍崎市，我叨擾了一對夫妻好長一段時間。經朋友介紹，第一次見面時就對我說「想在這裡住多久都可以」。不知不覺中，我把這裡視為旅遊關東地區的據點，住了整整一個月。他們府上的氣氛就像天國一樣明亮，連附近鄰居都常自由進出。我每天都從這不可思議的安適感中獲得救贖。在茨城縣這塊土地上，我有了窮盡一生都無法回報恩情的對象。回顧在那裡的日子，所有自由與人們都美好而令人懷念，同時充滿溫暖。我打從心底愛上了茨城縣。

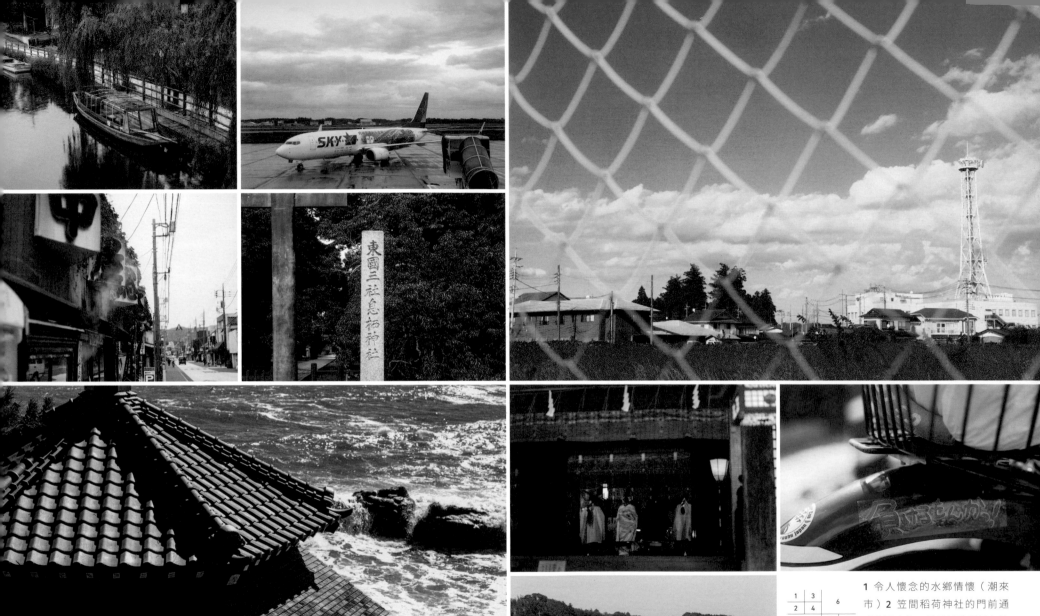

1	3		6
2	4		
5		7	9
		8	

1 令人懷念的水鄉情懷（潮來市）2 笠間稻荷神社的門前通（笠間市）3 從茨城機場露台拍出去（小美玉市）4 東國三社巡禮，這是息栖神社（神栖市）5 從六角堂望向太平洋（北茨城市）6 隔著圍欄（常陸大宮市）7 關東最古老的知名神社，鹿島神宮（鹿嶋市）8 霞浦的蕎麥田（霞浦市）9 在公路休息站演唱會上拿到的貼紙（境町）

茨城大學五浦美術文化研究所

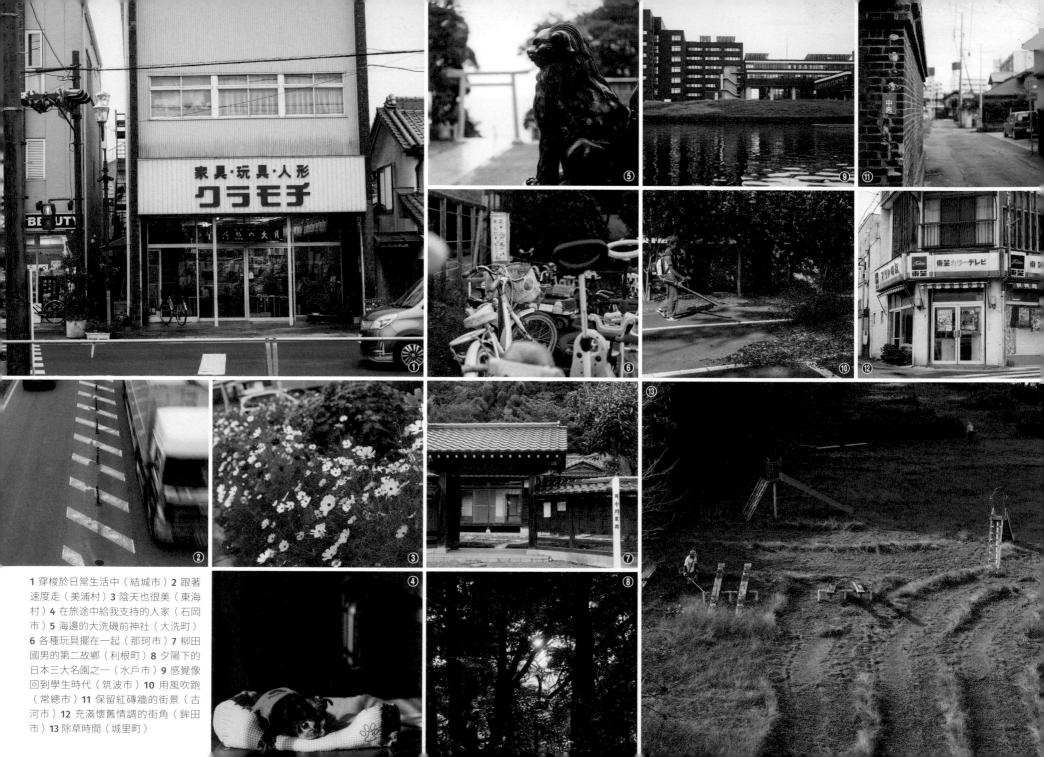

1 穿梭於日常生活中（結城市）2 跟著速度走（美浦村）3 陰天也很美（東海村）4 在旅途中給我支持的人家（石岡市）5 海邊的大洗磯前神社（大洗町）6 各種玩具擺在一起（那珂市）7 柳田國男的第二故鄉（利根町）8 夕陽下的日本三大名園之一（水戶市）9 感覺像回到學生時代（筑波市）10 用風吹跑（常總市）11 保留紅磚牆的街景（古河市）12 充滿懷舊情調的街角（鉾田市）13 除草時間（城里町）

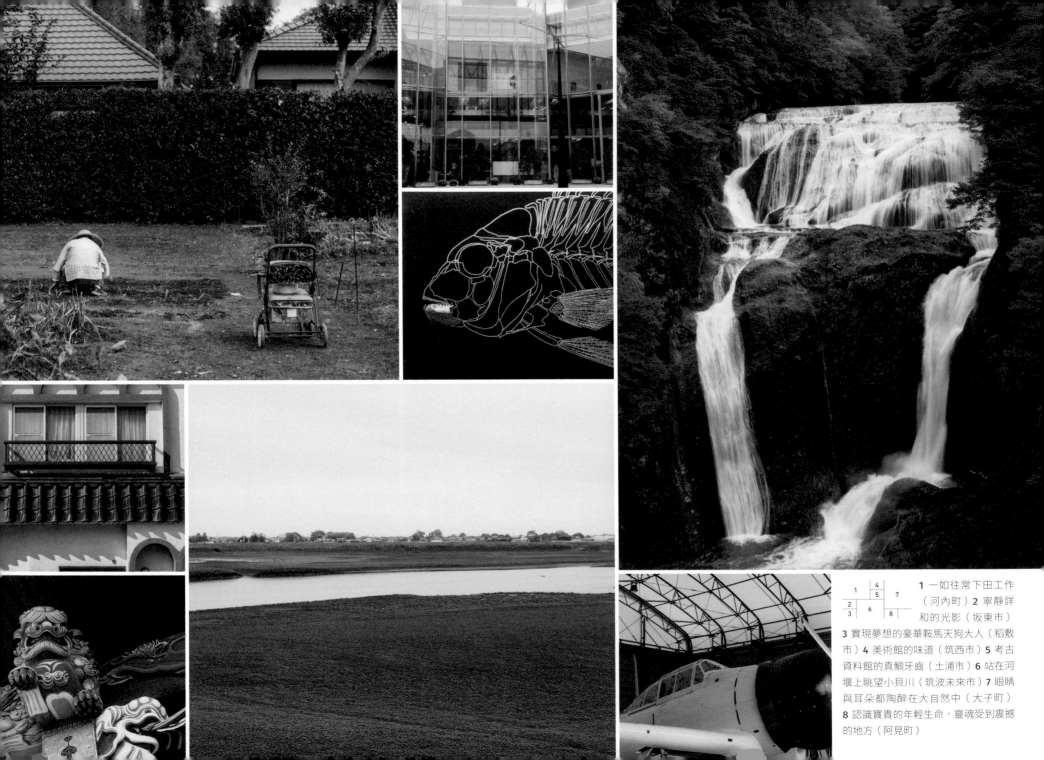

1 一如往常下田工作（河內町）2 寧靜詳和的光影（坂東市）3 實現夢想的豪華鞍馬天狗大人（稻敷市）4 美術館的味道（筑西市）5 考古資料館的真鯛牙齒（土浦市）6 站在河堰上眺望小貝川（筑波未來市）7 眼睛與耳朵都陶醉在大自然中（大子町）8 認識寶貴的年輕生命，靈魂受到震撼的地方（阿見町）

	5	8
1		
	6	
2	3	9
	7	
4		10

1 放學後的時間（取手市）2 站在花貫溪谷的吊橋上（高萩市）3 雨引觀音的鴨先生（櫻川市）4 廣大的肥沃土地孕育了蔬菜王國（八千代町）5 在休息站做準備（下妻市）6 走下河堤邊，走進小巷弄（行方市）7 柔韌美麗地綻放（守谷市）8 高120公尺，世界最大的背影（牛久市）9 新鮮又刺激的購物時光（茨城町）10 交流道旁的公路休息站（五霞町）

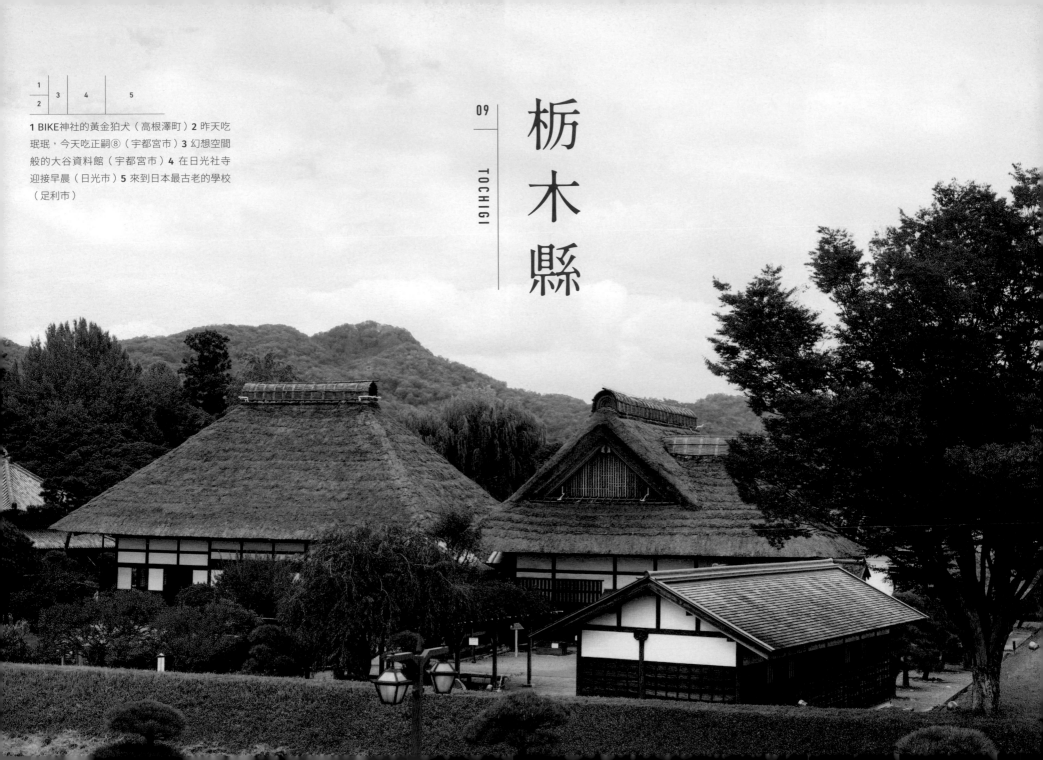

1 BIKE神社的黃金狛犬（高根澤町）2 昨天吃珉珉，今天吃正嗣⑧（宇都宮市）3 幻想空間般的大谷資料館（宇都宮市）4 在日光社寺迎接早晨（日光市）5 來到日本最古老的學校（足利市）

栃木縣

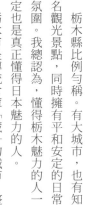

時代建立起歷史的芬芳

栃木縣比例與稱。有大城市，也有知名觀光景點，同時擁有平和和安定的日常氛圍。我總認為，懂得栃木魅力的人一定也是真正懂得日本魅力的人。

栃木市是傳統倉庫「藏」的城市，整體散發一股古早懷舊的氣息。有塗成黑色、厚實穩重的「見世藏」，也有美麗白牆的「土藏」，構成一幅沉穩的街景。就連現代化的便利商店也跟著城市景觀，以洗練的設計統一呈現。那珂川町的馬頭保留了全長一公里的老街，來到這裡，令人沉浸於懷念的鄉愁中。路旁電線一律地下化，使得整座城市真的就像搭時光機回到過去一般，產生一股不可思議的奇妙感受，徜徉其中的愜意安適更教人流連不已。

來到宇都宮市，我造訪了巨大的地下空間「大谷資料館」。這是過去採掘優良石材的大谷石地下採掘場遺跡。宛如進入《法櫃奇兵》的世界，異樣的空間充滿神祕氛圍，處處是驚奇，也難怪許多電影或電視節目要來這裡取景拍攝。來到宇都宮市，當然要吃餃子。這裡的餃子真的太美味了，不管幾個都吃得下去，完全被打敗，隔天又吃了一次。

獲登錄為世界遺產的日光社寺，融合佛教與神道教的獨特信仰固然異樣，但也非常可貴。其中尤以三猿猴展現的處事之道和東迴廊上的眠貓最能代表建築中隱含的和平祈願。不只有金碧輝煌的裝飾，更深深蘊藏著時代之美。鹿沼市的古峰神社以「天狗神社」聞名，神社境內擺設了大量天狗面具及與天狗相關的奉納品，天狗御朱印廣受民眾歡迎。此外，大拜殿的屋頂是罕見的稻草屋頂，而社殿中有一個長達九十公分的大天狗面具，在在讓人感受到天狗信仰的深遠歷史及有趣之處。

足利市的足利學校以「日本最古老的學校」為人所知，有人說它創立於平安時代初期，也有人說是鎌倉時代，眾說紛紜。毫無疑問的是，作為中世紀的高等教育機構，這裡曾培養出多達三千名學生，稱得上是自古傳承至今的日本遺產。除了史蹟內部，周圍的足利市整體也都散發著懷舊的氛圍。

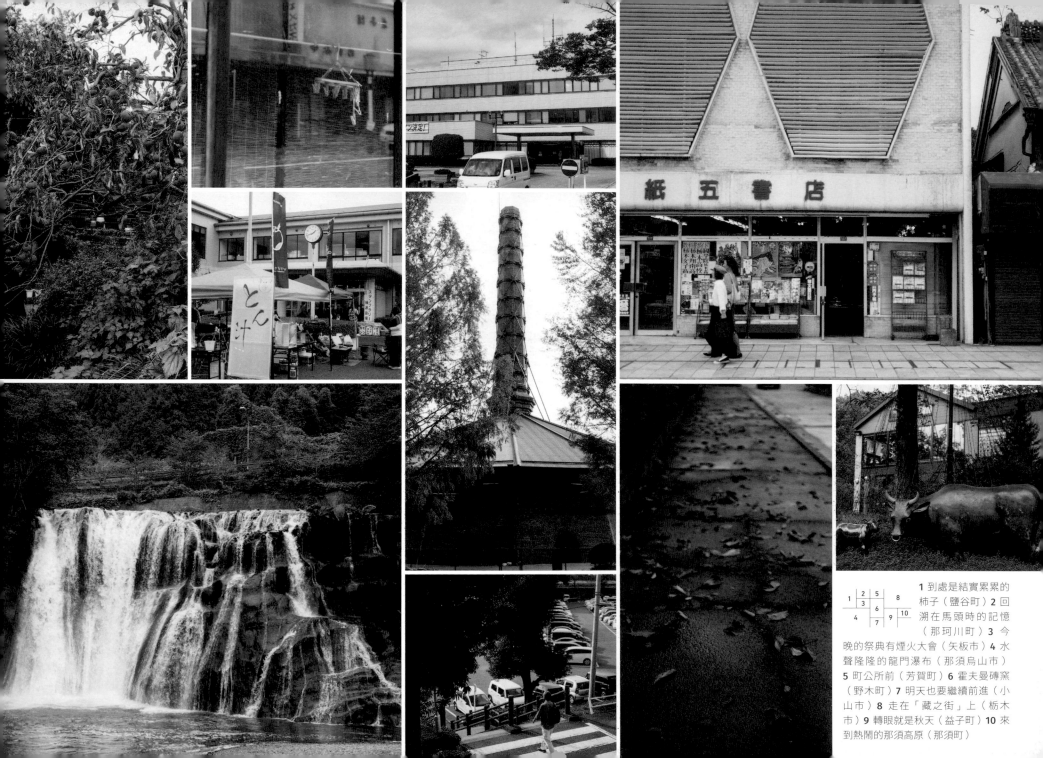

1 到處是結實累累的柿子（鹽谷町）**2** 回溯在馬頭時的記憶（那珂川町）**3** 今晚的祭典有煙火大會（矢板市）**4** 水聲隆隆的龍門瀑布（那須烏山市）**5** 町公所前（芳賀町）**6** 霍夫曼磚窯（野木町）**7** 明天也要繼續前進（小山市）**8** 走在「藏之街」上（栃木市）**9** 轉眼就是秋天（益子町）**10** 來到熱鬧的那須高原（那須町）

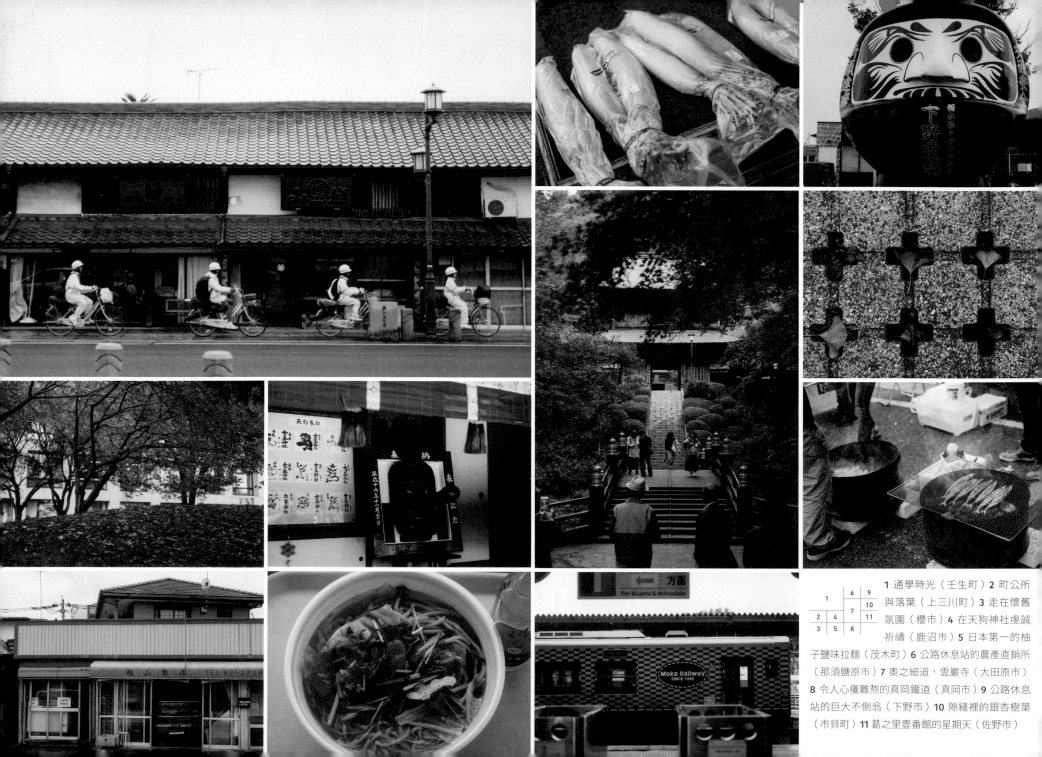

1 通學時光（壬生町）2 町公所與落葉（上三川町）3 走在懷舊氛圍（櫻市）4 在天狗神社虔誠祈禱（鹿沼市）5 日本第一的柚子鹽味拉麵（茂木町）6 公路休息站的農產直銷所（那須鹽原市）7 奧之細道，雲巖寺（大田原市）8 令人心癢難熬的真岡鐵道（真岡市）9 公路休息站的巨大不倒翁（下野市）10 隙縫裡的銀杏樹葉（市貝町）11 葛之里壹番館的星期天（佐野市）

1		6	9
2	4	7	10
3	5	8	11

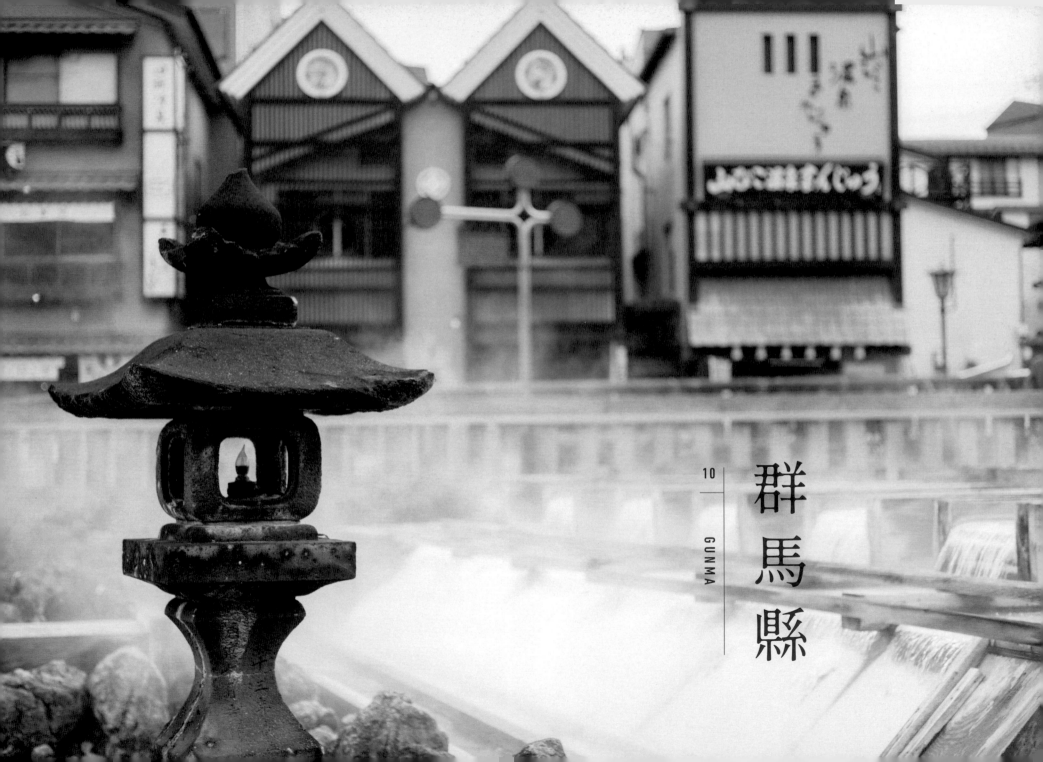

10

GUNMA

群馬縣

1 深山裡的水澤觀世音（澀川市）
2 分福茶釜與狸貓（館林市）3 在
田園Plaza小憩（川場村）4 溫泉
源頭「湯畑」蒸氣氤氳（草津町）

三十五個相遇與第一千個市町村

總而言之，群馬縣非常有趣。總共有三十五個市町村，不只不同區域的文化大相逕庭，氣氛也完全不同。在這裡，我懷抱著冒險家的心情每日向前邁進。

從栃木縣進入群馬縣，首站大泉町就充滿超乎想像的異國風情。這裡超過十五％的人口是外國籍，有專為巴西人開設的超市和餐廳，車子特別大，站在路邊說話的人盡是外國人。明明人在日本，感覺卻像來到國外。隔天，在伊勢崎市遇見短短五分鐘的朝陽，五點半後，在整個旅途中留下深刻印象的深紅天空鮮明烙印眼底。進入有神流町及上野村的多野郡，再經過有南牧村及下仁田町的甘樂郡，山路漸行漸窄，彷彿祕境之旅一般緊張刺激。此外，在榛東村的「地球屋」雜貨店看到世界第一的吊飾。超過一萬三千個吊飾掛在店內，彷彿走入萬花筒的世界。在店內掛吊飾的起因是東日本大地震，福島縣民陸續逃到群馬縣來避難時，地球屋雜貨店的社長在避難所開設了製作吊飾的小教室，邀請大家一起來挑戰世界第一。

來到日本三名泉之一的草津溫泉地，以湯畑為中心，光是走在溫泉街就覺得心都溫暖了起來。去泡了共同浴場「白旗之湯」，這裡的浴池溫泉超過四十五度，泡進去的瞬間身體已經熱呼呼。那天很冷，來的途中都凍僵了，離開草津溫泉時身體和心卻熱得像暖爐一般，舒服又幸福。

在一七四一個市町村中，桐生市是值得記念的第一千個城鎮。「一千」這數字是很大的目標，達成的瞬間真的非常高興。在桐生市偶然經人介紹認識了一對夫妻，承蒙他們讓我在家中留宿。旅程中多半一人獨行的我，在這個值得記念的日子能和別人一起度過，也真的讓我開心得不得了。此外，在這位太太的介紹下，我嘗試了織物產地的體驗。桐生市是東日本最具代表性的織物產地，沒想到能在旅行中挑戰織布機，而且是在第一千個造訪的城市桐生完成這個願望，感覺非常不可思議。我想這一定是某種緣分吧。對我來說，群馬縣成為不可取代、值得感恩的存在。

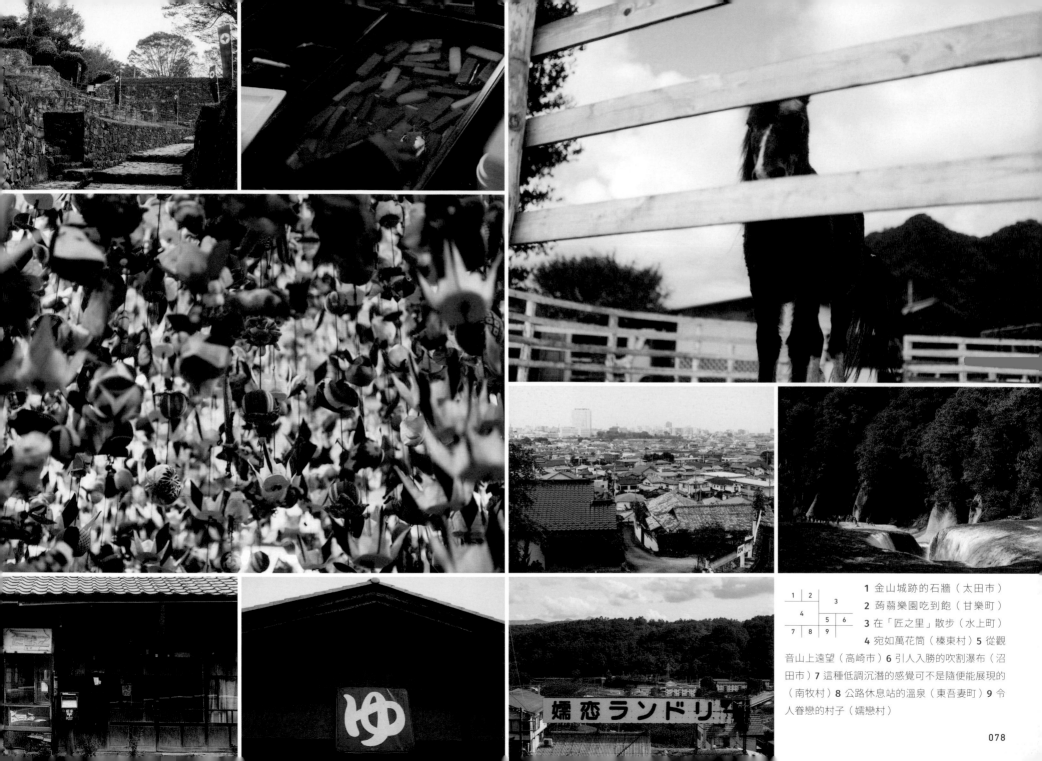

1 金山城跡的石牆（太田市）
2 蒟蒻樂園吃到飽（甘樂町）
3 在「匠之里」散步（水上町）
4 宛如萬花筒（榛東村）5 從觀
音山上遠望（高崎市）6 引人入勝的吹割瀑布（沼
田市）7 這種低調沉潛的感覺可不是隨便能展現的
（南牧村）8 公路休息站的溫泉（東吾妻町）9 令
人眷戀的村子（嬬戀村）

078

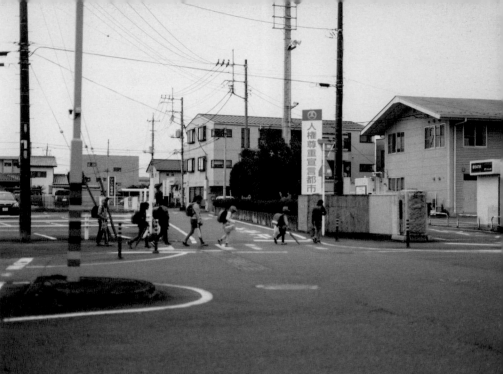

富弘 美術館 Tomihiro Art Mu

1 沿著神流川（神流町）2 星期一到
了呢（藤岡市）3 雷電神社的參拜道
上（板倉町）4 認識生命有多美好的
地方（綠市）

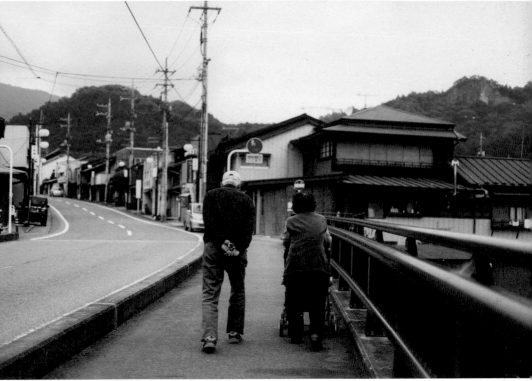

富岡製絲場

1	2	3	4
		5	
6	7	8	
9			

1 早晨的5分鐘（伊勢崎市）
2 90年來辛苦您了（長野原町）**3** 秋色（千代田町）**4** 有各種生活（大泉町）**5** 永遠在一起（下仁田町）**6** 溫柔的光（中之条町）**7** 享譽世界的工廠（富岡市）**8** 尾瀨的山村生氣蓬勃（片品村）**9** 從天空之橋上俯瞰（上野村）

1 織布機體驗的回憶（桐生市）
2 心形的幸福（高山村）3 石打
觀音，明言寺（邑樂町）4 從
縣廳望出去（前橋市）5 溫泉與
風車（吉岡町）6 回家路上（明和町）7 在市公所
（安中市）8 狀似昇龍，象徵勝利的V字松（玉村
町）9 早晨6點半（昭和村）

1	2	3
4	5	6
7	8	9

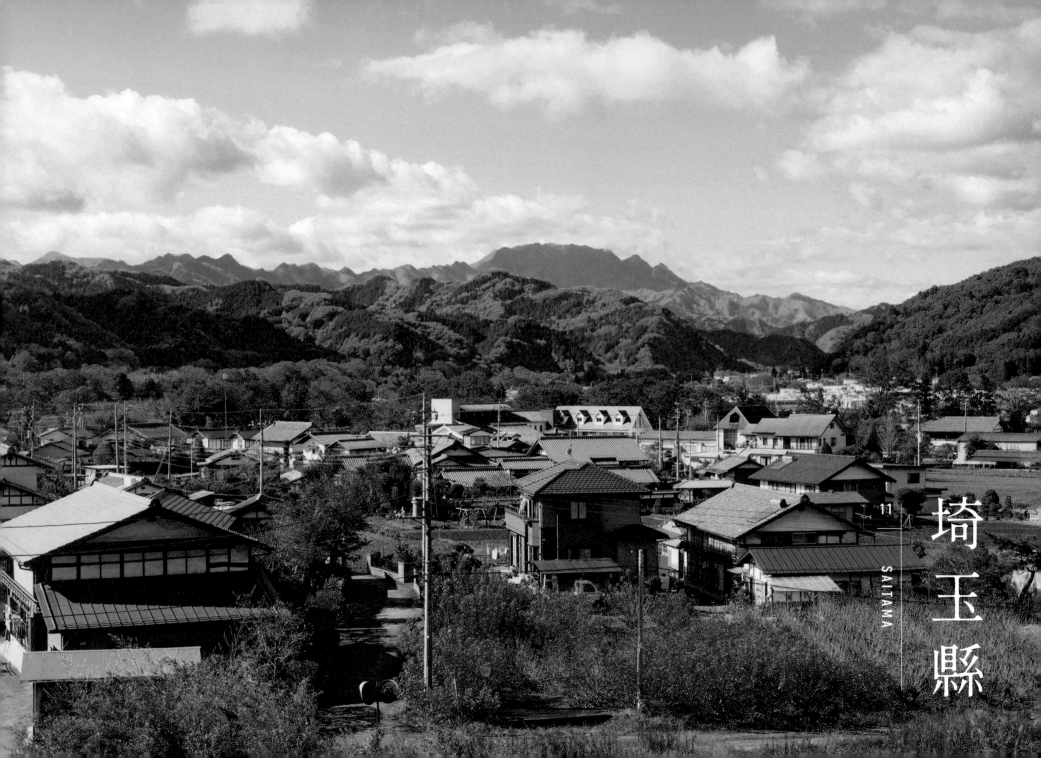

11

SAITAMA

埼玉縣

1 聖天宮的飛龍升天（坂戶市）2 武藏國二宮，靜謐的金鑽神社（神川町）3 感受清爽秋日的空氣（小鹿野町）

在小卻深奧的城鎮街景中遨遊

埼玉縣面積不大，卻有六十三個市町村，總數排全國第三，實在是一件驚人的事。我懷著不可思議的心情前往，不知道等著我的是什麼樣的世界。

深谷市是磚瓦生產興盛的城市，深谷車站和東京車站一樣以紅磚砌成，在早晨的微光下彷彿時光倒流一般，散發一股復古情調。東秩父村素有「和紙之鄉」的稱號，代代相傳的傳統和紙「細川紙」最是知名。得知這是縣內唯一的村落時很驚訝，接觸到這裡大自然環繞的悠閒生活後，我也重新認識了不同以往認知的埼玉新面貌。還有動漫迷的聖地秩父，位於標高一一○○公尺處的三峰神社是關東首屈一指的開運景點，參拜者絡繹不絕。只是騎摩托車過去非常遙遠，我得卯足了勁才能前往造訪。光是在神聖的社境內走一圈，感覺就像補充了能量。現在回想起來，或許是三峰神社的保佑，我才能平安順利走完埼玉縣六十三個市町村。

在吉見町的吉見百穴，看到岩山表面橫向挖掘出好幾公尺長的洞穴景觀。這裡從前是公墓，許多古老的靈魂長眠此處。蕨市是日本面積最小的市，但是這裡的和樂備神社卻非常氣派壯觀，也是成人式的發祥地，從歷史與文化層面來看，小地方也能擁有不可思議的魅力。小江戶川越整個町都充滿和風情調，有神社有寺廟，更有熱鬧的商店街，是無可挑剔，堪稱模範樣的觀光地。在富士見市，正午的公園裡遇到一位彈奏三線琴的老爹。他說孩子們都離家升學就業了，為了給自己培養一個新興趣才開始彈奏三線。優美動人的音色中帶著一絲寂寥，我無法忘記彈奏三線時老爹臉上的神情。

最後造訪的是所澤市。參訪航空記念公園後，完成了全部六十三個市町村的巡禮。儘管這趟旅程走起來不容易，實際騎車走訪才接觸到大大小小各種不同歷史文化，我真是個幸運的人。

Metsä Village

1	2			3
4	5			
6		7		8
		9		

1 在青葉台公園（朝霞市）
2 漫步城鎮中（上尾市）3 回
家吧（志木市）4 後方是宮
澤湖（飯能市）5 鎮守鴻巢
的鴻神社（鴻巢市）6 太陽就要下山了（嵐山町）
7 日本航空發祥地（所澤市）8 地球之窗，長瀞溪
谷（長瀞町）9 大自然環繞下的生活（皆野町）

※現在御神木已禁止觸摸。

	2	3	4
1	5	6	
7	8	9	
		10	

1 聳立三峰神社的御神木（秩父市）**2** 早上6點半（本庄市）**3** 埼玉縣的中心地帶（埼玉市）**4** 第一個造訪的城鎮（三鄉市）**5** 不可思議的吉見百穴（吉見町）**6** 大猩猩公園裡的大猩猩（川口市）**7** 來中山道桶川宿走走（桶川市）**8** 靜靜綻放傲然的美（羽生市）**9** 照亮城鎮的朝陽（東松山市）**10** 體現武士道精神的熊谷直實（熊谷市）

1 來拜保佑結緣的神明（川越市）2 早晨通學時間（鶴島市）3 靜靜地倒映（滑川町）4 氣派的伊豆神社（越谷市）5 鏡頭裝不進的巨大樟樹（越生町）6 不變的日常（北本市）7 兒童村的育兒廣場（宮代町）8 關東最古老的大社，鷲宮神社（久喜市）9 平靜的生活（三芳町）10 沿著國道299號線前進（橫瀨町）11 奧之細道，草加松原（草加市）12 秋高氣爽的午後（富士見野市）

1	2	3	
4		5	
6	7		
	10	8	9

1 白岡八幡神社與馬賽克磁磚壁畫（白岡市）**2** 銀杏美不勝收的玉敷神社（加須市）**3** 日光下的扭蛋機（都幾川町）**4** 在平林寺的山門拍下這一張（新座市）**5** 小芋頭、紅菜頭與紅遙地瓜（戶田市）**6**「豬的主題樂園」（日高市）**7** 在住宅區中前進（吉川市）**8** 陰天也要抬頭挺胸（幸手市）**9** 學區標示牌與飛機雲（川島町）**10** 倒映在鏡面上的日常生活（入間市）

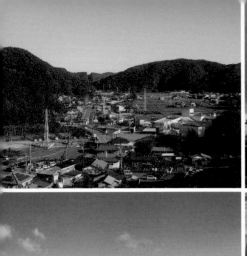

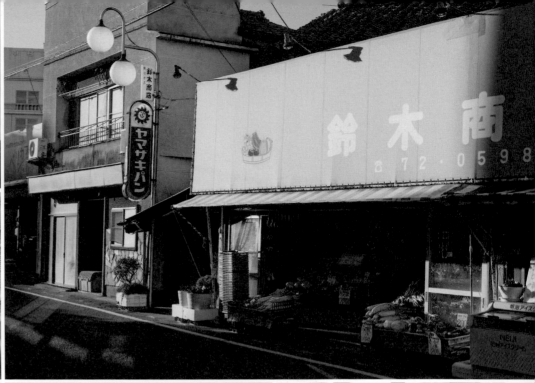

1	2		3
4	5	7	8
6		9	

1 埼玉縣唯一的行政村，如此美麗（東秩父村）2 朝遠方投射的朝陽（上里町）3 不變的時光（小川町）4 廣大的鉢形城址（寄居町）5 市公所裡的Honda摩托車（和光市）6 薔薇之城，鮮豔欲滴（伊奈町）7 這是誰通往哪裡的路（鳩山町）8 來到春日部了喔（春日部市）9 小小城鎮上大大的和樂備神社（蕨市）

1 早上6點，復古的街燈（深谷市）
2 足袋藏之鄉⑨與忍城（行田市）3 孤單的自行車（美里町）4 恬靜的西城沼公園（蓮田市）5 公園裡傳來三線琴的聲音（富士見市）6 早晨，下著安靜的雨（八潮市）7 花壇上的畫與綻放的花（松伏町）8 漫步日常生活中（杉戶町）9 車站與平交道與稻荷山公園（狹山市）10 凜然佇立的出雲伊波比神社（毛呂山町）

12

CHIBA

千葉縣

1 星期六的下午（我孫子市）2 橋下的貓療癒我心（木更津市）3 在太東埼燈塔結交到的大叔朋友（夷隅市）4 悠閒的大山千枚田（鴨川市）5 衝浪者都起得很早（九十九里町）

1
2　4　　　5
3

旅行與歷史的結合

你好，千葉君

千葉縣由五十四個市町村組成，包括靠近東京近郊、靠近太平洋的區域，以及房總半島。一一造訪過之後，我才第一次用屬於自己的方式認識了千葉縣。

佐倉市的國立歷史民俗博物館，是日本最大規模的博物館，這裡展示著日本整體歷史與文化。館藏非常豐富，說日本的一切都收藏在這裡了也不為過。旅行這麼久，許多我在旅途中認識的歷史文化，都出現在館內的展示品中，說來理所當然，但也令我非常感動。換句話說，我在同一個瞬間感受到了旅行的意義與學習歷史的意義。還去造訪了海岸長約六十六公里的九十九里濱，親眼看到左右兩端呈弧線延伸的海岸，宛如沒有邊際一般。一大早就有衝浪客來衝浪這一點，也頗有關東文化的味道。在勝浦市，為了吃一碗當地美食「勝浦擔擔麵」跑去排隊。勝浦擔擔麵最早是做給出海回來的漁夫和海女們吃的，凍僵的身體只要來上一碗擔擔麵，立刻就暖了起來。排了約莫四十分鐘，和併桌一起吃的三位大叔結成了朋友，他們還分我吃蔥花叉燒，真是懷念的回憶。

在鋸南町，我去了利用已廢校的保田小學校舍改建成的公路休息站。這裡被打造為都市交流設施，不但能在過去的小學教室裡過夜，還能在餐廳裡吃到像營養午餐一樣的飯菜。我很喜歡這種展現懷舊氛圍的創意，二〇一九年九月十五號颱風襲擊千葉，從新聞上看到這裡受災嚴重的消息時，非常悲傷難過，衷心希望災民的生活能夠盡快重建。

繞回房總半島，途中來到中西部的木更津市、袖浦市及市原市，街景又有一百八十度的不同。繼續往下，來到千葉市和習志野市，充分感受到這裡已經是包含在東京都市圈內的中心都市。

在千葉縣旅行的日子經常下雨，對旅人而言每一天都走得不容易，但是行遍整個千葉縣的市町村後，我終於理解千葉縣的吉祥物「千葉君」是怎麼誕生的了。從鼻子到耳朵，再到手腳的每一吋，千葉縣的市町村就是千葉君的細胞，這些細胞組成了千葉君的生命。

1	2		
		3	
4	6		
5		7	8
9	10	11	

1 香取神宮與銀杏樹（香取市）
2 漫步在浦安的日常生活中（浦安市）3 公路休息站是令人懷念的小學（鋸南町）4 公車往鎌谷大佛前開去（鎌谷市）5 來Outlet買東西（酒酒井町）6 噴水池的水噴向夕陽（市原市）7 一如往常的時間（印西市）8 順路繞去休息站吧（南房總市）9 一邊感受當地人的生活一邊前進（松戶市）10 早安～（大網白里市）11 我愛千葉，房車站（四街道市）。

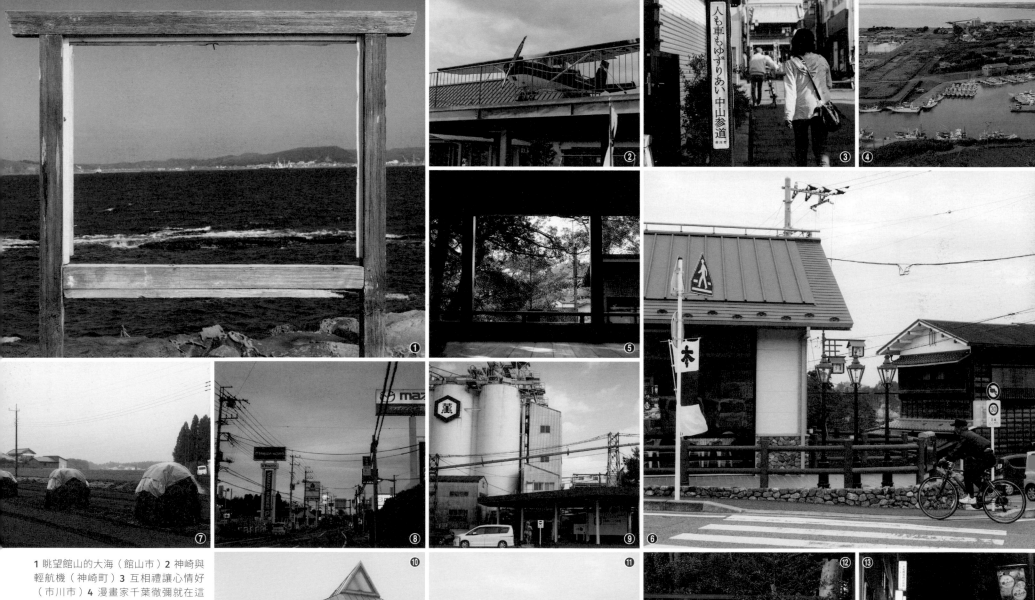

1 眺望館山的大海（館山市）2 神崎與輕航機（神崎町）3 互相禮讓心情好（市川市）4 漫畫家千葉徹彌就在這裡長大（旭市）5 淡雅的玉前神社（一宮町）6 保留昔日城下町風貌（大多喜町）7 秋日景色，收成晾乾的落花生（八街市）8 夕陽西沉（茂原市）9 來到博學醬油館（野田市）10 八千代公路休息站（八千代市）11 開闊的景色（長柄町）12 諏訪神社的「和同開珎」⑩（流山市）13 夜晚日常（習志野市）

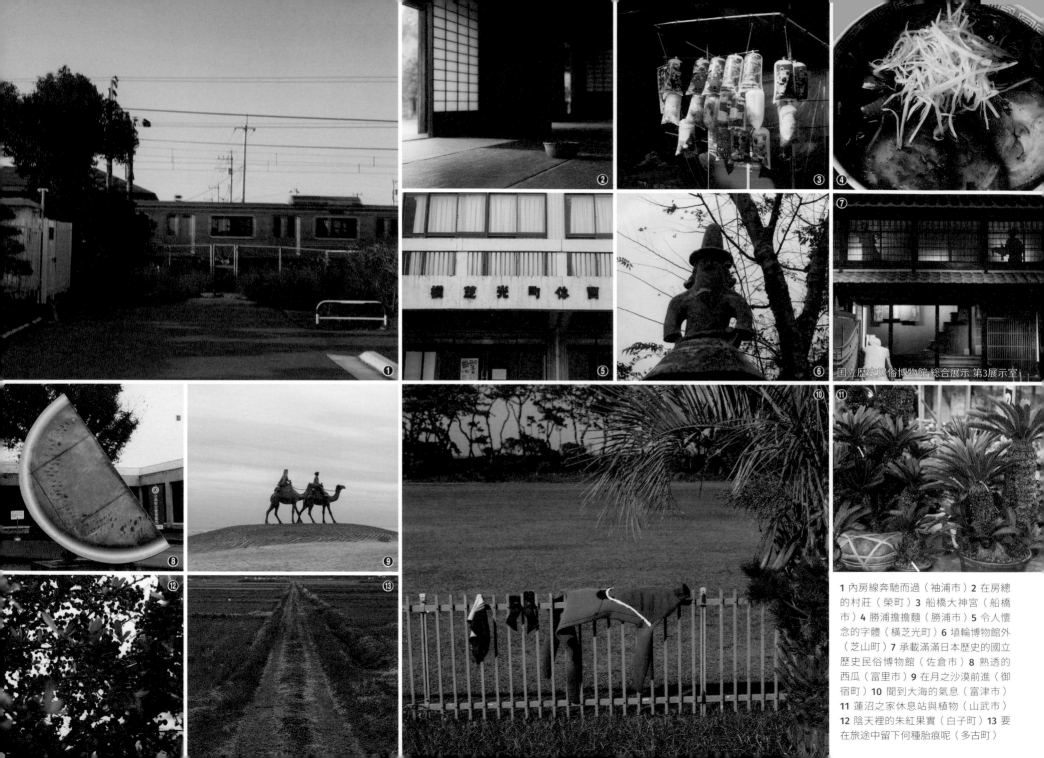

国立歴史民俗博物館 総合展示 第3展示室

1 內房線奔馳而過（袖浦市）2 在房總的村莊（榮町）3 船橋大神宮（船橋市）4 勝浦擔擔麵（勝浦市）5 令人懷念的字體（橫芝光町）6 埴輪博物館外（芝山町）7 承載滿滿日本歷史的國立歷史民俗博物館（佐倉市）8 熟透的西瓜（富里市）9 在月之沙漠前進（御宿町）10 聞到大海的氣息（富津市）11 蓮沼之家休息站與植物（山武市）12 陰天裡的朱紅果實（白子町）13 要在旅途中留下何種胎痕呢（多古町）

1	2	3	
	4	5	
6	7	8	11
9	10	12	

1 犬吠埼燈塔照亮太平洋（銚子市）2 成田弦祭的震撼力（成田市）3 大雨中前進（千葉市）4 回過神來發現天上掛著彩虹（長生村）5 站在天橋上看過去（柏市）6 沿著坡道往上（長南町）7 早晨的東金線（東金市）8 住在這個城鎮上（白井市）9 市公所與計程車（匝瑳市）10 走在悠閒的鎮上（東庄町）11 靜靜佇立於此的龜戶洞窟（君津市）12 在秋高氣爽的路上前進（睦澤町）

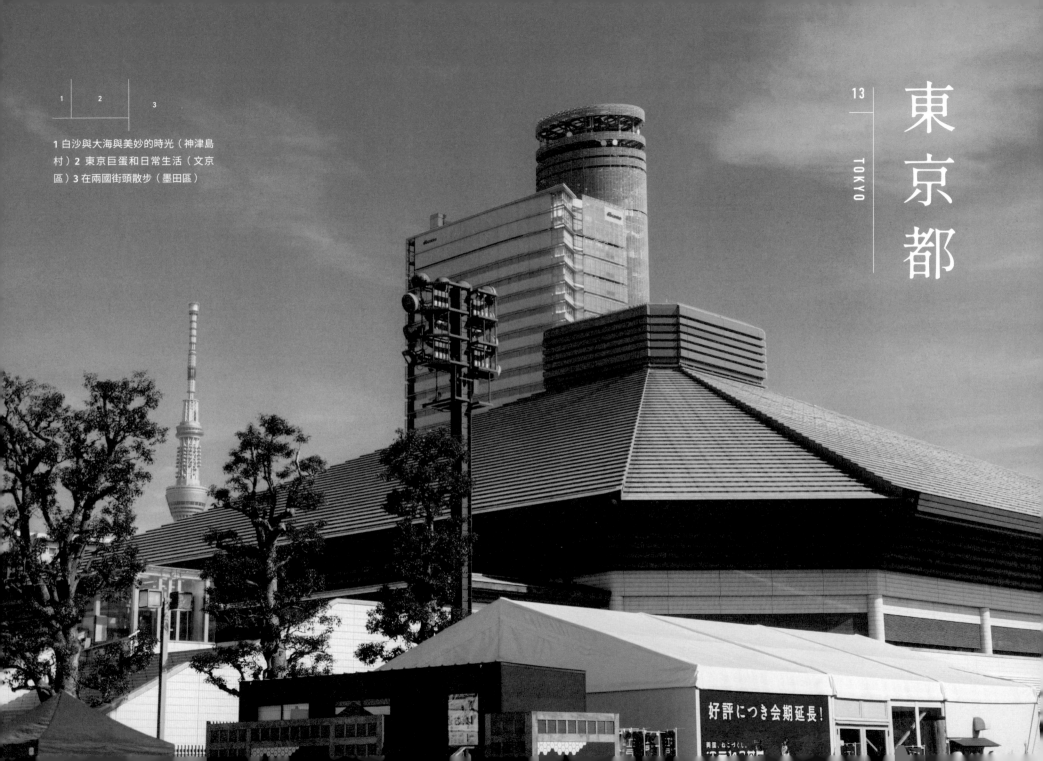

1 2 3

1 白沙與大海與美妙的時光（神津島村）2 東京巨蛋和日常生活（文京區）3 在兩國街頭散步（墨田區）

好評につき会期延長！

濃縮的生活與始終遙遠的距離

只有高中教學旅行時來過一次東京的鄉下土包子，就是我。展開這趟旅程後，花了「半年」才抵達東京，終於抵達時，忍不住心想「東京依然是如此遙遠的存在啊」。關於「都市生活」和「鄉村生活」哪個好，這是從以前到現在從未停止的空泛爭論。然而，開始稍微在東京扎根生活後，對都會生活有了認識，正因此又對鄉村生活有所新發現。到最後，兩者各有其優點，也各有令人遺憾的地方。實際上走遍東京都心二十三區以外的市町村，連離島都一一造訪過後，讚嘆「東京果然是個有趣的地方」，想盡情暢談東京的魅力，這也是不爭的事實。

東京都的離島巡禮，是周遊日本市町村的最大的難關。包括移動在內耗時一星期的小笠原諸島，不知海上風浪狀況何時會變差，連船能不能順利運航都不知道的青島、御藏島及利島等伊豆諸島。要是能永遠旅行下去，時間當然不是問題，但是旅行總有計畫，一個環節拖延，很可能拖垮整趟旅程。然而，離島上也有市町村，只要少去一座離島就稱不上「周遊全國市町村」。能不能在保有學生身分的大學畢業前結束這趟旅程，老實說，很多時候只能靠「運氣」，總之經常都焦慮造訪每一座離島，只能用「奇蹟」和「幸運」來形容了。

二十三區以外的市町村既狹隘又寬廣。就算從地圖上看起來距離很近，號誌燈多的地方就留下「移動很花時間」的印象。住宅區確實很多，有多少住宅區就有多少種日常生活在其中進行著，一想到這個，又覺得很不可思議。旅行到奧多摩町及檜原村等東京西側時，景物為之一變，壯闊的自然展現在眼前，包含濃縮在狹隘面積裡的變化在內，這就是東京之所以被稱為東京的原因吧。說實在的，東京二十三區各位一定都比我還熟。我買了電車一日乘車券到處走看，名符其實像個外縣市來的大學生，一邊拿著手機一再確認地圖，查詢如何換車，一邊前進。即使如此，新宿車站的出口對我來說永遠都在神祕的彼方。

	1		2
3		5	6
7	4	8	

1 早晨的通勤時間（大田區）
2 遇到野生海豚好多次（青島村）3 溫柔的午餐時光（國分寺市）4 直走就是辰巳、青海（江戶川區）5 充滿安心感的西新井大師（足立區）6 有各式各樣的生活（練馬區）7 穿過隧道，秋意映入眼簾（奧多摩町）8 在此可進行各種戶外活動（昭島市）

	2	3
1	4	5
6	7	8

1 多摩川與日常（狛江市）
2 單軌電車來了（立川市）
3 道路兩旁是火山噴發的岩漿
（三宅村）4 日落時分的田無
神社（西東京市）5 飛快騎過的巡邏員警（北區）
6 美麗的車站建築（秋留野市）7 東京也有令人懷
念的故鄉（小平市）8 高圓寺的早晨（杉並區）

©秋本治・アトリエびーだま／集英社

	1		2
3		4	5
6			

1 種滿山茶的美麗島嶼（利島村）**2** 車站前的阿兩和夥伴們（葛飾區）**3** 最喜歡島上的Toriton冰淇淋了（大島町）**4** 大國魂神社與燈籠（府中市）**5** 這也是某個人的日常生活（調布市）**6** 搭上鐵道公園的回聲號列車（青梅市）

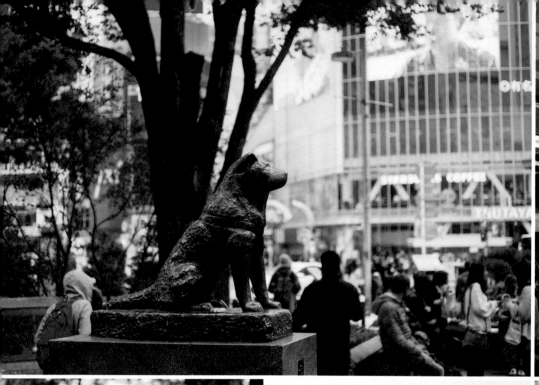

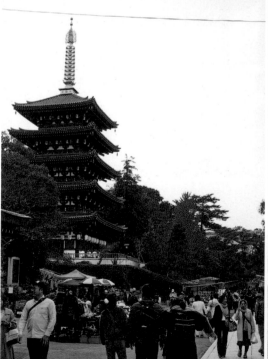

	2	3	
1			4
5	6	7	8
		9	

1 在八公像前會合（澀谷區）
2 在秋葉原，人們為了各種目的排隊（千代田區）**3** 不忍池與天鵝船（台東區）**4** 夜晚的池袋貓頭鷹（豐島區）**5** 在谷保天滿宮昂首闊步的雞（國立市）**6** 高幡不動尊金剛寺的五重塔（日野市）**7** 安靜的微光（清瀨市）**8** 一天結束時（新宿區）**9** 在河堤邊跑步（羽村市）

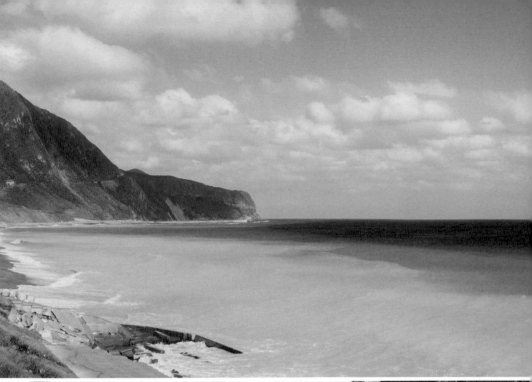

1	2		
		3	
	4		
		5	6
7	8	9	

1 走在基地街上（福生市）2 城市在上，街道在下（多摩市）3 乳青色的海（新島村）4 快速又美味（中野區）5 日常的流逝（東大和市）6 走在街上（東村山市）7 一起生活（三鷹市）8 鄉土料理「島壽司」好美味（八丈町）9 安詳時光（日之出町）

1 是小笠原的海！（小笠原村）2 登上八丈富士的大自然（八丈町）3 柔和的光（目黑區）4 與自然共同生活（檜原村）5 走在下北澤（世田谷區）6 稻城長沼車站附近（稻城市）7 走在這裡，心都雀躍了起來（中央區）8 過著各式各樣的生活（品川區）9 熱鬧的高尾山（八王子市）

1	2	3
4		
5	6	7

1 公園裡堅忍綻放的花（武藏村山市）**2** 體驗吉祥寺的夜晚（武藏野市）**3** 夕陽下山時（板橋區）**4** 風平浪靜的海與漁船（御藏島村）**5** 就讀的大學在東京的辦事處（港區）**6** 猜拳贏了就有鮪魚吃（東久留米市）**7** 從派出所附近拍下的一張（瑞穗町）

```
1   2
  3 4
```

1 仰望龜戶的街景（江東區）2 來日暮里纖維街逛逛（荒川區）3 町田天滿宮與城市（町田市）4 從學弟家走過來（小金井市）

從上往下看，可看見清楚的雙層破火山口

遍訪美麗的島嶼

日本有超過四百座有人居住的「有人島」。計算一下至今自己造訪過的島嶼，總數大概是九十座。

雖然環遊了日本的市町村，對日本所有的有人島仍無法認識得非常詳盡完整，即使如此，比起一般人或許還算見識了更多離島的美，也更清楚離島的生活。想再次造訪的島嶼多到數不清，無論搭船、飛機或只是渡橋前往，那種「終於登上島嶼」的期待與興奮，正是島嶼旅行的精髓。在此想介紹自己留下特別美好回憶也最喜歡的幾座島嶼。

從海上望去，是一片斷崖峭壁

島上的聚落沒有地址

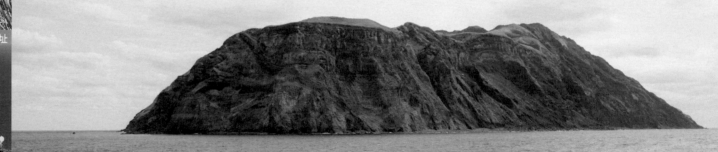

從裡面望出來，受到群山環繞

青島（東京都青島村）

如何前往｜從八丈島出發
搭船約3小時，船班經常取消

魅力｜
1 不可思議的雙層破火山口自然景觀
2 無須地址的美好生活
3 光是跋涉抵達島土就夠感動了

粟島 （新潟縣粟島浦村）

如何前往	從岩船港出發 搭乘渡輪約1小時30分
魅力	1 兩個寧靜的聚落值得深入探索 2 可以騎腳踏車環島 3 有超舒服的溫泉

從岩船港搭新粟島渡輪前往

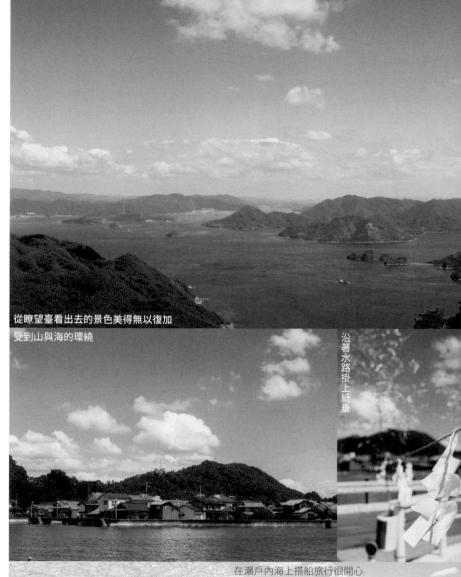

從瞭望臺看出去的景色美得無以復加

受到山與海的環繞

島上的港口氣氛悠閒自在

我很喜歡在聚落度過的時光，廣闊的大自然

沿著水路掛上紙垂

在瀨戶內海上搭船旅行很開心

大崎上島 （廣島縣大崎上島町）

如何前往	從竹原港出發 搭乘渡輪約30分鐘
魅力	1 搭渡輪就能輕鬆前往 2 從瞭望臺上可眺望瀨戶內海上的島群 3 在這裡流逝的所有時間都很美

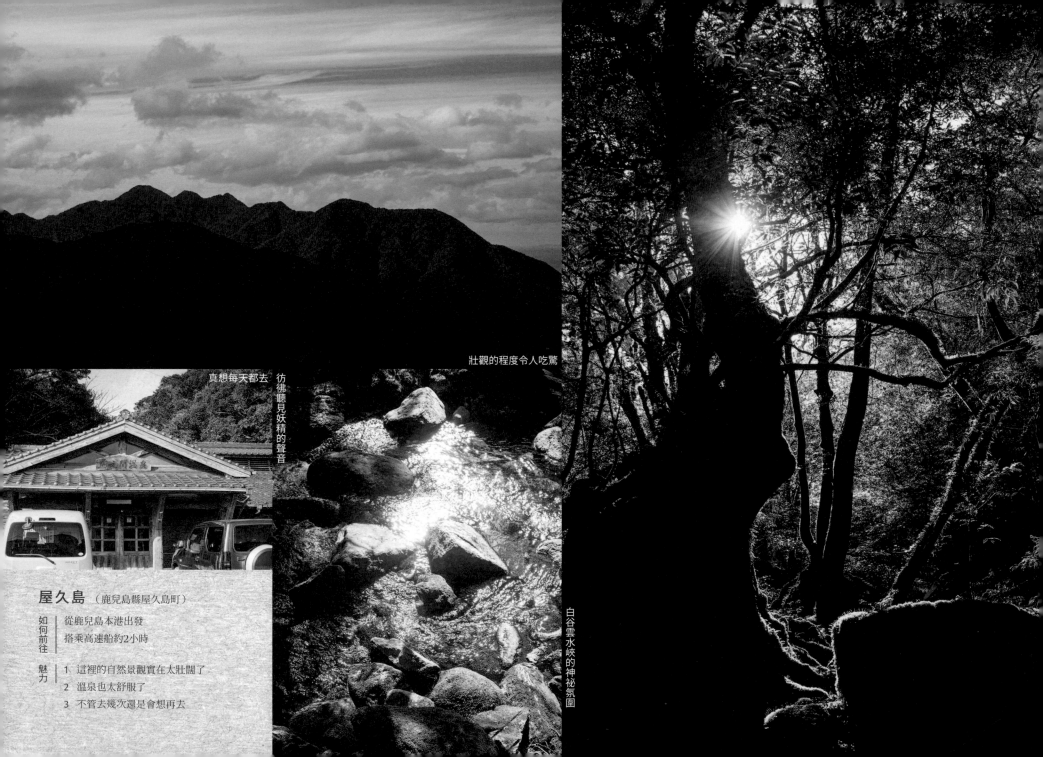

壯觀的程度令人吃驚

真想每天都去

彷彿聽見妖精的聲音

白谷雲水峽的神祕氛圍

屋久島 （鹿兒島縣屋久島町）

如何前往　從鹿兒島本港出發
　　　　　搭乘高速船約2小時

魅力　1　這裡的自然景觀實在太壯闊了
　　　2　溫泉也太舒服了
　　　3　不管去幾次還是會想再去

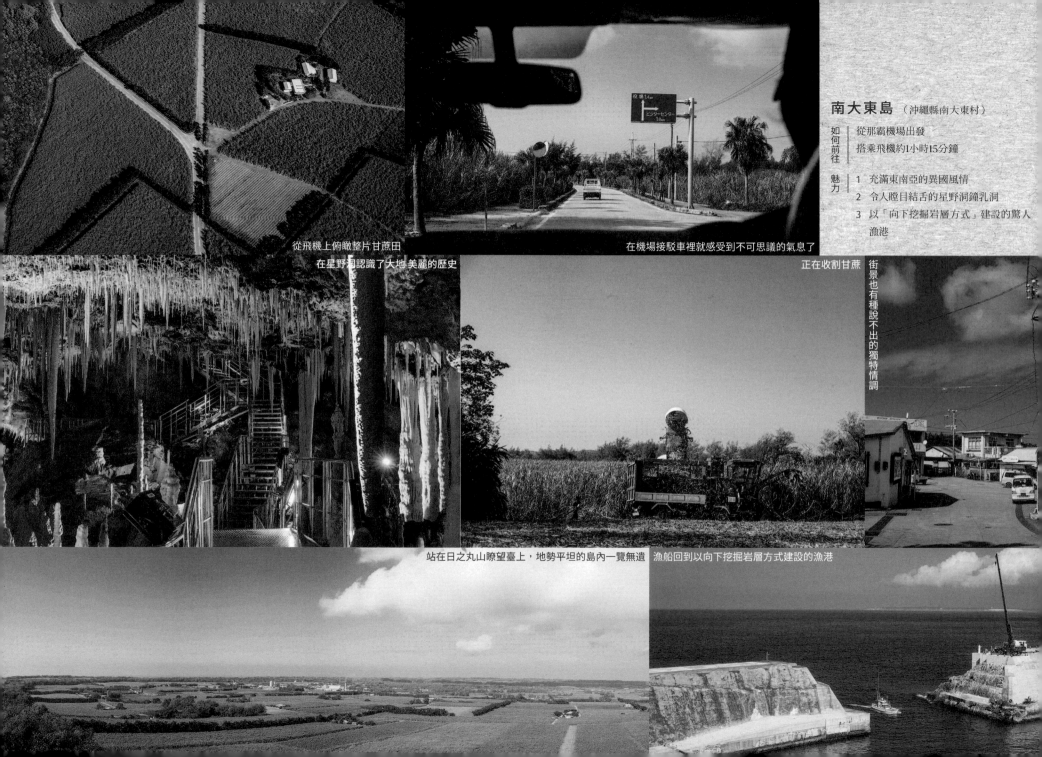

從飛機上俯瞰整片甘蔗田

在機場接駁車裡就感受到不可思議的氣息了

南大東島（沖繩縣南大東村）

如何前往｜從那霸機場出發 搭乘飛機約1小時15分鐘

魅力｜
1 充滿東南亞的異國風情
2 令人瞠目結舌的星野洞鐘乳洞
3 以「向下挖掘岩層方式」建設的驚人漁港

在星野洞認識了大地 美麗的歷史

正在收割甘蔗

街景也有種說不出的獨特情調

站在日之丸山瞭望臺上，地勢平坦的島內一覽無遺

漁船回到以向下挖掘岩層方式建設的漁港

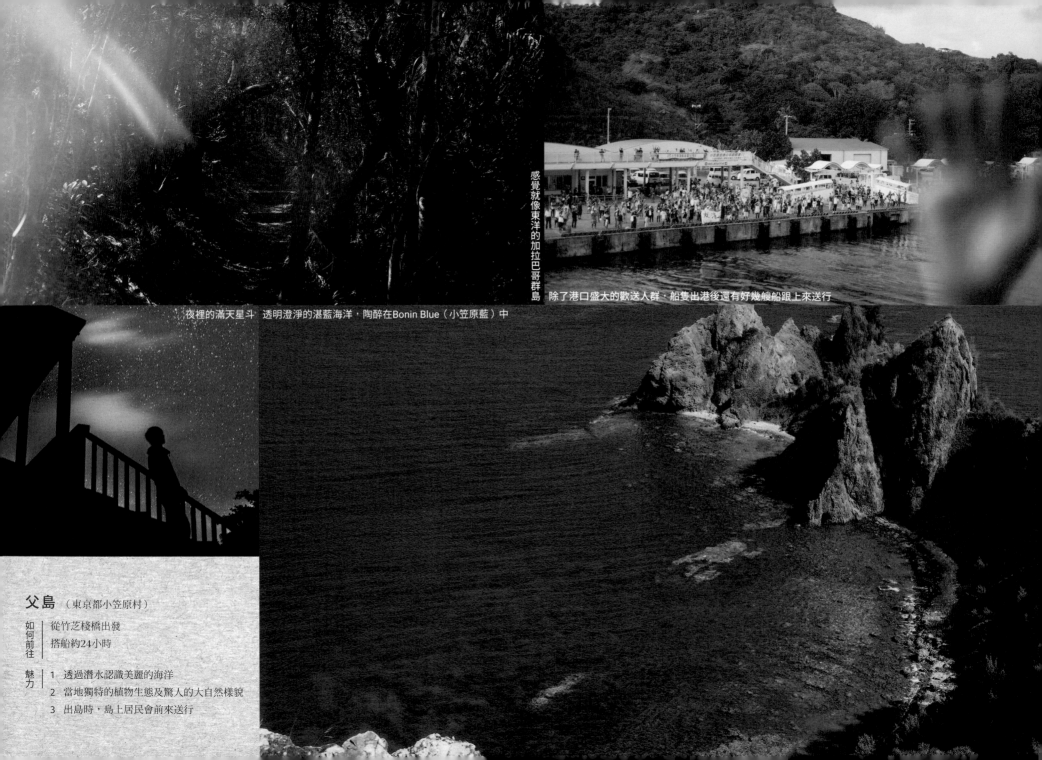

感覺就像東洋的加拉巴哥群島

除了港口盛大的歡送人群，船隻出港後還有好幾艘船跟上來送行

夜裡的滿天星斗 透明澄淨的湛藍海洋，陶醉在Bonin Blue（小笠原藍）中

父島（東京都小笠原村）

如何前往 ｜ 從竹芝棧橋出發
搭船約24小時

魅力 1 透過潛水認識美麗的海洋
2 當地獨特的植物生態及驚人的大自然樣貌
3 出島時，島上居民會前來送行

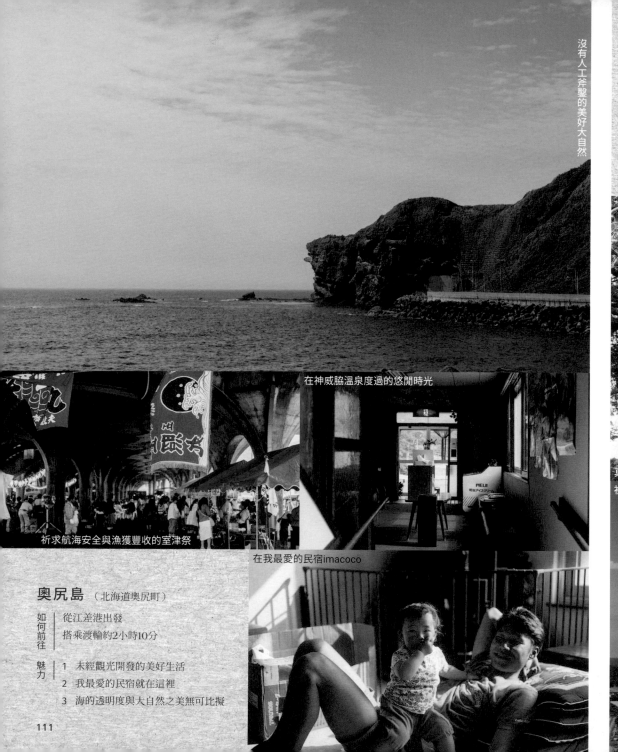

沒有人工斧鑿的美好大自然

在神威脇溫泉度過的悠閒時光

祈求航海安全與漁獲豐收的室津祭

在我最愛的民宿imacoco

奧尻島 （北海道奧尻町）

如何前往	從江差港出發 搭乘渡輪約2小時10分

魅力	1 未經觀光開發的美好生活
	2 我最愛的民宿就在這裡
	3 海的透明度與大自然之美無可比擬

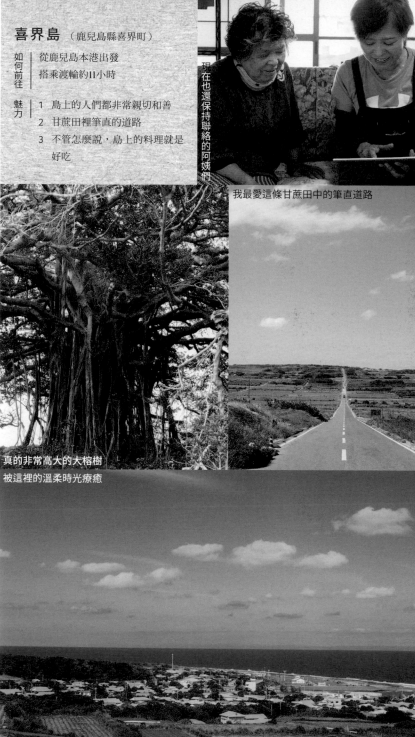

喜界島 （鹿兒島縣喜界町）

如何前往	從鹿兒島本港出發 搭乘渡輪約11小時

魅力	1 島上的人們都非常親切和善
	2 甘蔗田裡筆直的道路
	3 不管怎麼說，島上的料理就是 好吃

現在也還保持聯絡的阿姨們

我最愛這條甘蔗田中的筆直道路

真的非常高大的大榕樹

被這裡的溫柔時光療癒

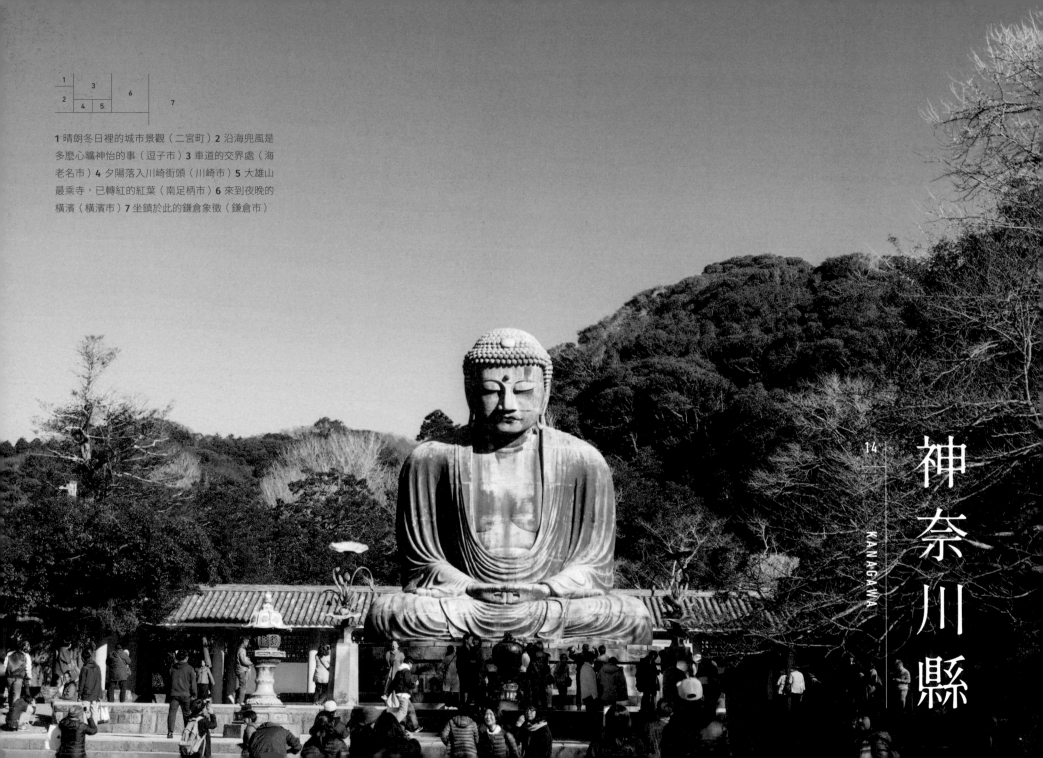

1 晴朗冬日裡的城市景觀（二宮町）2 沿海兜風是多麼心曠神怡的事（逗子市）3 車道的交界處（海老名市）4 夕陽落入川崎街頭（川崎市）5 大雄山最乘寺，已轉紅的紅葉（南足柄市）6 來到夜晚的橫濱（橫濱市）7 坐鎮於此的鎌倉象徵（鎌倉市）

14

KANAGAWA

神奈川縣

再次體認不假修飾的魅力

神奈川縣以三十三個市町村組合而成。面積雖小，鉅細靡遺地造訪過後，好幾次驚訝於與新事物的相遇，更深深感受到這裡的魅力。

鎌倉是日本最具代表性的觀光勝地之一。在山海環繞下，有許多的神社、佛閣等歷史悠久的建築，還有充滿復古風情的江之電，以及滿滿懷舊情調的街景。這裡是源賴朝初創幕府之地，感受到保留至今的文化氣息，心情不禁激動雀躍。去了三浦半島最南端，呈現眼前的是三浦市的港都風光，港口停著好幾艘漁船，在陽光下反射著令人目眩的光芒。我停下摩托車，走入錯綜複雜的小巷弄，街頭巷尾保留了不加造作的懷舊昭和風情。來到小田原市，看見擁有悠久歷史的小田原城，親身體驗這座百攻不陷名城的厚實與堅固。又來到被熱海及箱根環繞的真鶴町與湯河原町，儘管位於兩大觀光勝地之間，在此卻能品味難得的質樸與意趣。接著終於騎上箱根路，沿箱根馬拉松選手攀登的山路前進。蘆之湖畔的箱根神社是以靈驗知名的能量景點，來到這裡就感覺心靈受到洗滌，清澄的蘆之湖風光更教人難忘。

位於西部的足柄區，是一塊能夠遠眺雄偉丹澤群峰的豐饒土地，四周的天然環境孕育出澄淨的水源。南足柄市的大雄山最乘寺氣派壯觀的建築聳立於杉林之中，從松田町俯瞰山丘下的風景又是另一種美麗。中部愛甲郡山中的聚落清川村，則是縣內唯一的行政村。

厚木市、海老名市、綾瀨市、座間市及大和市都是密集的住宅區。令人開心的是，不時還是能看見富士山從建築間探出頭來。公園裡經常出現孩子遊玩的身影，讓人看了很安心。

川崎市及橫濱市如今已是首都圈的核心城市，在這裡就搭電車移動。雖然以前也來過好幾次，這次的旅人裝扮總讓我與周遭格格不入。打扮時髦的年輕人與英姿煥發的上班族，看在眼中真是閃亮無比。雖然沒辦法走訪所有街道，但經過這趟旅行後，我對神奈川縣的印象不再只與橫濱劃上等號。對現在的我來說，神奈川縣感覺真的很大。

1 以「八方除厄」聞名的寒川神社（寒川町）2 坡道上的生活（座間市）3 防災之丘公園裡的直昇機停機坪（厚木市）4 朝陽耀眼的海灘（茅崎市）5 震生湖入口（秦野市）6 照進瀨戶屋敷的日光（開成町）7 早晨的麻溝公園日常（相模原市）8 安靜的町公所（大井町）9 從小丘上往下俯瞰（松田町）10 不變的生活（湯河原町）11 認識戰艦「三笠」的歷史（橫須賀市）12 從江之島上遠望富士山（藤澤市）

114

1 通往靜寂的泉之森（大和市）2 從陸橋上往下拍（愛川町）3 今天也支援著人們的生活（真鶴町）4 縣內唯一的行政村（清川村）5 日向藥師的茅草屋頂（伊勢原市）6 可充分親近大自然的總合公園（平塚市）7 從箱根町前往元箱根（箱根町）8 氣氛懷舊的港都（三浦市）9 準備下田忙農活（綾瀨市）10 森戶神社的松樹與富士山（葉山町）11 倒映在鏡中的日子（中井町）12 洒水瀑布（山北町）13 藍天下的天守閣（小田原市）14 相模灣的風（大磯町）

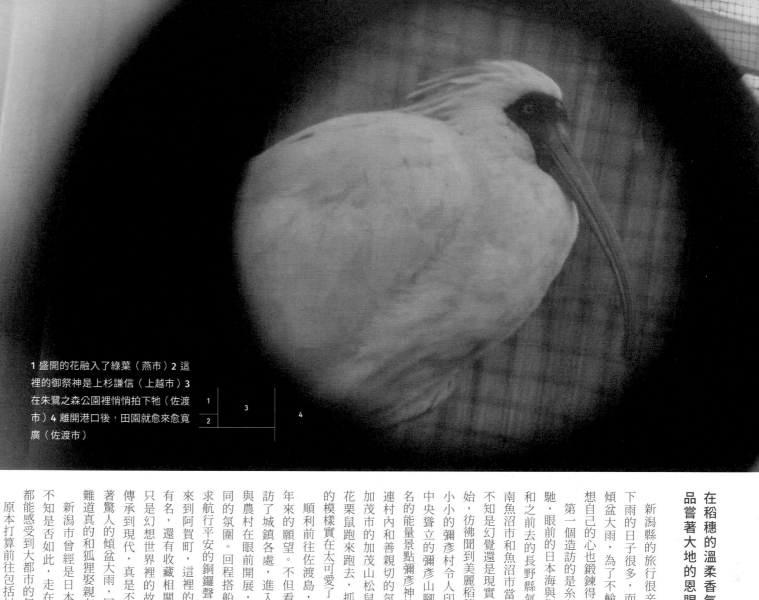

1 盛開的花融入了綠葉（燕市）2 這裡的御祭神是上杉謙信（上越市）3 在朱鷺之森公園裡悄悄拍下牠（佐渡市）4 離開港口後，田園就愈來愈寬廣（佐渡市）

	3	
1		4
2		

在稻穗的溫柔香氣中
品嚐著大地的恩賜前進

新潟縣的旅行很辛苦但也格外懷念。

下雨的日子很多，而且都是令人沮喪的傾盆大雨，為了不輸給廣大的土地，我想自己的心也鍛鍊得比過去堅強了些吧。

第一個造訪的是糸魚川市。沿著海岸奔馳，眼前的日本海與街道上的黑瓦屋頂，和之前去的長野縣氣氛截然不同。來到南魚沼市和魚沼市當然不能不提越光米。不知是幻覺還是現實，打從騎到這附近開始，彷彿聞到美麗稻穗飄出好聞的米香了。越後平原中央聳立的彌彥山腳下，有新潟縣最知名的能量景點彌彥神社，社殿氣派懾人，連村內和善親切的氛圍都帶來能量。在加茂市的加茂山松鼠園內，活力十足的花栗鼠跑來跑去，抓著葵花子努力啃食的模樣實在太可愛了。

順利前往佐渡島，心情就像實現了長年來的願望。不但看到漂亮的朱鷺，走訪了城鎮各處，進入內陸地區後，山村與農村在眼前開展，一路體驗著各種不同的氛圍。回程搭船時，船組員敲響祈求航行平安的銅鑼聲令人感到一陣懷念。抵達時下著驚人的傾盆大雨，回程時卻正好停了。難道真的和狐狸娶親有關嗎？

新潟市曾經是日本人口第一的都市。不知是否如此，走在新潟市街頭，處處都能感受到大都市的氣息。

原本打算前往包括村上市、胎內市和關川村在內的下越地區，卻因雨實在下得太大，騎車無法前往，後來又另尋機會再去了一次。費盡千辛萬苦抵達的粟島則是漂浮在日本海上的小村莊。出發前我就對這地方非常好奇，無論如何都要前去一探究竟。繞粟島一圈約是二十三公里，騎腳踏車只要十分鐘就繞完了，人口僅僅三百七十人左右。島上只有兩處聚落，全體島民就像一個大家庭，關係非常緊密。島上保留了自古以來溫暖親切的風氣，希望今後也能永久延續下去。因為這份溫暖，在現代具有非常寶貴的「價值」。

1	2	3	
4		5	6
7	8	9	

1 參觀核電資料館（刈羽村） **2** 天領之里的城鎮街景（出雲崎町） **3** 雨停了一瞬間（南魚沼市） **4** 渡邊宅邸，玄關的氛圍（關川村） **5** 臉頰塞滿食物的可愛松鼠（加茂市） **6** 新井祭即將展開（妙高市） **7** 耐人尋味的港都（糸魚川市） **8** 西福寺開山堂中有石川雲蝶⑪的名作（魚沼市） **9** 狐狸娶親傳說在此流傳（阿賀町）

```
1  2
  ┌─┬──
3 │ 4
```

1 在粟島，時間不可思議地流動（粟島浦村）2 走在懷念的越後湯澤（湯澤町）3 捲積雲遮蔽了日光（新潟市）4 在公路休息站迎接的天光（見附市）

	2	3	4
1			6
7		8	

1 下過雨，稻穗也低垂著頭（五泉市）**2** 每三年來一次（津南町）**3** 一整片的大口蓮藕田（長岡市）**4** 來公所躲雨（小千谷市）**5** 小鎮上的寧靜小公園（聖籠町）**6** 平凡無奇的小日子（彌彥村）**7** 鍛造街與鍛造師傅（三条市）**8** 沉醉在有「美人林」之稱的山毛櫸樹間（十日町市）

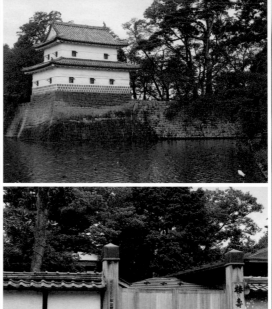

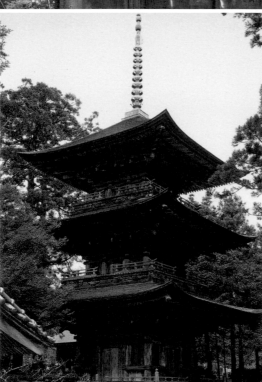

1	2	
	3	
4	5	6

1 走在街頭，像是回到過去（阿賀野市）2 來到日本百名城之一的新發田城（新發田市）3 雖然這天休息，但仍感受得到氛圍（田上町）4 雨停後出來散步（柏崎市）5 靜謐的乙寶寺，三重塔（胎內市）6 在IYOBOYA會館看到的天然鮭魚（村上市）

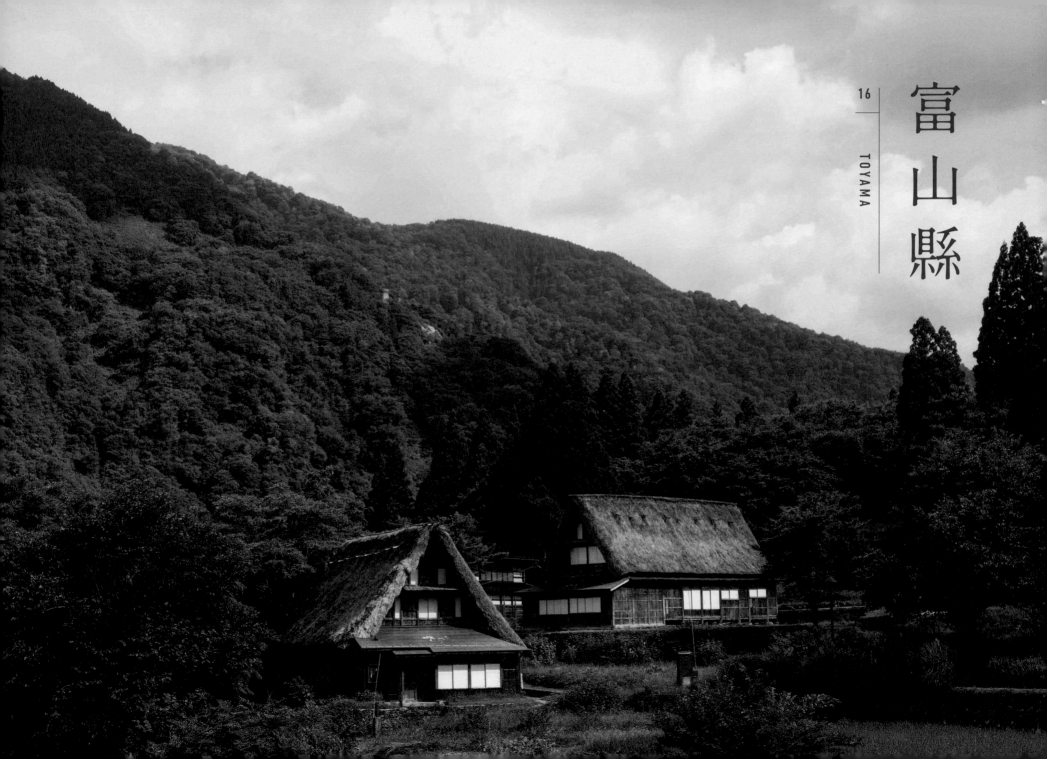

1 若是能消除所有雜念（上市町）
2 雨晴海岸與釣客（高岡市）3 夏
天裡的小小世界遺產（南礪市）

靜佇於此的山海，原初風景之美

位於本州中央北部，面朝日本海的富山縣，特徵是在三面陡峭的群山環繞下，坐擁深邃海灣的平原地，以富山市為中心朝半徑五十公里外開展，形成傍山面海的良好地形。富山縣只有十五個市町村，是日本最少市町村的縣。然而，富山縣的魅力也因此濃縮在每一個地區。

射水市的海王丸公園以帆船海王丸為中心，是一整片可供民眾休憩的港邊區域。早晨舒適宜人的時段造訪海邊最棒了，眼前的新湊大橋也很美。冰見市有許多新鮮水產，在這裡逛逛保留古早味的商店街，欣賞樸意盎然的街景。

當時，我的國中同學在職棒獨立聯盟球隊當體能訓練師，我就去看了比賽。看著這些職業球員的英姿，感覺自己也獲得了能量。看完球賽後去了雨晴海岸，夢幻般的景色實在太迷人。南礪市擁有全日本第一的木製球棒生產量，順道去了南礪球棒博物館，看到許多知名球棒展示其中。再到南礪市的五箇山相倉聚落，這裡和五箇山的菅沼聚落及岐阜縣的白川鄉並列為世界遺產。現在還有人在裡面生活，合掌建築的房舍也配合生活最低限度的需求打理得很好，雖然樸素又小巧，這樣的農村聚落正可說是日本的原初風景。我在這裡看到了靜謐美好的日本，至今仍烙印眼底。

縣政府所在地富山市整頓得美侖美奐，活用水路建造的富岩運河環水公園是令人能靜心放鬆的地方，也難怪世界最美的星巴克會開在這裡。又去了位於知名立山連峰山麓的立山町，人們在這裡過著遠眺北阿爾卑斯的平穩生活。舟橋村是日本最小的行政村，面積只有四平方公里，小歸小卻充滿活力，人口約三千人。不但距離富山市很近，讓我驚訝的是小村中的人口還在不斷增加，真是很有魅力。市町的日石寺有著以瀑布修行聞名的六本瀑布，光是站在六道瀑布前，望著看似冷冽的瀑布奔流的景象，內心雜念似乎就都消失了。

這次在夏季造訪，不過富山縣四季分明，一定是個無論哪個季節都充滿季節之美的地方，之後還要多去幾次。

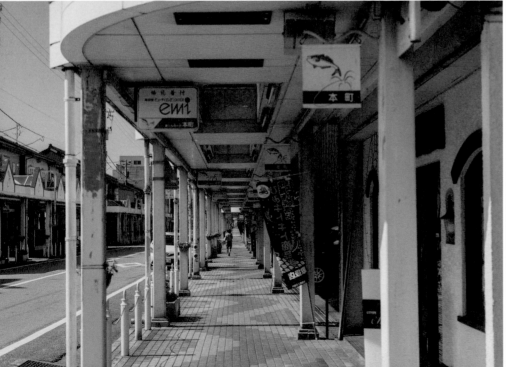

1 進入富山花綜合中心的溫室（礪波市）**2** 1918年「米暴動」發生處的米袋（魚津市）**3** 時間緩緩流動（朝日町）**4** 沒有同伴好無聊啊（滑川市）**5** 沒有花俏裝飾的街道很酷（冰見市）**6** 盛夏（小矢部市）**7** 舊發電所變成現代藝術（入善町）

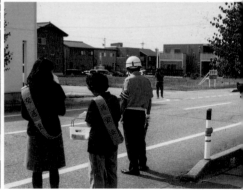

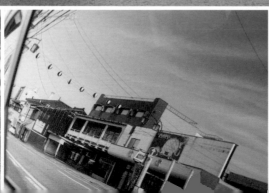

1 水都的美好時光（富山市）2 交通安全比什麼都重要（立山町）3 日本最小的村子，但很熱鬧（舟橋村）4 倒映在車窗上的街景（黑部市）5 眼前是新湊大橋（射水市）

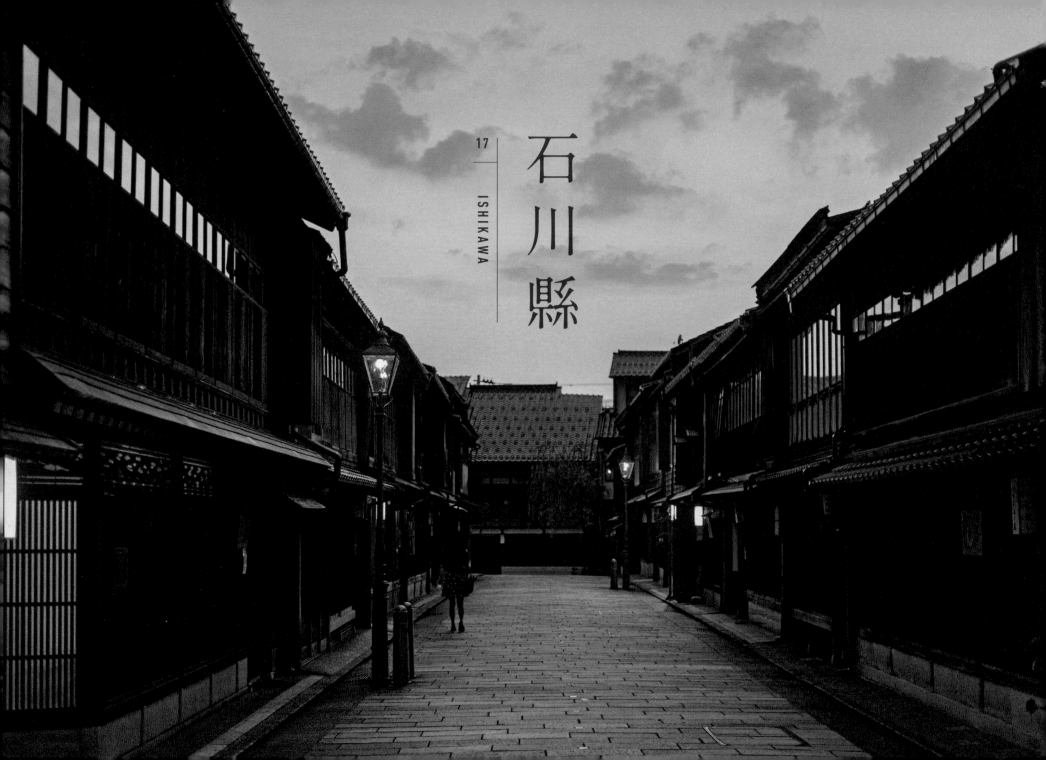

17

石川縣

ISHIKAWA

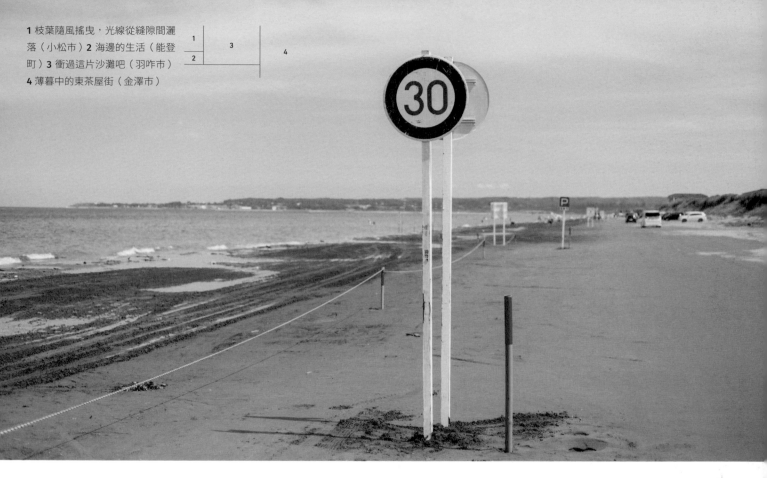

1 枝葉隨風搖曳，光線從縫隙間灑落（小松市）2 海邊的生活（能登町）3 衝過這片沙灘吧（羽咋市）4 薄暮中的東茶屋街（金澤市）

適合居住之地，體認到自由

石川縣由十九個市町組成，南北狹長的地形中充滿各式各樣的歷史文化與風情，初訪的我完全被其魅力折服。

最初去的是加賀市，再從這裡前往金澤市，正值盛暑，一路上萬里無雲非常熱。來到川北町的町公所附近時，當地正要舉行祭典，我非常喜歡那種安靜中散發熱情的氣氛。白山市的市公所大得令人吃驚，野野市市的市公所有時尚的外觀，大家都說石川縣很適合居住，原因或許就在行政機關的完善吧。

金澤市果然是個大城市。東茶屋街等美麗的街景情調和京都相比絲毫不遜色，日落後點亮燈火又呈現另外一種風情。而成群的高樓大廈又完全是大都會才有的景觀，兩種不同風格的城市樣貌均衡共存，是金澤最令我驚訝的地方。

能登半島有著教人難以忘懷的景色。在志賀町與寶達志水町深綠海水與蔚藍天空之間前進，在穴水町看著天上的積雨雲、大海和平交道，情不自禁停下摩托車。樹影及連綿的山稜、通過的電車……每一樣映入眼簾的都是日常中的美好事物。在輪島市及珠洲市，漆黑屋瓦的昔日宅邸美得令人感動。在能登半島的時間沒有一刻感到厭倦，我大概永遠不會忘記這裡的景色。

從七尾市渡海上能登島，去找一位住在古民宅的女孩「Ayao」，她在這裡種植蔬菜自給自足，過著自己製作的生活。她的家具等日常用品都自己製作的生活。她的家被稱為「創造之家」，我在社群網站上看到時內心激動嚮往。拜訪她的那天正好聚集了一群各有特色的夥伴，彷彿衝浪一般一起度過。Ayao 打造出的自由時光。在這裡的一切是如此豐富又嶄新，充滿自由，時間一眨眼就過了。活著最重要的是什麼呢？金錢、時間、自由、家人……每個人一定都有不同的想法和答案，唯一能肯定的是，人生只有一次。Ayao 教會我的，就是如此單純的一件事。

1	2		3
4	5		
6		7	8
		9	

1 黑色的屋瓦與夏日（輪島市）**2** 聳立於此的市公所（白山市）**3** 情不自禁停下摩托車（穴水町）**4** 哲學與街景（河北市）**5** 八番拉麵果然好吃（志賀町）**6** 日本海和白米千枚田（輪島市）**7** 在能登島認識了Ayao（七尾市）**8** 頂著盛暑的大太陽前進（加賀市）**9** 渡過內灘大橋（內灘町）

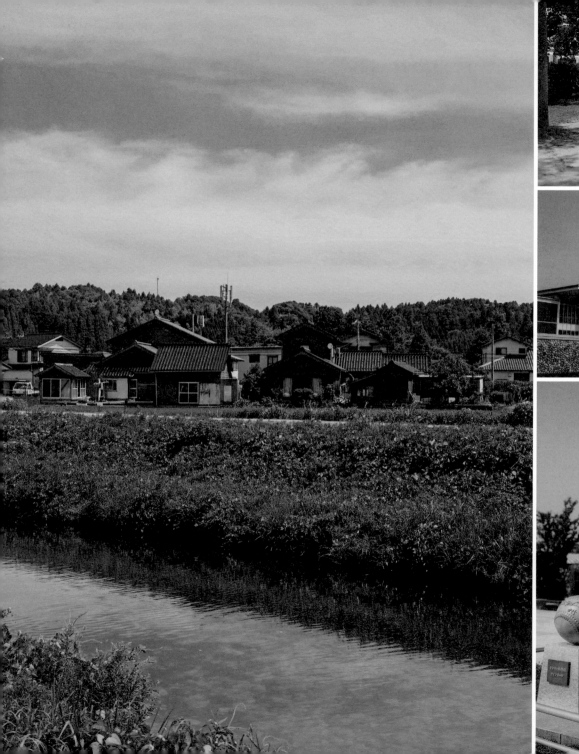

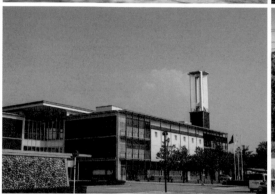

2	3
4	5
6	7

1 夏日時光平靜地流過（寶達志水町）2 重要的16洞（津幡町）3 早上4點半的海面風平浪靜（珠洲市）4 洗練的美（野野市市）5 跟著彎道反射鏡往左（中能登町）6 來到松井秀喜的故鄉（能美市）7 感受到即將舉行的祭典氣息（川北町）

1 藍天下的御誕生寺（越前寺）**2** 一如往常的每一天（南越前町）**3** 中暑的心情，我懂（越前市）**4** 稻穗在光與風中搖曳（小濱市）

```
        1
  1  ┌──────┐
  2  │   3  │       4
     └──────┘
```

18

福井縣

FUKUI

揮汗如雨的夏日之旅
藍天與恐龍王國

結束一個月的北海道之旅，搭船回到京都府舞鶴港，隔天就展開在福井縣的旅行了。七月的北海道還是有點冷，進入福井縣才算真正的夏之旅。不過因為天下來流汗的程度非比尋常，是旅行中最辛苦的一段時期。儘管如此，眼前的夏日景色著實美好，現在還十分懷念。

從京都出發進入高濱町時才早上五點多，迎接我的是雲霞中的淡淡晨光。城山公園充滿日本海的氛圍，遼闊海灘讓人想直接跳進海水中。來到小濱市，閃閃發光的綠色田園與山景美不勝收，前往安靜隱身於山間的明通寺，在國寶級的寺廟本堂上以虔敬的心情雙手合十。

旅程中曾二度造訪敦賀市。第一次去的是鎮守整個北陸道的總鎮守──氣比神宮。造型簡潔的大鳥居乃日本三大鳥居之一，神社區域內打理得整潔美觀，瀰漫一股神聖的空氣。第二次去是一年過後，這次從敦賀港搭船前往北海道完成前一趟沒能完成的旅程。終於走遍整個北海道後，再次回到敦賀港卻沒趕上雷鳥號列車，當時大受打擊的心情，是旅途中苦澀的回憶。

越前市的御誕生寺別名「貓寺」，寺院境內的貓兒們自由隨興生活其中。造訪當天，連貓兒們好像也熱得受不了的樣子。接著去了池田町，稍微深入山區後，眼前展開令人湧現懷念情緒的美好風景。福井市的福井車站前有三座恐龍像，夕陽下全長十公尺的福井巨龍成為黑影融入城市街景之中，親眼目睹這一刻，使我雀躍不已。民宿的工作人員非常親切，到現在還留下深刻的印象。

大野市的越前大野城坐落於盆地中央，氣派的建築素有「天空之城」稱號。到勝山市時因為時間不夠，無法前往恐龍博物館，沒想到連超市牆上都有恐龍圖案，果然是來到福井了呢！

總之，在福井的旅程就是一路狂奔，當時這趟夏日之旅才剛啟程，只能卯足全力拚命地四處走訪，現在回想起來，真希望哪天還能再次悠哉地重訪當地。

		2		4
1		3		
5				7
8		6		

1 美麗的三方五湖療癒了疲倦的心（若狹町）**2** 福井鐵道與街景（鯖江市）**3** 早上6點半，天已經完全亮了（大飯町）**4** 再過幾小時，這裡就會充滿夏日的熱情（高濱町）**5** 就連超市都有恐龍王國的架勢（勝山市）**6** 令人心情平靜的在地車站（永平寺町）**7** 祭典已做好完全準備（越前町）**8** 緩緩漫步街頭（坂井市）

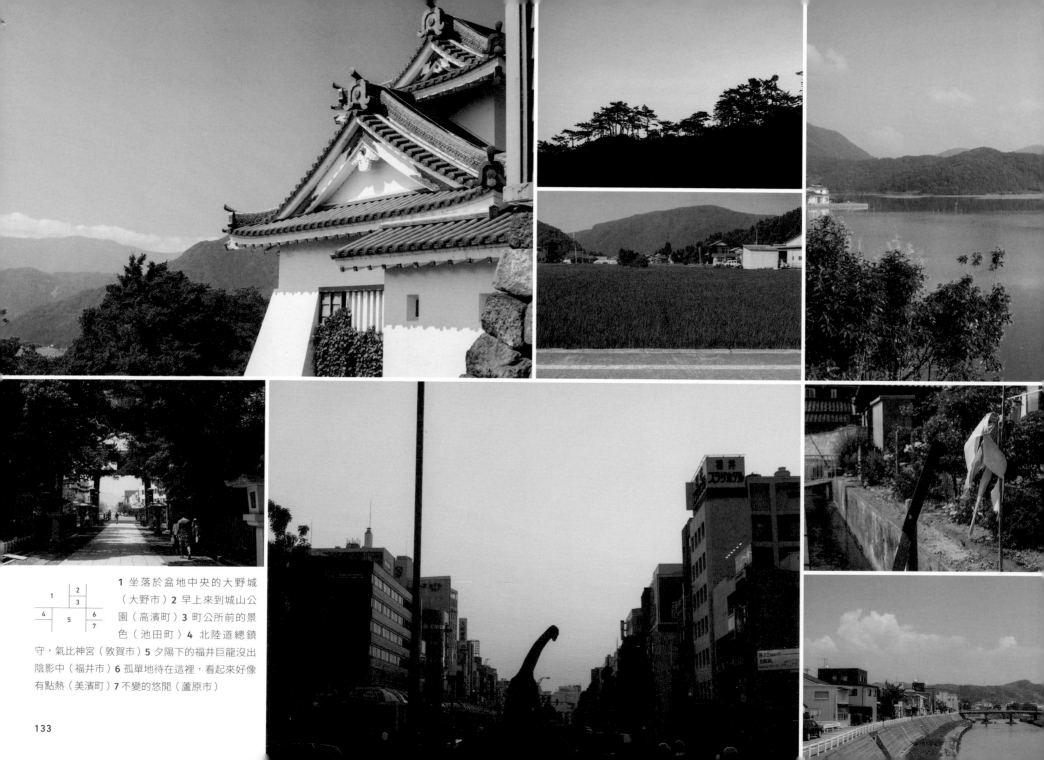

1	2	
	3	
4	5	6
		7

1 坐落於盆地中央的大野城（大野市）**2** 早上來到城山公園（高濱町）**3** 町公所前的景色（池田町）**4** 北陸道總鎮守，氣比神宮（敦賀市）**5** 夕陽下的福井巨龍沒出陰影中（福井市）**6** 孤單地待在這裡，看起來好像有點熱（美濱町）**7** 不變的悠閒（蘆原市）

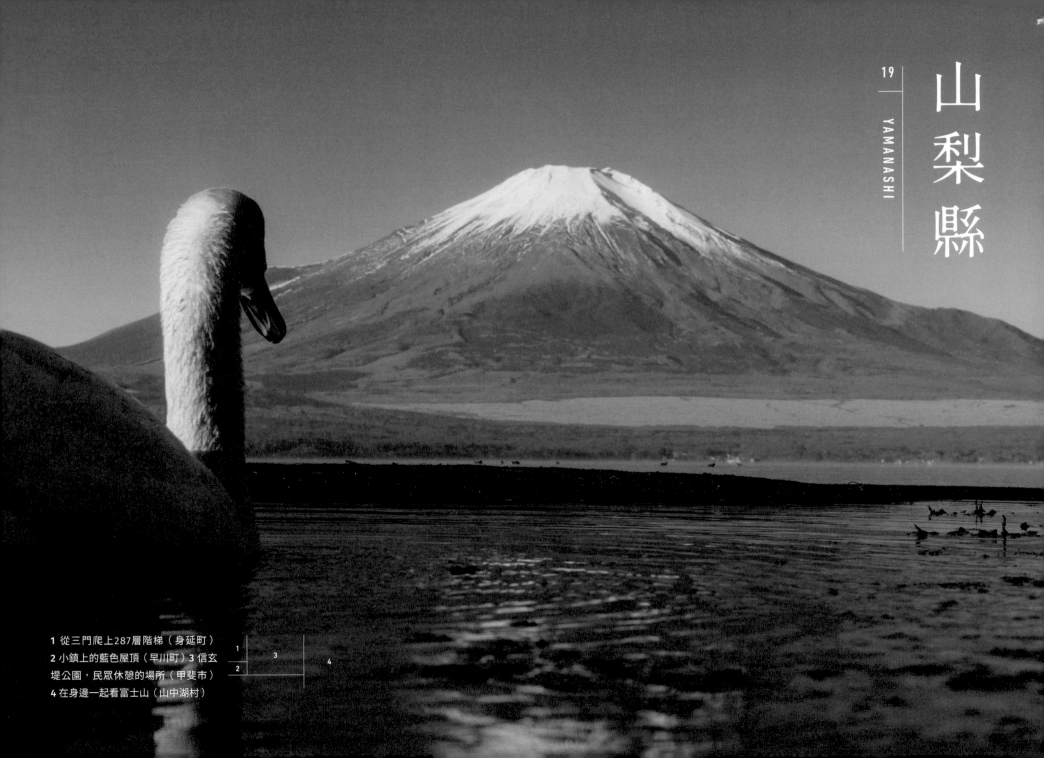

1 從三門爬上287層階梯（身延町）
2 小鎮上的藍色屋頂（早川町）3 信玄
堤公園，民眾休憩的場所（甲斐市）
4 在身邊一起看富士山（山中湖村）

晴朗澄澈的冬季大地
一路吸引著我

北有八岳，南有富士山，東有奧秩父山地，西有南阿爾卑斯，四面八方都是標高超過兩千公尺的高山，周圍更有富士五湖等貨真價實的大自然環繞，為山梨縣帶來潔淨及美味的水源等物產。山梨縣可說是擁有獨一無二的美麗自然景觀。

正式造訪山梨是十二月時，早晨的山中湖冷得不得了，但也美得無與倫比。富士山倒映在平靜的湖面上，正當我埋頭拍攝照片時，一隻天鵝游到眼前，和我一起欣賞富士山的美景。在富士吉田市，新倉富士淺間神社中有「忠義塔」之稱的五重塔與富士山一起收入眼底，感覺就像看到日本的象徵，只能說太美了。在富士河口湖町，湖中船與富士山形成對比的美景令我內心大受感動。尋訪富士山周圍景點時，正好都遇上晴朗的冬日，這是比什麼都要幸運的事。

來到都留市的磁浮列車觀摩中心，時速五百公里的列車真的一眨眼就從眼前奔馳而過，科技的進步真是不容許瞬間的遲疑。大月市有日本三大奇橋之一的猿橋，以四層突出橋外的「刎木」支撐，形成獨特的結構。橋高距離水面三十一公尺，是江戶時代重要的街道橋，這麼一想，不由得深深佩服先人的智慧。

北都留郡的丹波山村與小菅村路途遙遠，騎車前往的路上濃霧瀰漫，連前方的路都看不清，幸好最後順利抵達。進入安詳寧靜的聚落後，專注拍照的我連身體凍僵的事都拋在腦後。在身延町的久遠寺，抬頭仰望高達二八七層的石階，感覺像永遠爬不完似的。但是聽說爬上頂端就能進入涅槃境界，只能氣喘吁吁地一階一階往上爬。

說到此行最愛的景色，莫過於甲府盆地了。群山環繞下的盆地裡，城鎮的景觀真的非常美麗。騎車進入盆地時，夜景不斷飛逝而過，不知自己身在何方，今夕是何夕，彷彿闖進了幻想世界，當時的感動至今仍深深烙印腦海。

雖然山梨縣之旅的季節正值寒冬，得以體會每個所到之處不同的魅力。得感恩的是天氣始終不錯，值個所到之處不同的魅力。

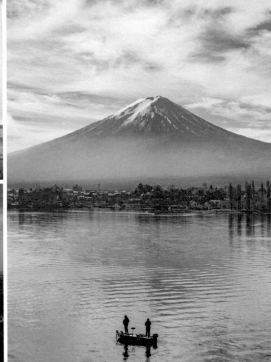

1 濃霧散去後的美麗早晨（丹波山村）**2** 探索深山裡的生活（小菅村）**3** 以四層叴木支撐的猿橋（大月市）**4** 在澄淨的空氣中（道志村）**5** 遇見河口湖與富士山（富士河口湖町）**6** 悠閒地在鹽山散步（甲州市）**7** 天使的梯子（南阿爾卑斯市）**8** 縣市邊界處，低調美好的城鎮樣貌（上野原市）

1 與磁浮列車的第一次接觸（都留市）2 感受到大村博士的魅力（韭崎市）3 來石和溫泉車站泡足湯（笛吹市）4 飛吧（昭和町）5 神祕的湧泉池，忍野八海（忍野村）6 令我不知身在何方，今夕是何夕的甲府盆地（山梨市）7 在寧靜的鎮上漫步（西桂町）

1 公路休息站販售的漂亮竹筍（南部町）2 早晨來臨（市川三鄉町）3 武田神社中的能樂舞台（甲府市）4 彷彿日本的象徵（富士吉田市）5 鳴澤冰穴中美麗的萬年冰（鳴澤村）6 清里高原，在這裡可以什麼都不思考（北杜市）7 在耀眼的早晨裡前進（富士川町）8 公園裡的時光（中央市）

世界上有不少謎樣的傢伙忽然跑出來自稱晴女、雨男，我則是個「虹男」。這稱號很莫名其妙吧。

旅途中，不知為何就是一直碰到彩虹。甚至開始覺得，我該不會是「日本最常遇見彩虹的人」了吧？

行經岐阜、愛知、長野這幾個地方時，有一天看見了彩虹，隔天又再看

見一次。「連續兩天看見彩虹！未免太幸運了吧！」那時是我第一次連續兩天看到彩虹。沒想到，隔天竟然又遇見了彩虹。「連續三天～？」次數多到對虹這個字都要語義飽和了。隔天心想應該不可能再遇到了吧。「連續四天⋯⋯」沒想到彩虹再度現身。「連續四天⋯⋯太扯了⋯⋯」是以前一年頂多看到幾次的彩虹耶。再隔一天，彩虹依然出現，真的只是巧合嗎？「世界上真有連續五天看到彩虹的人嗎⋯⋯」老實說，我還認真思考起自己是否獲得電影《天氣之子》那

種操縱氣象的能力了呢。連續看到彩虹的日子雖然在五天後結束，這肯定是一次不可思議的體驗。在小笠原諸島，搭乘的船要出航前也看到好大的彩虹，旅途最後，在屋久島幸運地同時看到彩虹與彩雲。彩虹總在關鍵時刻出現，真的只是巧合嗎？

我跟朋友說「搞不好我其實是虹男」，只換來「你說啥？」的反應。難得上天讓我擁有這樣的體驗，我決定相信自己就是虹男了。現在只要一看到彩虹，就會覺得很安心。

前往民宿途中（沖繩縣今歸仁村）

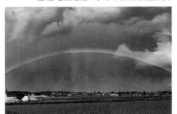

在住宅區散步時（千葉縣長生村）

北方大地連彩虹都大（北海道旭川市）

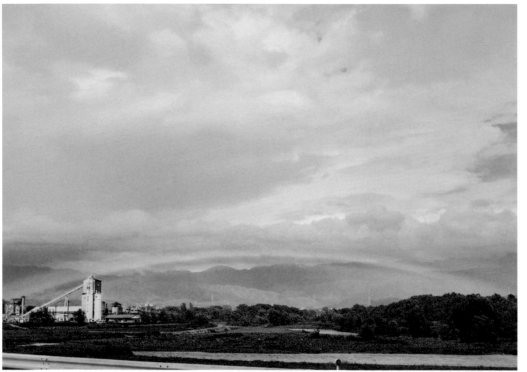

連續四天看到彩虹的日子（長野縣宮田村）

即將出航時看到的彩虹（東京都小笠原村）

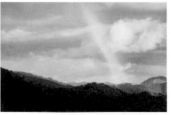

從山的縫隙間冒出（岡山縣奈義町）

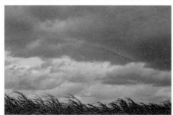

離開島之前（鹿兒島縣與論町）

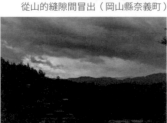

靜靜掛在天上（長野縣下條村）

旅途結束時的彩雲（鹿兒島縣屋久島町）

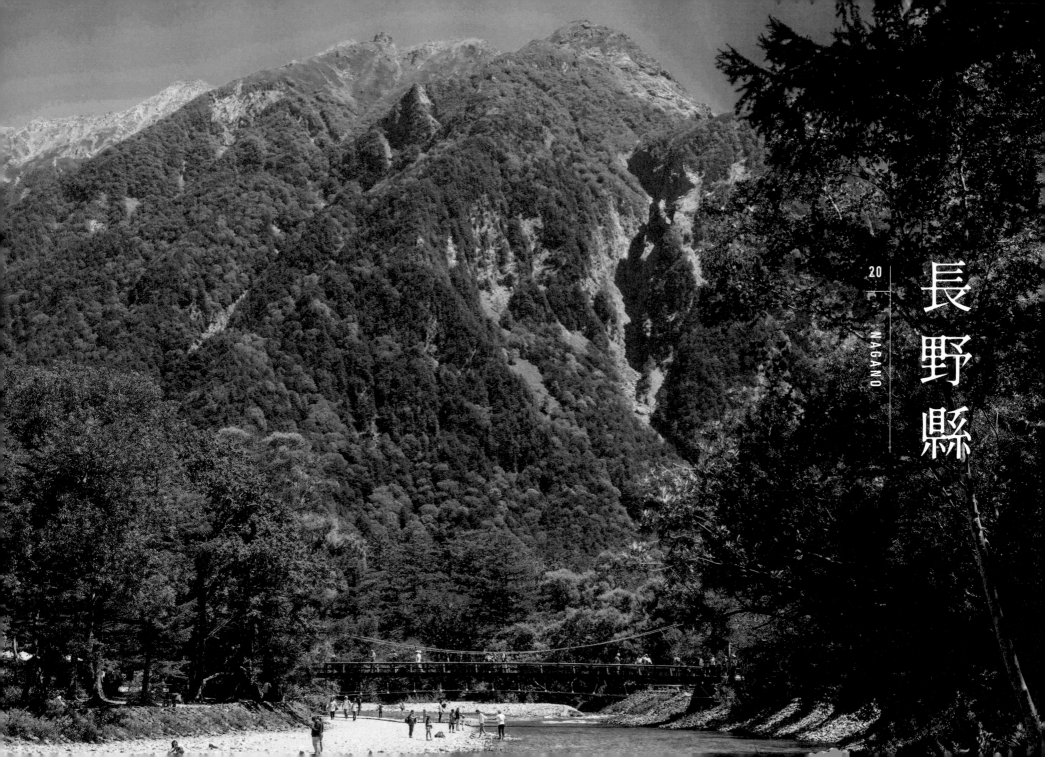

20

NAGANO

長野縣

1 奈良井宿的風情（鹽尻市）2 一間很棒的民宿（下諏訪町）3 上高地的景觀深深吸引了我（松本市）

下定決心踏上旅程
一路上遇見太多的「太喜歡」

長野縣對我來說是一大考驗。總計七十七個市町村，僅次於北海道，排名日本第二。老家在長野縣的大學學長聽我說起要去長野騎車旅行，一臉嚴肅地對我說：「你知道長野縣有幾個市町村嗎？你是認真的還是在跟我開玩笑？」我將行程大分成兩趟，總算走遍了整個長野縣。不論是盛暑的日子或是豆大雨點打在身上的日子，我都拚命向前邁進。對我來說，在長野縣旅行的日子，就像這趟環遊日本之旅的象徵。

在長野縣，我遇見了數不清的「太喜歡」。在有根羽村、平谷村及賣木村的下伊那郡，大自然隨時環繞身邊，平均標高也很高，穿越山巔時看到寫著標高一一六四公尺的標示把我嚇了一大跳。天龍村、泰阜村和大鹿村祕境般的氛圍也令我難忘。越過細窄的山路，費盡千辛萬苦抵達的聚落景色美得不可思議。包括標高超過三千公尺的雄偉御嶽山在內，土地面積九成都在森林中的王瀧村自然景觀豐富，稱得上是祕境中的祕境。村裡的氣氛也十分神祕，明明是盛夏，神社裡的湧泉還是冰得無法一直把手放在裡面。穿過木曾路長長的隧道，出現眼前的是從伊那盆地住天空延伸的巨大積雨雲。那是很特別的、讓我充分明白何謂夏季的美麗積雨雲。

八月我生日那天，住在上田市的某間民宿，民宿裡有個小舞台，碰巧那天晚上有歌手大叔們在那舉行演唱。聽著滿懷熱情的歌詞，回顧已完成的旅程，原本一直忍耐的心情終於潰堤，唏哩嘩啦大哭了一場。身體每天都像面臨極限，旅途第一天還受了嚴重的傷，即使如此依然走到了今天，心情真的非常感激。小谷村和白馬村是大三時為了賺旅費前來打工的渡假村所在地，也是我最喜歡的地方。久違地和當時認識的人們重逢，心情非常開心。最重要的是騎著摩托車來到這裡，給了自己很大的信心。

長野縣真的很廣大，這趟旅程騎起來絕對不輕鬆，但城鎮與大自然都是那麼美，在長野縣度過的日常每一幕都讓我太喜歡了。無論幾次都還想再來。

141

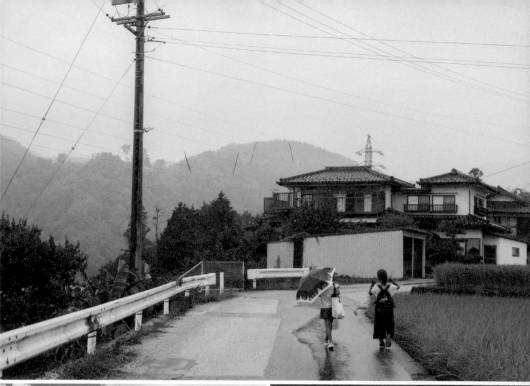

1 穗高神社與風鈴（安曇野市）
2 放學時下起小雨（阿智村）
3 傾盆大雨過後放晴（飯島町）
4 早上9點已經是個大熱天（山形村）5 來到有豐富大自然的生坂（生坂村）6 村公所與全家便利商店（朝日村）7 也向町公所裡的人點頭致意（阿南町）8 厚厚的雲層即將帶來西北雨（青木村）

142

1		2	
		3	
4	5	6	7
	8	9	10

1 沒錯，我正在旅行（伊那市）
2 街景與公用電話（飯綱町）
3 眺望美麗的景觀，正中央是千曲川（千曲市）**4** 專注聆聽，大哭一場的夜晚（上田市）**5** 走在白牆邊（池田町）
6 在商店街慢慢逛（飯山市）**7** 諏訪大社的四社巡禮（茅野市）**8** 小村中安靜的生活（北相木村）
9 凜然朝天空伸展（南牧村）**10** 充滿回憶的白馬村（白馬村）

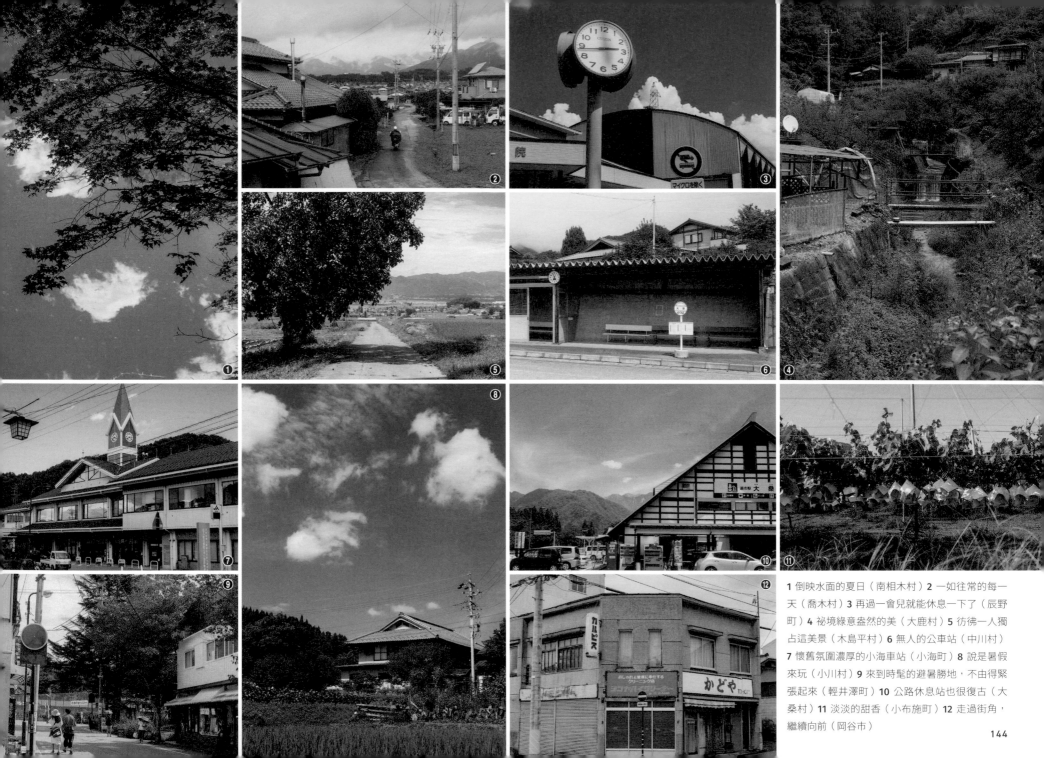

1 倒映水面的夏日（南相木村）2 一如往常的每一天（喬木村）3 再過一會兒就能休息一下了（辰野町）4 祕境綠意盎然的美（大鹿村）5 彷彿一人獨占這美景（木島平村）6 無人的公車站（中川村）7 懷舊氛圍濃厚的小海車站（小海町）8 說是暑假來玩（小川村）9 來到時髦的避暑勝地，不由得緊張起來（輕井澤町）10 公路休息站也很復古（大桑村）11 淡淡的甜香（小布施町）12 走過街角，繼續向前（岡谷市）

144

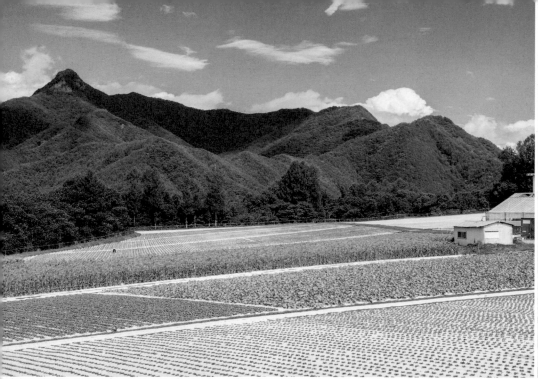

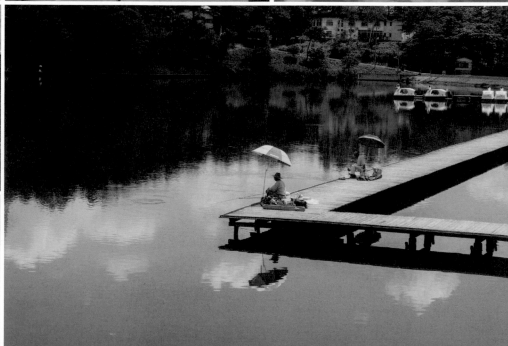

	2	
1	3	
4	5	7
	6	

1 夏天裡的銀白世界（川上村）
2 標高約770公尺（木曾町）**3** 深山裡靜靜佇立的車站（木祖村）
4 有美麗青苔的光前寺（駒根市）**5** 在民宿度過歡樂的夜晚（飯田市）**6** 小村中的漂亮花朵（泰阜村）**7** 任時光流逝（麻績村）

	2	3	
1			
	4	5	
6			9
7	8		

1 小學生替我加油打氣（松川町）2 在長野縣最後一個造訪的地方（榮村）3 藍天下美好盛開的花（御代田町）4 一早就是好天氣（坂城町）5 雨過逐漸亮起的天光（宮田村）6 放眼盡是令人心曠神怡的景色（長和町）7 漫步「藏之街」（須坂市）8 安曇野知弘美術館的世界（松川村）9 向晚的天色（信濃町）

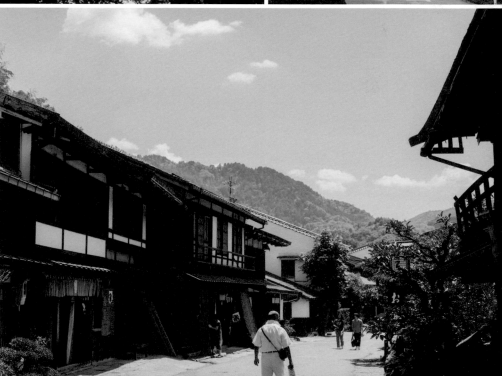

	2	3	
1		4	5
6	7		
	8	9	

1 彷彿時間暫停（東御市）**2** 大鳥居和後方的街景（諏訪市）**3** 小日子的滋味（賣木村）**4** 感受溫泉街的氛圍（高山村）**5** 町公所附近，公所位於地勢較高處（高森町）**6** 祭典呼嘯而過（富士見町）**7** 靜靜等待的時間（山之內町）**8** 一望無際的夏日（南箕輪村）**9** 昔日旅人走過的道路，妻籠宿（南木曾町）

147

1		2	3
		4	5
6	7	8	9
	10		

1 放學後的時間（佐久市）**2** 山和雲教會我的事（筑北村）**3** 暗藏於祕境的不可思議氛圍（王瀧村）**4** 和以前打工時的前輩重逢（小谷村）**5** 越過山路終於看見（天龍村）**6** 看到紅色屋頂就知道木曾路到了（上松町）**7** 安詳寧靜的午後（根羽村）**8** 不管幾次都想拍下夏天（佐久穗町）**9** 山中的生活（平谷村）**10** 陽光照亮校舍（野澤溫泉村）

148

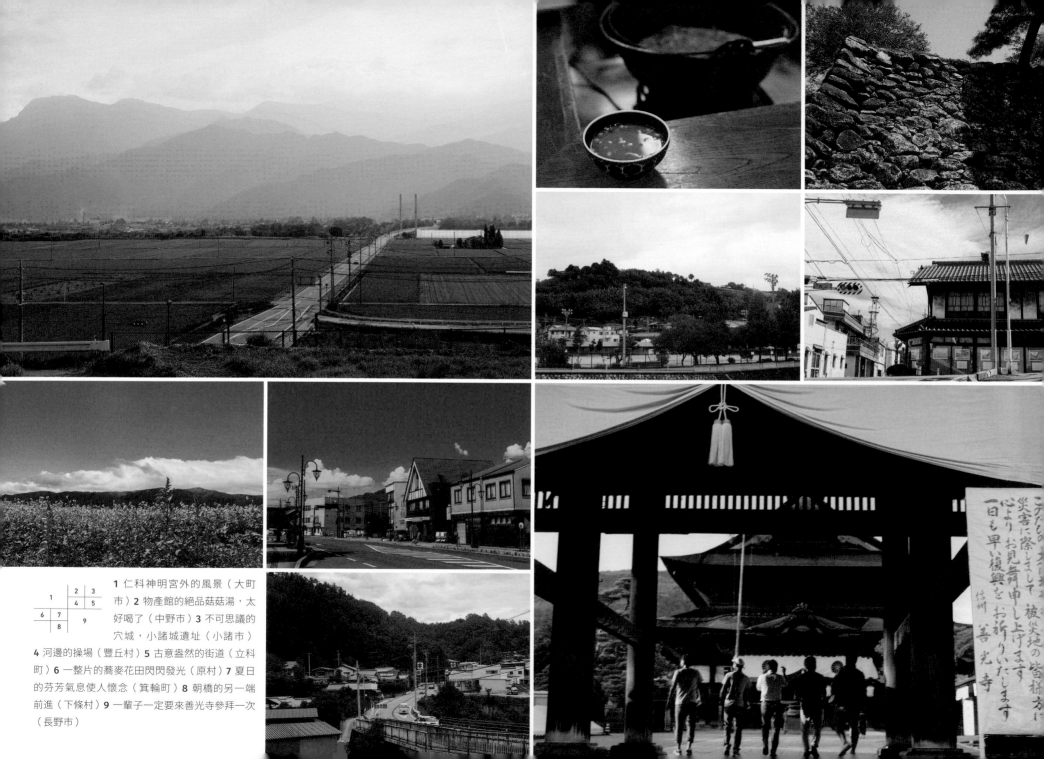

1 仁科神明宮外的風景（大町市）2 物產館的絕品菇菇湯，太好喝了（中野市）3 不可思議的穴城，小諸城遺址（小諸市）4 河邊的操場（豐丘村）5 古意盎然的街道（立科町）6 一整片的蕎麥花田閃閃發光（原村）7 夏日的芬芳氣息使人懷念（箕輪町）8 朝橋的另一端前進（下條村）9 一輩子一定要來善光寺參拜一次（長野市）

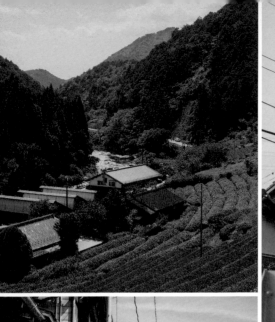

1 茶園景色宛如內心的原鄉（東白川村）2 走在懷舊時光中（飛驒市）3 列車飛駛過城鎮間（多治見市）4 始終在耳邊縈繞不去的聲音（下呂市）

在汗水中遇見日常風情

岐阜縣或許是四十七個都道府縣中最感吃力的一個。原因很簡單，就是太熱了。連日的酷暑，從日出騎到日落，身體都在抗議了。唯一能支撐身心的就是一天結束後前往澡堂泡澡，我卻總在椅凳或露天浴池旁的花園椅上累到睡著。

以岐阜市為中心的岐阜縣南部有許多小小市町，岐阜是個大都市，從高處往下俯瞰整個城市時，感覺就像在看迷你模型一般，建築物之間幾乎沒有空隙。對照起來，羽鳥市及輪之內町等城鎮的住宅區就顯得特別悠閒寧靜。有「御千代保大人」暱稱的海津市千代保稻荷參拜方式相當獨特，以蠟燭代替獻燈，供品則是油豆腐。來祈求神明保佑生意或事業興隆的人很多，其中不少穿著西裝來參拜的香客。關原町是戰役關原之戰的遺址，想到曾經在這裡發生的事大大改變了歷史，不由得陷入言語難以形容的沉思。加茂郡及可兒郡有著日常與自然融合的悠閒生活。從七宗町沿著呈現綠寶石色的飛驒川北上，在東白川村遇見的寬廣茶園，美得彷彿洗滌了心靈。

下呂市的下呂溫泉是質樸梁山村中自然資源豐富的溫泉勝地，也是日本三大名泉之一。造訪當天碰巧舉是「下呂溫泉祭」，幸運地在此欣賞到煙火大會。與聚集而來的人們一起悠哉眺望色彩鮮豔的煙火，令人忘記時間的流逝。煙火大會結束後，人們圍繞城樓跳起下呂舞。鄰近郡上市的郡上舞也很有名。在這裡，不分男女老幼，不管是在地人或觀光客，所有人圍成一圈配合祭典樂隊的演奏盡情跳舞，是無比開心的夜晚。

也造訪了靠近富山縣這邊的白川村、飛驒市與高山市。越過好幾座深山後，以合掌建築聞名的白川鄉出現眼前，深深感受到這是最能體現日本風情的地方。飛驒古川及飛驒高山等區域的城鎮樣貌意趣盎然，令人勾起思鄉情緒。彷彿理所當然的日常風景，卻處處都美得像一幅畫。飛驒地方確實有著別處不可尋的美好日本情懷。

在岐阜縣的旅行不知道流了多少汗，現在回想起來，依然慶幸自己揮灑了這些汗水，真想再回岐阜的澡堂泡澡。

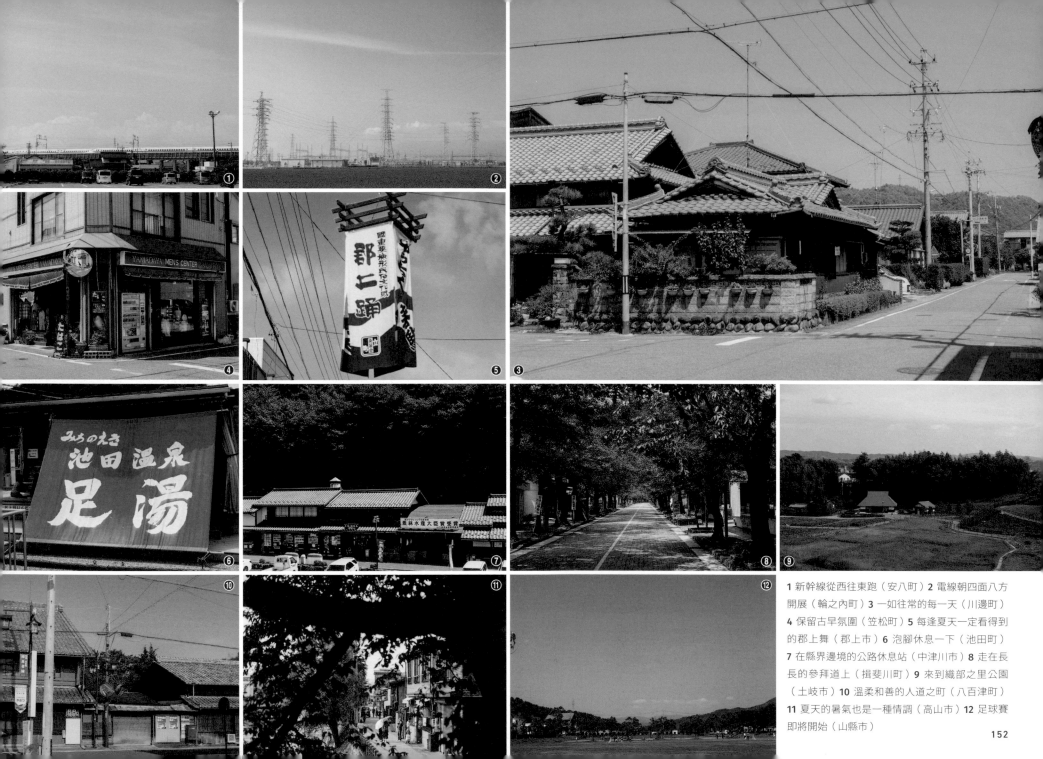

1 新幹線從西往東跑（安八町）2 電線朝四面八方開展（輪之內町）3 一如往常的每一天（川邊町）4 保留古早氛圍（笠松町）5 每逢夏天一定看得到的郡上舞（郡上市）6 泡腳休息一下（池田町）7 在縣界邊境的公路休息站（中津川市）8 走在長長的參拜道上（揖斐川町）9 來到織部之里公園（土岐市）10 溫柔和善的人道之町（八百津町）11 夏天的暑氣也是一種情調（高山市）12 足球賽即將開始（山縣市）

152

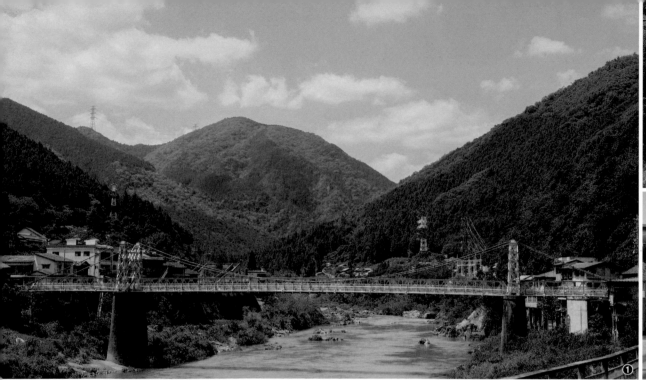

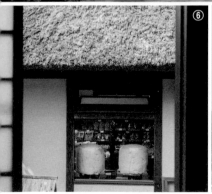

1 美麗的飛驒川與白川橋（白川町）
2 再往前就是養老之瀧瀑布（養老町）3 走在安閒的景色中（大野町）
4 順路繞去公路休息站（可兒市）5 大熱天的大街上（惠那市）6 岐阜清流里山公園，從窗外拍下這張（美濃加茂市）7 祭典就要開始（岐南町）
8 御千代保大人，應該很靈驗吧（海津市）9 卯建房屋街景（美濃市）10 一起度過這個夏天吧（神戶町）

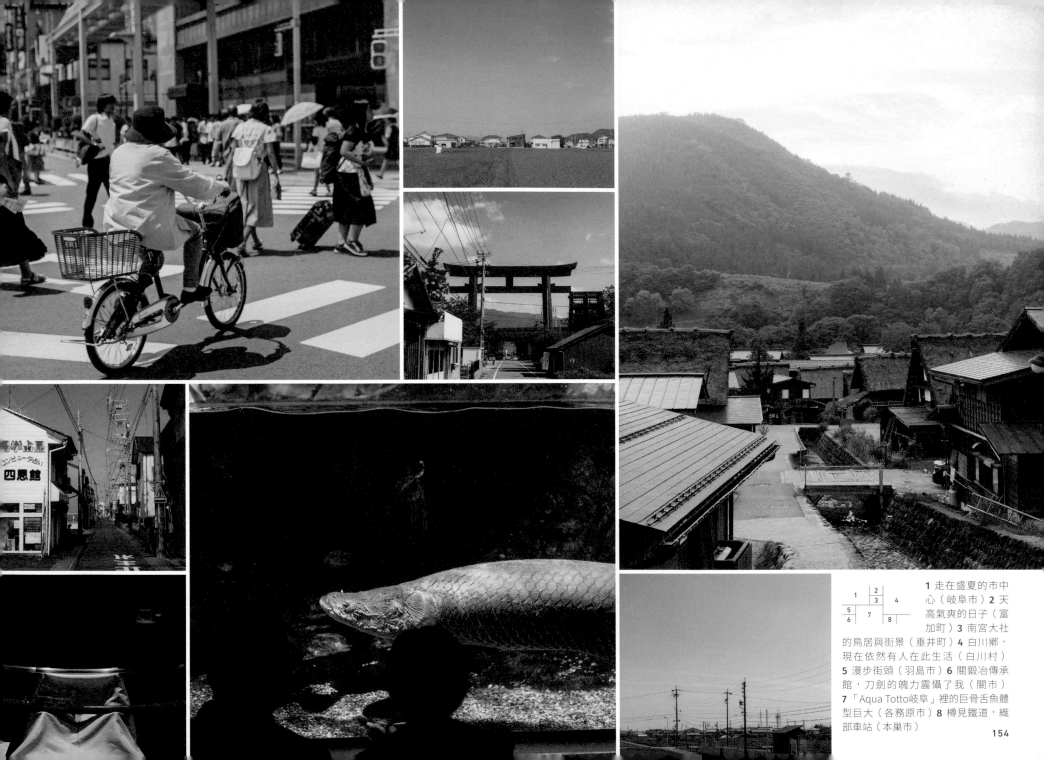

1 走在盛夏的市中心（岐阜市）2 天高氣爽的日子（富加町）3 南宮大社的鳥居與街景（垂井町）4 白川鄉，現在依然有人在此生活（白川村）5 漫步街頭（羽島市）6 關鍛冶傳承館，刀劍的魄力震懾了我（關市）7「Aqua Totto岐阜」裡的巨骨舌魚體型巨大（各務原市）8 樽見鐵道，織部車站（本巢市）

1	2	3	
4	5	6	
		7	8

1 來到地球迴廊，思考地球的事（瑞浪市）**2** 孤單的平交道（坂祝町）**3** 熱鬧的市鎮（大垣市）**4** 前方是很大的十字路口（御嵩町）**5** 涼風習習的時間（瑞穗市）**6** 靜靜佇立於此的圓鏡寺（北方町）**7** 日本的歷史在此劇烈動盪（關原町）**8** 從公路休息站望向美麗的飛驒川（七宗町）

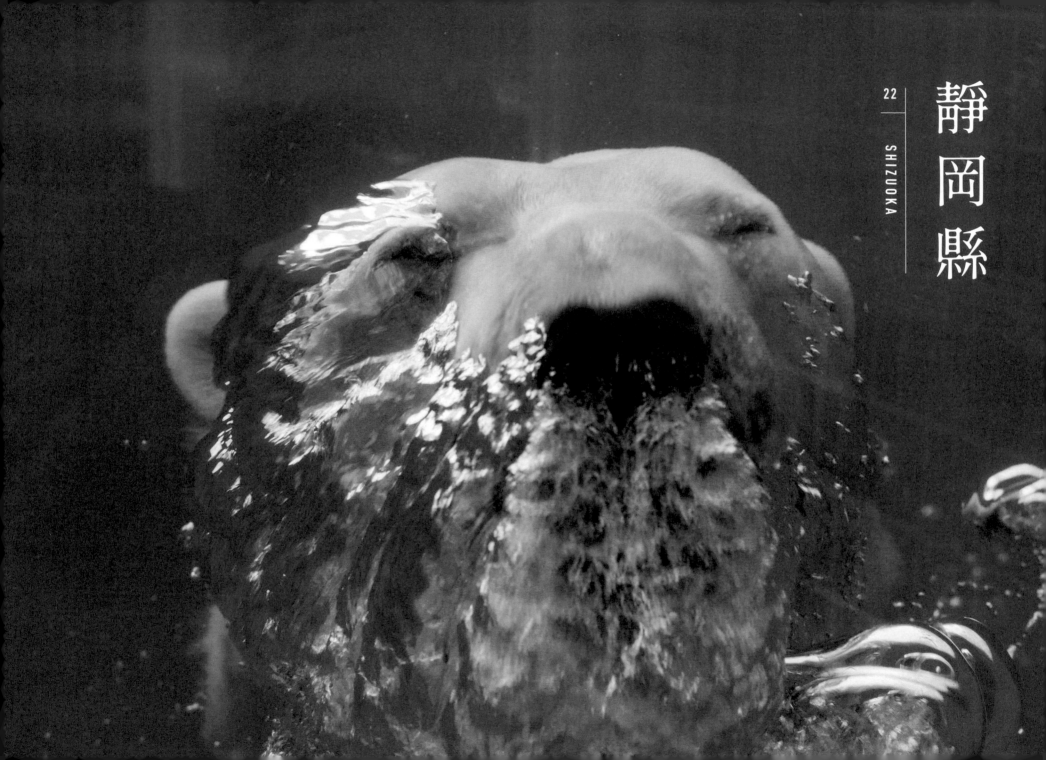

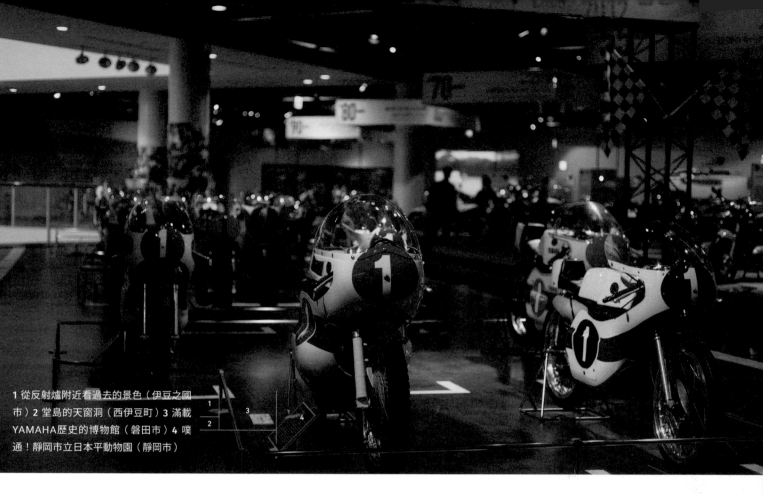

1 從反射爐附近看過去的景色（伊豆之國市）2 堂島的天窗洞（西伊豆町）3 滿載YAMAHA歷史的博物館（磐田市）4 噗通！靜岡市立日本平動物園（靜岡市）

美麗、美味，享受充實的時光

靜岡縣為東西橫向，擁有富士山、駿河灣與眾多茶園等豐富自然環境與資源。冬天有溫暖的地方，四季以沉穩的姿態展現變化。

伊豆半島保留著許多史蹟，有風景名勝，也有數一數二的知名溫泉地。東伊豆町到處都可看見溫泉冒出的熱氣，早晨陽光灑落時，可說是如夢似幻。下田市是幕府歷經兩百多年鎖國後，發生黑船事件的重大歷史舞台。當年培里准將一行人走過的路「培里之道」還在港都留下痕跡，石板路、傳統「海鼠牆」建築及柳樹等景觀構成一股懷舊情調。

清水町的柿田川公園有歷經數十年歲月才出現在地上的湧泉。蔚藍美麗的井水，數千隻香魚組成的魚群也都令人感受到富士山的能量。從小山町進入山梨縣，以逆時針方向繞行富士山，再次從山梨縣回到富士宮市時，明顯看出富士山的表情和從靜岡縣望去的完全不同，不由得深受感動。獲選為日本百大名瀑的白糸之瀧瀑布如無數絲線般奔流而下，富士山上積雪融化而成的雪水，在陽光照射下出現了彩虹的蹤影。這番美景果然不負天下名瀑之名。

靜岡市立日本平動物園裡，喜馬拉雅小貓熊和北極熊療癒了旅人疲憊的心。

來到藤枝市，與朋友久別重逢，還請他幫忙帶路去了其他幾個地方。在富士市吃到的新鮮吻仔魚及櫻花蝦，讓人感到無比幸福，在燒津市吃到的鰹魚更是無上美味。在藤枝市七屋吃到世界上最濃郁的冰淇淋，驚嘆於濃厚的抹茶滋味。舌頭還沒遺忘這個味道，就在菊川市及掛川市看到了美麗茶園，光是騎著摩托車在這幅原鄉景色中前進，心情就能馬上趨於平靜，真羨慕每天都能欣賞如此景色的靜岡縣民。還去了濱松市的鰻魚派工廠，品嘗香酥的鰻魚派，再次確認了這種點心的魅力。最後造訪湖西市，結束整趟靜岡縣市町村之旅。

初訪靜岡縣，遇見許多美好自然與美味。但我其實還沒吃到「SAWAYAKA」的漢堡排，真是個不及格的旅人。所以，打從內心期盼再次造訪靜岡的日子早點來臨。

1 朝陽從富士山頂升起（御殿場市）2 找到喜歡的路了（函南町）3 絕品櫻花蝦與新鮮吻仔魚（富士市）4 湧出泉水的柿田川公園（清水町）5 日暮漁港（沼津市）6 走在培里之道上遙想歷史（下田市）7 來參觀工廠得到的鰻魚派紀念品（濱松市）8 悠閒漫步街頭（裾野市）9 富士山倒映在玻璃窗上（小山町）10 鄉音雖重，卻很親切的大家（川根本町）11 美麗的小國神社，在秋天即將結束時（森町）

1 匯集了世界歷史的MOA美術館（熱海市）2 世界第一濃郁的抹茶冰淇淋（藤枝市）3 越過天城，來到名瀑「淨蓮之瀧」（伊豆市）4 和這位紳士老爹成為朋友（掛川市）5 看得見海的自動販賣機（河津町）6 大井川上的蓬萊橋（島田市）7 海邊派出所，旁邊就是燈塔（御前崎市）8 朝陽照亮溫泉蒸騰的熱氣（東伊豆町）9 港口的氛圍（燒津市）10 冬天有冬天的美（菊川市）

1 大判燒，就要天黑了（湖西市）2 在靜波海岸（牧之原市）3 美麗的彩虹與白糸之瀧（富士宮市）4 倒映在青野川上的天空（南伊豆町）5 四目真的交接了（長泉町）6 前來法多山尊永寺參拜（袋井市）7 海鼠牆與夢之藏（松崎町）8 再等一下下吧（三島市）9 城崎海岸的日出（伊東市）10 遍植蘇鐵的能滿寺（吉田町）

	2		
1		3	4
5	6		
7	8	9	10

<u>03</u>　相倉聚落（富山縣南礪市）

小小山村中的合掌建築當然稱得上是日本的原鄉景色，這是日本今後也該繼續守護的寶藏。

<u>02</u>　增田的「內藏」（秋田縣橫手市）

只要掀開門簾走進去，眼前就是「內藏」的美好空間。在這裡，我從豪華的「內藏」認識了令日本人自豪的歷史文化。

<u>01</u>　知床的景色（北海道斜里町）

知床五湖的景色充滿神祕氛圍。森林、湖水、植物、生物……一切都具有震懾人心的美。

一直都有很多人問我「最喜歡的地方是哪裡？」其實並沒有所謂第一，也不想這麼比較，應該說每個地方都有他的優點。有景色絕妙的地方，也有很棒的日常生活風景，這些我都喜歡，有些地方則是喜歡住在那裡的人們。因此，儘管無法斷言哪裡是最喜歡的地方，既然有這個機會，不如讓我說說自己非常喜歡，也很想再看一次的景色吧。

想再看一次的景色①

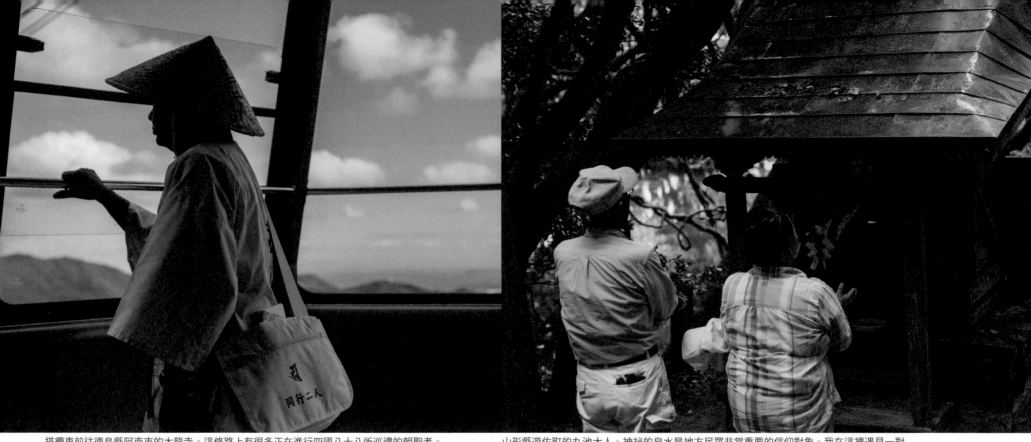

搭纜車前往德島縣阿南市的太龍寺。這條路上有很多正在進行四國八十八所巡禮的朝聖者。布袋上的「同行二人」，指的是弘法大師經常伴隨左右的意思。這是一趟持續1200年歷史的祈禱之旅。

山形縣遊佐町的丸池大人。神祕的泉水是地方民眾非常重要的信仰對象。我在這裡遇見一對當地夫妻，只見他們用雙手觸摸派的大樹，喝一小口泉水，然後站在神社前雙手合十祈禱。最令我印象深刻的，是他們祈禱過後帶著笑容繼續回去農忙的神情。

日本的祈禱

我得事先聲明，這裡想說的，並非對日本宗教的批判或指教。

只是想把旅程中看見的日本人的祈禱，化作文字保留下來。

旅途中，幾乎每天都會遇見神社佛閣，偶爾也造訪基督教會或天主教堂。

調查城鎮的觀光景點時，總會查到宗教設施。

我沒有宗教信仰的束縛，走到哪裡都去參拜。

無論再怎麼客觀地看，依然必須承認，日本到處都有祈禱的地方。

祈禱這個行為，拿到現代有時也會令人感到懷疑。

「向神佛祈禱」，這說法聽來似乎有些奇怪。

然而，如果換一個說法，把人們造訪神社佛閣的原因，想成是祈求戀情開花結果或生意興隆，又或者是為了獲得能量，這就符合祈禱給人的真正印象了。

簡單來說，這是配合我們現代人，以順應時代的方式來決定事物的尺度，成為社會的「常識」。

162

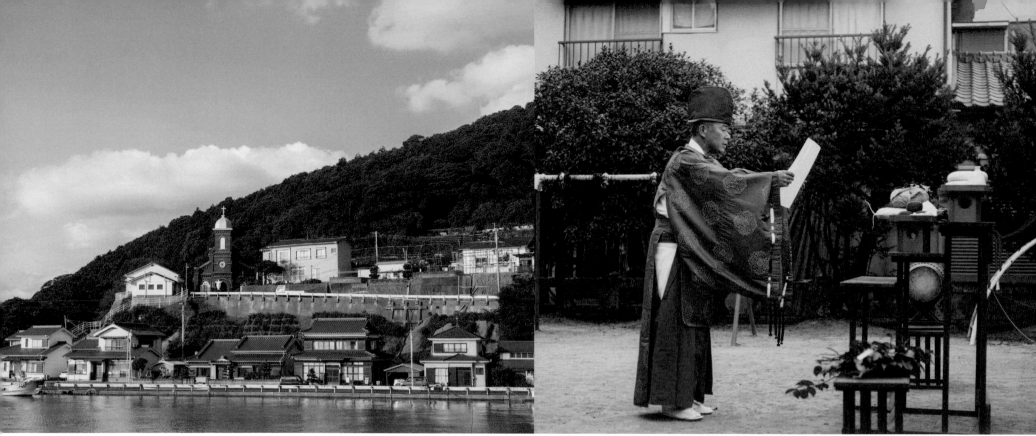

長崎縣中通島新上五島町的大曾教堂。融入當地住宅區，教堂前方就是青方的大海。我無法解說當年潛伏在這氣派紅磚建築裡的天主教徒心情。他們的信仰就是如此深刻，如此美麗。

佐賀縣鹿島市，琴路神社的秋日祭典。因為是大學學弟的老家，所以我也前往叨擾。地方上的祭典往往保留了舞獅舞劍等傳統民俗技藝，日本的傳統就這樣在地方上代代傳承下來。

日本人對祈禱這件事的自相矛盾，經常讓我在旅途中感到不可思議。

繩文時代的土偶祈求的是多子多孫，神樂祈求的是作物或漁獲的豐收，新年參拜「初詣」祈求一整年的幸福，葬禮上祈求故人成佛。

無論哪個時代，我們都在祈禱中活下去。

順道一提，像我這樣造訪了所有能量景點的人，照理說應該要擁有「金剛不壞之身」了吧。

然而若問我是否確實蒙受庇佑，老實說，我還真的不知道。

所以，就算被說「祈禱都是假的」，我也一點都無所謂。

只是希望祈禱這單純的行為，能在每個時代持續下去。

因為這就是我所熟知的日本歷史。

1 深山裡不為人知的河流（東榮町）2 想著一路走來的歷史（豐田市）3 日本三大瓦之一的三州瓦（高濱市）4 愛知健康森林公園（大府市）5 午後的三稻荷神社（犬山市）

一一走訪五十四種景色的喜悅

愛知縣總計五十四個市町村，自古以來就引領著日本的製造業，不論地理或產業都可說位於日本的心臟地帶。我從尾張旅行到三河，一一確認了愛知縣每個城鎮迥然不同的特色。

在豐橋市搭乘「豐鐵」，悠哉移動到豐橋車站。豐川市的豐川稻荷是日本三大稻荷之一，擁有正統悠久的歷史。令我驚訝的是，這裡不是神社，而是名為妙嚴寺的寺廟。蒲郡市有一座可徒步抵達的「竹島」，走在橋上時，強風吹得整座橋都在晃動。但是島上的旅行相當有趣，我很想念海邊成群的海鷗。到了瀨戶市，這裡有一條用陶窯工具砌成矮牆的「窯垣小徑」。長約四百公尺，細窄蜿蜒的小徑有多處斜坡，為城鎮醞釀出獨特氛圍。設樂町、東榮町和豐根村等統稱奧三河的區域，是一片綠意盎然的閑靜山村地帶。愛知縣是保留了日本原鄉景致的美麗世界，不只城鎮街道，也包括豐富的自然景觀，我在這趟旅行中重新認識了許多從前不知道的事。

在春日井市吃了一直想品嘗的喫茶店早餐，也很喜歡岩倉市街道的氛圍與車站前的平凡日常。犬山市的犬山城是日本國寶五城之一，擁有現存日本最古老的木造天守閣。面向木曾川的犬山城與周圍的城下町依然可窺見昔日風貌。還有以結緣神社知名的三光稻荷神社等，值得一遊的地方很多。之後又去了津島市，分布全國、總數多達三千的津島神社・天王社總本社就在這裡。神聖莊嚴的氣氛傳遞著自然與歷史的分量。

在碧南市眺望田園景色時，一位老爹手拿吉他在田裡彈唱，忍不住請他讓我拍了照片。朝知多半島前進，海就近在眼前，來到南知多町的港口小鎮師崎，聞到濃烈的海潮香氣，走進錯綜複雜的小巷子，緬懷過往的歷史。常滑市的陶瓷器散步道風格獨特，有「土管坂」之稱，也是這裡具有代表性的景點。

不知不覺中走訪完全部五十四個市町村，不愧是有八種車牌分類名稱的愛知縣，在這裡接觸到各種不同的生活方式與文化。有朝一日還想再次花時間慢慢造訪，品嘗當地美味的食物。

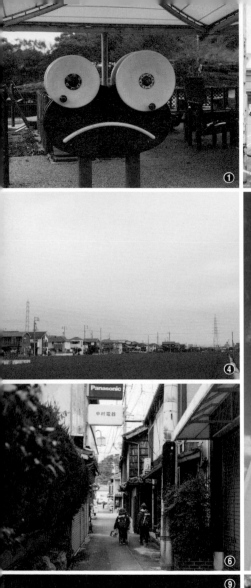

1 於大公園與遊具（東浦町）2 在公所附近散步（大治町）3 和大學學長吃飯（半田市）4 雨下下停停（愛西市）5 來看Twin Arch 138瞭望塔（一宮市）6 穿過師崎的小巷弄（南知多町）7 曹洞宗大佛寺本尊（東海市）8 實在太喜歡這種古早氛圍了（瀨戶市）9 傳宗接代的象徵，田縣神社（小牧市）10 一定有很多引水道（彌富市）11 天王信仰的總本社，津島神社（津島市）

166

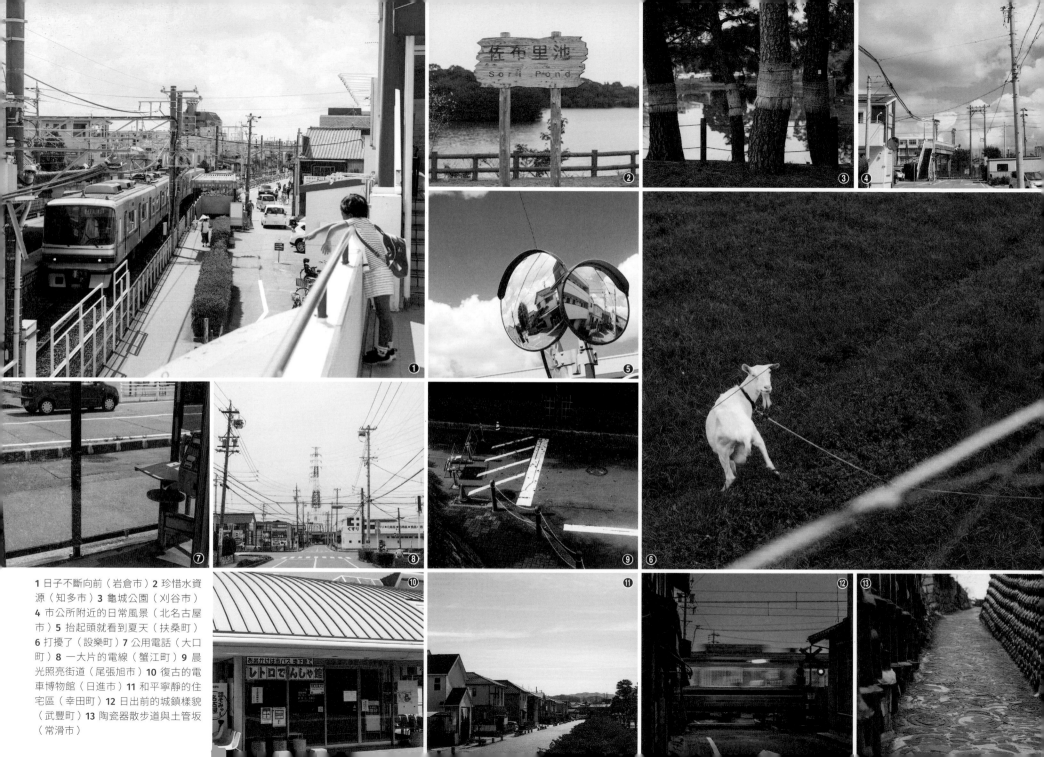

1 日子不斷向前（岩倉市）2 珍惜水資源（知多市）3 龜城公園（刈谷市）4 市公所附近的日常風景（北名古屋市）5 抬起頭就看到夏天（扶桑町）6 打擾了（設樂町）7 公用電話（大口町）8 一大片的電線（蟹江町）9 晨光照亮街道（尾張旭市）10 復古的電車博物館（日進市）11 和平寧靜的住宅區（幸田町）12 日出前的城鎮樣貌（武豐町）13 陶瓷器散步道與土管坂（常滑市）

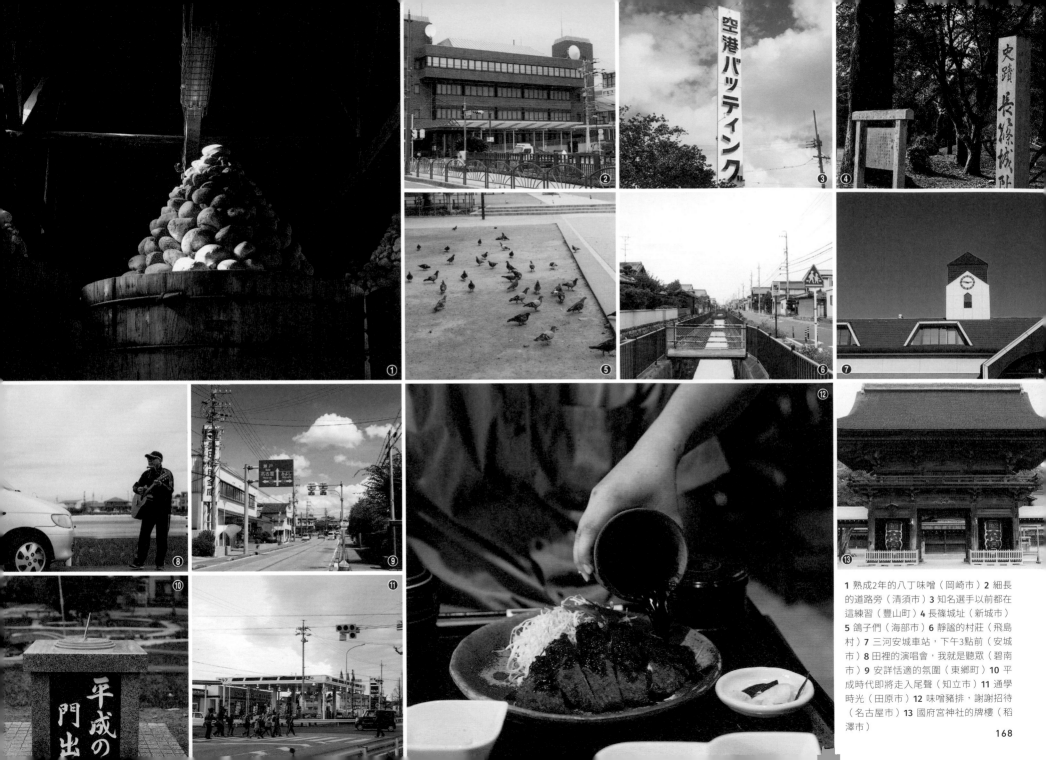

1 熟成2年的八丁味噌（岡崎市）2 細長的道路旁（清須市）3 知名選手以前都在這練習（豐山町）4 長篠城址（新城市）5 鴿子們（海部市）6 靜謐的村莊（飛島村）7 三河安城車站，下午3點前（安城市）8 田裡的演唱會，我就是聽眾（碧南市）9 安詳恬適的氛圍（東鄉町）10 平成時代即將走入尾聲（知立市）11 通學時光（田原市）12 味噌豬排，謝謝招待（名古屋市）13 國府宮神社的牌樓（稻澤市）

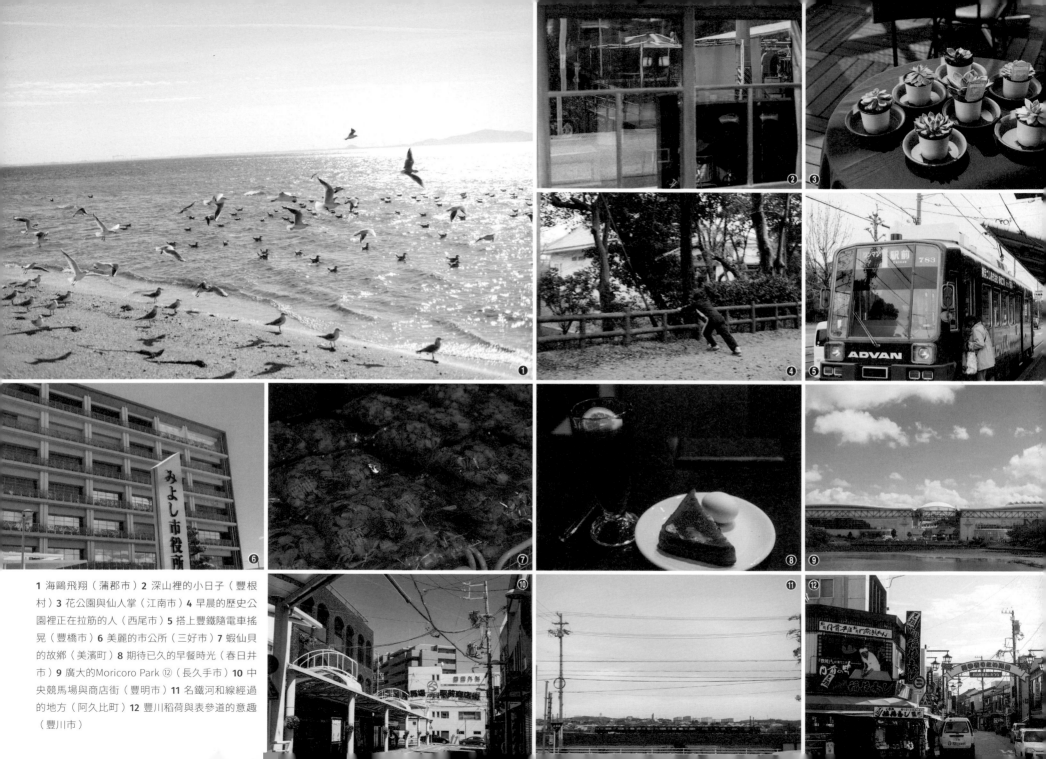

1 海鷗飛翔（蒲郡市）2 深山裡的小日子（豐根村）3 花公園與仙人掌（江南市）4 早晨的歷史公園裡正在拉筋的人（西尾市）5 搭上豐鐵隨車電車搖晃（豐橋市）6 美麗的市公所（三好市）7 蝦仙貝的故鄉（美濱町）8 期待已久的早餐時光（春日井市）9 廣大的Moricoro Park ⑫（長久手市）10 中央競馬場與商店街（豐明市）11 名鐵河和線經過的地方（阿久比町）12 豐川稻荷與表參道的意趣（豐川市）

24
MIE

三重縣

1 尾鷲神社的大樟樹（尾鷲市）2 趴在簷廊看煙火的夜晚（龜山市）3 伊賀的歷史還在繼續（伊賀市）

美之國度常在心中

擁有豐富山海自然景觀的三重縣，在古代《日本書紀》中被稱為美之國度。這趟旅程也確實每天都遇到美麗景色。

從京都府府南部沿國道一六三號線前進，首先抵達伊賀市。市容充滿昔日忍者之鄉的風情，平交道或學校等日常生活場景也流露令人懷念的氛圍。前往龜山市時，造訪了古時的宿場町「關宿」。這是東海道上五十三個宿場町⑬之一，至今仍保留著江戶時代的城鎮樣貌。當晚正巧碰上煙火大會，躺在民宿簷廊上欣賞煙火真是最棒的體驗。四日市市雖然以工業區最為人所知，其實住宅區和稻穗搖曳的田園風景也非常美，令人想像起這裡的日常生活。桑名市保留了昔日的城下町，和車站附近的現代街景做比較，我思考著關於時代變遷的事。

日本百名城之一的松坂城遺址位於平山城，就在能將市區景色一覽無遺的小高丘上。雄偉的石牆美侖美奐又有威嚴，城址周邊歷史文化豐富的城鎮也很出色。從裏門跡遺址出來，第一眼看到的御城番屋敷，是當年紀州藩士為了守衛松坂城而遷入的武士宅邸，整齊的石板路和籬笆牆與美麗的城址相輔相成，據說武士後代至今還住在裡面。

在伊勢市，我去叨擾了朋友家。除了一定要造訪的伊勢神宮，還去了保留江戶時代風貌的河崎。沿著勢田川旁的石階，看著昔日的商家宅邸與倉庫建築，認識了不曾見識的伊勢另一番面貌。朋友租車帶我去鳥羽和志摩等地，也看到了令人難忘的美景。我們還去了鳥羽市的非觀光小港石鏡。呈現在眼前的，就是居民最自然的生活樣貌，我對那片平靜又遼闊的大海印象最深刻。和朋友道別後，從伊勢市往尾鷲市前進，時值十二月，早上五點出發時，四下還是一片漆黑，翻山越嶺時打從心底感到冷，大腿還抽筋了。感受著未知的恐懼，好不容易抵達一間便利商店，進去之後超過五分鐘身體動彈不得。不過，那之後在尾鷲神社看到長出道路外的巨大御神木，再次如充電一般獲得飽滿的能量。懷念在那裡親身體驗的季節之美。

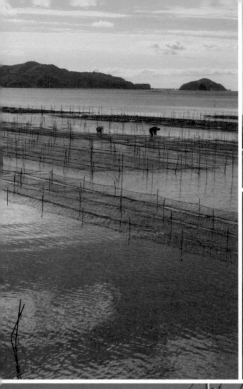

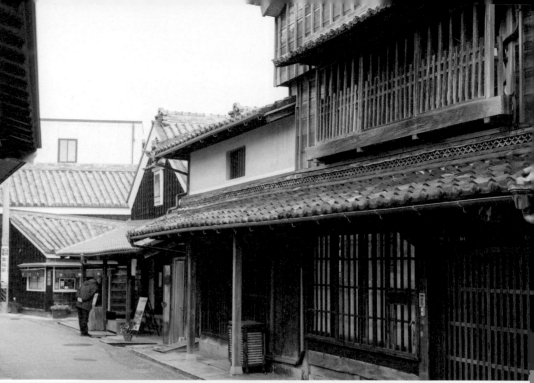

	2		
1			4
	3		
5		6	7
		8	

1 很有伊勢特色的海（南伊勢町）2 不知不覺中稻穗已轉變為金黃色（員辨市）3 來川越電力館學習與能源有關的事（川越町）4 保留江戶時代風情的河崎（伊勢市）5 司空見慣的道路（度會町）6 有「內宮」之稱的皇大神宮別宮，瀧原宮（大紀町）7 朋友做給我的早餐（伊勢市）8 在美麗的石鏡度過的時光（鳥羽市）

	2	
1	3	
4	6	7
5		

1 仍有生活氣息的御城番屋敷（松阪市）**2** 這裡是第三機動隊（朝日町）**3** 大自然環繞的城鎮（大台町）**4** 老闆娘做的午餐是絕品（紀北町）**5** 走在令人安心的住宅區（四日市市）**6** 從東員車站出發（東員町）**7** 延續海龜的生命（紀寶町）

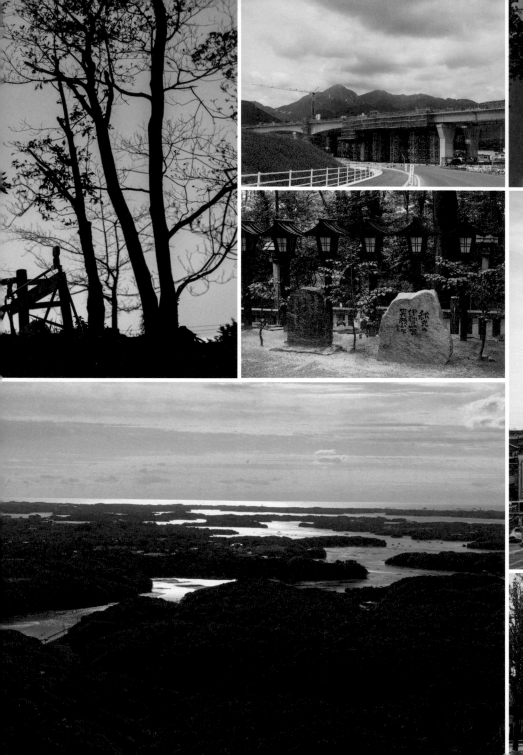

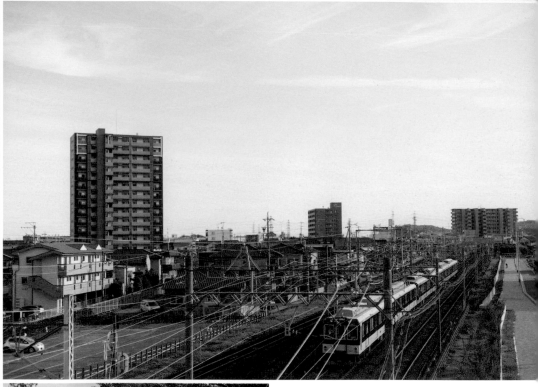

1 不斷修築新的道路（菰野町）2 日本最古老之地，花之窟（熊野市）3 在齋宮歷史博物館學習與伊勢相關的事（明和町）4 全國祭祀猿田彥大神之神社的總本宮（鈴鹿市）5 默默繁榮的城市（桑名市）6 層層重疊的英虞灣眾多小島（志摩市）7 城鎮與綠色植物達到良好的平衡（名張市）

174

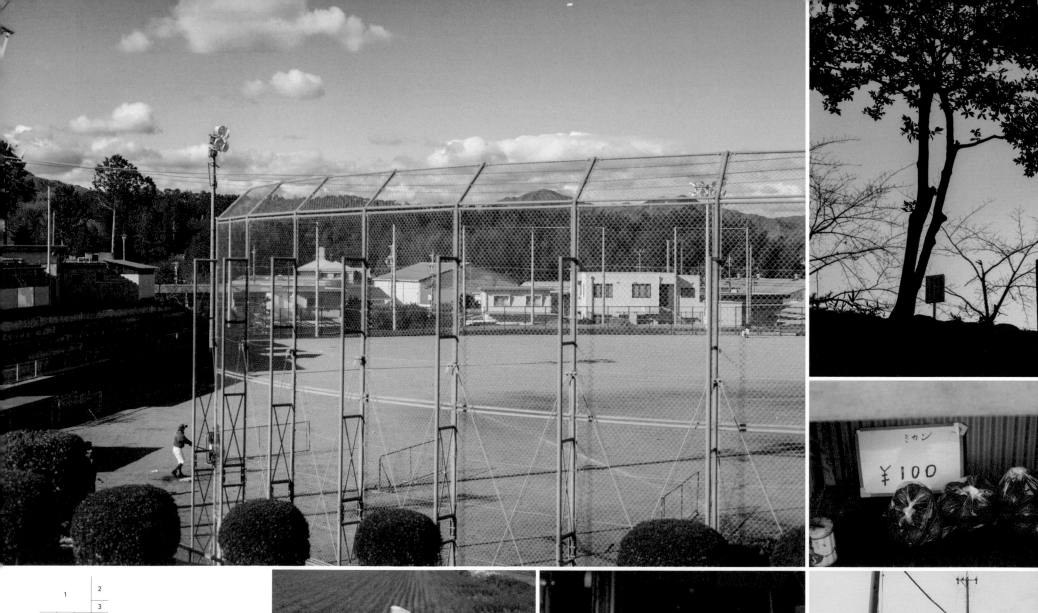

1 冬天的操場（多氣町）2 迎向早晨的津偕樂公園（津市）3 有好吃的橘子（御濱町）4 冬天風寒刺骨（玉城町）5 琉球犬百合子小姐（龜山市）6 好想慢慢在這裡散步（木曾岬町）

25 25 | SHIGA

滋賀縣

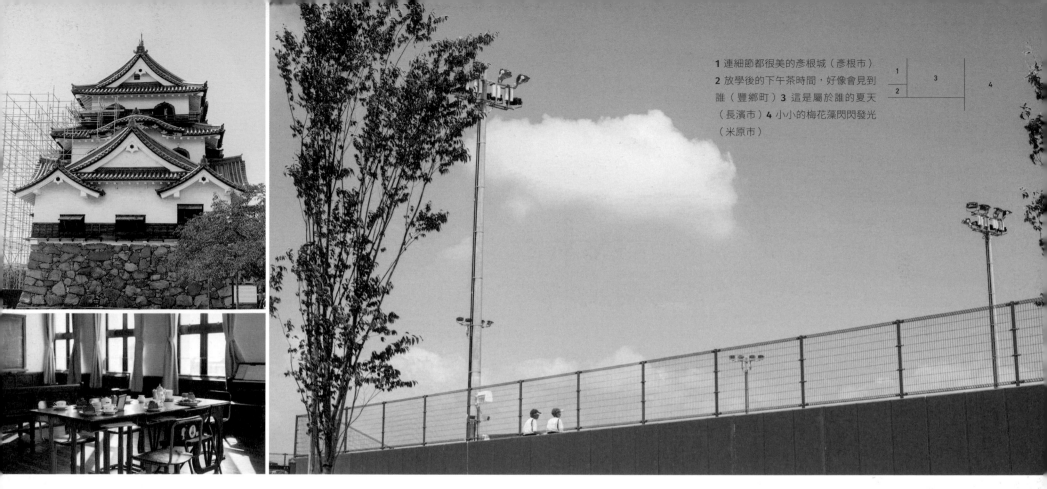

1 連細節都很美的彥根城（彥根市）
2 放學後的下午茶時間，好像會見到誰（豐鄉町）3 這是屬於誰的夏天（長濱市）4 小小的梅花藻閃閃發光（米原市）

十九個市町村「還有」琵琶湖

日本第一大湖琵琶湖，占了滋賀縣整體面積約六分之一。不過，滋賀縣當然不是「只有琵琶湖」。琵琶湖知名度雖高，對關西圈民眾來說也確實是生活不可或缺的重要水源，但是滋賀縣共有十九個市町，有深山小徑也有美麗寺社，只要認識更多滋賀當地特有的景色，熟悉這裡的歷史文化與生活，對滋賀縣的印象肯定大大不同。至少，我喜歡的是包括琵琶湖在內的整個滋賀縣。

首先來到靠福井縣這邊的高島市。我一直想來看看成排的水杉，晴朗日子裡，一路延伸到遠方消失點的水杉與地面的樹影形成美麗的對比。大概是課外活動時間吧，一大群小學生騎著腳踏車經過，看上去真是自在愉快。米原市有昔日中山道第六十一個宿場町的醒井宿，醒井這地名來自「居醒之清水」，其源流的地藏川兩岸街景至今仍保留著昔日的氛圍。河裡開著罕見的水中花，名叫「梅花藻」。清澈的河川水面上，宛如小小妖精一般盛開的美麗花朵令人為之心醉。彥根城的天守閣是認證國寶，名列國寶五城之一。築城至今四百多年，逃過明治廢城令與太平洋戰爭的空襲，在日本現存古城中保存狀態可以說是極度良好。城裡景觀單純，飄著宜人的淡淡木頭香氣。最重要的是，這洗練的氛圍正訴說著日本的歷史。

豐鄉町的舊豐鄉小學校舍群也是知名的動漫迷聖地，由經手許多西洋建築的建築師沃里斯⑭設計，美麗的校舍素有「東洋第一小學校」稱號。漫步校舍中，心情不知不覺就像回到童年。甲賀市的MIHO MUSEUM是一間位於深山中的美術館，也有人稱它為「美之桃花源」，由世界知名建築師貝聿銘設計。館內光線明亮，窗外就是信樂地方豐富的大自然。展覽品也十分有趣，除了日本之外，還囊括了來自西亞、南亞、埃及與希臘羅馬等世界各地的藝術品，來到這裡，彷彿旅遊了全世界。

美好的大自然、建築、城鎮街景等，各式各樣的回憶伴隨悠長的時光，成就了今天的琵琶湖，在滋賀遇見的一切將永遠不會褪色。

1	2		5
3	4		
6		7	8
		9	

1 這天有盛大活動舉行（大津市）2 琵琶湖博物館的大象化石（草津市）3 海一般的琵琶湖（彥根市）4 悠閒的田園風景（甲良町）5 看不到盡頭的行道樹（高島市）6 大家的通學路（栗東市）7 琵琶湖畔的向日葵花園（守山市）8 莊嚴的日牟禮八幡宮（近江八幡市）9 在瑪格麗特車站（東近江市）

178

1 安土桃山時代的意趣,八幡堀(近江八幡市)2 超市屋頂與藍天(愛莊町)3 在石川相遇,在湖南重逢(湖南市)4 多賀大社萬燈祭一景(多賀町)5 穿過牌樓來到國寶御上神社(野洲市)6 美麗的桃花源MIHO MUSEUM(甲賀市)7 覺得累累的,就在這裡睡了3小時(龍王町)8 閑靜廣大的田園(日野町)

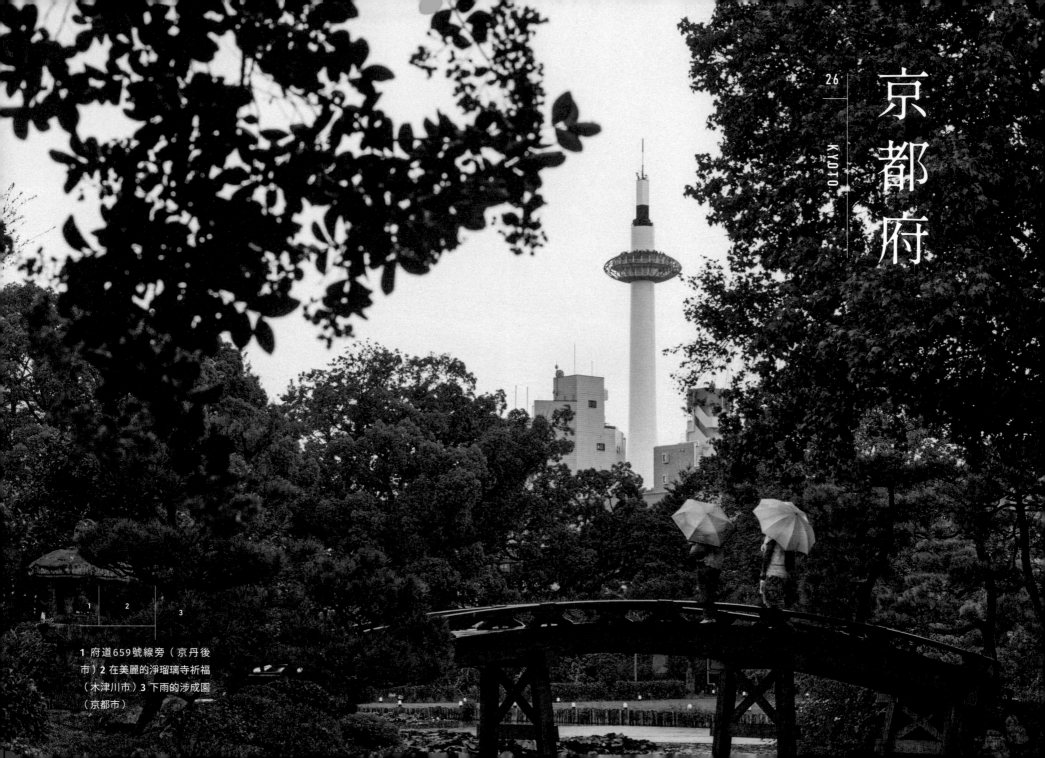

1 府道659號線旁（京丹後市）2 在美麗的淨瑠璃寺祈福（木津川市）3 下雨的涉成園（京都市）

把眼前的京都折疊起來

我從小就常常造訪京都府，是我非常喜歡的地方。京都市內的歷史、傳統與文化融合而成的氛圍，魅力當然足以吸引全世界的人。不過，這趟旅行又大大刷新了我對京都本來的印象。不只京都市內，從伊根町等京都北部，到南山城村等南部地區，總覺得也要將這些過去不熟悉的景色與原本熟知的京都疊合起來看，才能終於理解京都真正的形貌。

在伊根町的伊根灣沿岸，有一整排名為「舟屋」的民宅，一樓是船隻的停泊處，二樓才是生活起居的空間。面水背山，夾在山與海之間的舟屋景觀，可說是日本的威尼斯。舞鶴市的紅磚公園是日本現存最古老的磚造建築，眼前忽然出現這幅充滿異國風味的景致，令我大吃一驚。在這裡也懷念地想起自己和摩托車一起從舞鶴港搭上渡輪前往北海道的事。福知山城建立於明智光秀之手，是京都府內現存唯一可登上的天守閣，融入沉穩街道氛圍中的天守閣，正是這城市的象徵。京都市隔壁的龜岡市是四面環山的廣闊盆地，聽老家在此的大學同學說，龜岡市民都稱自己為「龜人」。造訪此處時遇上煙火大會，難忘當時的熱鬧氣氛。

宇治市的平等院是獲得正式認證的世界遺產，在這裡度過的時間真的就像在極樂淨土一般。從錢包裡掏出一枚十圓硬幣，確認上面雋刻的圖案和眼前的平等院一模一樣時也很開心。行經木津川市時，摩托車引擎忽然熄火，不知所措的我決定先徒步前往原本的目的地淨瑠璃寺參拜，祈求引擎恢復正常。後來摩托車真的順利發動了，對淨瑠璃寺真有說不盡的感激。來到和束町，廣闊的茶園堪稱日本的原鄉風景，晴空與茶園綠樹形成動人的美麗對比。騎車馳騁過笠置町及南山城村等自然環繞的地區，重新認識了過去不熟悉的京都魅力。就此結束京都二十六個市町村的旅途。

「對了，去京都吧」，這是JR公司知名的廣告文案。的確，從北到南，在京都遇見的景色常常不經意地浮現腦海，這種時候總會好想再去一次京都。下次不曉得能看到什麼樣的京都呢？

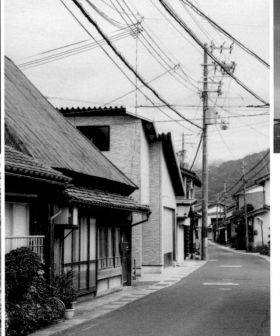

1	2		
		3	
4			
6	7	5	8

1 石清水八幡宮與日常生活（八幡市）**2** 在車站附近散步（久御山町）**3** 天上的煙火映在眼瞳裡（龜岡市）**4** 穿過隧道，前往朝日啤酒大山崎山莊美術館（大山崎町）**5** 走在安靜的街道上（與謝野町）**6** 園部的商店街及煙囪（南丹市）**7** 町公所前孤零零的公用電話（井手町）**8** 樸實的夏日之美（精華町）

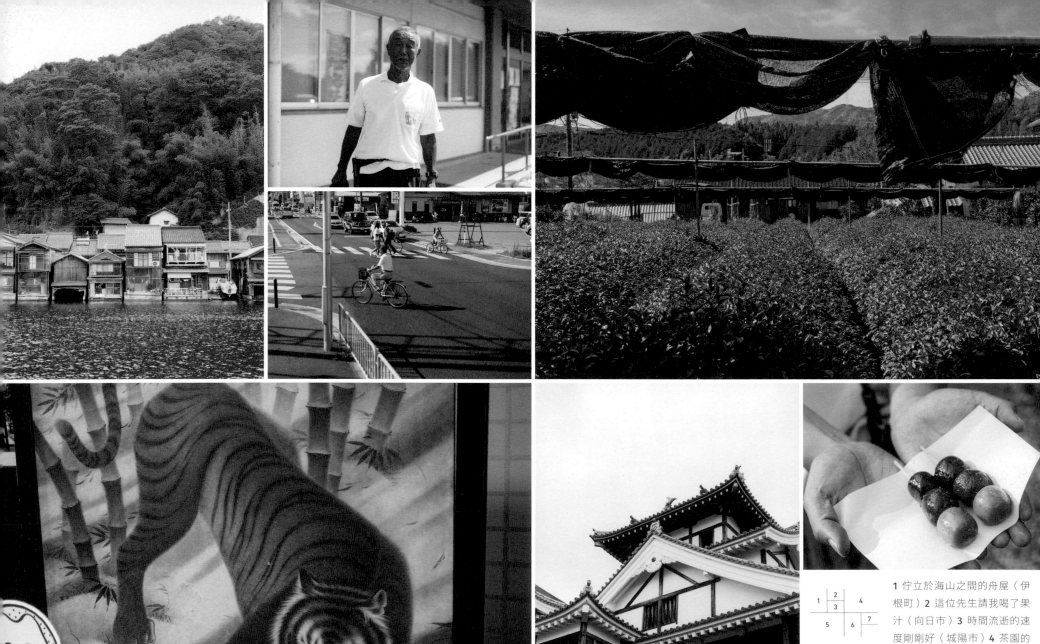

1 佇立於海山之間的舟屋（伊根町）2 這位先生請我喝了果汁（向日市）3 時間流逝的速度剛剛好（城陽市）4 茶園的日常（宇治田原町）5 一休寺與老虎屏風（京田邊市）6 這座城市的象徵，福知山城（福知山市）7 承蒙招待（宇治市）

	2	3	4
1	5		
		6	
7			
	8		

1 茶園綠與天空藍的對比（和束町）**2** 位於天橋立的智恩寺，氣氛肅穆寧靜（宮津市）**3** 迎向東京奧運（京丹波町）**4** 看得見色彩繽紛的小學（南山城村）**5** 來綾部車站附近的商店街逛逛（綾部市）**6** 在總本山光明寺天南地北閒聊（長岡京市）**7** 探訪紅磚的歷史（舞鶴市）**8** 星期六午後的木津川（笠置市）

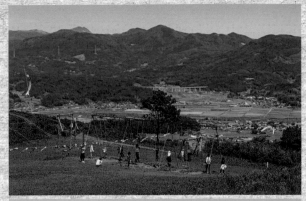

06　從伐株山望出去（大分縣玖珠町）

在山頂上滋鞦韆，眺望眼前的景色，抬起頭還能看見飛過天空的滑翔傘。悠閒自在的時光充分療癒心靈。

05　島波海道（愛媛縣今治市）

騎著Super Cub超級小狼從橋上奔馳而過的感覺，放眼望去海中島嶼和瀨戶內海的景色，除了「超讚」之外想不出第二句話來形容。

04　熊野古道的參拜道（和歌山縣那智勝浦町）

在參道上巡禮，能切身感受到自古以來的歷史氣息。光是走在上面就獲得了力量，真是不可思議的體驗。

一直都有很多人問我「最喜歡的地方是哪裡？」其實並沒有所謂第一，也不想這麼比較，應該說每個地方都有他的優點。有景色絕妙的地方，也有很棒的日常生活風景，這些我都喜歡，有些地方則是喜歡住在那裡的人們。因此，儘管無法斷言哪裡是最喜歡的地方。既然有這個機會，不如讓我說說自己非常喜歡，也很想再看一次的景色吧。

想再看一次的景色 ②

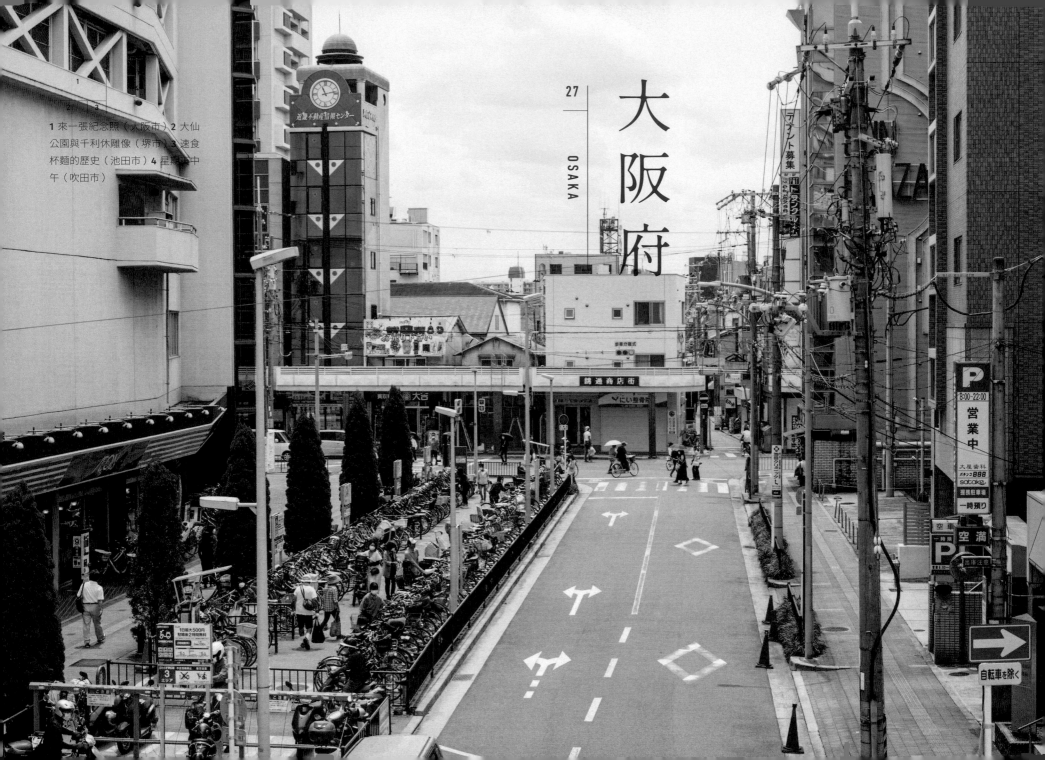

大阪府

1 來一張紀念照（大阪市）2 大仙公園與千利休雕像（堺市）3 速食杯麵的歷史（池田市）4 星期日中午（吹田市）

傾聽大阪的聲音
彷彿自己生活其中

大阪府有三十三個市、九個町和一個村，合計四十三個市町村，大多數面積都不大，但人口密度很高。過去我對大阪的印象就是難波或梅田一帶的鬧區，這次按順序走訪大阪府所有的市町村，完全顛覆了之前自己對大阪的印象。

首先，從最南端的岬市進入大阪府，再依序前進阪南市、泉南市和田尻町。郊區有一大片閑靜的住宅區，等電車的人、正要去公所辦事的人……這些細微平凡的日常生活，對我而言就像看到大阪嶄新的一面。以「地車祭」聞名的岸和田市，過去是環繞岸和田城的繁榮城下町。我從藍天與岸和田城下町的街景之中，著實感受著歷史之美。和泉市的池上曾根史蹟公園裡，有修復完成的彌生聚落遺跡，彷彿將彌生時代的空間搬進與旁邊住宅區同一個時空。

來到泉大津市的助松神社，被指定為天然紀念物的神雞迎上前來。放養在神社境內的神雞昂首闊步，悠然自得。堺市的大仙公園是夾在仁德陵與履中陵之間的公園。日本古墳群在世界上受到的評價，也等於日本人的我們應該好好理解這深奧的歷史。還去了柏原市附近的大河川，非常喜歡，有人慢跑，有人遛狗，散發親切溫暖的日常氛圍。富田林市的寺內町保留了中世紀末期棋盤格狀的街景，來到這裡就像穿越時空回到過去。從箕面市遠眺大阪市的整齊街道，及島本町看到孩子們遊玩的樣子，從中認識了日常生活的美好。前往交野市的能量景點星田妙見宮，在那裡雙手合十祈福。豐能町與能勢町位於深山中，和大阪其他地方氣氛大相逕庭。騎車過去雖然相當遠，但包括這幾個地方在內，不得不說大阪確實很大又很有意思。

儘管費盡千辛萬苦走遍四十三個市町村，想必還有許多我所不知道的生活樣貌。大阪府就是這麼有深度，每一塊土地上都聽得見不同日常生活的聲音。

1 河川邊與日常（柏原市）2 早晨的網球場（八尾市）3 臨空公園通往關西機場的聯絡橋（泉佐野市）4 襯著藍天的岸和田城（岸和田市）5 耶誕老人騎摩托車移動（箕面市）6 仰望野崎觀音（大東市）7 朝陽下（攝津市）8 茨木神社（茨木市）9 出現在住宅區裡的彌生時代（和泉市）10 一早就大掃除嗎（阪南市）11 水間寺的韻味（貝塚市）

1 守護孩子的爸爸們（豐中市）2 助松神社悠然自得的神雞（泉大津市）3 在星田妙見宮度過的時光（交野市）4 曬皮毛（豐能町）5 來到古刹觀心寺（河內長野市）6 昨日是雨天（泉南市）7 冬至時分（島本町）8 走在住宅區裡（四條畷市）9 狹山與水之美（大阪狹山市）10 各種報紙（熊取町）

大阪府立狹山池博物館

1		2	3	4
5			6	
7	8			
9		10		

1 一如往常的生活（枚方市）**2** 離朋友家最近的站（東大阪市）**3** 在商店街（守口市）**4** 大阪也有成田山（寢屋川市）**5** 公路休息站的葉牡丹（河南町）**6** 早晨的剪票口（岬町）**7** 街角與章魚燒（田尻町）**8** 孤單的大象（門真市）**9** 聖德太子的叡福寺（太子町）**10** 今城塚古墳公園與陶偶「埴輪」（高槻市）

1 靜謐晨光（能勢町）2 Come on，高石市（高石市）3 街道廣闊美麗的寺內町（富田林市）4 大殿屋頂採用檜皮葺形式的道明寺天滿宮（藤井寺市）5 休息時間（忠岡町）6 每日的生活（松原市）7 下赤阪的梯田（千早赤阪村）8 歡迎來到公路休息站（羽曳野市）

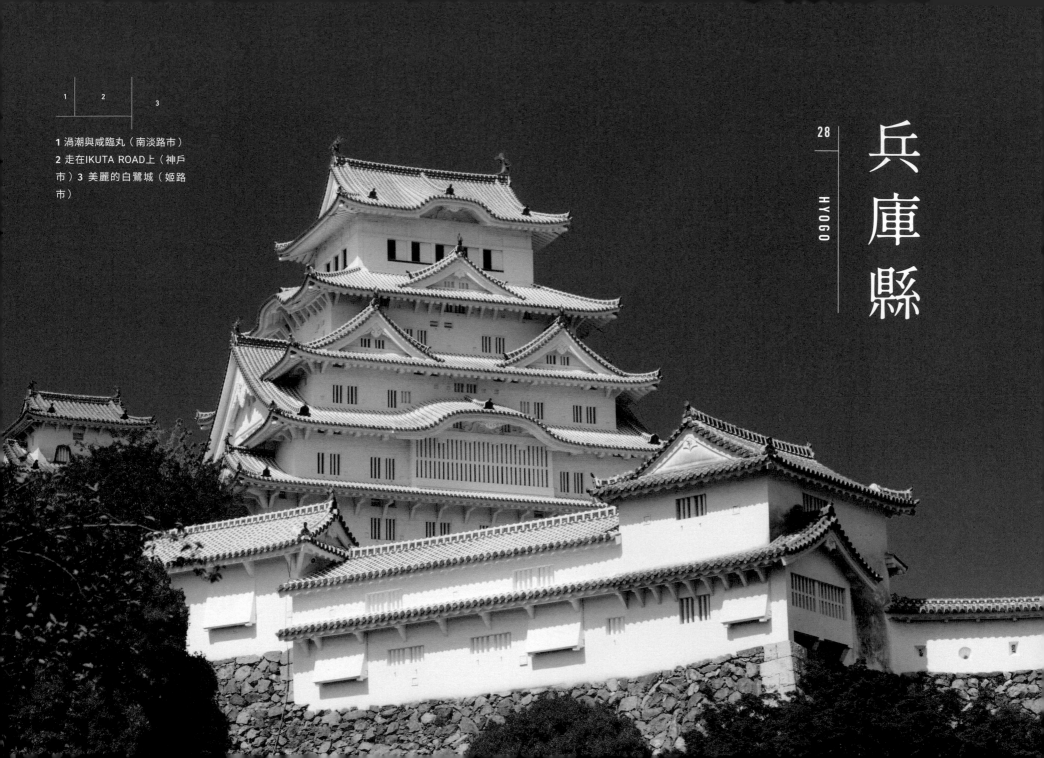

1 渦潮與咸臨丸（南淡路市）
2 走在IKUTA ROAD上（神戶市）3 美麗的白鷺城（姬路市）

28
HYOGO

兵庫縣

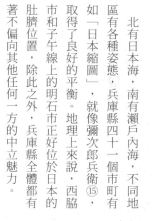

日本的縮圖，不偏不倚的魅力

北有日本海，南有瀨戶內海，不同地區有各種姿態，兵庫縣四十一個市町有如「日本縮圖」，就像彌次郎兵衛⑮，取得了良好的平衡。地理上來說，西脇市和子午線上的明石市正好位於日本的肚臍位置，除此之外，兵庫縣全體都有著不偏向其他任何一方的中立魅力。

我最初是從日本海沿岸的鳥取縣進入兵庫縣。造訪了新溫泉町與香美町，在豐岡市住進日本海邊的民宿，受到工作人員諸多照顧。老闆娘為疲憊不堪的我做的奶油燉肉是此生難忘的好滋味。

朝來市的竹田城跡以「天空之城」名號一舉成名，雖然沒能看見雲海，從城跡望出去的景色著實非常出色。福崎町是「日本民俗學之父」柳田國男的出生故鄉。參觀了他出生成長的故居，整座宅邸內隨處可見書中的妖怪蹤影，尤其間隔一定時間從池子裡冒出來的河童機關，真的非常有趣。篠山市也是江戶時代的城下町，保留了昔日的樣貌。我造訪時還稱為「篠山市」，二○一九年五月後透過住民投票改名為「丹波篠山市」，傳達了居民們積極表現地方魅力的意願。在西宮市參拜了以「選福男」⑯習俗知名的西宮神社。明明就跑不快，社門大開之際不知為何湧上謎樣的信心，認為自己站的一定是最佳位置。

淡路島是二○一九年黃金週時，利用供食宿的打工機會才初次造訪。趁著工作空檔去了洲本市、淡路市和南淡路市。特產的洋蔥清甜到令人感動，日本最古老神社「伊弉諾神宮」充滿神靈之氣，光是在此雙手合十就能獲得內心平靜。加古川市的鶴林寺據說是聖德太子所創建，散發著古剎特有的氣質。耀眼的姬路城不負「白鷺城」美名，在此也感受得到世界遺產地位最崇高的能量。宍粟市的伊和神社是播磨國地位最崇高的神社。深邃樹林中的莊嚴氣氛相當獨特。以忠臣藏事件舞台聞名的赤穗市則是瀰漫歷史浪漫氣息的地方，赤穗城跡有氣派的石牆與庭園，寧靜安詳的景色使人沉醉。在這裡寫下來的，都是回憶特別深刻的市町。那段日子說來真是非常寶貴。

道の駅
銀の馬車道
神河
人

1	2		3
4			
6	5	7	8
9	10	11	

1 雨中的森林公園（三木市）
2 余部鐵橋，天空車站（香美町）3 來宿場町平福走走看看（佐用町）4 民宿老闆娘煮給我的奶油燉肉（豐岡市）5 在銀之馬車道上前進（神河町）6 蘆屋川通（蘆屋市）7 國寶鶴林寺與巨大草鞋（加古川市）8 霧氣瀰漫（丹波市）9 篠山城跡的石牆（丹波篠山市）10 從明石城望出去的街景（明石市）11 國寶淨土，裡面有阿彌陀像（小野市）

194

1 充滿異國風情的白龍城公路休息站（相生市）2 稻美野水邊之里公園（稻美町）3 冬天的川西市公所（川西市）4 播磨國一之宮，伊和神社（宍粟市）5 走在有馬富士公園中（三田市）6 樸實的町公所（市川町）7 播磨中央公園與雕像（加東市）8 從日常中駛過的公車（養父市）9 淡路花棧敷（淡路市）

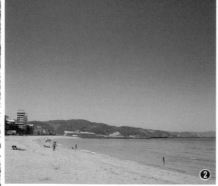

1 雨中的斑鳩寺（太子町）2 很有淡路島的風格（洲本市）3 在足湯泡腳時認識的朋友（新溫泉町）4 探訪麵線之鄉的歷史（龍野市）5 寶塚的氛圍（寶塚市）6 時代的流逝（赤穗市）7 耶誕老公公（豬名川町）8 暫聽雨聲（播磨町）9 在城鎮上漫步（尼崎市）10 懷念的氣氛（多可町）

196

1 站在日本的肚臍上（西脇市）2 「選福男」的西宮神社（西宮市）3 十字路與日常生活（加西市）4 河童出來了（福崎市）5 生石神社的石寶殿（高砂市）6 冬日天空下的竹田城跡（朝來市）7 來伊丹天空公園看飛機（伊丹市）8 日日前進（上郡町）

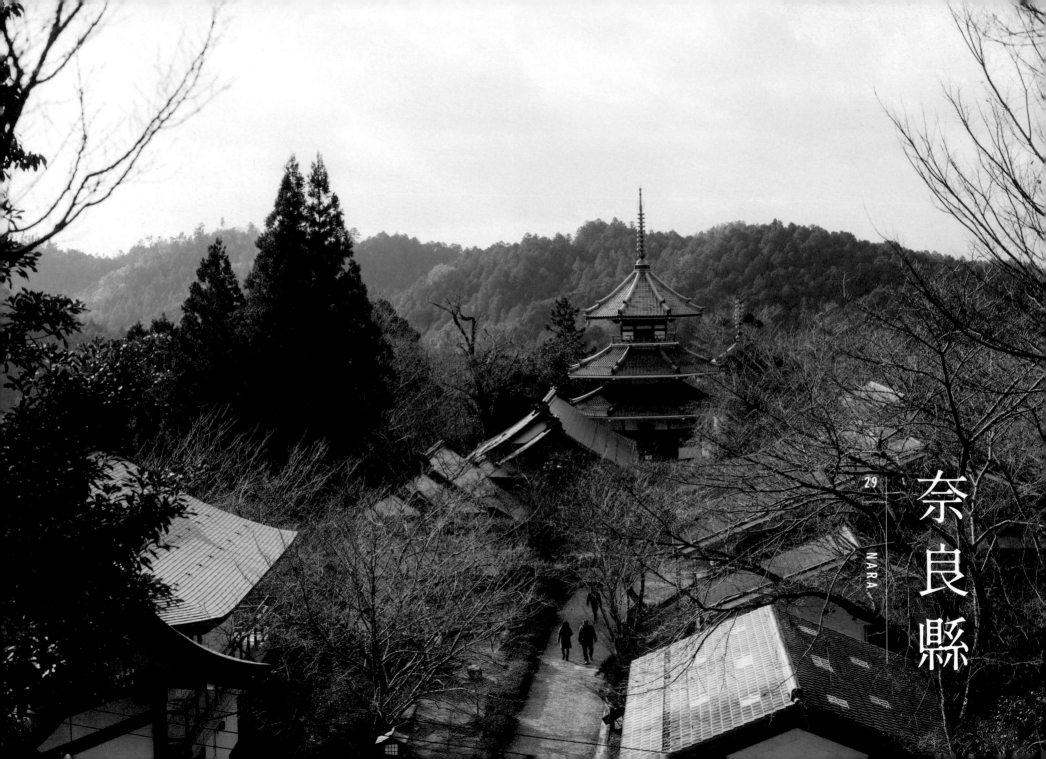

1 冬天就要過了（河合町）2 絕對美味無誤（黑瀧村）3 莊嚴的橿原神宮（橿原市）4 世界遺產吉野山（吉野町）

往昔與故鄉 還有通往明天的道路

奈良縣的知名觀光地不勝枚舉，認證登錄為世界遺產的地方很多，這座有一千三百年歷史的古都，果然不負「あをによし」這句枕詞⑰。三十九個市町村，不同的地方有各自相異的味道。

奈良縣南部的深山中有雄偉壯闊的自然美景。上北山村及下北山村散發出與縣北部完全不同的氛圍，在這裡度過的日常平靜安寧。騎車前往日本最大行政村十津川村的路途非常遙遠，呈現不可思議色澤的十津川水面和溫泉鄉附近的街景都讓我再次深刻領略日本的深度。

野迫川村人口不到五百人，北側有高野山，村公所位於標高超過八百公尺的地方。此地年均氣溫與北海道札幌差不多，抵達時地面已經有一層薄薄積雪。

天川村有奈良首屈一指的能量景點天河大辯才天社，自古就被視為聖地，吸引許多聖人與藝術家前來，甚至留下「只有神明召喚的人才能前往」的傳說，是個靈氣十足的地方。布幕包圍的昏暗神殿蕭穆莊嚴，只能以神聖來形容了。有日本最強之城稱號的「高取城」是運用山勢自然地形打造的山中要塞。山腳下的城下町標高四四六公尺，乃全國第一高的城下町。我把摩托車停在山腳，沿著細細的登山道上山前往城跡，當時正是接近日落的傍晚時分，從城跡要回山下時，在山裡迷了路，急得滿身大汗，現在回想起來也都成為懷念的回憶了。

此外，我非常喜歡從明日香村的甘樫丘往下眺望的景色，看著大和三山與城市街景，心情就像來到日本的故鄉。

北西部聚集了很多小市町。王寺町的達摩寺有聖德太子愛犬雪丸像鎮守，在大和郡山市仰望郡山城跡的美麗石牆，登上天守台，奈良城鎮風景盡收眼底，連遠方的若草山都看得見。在奈良市造訪了春日大社，朱紅色大殿高貴莊嚴，充分感受到昔日王朝的文化與歷史。

在奈良縣，無論身在何處都像回到心靈的故鄉一般。奈良縣就像歷史守護的美往昔行道，連結起往昔與明日，今後也將持續深深吸引我的心。

1 前進朝護孫子寺（平群町）2 不變的生活（上北山村）3 從郡山城跡望出去的風景（大和郡山市）4 神聖的天河大辯才天社（天川村）5 早晨安靜的時光（上牧町）6 放學了（安堵町）7 下雪的山間祕境（野迫川村）8 發現一塊漂亮的布（明日香村）9 大中池裡的舞台（大和高田市）10 大和的北海道與蔬菜（御杖村）

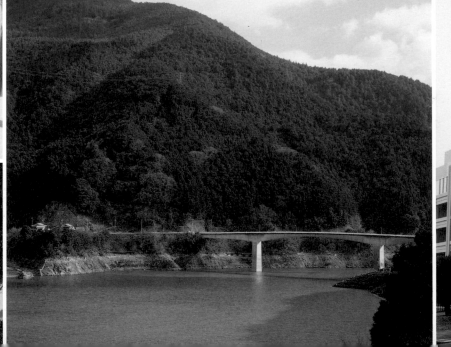

1 生活在一起。春日大社（奈良市）**2** 只能用一句話表達願望，葛城一言主神社（御所市）**3** 在車站附近散步（生駒市）**4** 女人高野，室生寺⑱（宇陀市）**5** 以前的卡拉OK（大淀町）**6** 位於水源地村的大瀧水庫（川上村）**7** 感受著這裡的生活（香芝市）

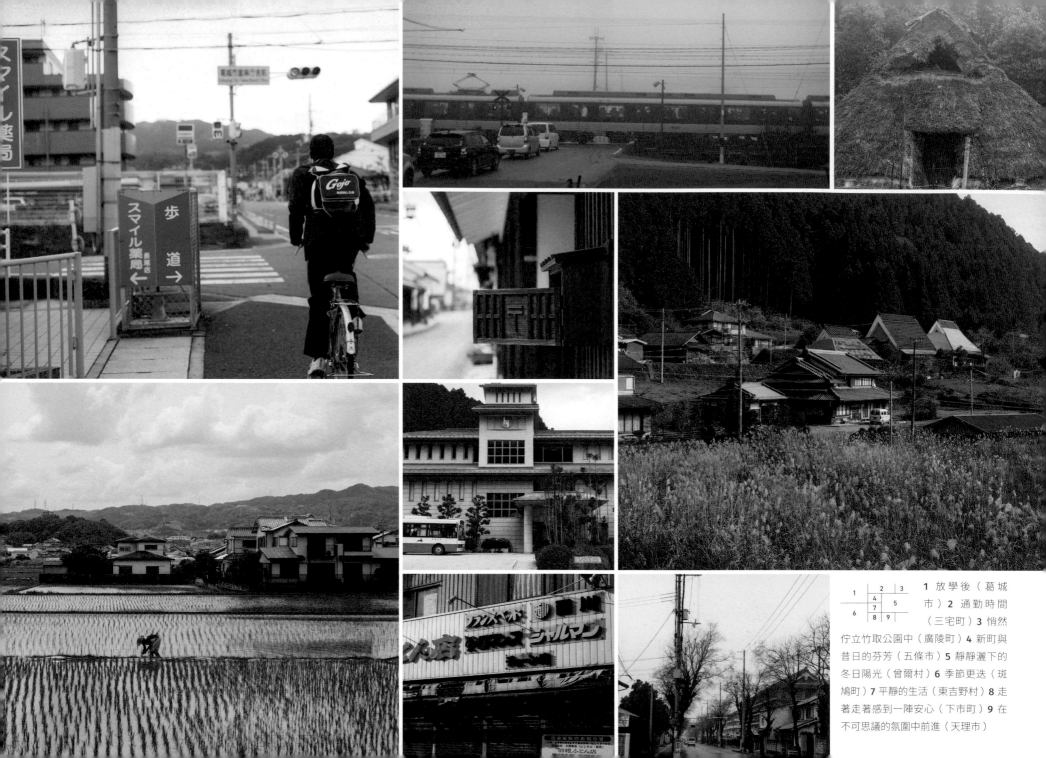

1	2	3
	4	5
6	7	
	8	9

1 放學後（葛城市）**2** 通勤時間（三宅町）**3** 悄然佇立竹取公園中（廣陵町）**4** 新町與昔日的芬芳（五條市）**5** 靜靜灑下的冬日陽光（曾爾村）**6** 季節更迭（斑鳩町）**7** 平靜的生活（東吉野村）**8** 走著走著感到一陣安心（下市町）**9** 在不可思議的氛圍中前進（天理市）

1 晨霧漸漸散去（田原本町）
2 深山裡的生活（十津川村）
3 長谷寺的登廊（櫻井市）
4 大家一起上學去（川西町）
5 達磨寺與雪丸像（王寺町）6 斜坡上的房屋
（三鄉町）7 柿子與石牆（山添村）8 七不思議
之明神池（下北山村）9 日本最強的山城，高取
城跡（高取町）

和歌山縣

1 獨占大海（周參見町）2 下著雪的高野山入口，大門（高野町）3 雨後的顏色（紀之川市）4 裝了滿滿一袋橘子給我（有田川町）

跟著日常生活與神佛的足跡走

我非常喜歡有自然環繞又充滿歷史浪漫情懷的和歌山。從紀南到紀北，從深山到海岸線，無論哪裡都能獲得能量，美麗的和歌山縣充滿這樣的魅力。

北山村是全日本數一數二罕見的「飛地」村[19]，周圍被奈良縣和三重縣包圍，村境與和歌山縣完全分離，在行政區劃上卻仍歸屬於和歌山縣。呈現神祕青綠色的北山川與周圍靜謐的生活構成一幅非常美麗的景色。宮市，我造訪了可以過夜的圖書館。原本是以兒童為主要對象族群的圖書館，同時也成為地方年輕人休憩的場所。當天晚上，經營者召集地方上許多朋友一起來同樂，度過了非常開心的夜晚。也去了那智勝浦町的世界遺產熊野古道，我停下摩托車，踏上有「大門坂」之稱的參拜道，目標是前往那智大社與那智大瀑布。沿路看到巨大的夫婦杉與茂密的竹林，以及自古以來參拜者絡繹不絕的石板路，一切都蘊含一股神祕的氣息，身處其中連靈魂也為之震撼。回程時，和正要前往參拜的當地阿姨們交起朋友，這條絕對稱不上短的參拜道，聽說她們竟然每天都要來回走一次，真是嚇壞我了。

在太地町造訪了世界首屈一指的町立鯨魚博物館。館內展示的鯨魚全身骨骼標本魄力十足，製作精細，這裡也能欣賞海豚表演。有田市是和歌山橘子代表性品牌「有田蜜柑」一大產地。傾斜的大片梯田上種植了滿滿的橘子樹，場面非常壯觀。在有田川町，路邊認識的奶奶問我「要不要吃橘子」，不但帶我到倉庫，還裝了滿滿一大袋給我。當然也去了有「天空之聖地」美稱的高野山，只能說那裡完全是個異世界。路上下起雪來，騎摩托車朝標高八百公尺的聖地前進時，身體簡直要凍僵了。蒙上一層白雪的真言宗聖地靈驗顯赫，光是看到走在路上的許多僧侶，就能感受這裡特殊的文化與世界觀。我心想，這真的是個崇高又靜謐的宗教城市。最後造訪的是和歌山市，在這裡吃了早壽司及和歌山拉麵，終於將和歌山縣所有市町村走訪完畢，卸下肩上的重擔。

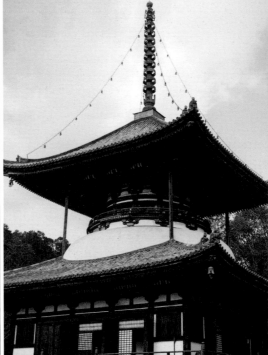

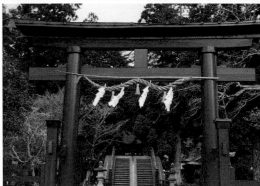

1 上學時間（印南町）2 為我介紹劇場（和歌山市）3 全部都好吃（有田川町）4 冬日天空與橘子園（有田市）5 向晚的天色（上富田町）6 根來寺的大塔（岩出市）7 美麗的丹生都比賣神社（葛城町）

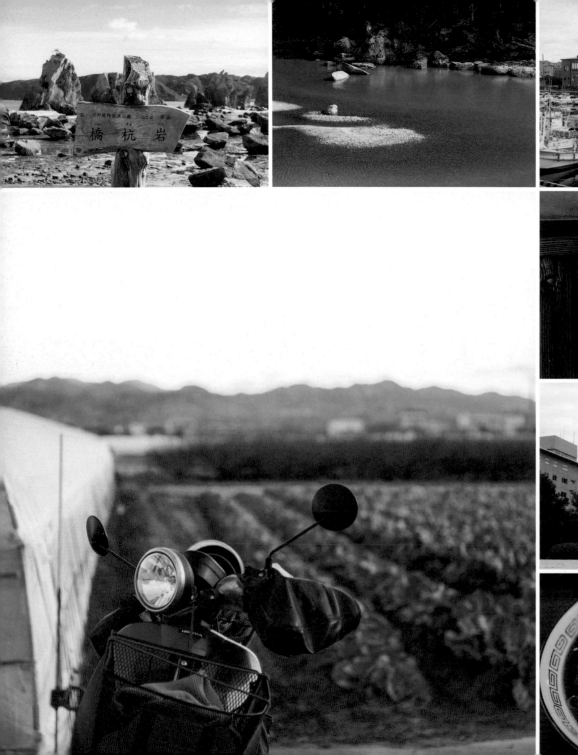

1	2	3
		5
4	6	7
	8	

1 不可思議的奇岩，橋杭岩（串本町）2 飛地村中美麗的河川（北山村）3 遙想「稻村之火」（廣川町）4 冷徹骨的早晨（南部町）5 走在黑江的街道上（海南市）6 海豚跳高高（太地町）7 夕陽與白良濱（白濱町）8 終於吃到和歌山拉麵了（和歌山市）

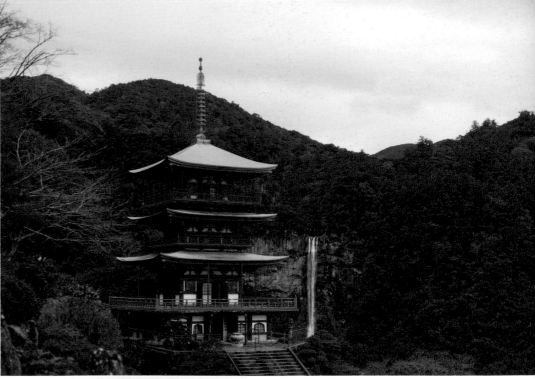

1 芒草與生石高原（紀美野町）2 走在真田的街道上（九度山町）3 HOP STEP（周參見町）4 建設中的白崎海洋公園（由良町）5 通往熊野本宮大社的參拜道（田邊市）6 青岸渡寺與那智大瀑布（那智勝浦町）7 冬天的日常（日高川町）8 排列整齊的溫室（御坊市）

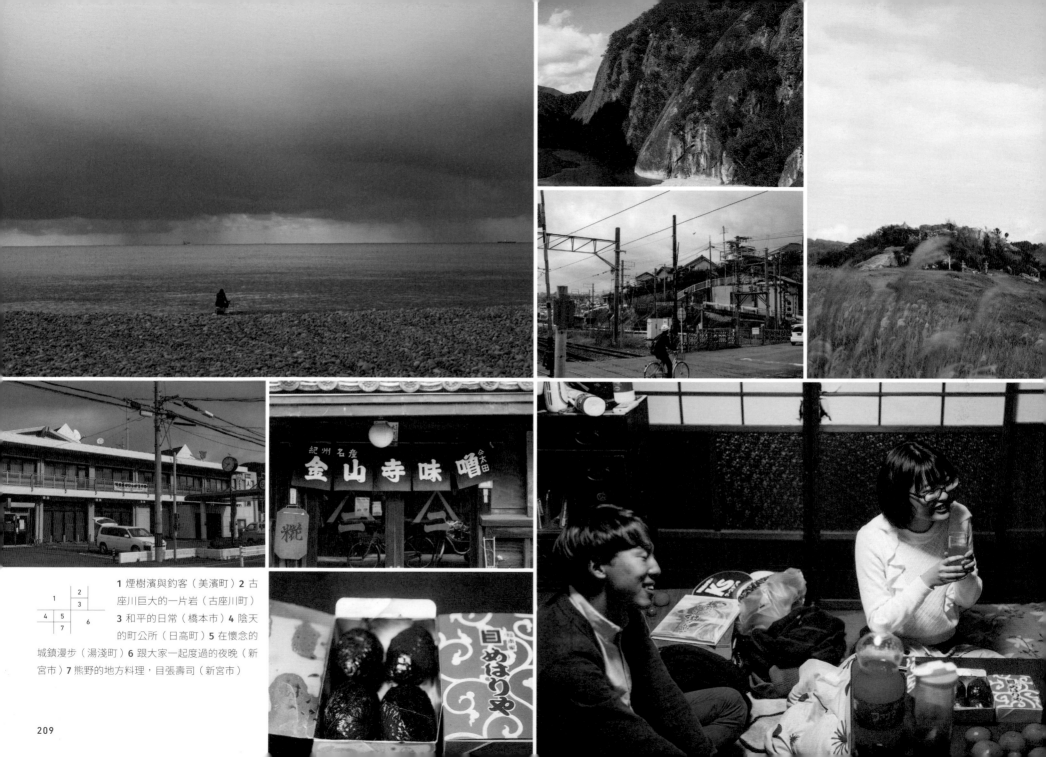

1 煙樹濱與釣客（美濱町）2 古座川巨大的一片岩（古座川町）3 和平的日常（橋本市）4 陰天的町公所（日高町）5 在懷念的城鎮漫步（湯淺町）6 跟大家一起度過的夜晚（新宮市）7 熊野的地方料理，目張壽司（新宮市）

209

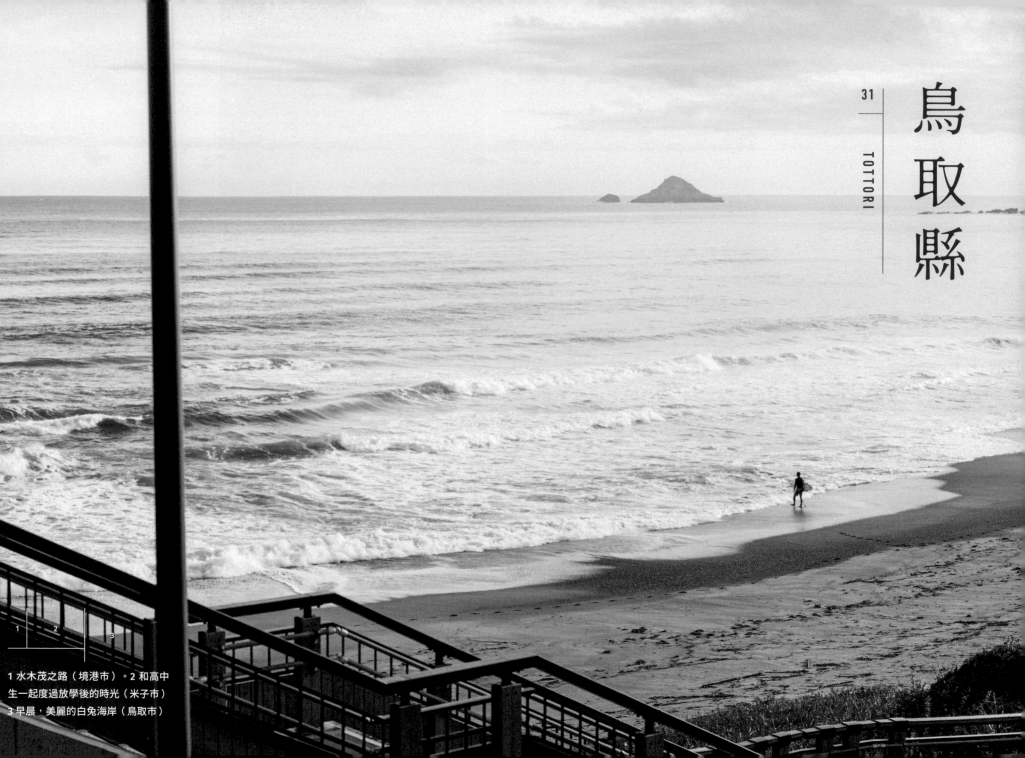

31

TOTTORI

鳥取縣

1 水木茂之路（境港市）。2 和高中
生一起度過放學後的時光（米子市）
3 早晨，美麗的白兔海岸（鳥取市）

溫暖的邂逅鮮明浮現腦海

對我來說，鳥取縣非常廣大。認為鳥取除了沙丘什麼都沒有的人，最好先從自家附近開始重新散步看看。鳥取的人口雖少，但我真的非常喜歡這裡的人。

來到「妖怪之町」境港市，先去知名的水木茂之路走一遭，所到之處都有歡樂的妖怪站在路旁，等著迎接前來探訪的人們。在伯耆町，我借住在大學學長的老家，他的家人溫暖招待我，還請我吃美味的地方料理「Itadaki ⑳」。之後介紹了任職高中的攝影社指導老師給我認識，隔天放學後，我和這所高中攝影社的社員們，一起帶著相機在學校附近散步。隨興聊天也互相幫對方拍照，喚醒我內心懷念的青春時代。我想在此告訴大家，真的打從心底感謝你們。

可以從遠處眺望的大山很美，不只是受到許多登山家的喜愛，更是民眾崇敬的名峰。位於大山山腹的大山寺鼎盛程度曾經與高野山不相上下。壯觀的大神山神社奧宮則是全日本規模最大的「權限造」建築。兩者都莊嚴肅穆充滿歷史感，深深體會大山蘊含的能量。倉吉市保留了大量白牆建築「土藏」，玉川沿岸的紅瓦白牆散發復古風情。室町時代是城下町，江戶時代則是陣屋町，當時繁華的城鎮面貌，至今仍明顯可見。此外，我也非常喜歡湯梨濱町及三朝町的溫泉街。來到湯梨濱町的東鄉溫泉，眼前就是大大的東鄉池，還可欣賞周遭雅致的景色。三朝溫泉是三德川沿岸散發懷舊情調的溫泉街，光是在這條街上散步就能走走疲憊。我只在三朝溫泉的足湯泡了腳，這樣就夠幸福了。若櫻町有日本三大投入堂之一的不動院岩屋堂，在天然岩窟內以「舞台造」的建築方式築起大堂。實在無法理解到底是怎麼蓋出來的，真是不可思議。

鳥取市除了壯麗的沙丘外，朝陽下的白兔海岸更有一種神祕的氣息。這裡是知名神話故事「因幡白兔」的舞台，在這裡度過的時光就像身處神話世界一般美好。坐鎮於此的白兔神社是結緣之神，現在回想起來，我在鳥取這個地方真的幸運地結識了許多人，這些美好的緣分，一定都來自白兔神社的保佑。

2019年9月拍攝

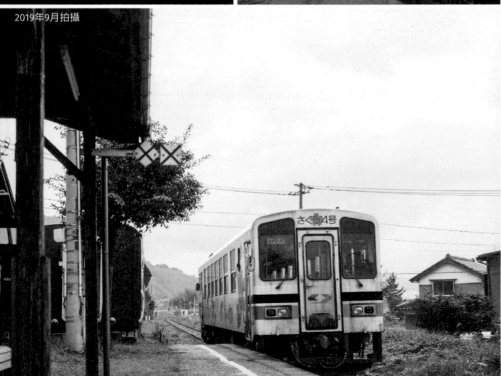

1 靜佇於此的東鄉池（湯梨濱町）2 在溫泉街散步，好舒服（三朝町）3 去看螢火蟲的夜晚（南部町）4 大山山麓的雲海（大山町）5 停在隼車站的櫻4號（八頭町）6 借住的人家，承蒙關照了（伯耆町）7 來海邊吃「Itadaki」（日吉津村）

212

©青山剛昌／小学館

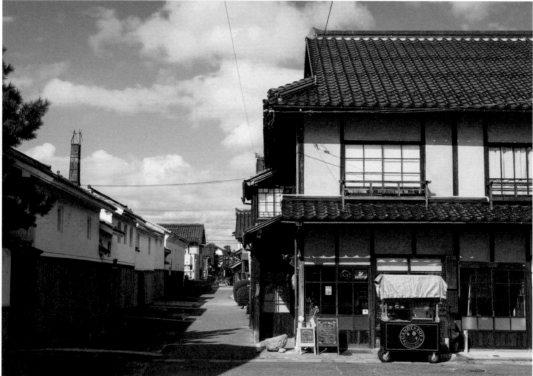

1 青山剛昌故鄉館（北榮町）
2 金持神社的繪馬（日野町）
3 不可思議的不動院岩屋堂（若櫻町）4 拍人還是被拍（米子市）5 平靜的每一天（日南町）6 美麗的倉吉街景（倉吉市）7 公路休息站「請來岩美」（岩美町）8 眺望奧大山（江府町）9 拿給我吧（智頭町）10 路邊也可看到鳴石之濱（琴浦町）

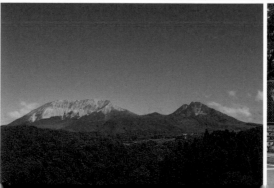

島根縣

1 足立美術館，美麗的庭園與
日光（安來市）2 隱岐的鬥牛
像（隱岐之島町）3 走在春天
的津和野（津和野町）4 傳統
雲州算盤（奧出雲町）。

1
2 3 4

從西邊到東邊
以及在島上度過的那些日子啊

出雲國、石見國以及隱岐國，島根縣每處都有色彩鮮明的歷史。東西兩邊長約兩百三十公里，光是隱岐諸島就分成四個行政區，要走訪完島根縣所有市町村不是一件簡單的事。正因如此，我在這裡留下深刻回憶的地方也特別多。

在山口市療傷時照顧過我的親戚阿姨帶我來津和野町。櫻花盛開的光景與保留城下町時代意趣的城鎮樣貌實在非常美。從益田市騎車到吉賀町，單程就有六十多公里，距離真的很遠。但是，出了山谷之後，看見眼前自然環繞下古意盎然的優美街道景致，感受到日本的廣闊。包括邑南町、川本町與美鄉町在內的邑智郡，也是我很喜歡的地方，城鎮街道四周的美麗聚落田園風光，只能用心靈原鄉來形容，真的太美好了。

大田市的世界遺產石見銀山，只能搭乘公車入山造訪聚落。這裡生產的銀會經占世界產量的三分之一，從保存的遺跡依稀可見當時繁榮盛況。如今大森地區一帶還有居民生活其中，有著漂亮石州瓦的房舍歷經兩百年歲月依然好好守護下來，我衷心期盼這塊土地上的安穩生活也能永遠持續下去。

來到出雲市，最有名的當然是出雲大社，不過，我私心最愛的卻是落在田畝之間的六月夕陽。太陽很快下山，留下彷彿燃燒過的火紅天空與橫過視野的電線。就算出雲是知名的神話之地，總覺得和日本的任何一個地方也沒有兩樣。

隱岐諸島分成島前和島後兩部分。以當天來回的方式前往島後的隱岐之島，而造訪島前的知夫里島時，則在大學學長家叨擾了一夜。學長在這裡擔任國中老師，利用假日帶我去了島前三島，有「知夫里島之赤壁」稱號的斷崖絕壁與西之島的海蝕崖「摩天崖」映入眼簾時，那充滿生命力的景象讓我想起RPG的世界。途中起了濃霧，路邊放牧牛隻忽然從霧中出現，我忍不住發出驚呼。最後去的是中之島，在海士町品嘗的海鮮美味得差點害我哭出來。拜學長之賜才有辦法完整探訪隱岐諸島，認識每一座島的魅力。我真的很幸運。

1 夕陽落入大橋川（松江市）
2 咻──（美鄉町）3 宛如內心原鄉的風景（邑南町）4 石州瓦建築與群山（川本町）5 夕陽投映在田水上（出雲市）6 石見銀山與龍源寺坑道（大田寺）7 河川平穩地流過（雲南市）8 早晨的濱田車站前（濱田市）

216

	2		
1		4	
	3		
5		6	7
		8	

1 充滿生命力的赤壁（知夫村）2 放學後的時間（江津市）3 平靜的日常生活，令人懷念的感覺（吉賀町）4 石見銀山，大森地區之美（大田市）5 總有一天會再相逢（海士町）6 偶然發現的色彩對比（益田市）7 忽然從濃霧中出現（西之島町）8 夏日倒映在水面（飯南町）

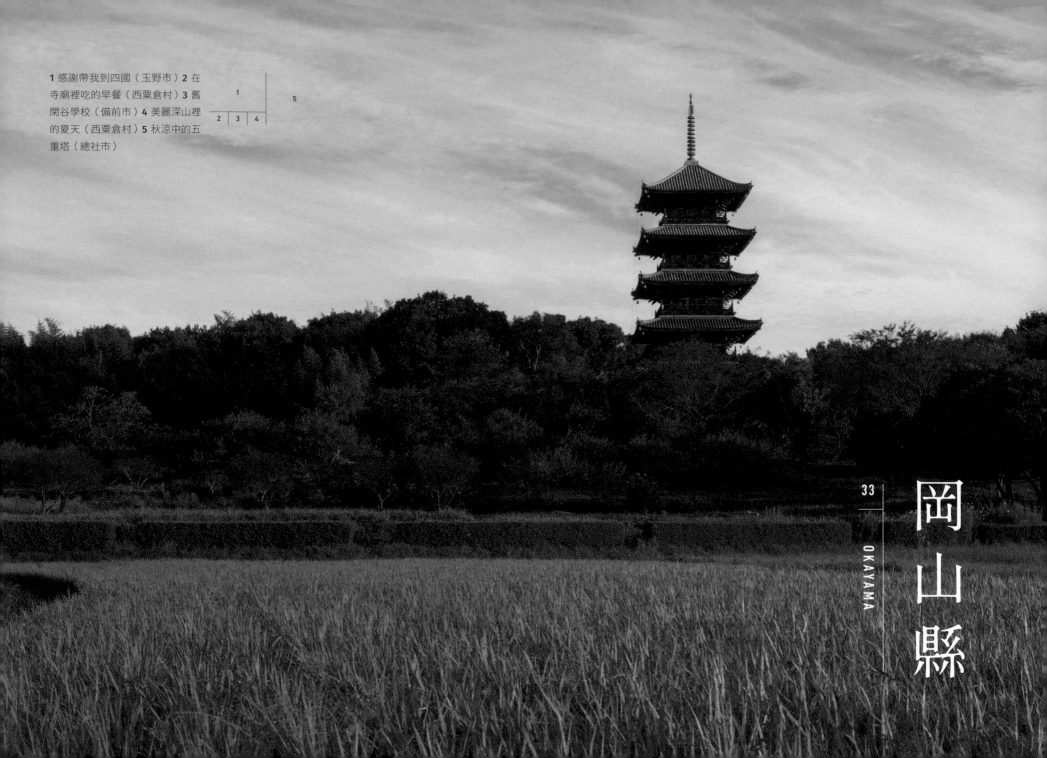

1 感謝帶我到四國（玉野市）2 在寺廟裡吃的早餐（西粟倉村）3 舊閑谷學校（備前市）4 美麗深山裡的夏天（西粟倉村）5 秋涼中的五重塔（總社市）

33

岡山縣

OKAYAMA

初次見面，我的故鄉

我出生於岡山縣倉敷市，對於在這塊土地上成長的事並不排斥，上大學離開前在這裡生活了十八年。高中時儘管嚮往大阪、神戶、東京等大都市，但也很喜歡用網路上流行的自虐用語，帶著對其他大城市的羨慕自稱「我們大都會岡山」，這個用語讓我很有親切感。縣北喜歡用語讓我很有親切感。縣北到冬天，我們住在縣南的人從電視新聞裡看到縣北理所當然的雪景，尤其對小時候的我來說，簡直遙遠得像另一個世界。上大學後，和老家的朋友去過，每到冬天，我們住在縣南的人從電視新聞裡看到縣北理所當然的雪景，尤其對小時候的我來說，簡直遙遠得像另一個世界。上大學後，和老家的朋友

我逐漸開拓了在縣內遊走的範圍，直到透過這次的旅行，我才終於在一點一滴掌握故鄉岡山縣到底是個什麼樣的地方。

首先最令我感到不可思議的，是通往山陰、九州、關西與關東的鐵路、新幹線或高速公路起點，主要集中在岡山市這件事。從岡山去山陰或四國，比從廣島出發的交通還方便，考慮到跟關西地方的距離，這樣的安排可說取得了良好的平衡。另外，岡山算是比較小的縣，市町村總數也低於全國平均，無論是縣北到縣南的距離，或是造訪新庄村或西粟倉村等小型偏鄉時，都沒有在其他都道府縣的那種長途跋涉感覺。縣內除了

中國山地外沒有特別高大的山，地形多半屬於平原或高原。以生活便利性來看，全日本有太多比岡山更不容易的地方。所以對我而言，這次旅行過後再回頭看岡山的土地，感覺瞬間小了許多。

不過岡山依然是我心愛的地方。勾起人們冒險心的井倉洞、真庭市勝山的街景、新庄村的凱旋櫻、從津山市城跡眺望出去的津山景色、西粟倉村的梯田、奈義町的大銀杏樹、美咲町的……縣北就有太多我原本不認識的景色。縣南也不只是路過，自己主動造訪之後，看到的是與過去完全不同的風景。不知不覺中，岡山縣全體都成了我的故鄉。

※此航線目前已停駛

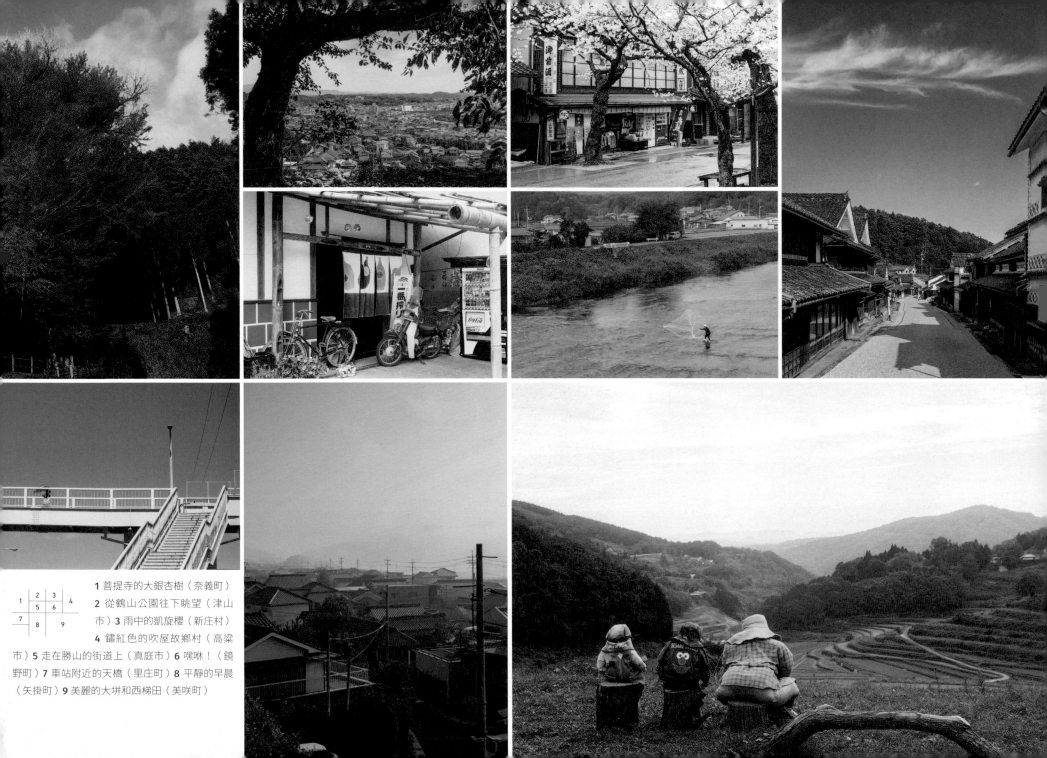

1 菩提寺的大銀杏樹（奈義町）
2 從鶴山公園往下眺望（津山
市）3 雨中的凱旋櫻（新庄村）
4 鏽紅色的吹屋故鄉村（高梁
市）5 走在勝山的街道上（真庭
市）6 嘿咻！（鏡野町）7 車站附近的天橋（里庄町）8 平靜的早晨（矢掛町）9 美麗的大垪和西梯田（美咲町）

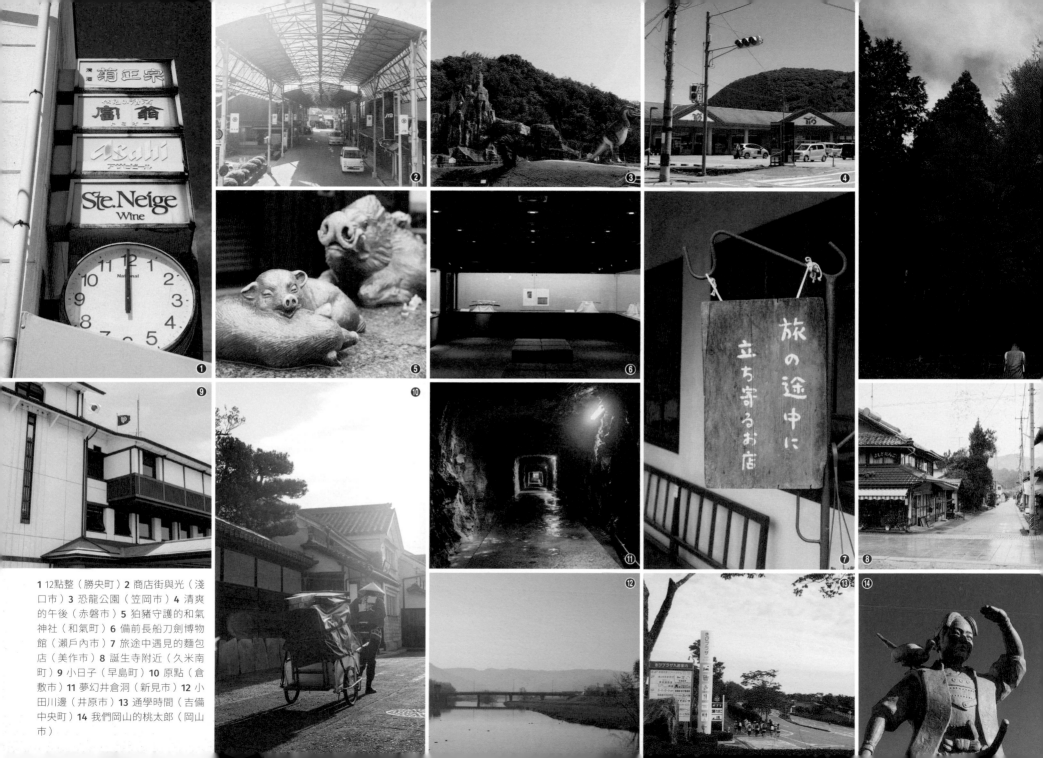

1 12點整（勝央町）2 商店街與光（淺口市）3 恐龍公園（笠岡市）4 清爽的午後（赤磐市）5 狛豬守護的和氣神社（和氣町）6 備前長船刀劍博物館（瀨戶內市）7 旅途中遇見的麵包店（美作市）8 誕生寺附近（久米南町）9 小日子（早島町）10 原點（倉敷市）11 夢幻井倉洞（新見市）12 小田川邊（井原市）13 通學時間（吉備中央町）14 我們岡山的桃太郎（岡山市）

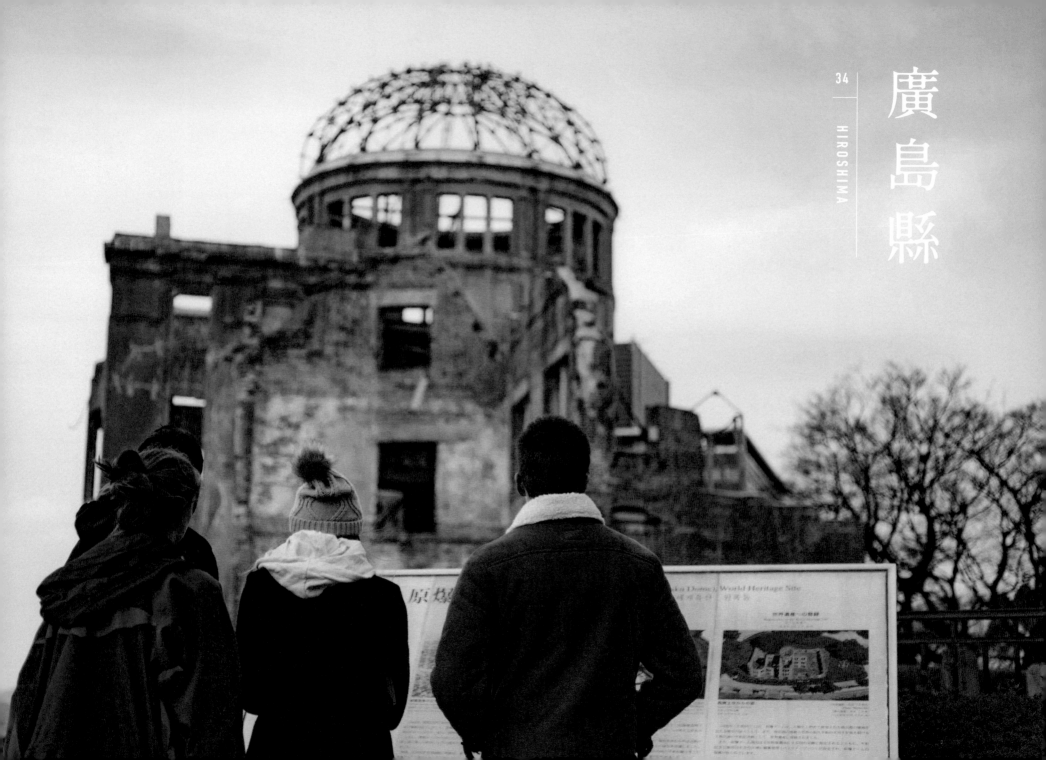

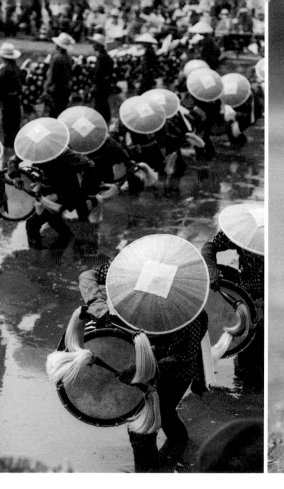

1 告知初夏來臨的演奏（北廣島町）2 在鞆之浦遇到的貓（福山市）3 這一刻似乎明白了什麼（廣島市）

細細品味至今的歲月

我第一次自己住的地方就是廣島縣東廣島市。剛上廣島大學時還是小菜鳥，眼前每一件事都得全力以赴。一個人生活的圈子很小，不是上學就是回住處，頂多偶爾打工或去朋友家，說來就是個「標準大學生」。即使如此，我還是很喜歡被自然環繞的校園及周遭的田園風景，每次去散步都會拍照，或許就是這麼拍著拍著，才會拍出這本書吧。

首先，在縣北經常能看到的紅色石州瓦屋頂，就是我很喜愛的景色之一。在安藝高田市及三次市看到的田園光與家屋景觀，正可說是日本的心靈原鄉風景。庄原市上野公園的櫻花非常出色。

此外，北廣島町的「壬生花田植」亦值得一看。這是聯合國教科文組織認證的無形文化遺產，每逢初夏來臨，縣北都能看到這樣的農作景觀。農民為牛穿上豪華的裝飾，在田裡插秧的「早乙女」們配合演奏，以輕快的節奏將秧苗插入田中，是我沒見過的場景與日常習俗。

我一向認為，「瀨戶內海」加「廣島」是最棒的組合。「瀨戶內海」中島嶼飄浮海面的地形，在日本其他地方幾乎看不到。雖然三陸海岸或三重縣的伊勢志摩的溺灣海岸線也很特殊，不管怎麼說，瀨戶內海終究是「內海」。每座島上都有各自平靜的生活。對於在岡山出生長大、在廣島生活的我而言，瀨戶內海曾經是個理所當然、平凡無奇的存在，然而事實並非如此。在廣島，江田島、大崎上島與島波海道上的眾多小島，現在每一座島我都很喜歡。從坂町瞭望台看過去的廣島市及瀨戶內海的景色，也清楚烙印在心中。探訪東部府中市時，正好平常使用的相機已經按下超過十八萬次快門。儘管出發旅行前就開始使用這部相機，這時我才發現，這趟旅行真的拍了好多照片。

廣島縣總計有二十三市町，到處都能看到根深蒂固的「廣島特色」。結束所有旅程回到廣島後，我把想念已久的牡蠣、廣島燒、擔擔乾麵全部吃了一輪，廣島可說是我的第二故鄉，再次細細品味了一番過去那段歲月。

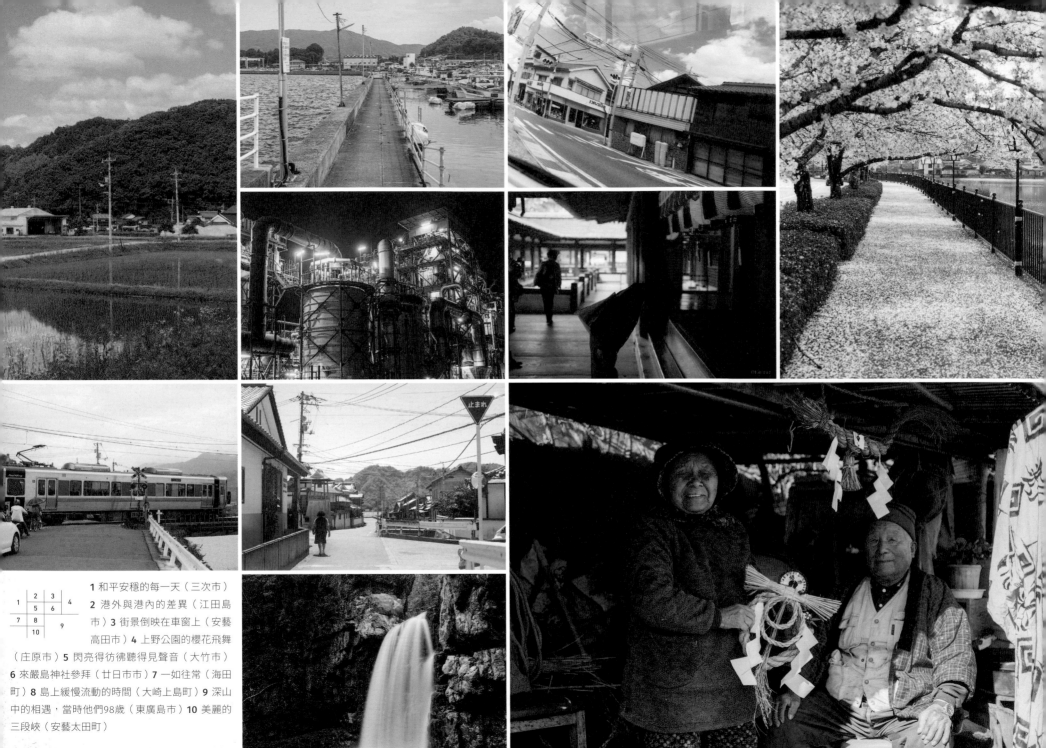

1 和平安穩的每一天（三次市）
2 港外與港內的差異（江田島市）3 街景倒映在車窗上（安藝高田市）4 上野公園的櫻花飛舞（庄原市）5 閃亮得彷彿聽得見聲音（大竹市）6 來嚴島神社參拜（廿日市市）7 一如往常（海田町）8 島上緩慢流動的時間（大崎上島町）9 深山中的相遇，當時他們98歲（東廣島市）10 美麗的三段峽（安藝太田町）

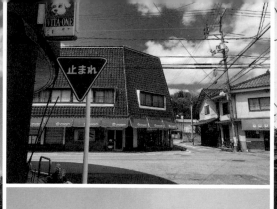
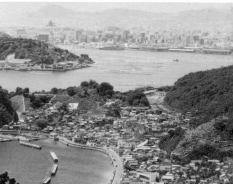
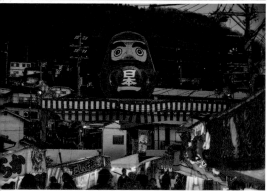

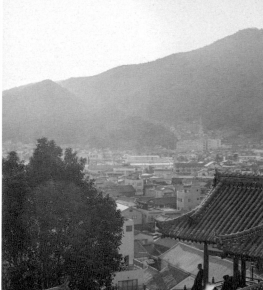

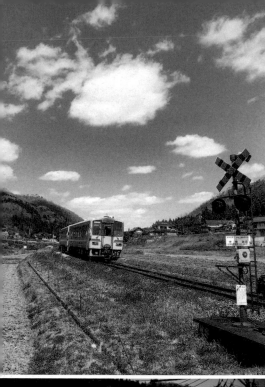

1	2	3	
	4		
5	6	7	8
		9	10

1 福鹽線電車奔馳而過（世羅町）2 令人懷念的日常（神石高原町）3 層層疊疊的住宅區（吳市）4 炎熱的夏天（熊野町）5 告知春天來臨的神明市集與不倒翁（三原市）6 夕陽照耀城鎮（竹原市）7 上下町的街景（府中市）8 相撲選手的手和自己的手（尾道市）9 日本人口最多的町（府中町）10 看得見海的街道（坂町）

我與家人與旅行這件事

離島之旅與祖母的過世

　旅行至東京都伊豆諸島及新島時，母親傳「Line」來說「祖母過世了」，還說「隔天就要守靈」。祖母之前就住進山口市的醫院，幾個月前還和山口市的親戚一起去探望過她。雖然已經有心理準備了，仍沒想到會是現在。聽到時腦中一片空白，全身起了雞皮疙瘩，只想著「怎麼辦、怎麼辦」。總而言之必須先中斷旅程才行。

　當天回東京的船只剩下不到一小時就要出航，我人還在島上另一側的聚落，眼前是美麗的乳青色大海；無視眼前的美景，立刻踏上借來的腳踏車全力踩回住宿的地方，拿了行李就跑。之前已經辦理好好退房，房錢也付清了，倉促離開的事有時間再慢慢解釋就好。歸還腳踏車時，租車行老闆娘正好在店裡，就拜託她載我去港口。平常這種話是說不出口的，大概人在著急時性情也會改變吧。老闆娘像計程車飆車送我去港口。拜她之賜，我終於在最後一刻趕上船。晚上抵達東京，直接搭夜行巴士回老家倉敷，再一大早開車載家人前往山口市。全程三百公里的路程都由我負責駕駛。幸好最後還是平安抵達，趕上參加守靈和葬禮。

　然而，有個一直困擾我的問題。守靈隔天，也就是舉行葬禮的日子，我原本預定要前往這趟旅行中堪稱最大難關的「御藏島」。御藏島和新島一樣，屬於東京伊豆諸島之一，開往島上的船隻經常因天候取消。預定造訪的時間是十一月下旬，接近冬天，海上的天氣尤其嚴峻。雖然也可搭直昇機前往，但這是學生的我沒有足夠的金錢這麼做。不只如此，島上的住宿極難預約。只有少少幾間民宿，又禁止野營，無法當天來回。我只能想辦法預約這趟旅行。幾次電話約島上僅有的幾間民宿，已經是一個月前的事了。換句話說，早在一個月前我就訂好去御藏島的行程，那天船是否能順利出航，還是得碰運氣。假設運氣好真能搭上船抵達，隔天的船班也不能取消才行。因為可能有新的旅客搭直昇機來。所以，勉強訂到房間的那間民宿老闆在電話裡尖著嗓門一再交待「如果船順利出航，而且看起來連續兩天都會有船，你才可以過來」。只是一旦錯過這天，就不知道下個機會是何時了。

　夏天有熱門的「與鯨魚共游」活動，愈想住宿還要抽籤。更何況到時候我能不能去都是個問題。因此老實說，這或許是最後的機會了。能完成我心願的這個日子，卻和最後的葬禮撞期。

　最愛的祖母過世和自己的旅行，兩件事放在天平上一看，孰輕孰重一目了然。我也想過放棄去御藏島，就在這時發現還有一個方法。那就是——等葬禮結束後，從山口宇都部機場搭機到東京羽田機場，只要搭得上這班飛機，說不定能趕上前往御藏島的夜間渡輪。話雖如此，眼前最重要的還是和祖母道別。葬禮結束後在火葬場撿完骨，總算順利送走了祖母。想到接獲消息那刻自己還在東京離島的事，對於能回來參加葬禮真的滿心感恩。

　就這樣，結束所有告別事宜時，已經是下午三點多的事。

　我立刻動身前往宇都部機場。拜託親戚叔叔開車載我，單程就花了一小時左右。叔叔那句「年輕時就是得旅行嘛」溫暖了我的心。班機起飛的時間是下午五點四十分，幸好路上沒有塞車，甚至還有時間先在機場吃飯。謝謝你叔叔。就這樣我再次飛往東京。

　東京的夜晚已經有點寒冷。因為這趟市町村旅行的關係，我在竹芝棧橋搭過好幾次渡輪，對搭船的程序很熟悉了。迅速轉乘電車，加快腳步順利趕上當晚十點半的船。這艘船似乎能順利啟航，一切都讓我鬆了口氣，在船上沉沉睡著，隔天早上六點，微亮的天色中，船隻抵達御藏島。這天船平安靠岸，下船的人幾乎都是穿著工作服來工作的人，觀光客只有我。我一點也不介意，反而還很高興。民宿的人來港邊接我，電話裡聲音尖細的老闆，原本以為是女性，沒想到竟然是個大叔。一整天在島上散步、拍照，驚訝於島上地形的險峻與大自然的豐富。沒實際走訪還真是不會知道。隔天雖然下雨，船總算能夠靠岸，也順利出航下回。如此一來，在祖母過世後的這段時間，我完成了旅途中最大的難關。聽說在我來的前一天與離開的後一天，船班都因天候不佳取消。事實上，那兩星期船隻連續兩天維持正常運航的，只有我造訪的那兩天。以結果來說，只有在那兩天出發，我才能順利完成這趟御藏島之行。最後，祖母的臉閃過我腦海。

第一天就受傷

　騎著藍色超級小狼，我的摩托車壯遊就此展開。環遊全國市町村之旅，旅行第一天，我從老家倉敷市出發，目標是親戚家所在的山口市。已經做好旅行的準備，花兩年時間存錢，架好記錄這趟旅遊的網站，路線也規畫好了。剩下的，會與人相遇，認識從未見識的生活方式，偶爾也會遇到麻煩。接下來等著我的，會是怎樣的日子呢？一定會留下許多說不完的趣事吧。歷經兩年準備終於出發，心情就像已經完成一個夢想……直到我摔倒前。

　騎在廣島的山路上，後方一輛黑頭車靠近。按照法定速限，超級小狼還可以騎得更快，但也沒必要硬加速，安全駕駛最重要。我朝左側移動，打算讓速度更快的汽車先通行。事情就發生在汽車超越我之後。那是個朝右方往下的緩坡，比白線更靠內側的地方滿是砂礫。因為我朝左側更靠內側過去的關係，前輪打滑，轉彎時無論如何都避不開地上的砂礫。怎麼辦？不，還能怎麼辦。就這樣用力滑下去，一切瞬間發生，回過神時才發現衝擊力道有多大，不過沒

關係，至少還有意識，人還活著。我趕緊扶起摩托車，移到安全位置。往右邊摩托車一看，原本穿來防止受傷的兩件長褲膝蓋破了洞，看得更仔細一點，才發現不只長褲破洞，膝關節半月板內側的皮膚呈現火山口狀的傷口，皮肉完全磨掉露出火山口與骨頭。我心想「糟糕，搞砸了」，今天才是踏上旅途的第一天啊。用寶特瓶裝水清洗傷口，拿毛巾用力綁緊，再次跨上摩托車。這天預定的行程還有兩百公里。

一上路，右膝蓋果然疼痛起來。半路上找到一間藥妝店，拖著瘸腿走進去買消毒水。結帳櫃台的小姐擔心地問「您沒事吧？」我大聲回應「完全不要緊！」只有這種時候特別愛面子。就這樣，雖然比預計時間延遲，勉強還是抵達親戚家。當然很期待，只是親戚看到我瘸著腿說「跌了一跤」，便要我「去買個繃帶吧」。這晚和親戚們外出吃飯。

接著他們又上前查看傷勢的狀況，一看之下態度完全轉變，立刻喊著「這得去醫院，快去醫院！」於是臨時改成去醫院。到了夜間醫院，值班人員說傷口太嚴重，他們無法處置，只好換一間大醫院，請醫生看診。雖然只是一位年輕醫生，聽完事發經過後，還是狼狽罵了我一頓。「為什麼當下不叫救護車呢？」我小心翼翼表示自己不會痛。隔天要出發前往九州，結果又被罵了。在沒有麻醉的狀態下清洗皮開肉綻的傷口時，醫生還是嘴硬地問「會不會痛？」愛面子的我卻嘴硬地說「自己跌到要自己承擔」。我不願意相信現實問題變得這麼嚴重，無法接受自己踏上旅程的第一天就躺在醫院病床的事，只能靜靜看著天花板。

隔天，我甚至無法好好走路了。旅途被迫中斷；接受精密檢查，等待醫生做出判斷。護理師還說，要是狀況惡化，說不定得做好放棄右腳的心理準備。最後醫生做出的診斷是：要花三個月治療才可完全痊癒，不知該說這結果是好是壞，總之我大受打擊。

受傷的事，我沒有馬上通知父母。母親對我總是過度保護，要是說了受傷的事，她一定會要我放棄旅行。親戚似乎察覺我的心情，也幫我隱瞞。想到自己大膽宣稱「要走訪全日本所有市町村」，結果竟然第一天就受重傷，未免太不中用，我覺得好丟臉。

朋友們會對我說「要好好享受喔！」「小心別受傷了」，這些溫暖的聲援，此刻反而令我痛苦。所以我對父母和朋友說了一星期的謊，謊稱「超級小狼故障了」。跌了那麼大一跤，超級小狼也狠狠摔在地上。不過，除了右邊照後鏡碎裂外，其他地方都沒故障。後照鏡只花六百圓就修好了，這輛車也太堅固耐用了吧。

經過一星期，醫生說「最好回自家附近的醫院看診」。因為不是輕易就能痊癒的傷勢，總不能一直在這裡讓親戚照顧我。就算可能因此結束旅行，我想了想，還是打電話給母親，告訴她「我受傷了，快回來吧」。母親只溫柔地說「快回來吧」。覺得沒能坦然面對受傷這件事的自己好沒用，那晚我偷偷哭了。

回到老家，過起定期上醫院回診的日子。小狼還不能騎，心想能去哪裡就盡量去，便先搭電車去了香川縣，還請父親開車載我去岡山縣北部。現在回想起來兩件事都很亂來，過了一段時間，醫生說每隔一個月再回診就行了。傷勢進入觀察期，雖然膝蓋的狀況還很難說，但我想再度踏上旅程的心情愈來愈強烈。低頭拜託醫生准許我上路，父母先是勸阻，最後還是對我這段時間的心路歷程表示理解。我決定先重啟這段中斷一個月的旅行。

我這趟第二天就受傷了，在這漫長得令人灰心的旅途中，只要告訴自己「畢竟第一天就受傷了」，無法順利完成旅程也沒辦法」，這麼一想，心情就能輕鬆許多。如此一來，心志也愈來愈堅強了吧。再說，出發第二天就受傷的旅人，除了我之外應該沒別人了。把這件事拿來當笑話說，往往能跟旅途中認識的人聊得熱烈。在北海道認識騎腳踏車環遊日本的人，他激動地跟我分享「我出發第二天腳踏車就壞了！」還有點高興地說「第二天喔！」我說「其實我第一天就受傷了」，對方眼睛瞪得好大，還說「那我的第二天根本不行嘛」。雖然他低頭沮喪地這麼說，其實我第一天還是第二天都不行吧？和那位騎腳踏車旅行的朋友，至今都保持著聯絡。

幸運的是，除了第一天受的傷，旅途中沒再遇上其他事故。光是出發第一天就受了重傷，最後造訪屋久島時，還真怕又會出什麼差錯。租了車四處走，結果果然出事了。車子擦過店停車場的牆壁，真的好過意不去。木已成舟後悔也不是辦法，只能戰戰兢兢地向租車行道歉的阿姨說「賠一萬圓就好了嗎！」腦中浮現的是第一天受傷的事。和那次的受傷相比，只要花一萬就能解決實在太感激了。抱著這種不可思議的態度，喜孜孜地付了錢。總結一句話，無論何時，駕駛都要小心為上。

回到停放超級小狼的山口縣，久違地發動引擎。服裝方面，這下我知道想防止受傷，光穿兩件褲子是不夠的，於是改成全身上下穿戴護具，重新上路後，每隔五分鐘就要把小狼停下來一次。即使如此，總算一點一點前進了。一個月後旅行到了鹿兒島，從那裡搭新幹線回老家看醫生。化膿的傷口每天都換新紗布，看起來傷口也漸漸變小了。又過了一個月，我在高知縣的室戶岬紮營時，發現傷口已經癒合。幾天後我騎著小狼回到倉敷，請醫生看診。診斷結果是「可以不用再回診了。」聽到診斷結果也沒說什麼，幸好第一天就受傷了。這件事令我深深領悟身體健康有多重要，也更明白能夠健康地旅行有多可貴。走訪全日本市町村，為什麼第一天就受傷了呢，我不知道答案，但是現在可以斷言，真的很漫長。雖然漫長，但也值得感恩。給親戚和父母添了麻煩，他們還願意讓我繼續旅行，真的非常感謝。

住在老民宅

為了環遊全日本市町村，大學休學了一年，原本租的房子也退租了。第一次旅程結束後，回到廣島復學時，面臨了住處的問題。雖然可以在離大學近的地方租房子住，可是旅途尚未全部結束，也總覺得好像哪裡不太對。就在這時，有人介紹我去跟其他人合租老民宅。大學離這棟鄉下老民宅有十五公里遠，得先翻過一座山才會到。騎超級小狼的話，慢慢騎差不多是單程四十分鐘。於是，我決定住在這塊安靜的土地上，一邊過著充實的鄉村生活，一邊做未完旅程的準備。

老民宅已經有一百二十九年歷史，認識的人把這棟平房改裝成合租屋，共有三個小房間。我和大學學長及學弟一起住進來，他們分別在為留學和就職做準備，大家一起守護這個家。

住在這棟房子裡也遇過不少問題。例如忽然停電，蜜蜂在玄關築巢，商討如何擊退椿象……不過沒問題，因為生活在這裡的我不是孤單一人。大家一起嘗試這個嘗試那個，一起挑戰許多事。鄉下地方的合租生活，最重要的就是互助合作，生活起來就像一家人。如果還有這樣也無法解決的問題，就是鄰居叔叔阿姨出場的時候。我們隔壁鄰居真的超強，什麼都會幫忙。

聽到我們討論著「在家門口種菜吧」，為了種什麼菜聊得興高采烈。隔天，鄰居叔叔一邊道早安一邊說：「我看到你們門口有塊地，就把番茄種下去囉。」嚇了我們一大跳。知道這塊地的存在，還幫忙把蔬菜種植下去，原來世界上真的有這種鄰居啊。

鄰居幫了我們好多忙，卻從來不求任何回報。有一次我們帶禮物去道謝，那時第一次看到他發自內心生氣：「我又不是為了禮物才幫你們！」他們是打從心底親切溫柔的人。站在玄關和鄰居打招呼，聊些無關緊要的小事，大家笑成一團。平凡無奇的日常，每一天都過得安穩和平，光是這樣，住在這裡就有意義了。

一出玄關就能看到這片星空　　　　　和地方上的大家一起釀味噌

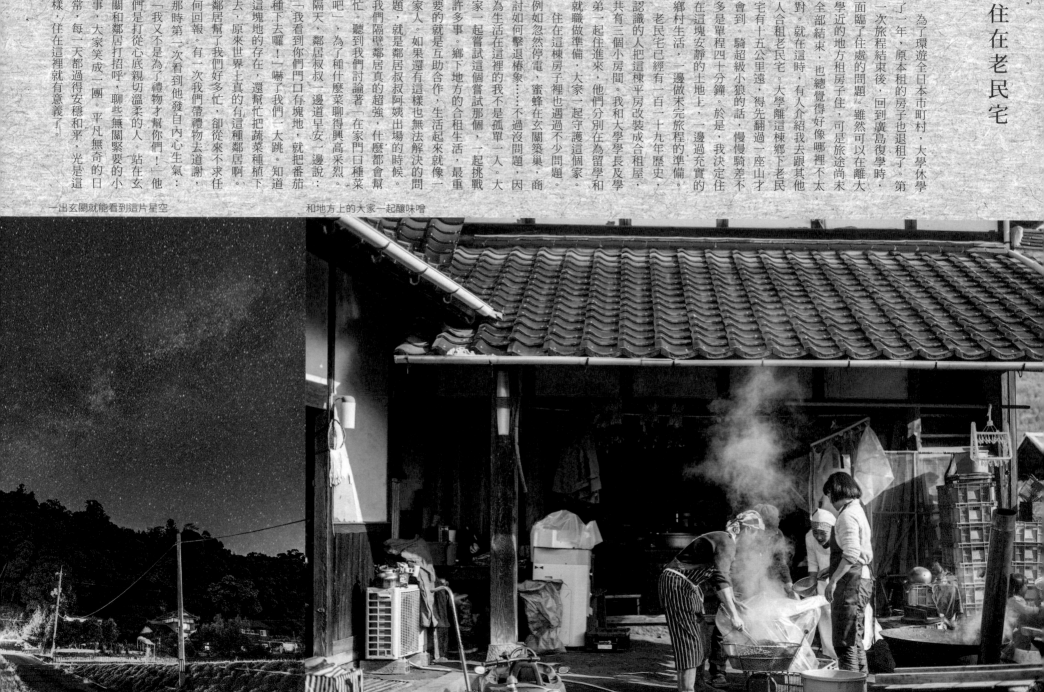

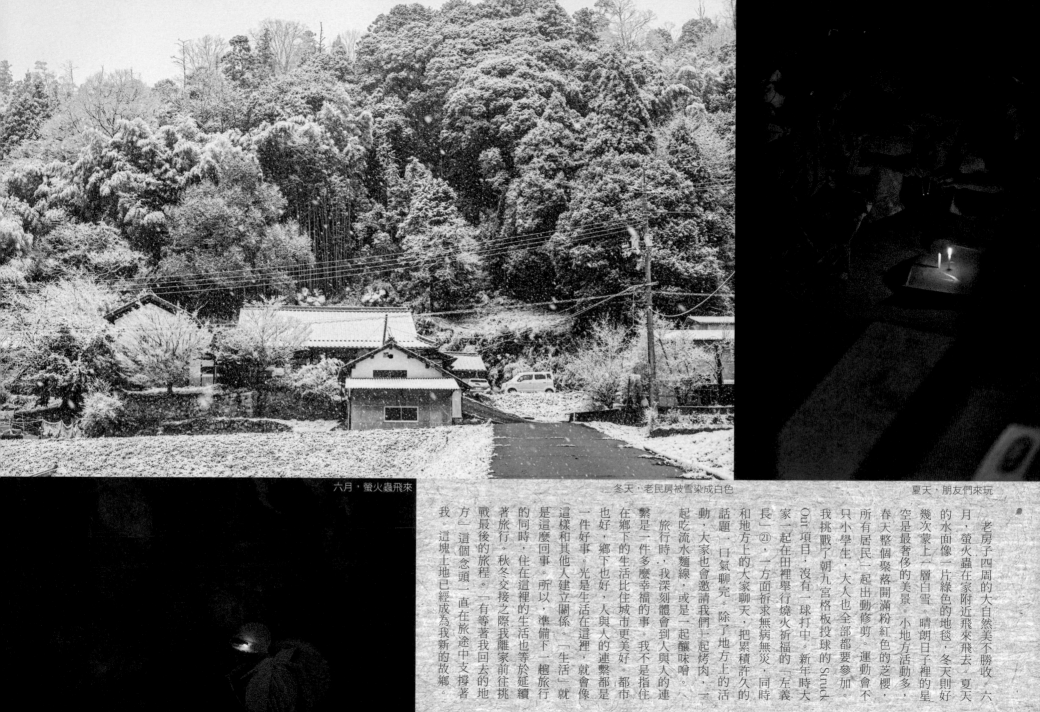

六月，螢火蟲飛來

冬天，老民房被雪染成白色

夏天，朋友們來玩

老房子四周的大自然美不勝收。六月，螢火蟲在家附近飛來飛去。夏天的水面像一片綠色的地毯，冬天則好幾次蒙上一層白雪。晴朗日子裡的星空是最奢侈的美景。小地方活動多，

春天整個聚落開滿粉紅色的芝櫻，所有居民一起出動修剪。運動會不只小學生，大人也全部都要參加。我挑戰了朝九宮格板投球的 Struck Out 項目，沒有一球打中。新年時大家一起在田裡舉行燒火祈福的「左義長」㉑，一方面祈求無病無災，同時和地方上的大家聊天，把累積許久的話題一口氣聊完。除了地方上的活動，大家也會邀請我們一起烤肉，一起吃流水麵線，或是一起釀味噌。

旅行時，我深刻體會到人與人的連繫是一件多麼幸福的事。我不是指住在鄉下的生活比住城市更美好。都市也好，鄉下也好，人與人的連繫都是一件好事。光是生活在這裡，就會像這樣和其他人建立起關係。「生活」就是這麼回事。所以，準備下一趟旅行的同時，住在這裡的生活也等於延續著旅行。秋冬交接之際我離家前往挑戰最後的旅程。「有等著我回去的地方」這個念頭一直在旅途中支撐著我。這塊土地已經成為我新的故鄉。

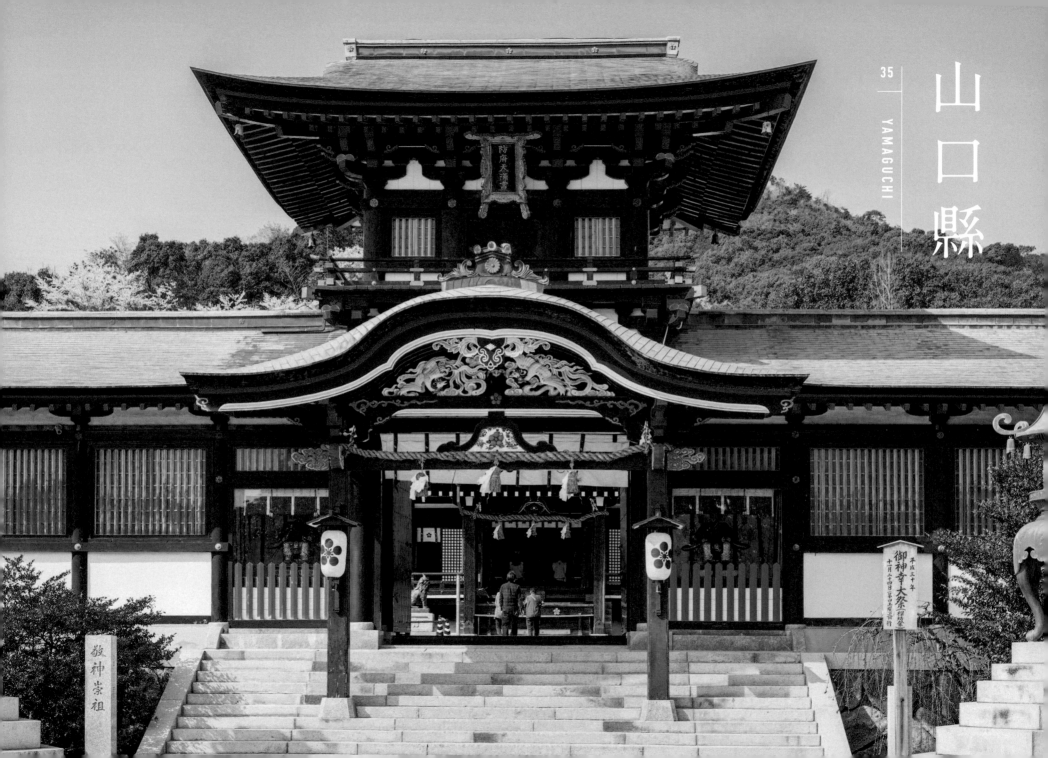

1 笠戶島上的時光（下松市）2 在菜香亭交到的朋友（山口市）3 秋吉台道路，萬里無雲的晴天（美禰市）4 清朗的防府天滿宮（防府市）

遭逢挫折時，也會遇到幫助

山口縣對我而言就像恩人。旅行第一天受了傷，接受親戚照顧了一段時間的地方，就是山口縣山口市。在我最難受的時候，親戚也一如往常用開朗的態度對待我。我能再次啟程旅行，百分之九十九點九都是託親戚的福，對他們真的感激不盡。受傷之後一星期，為了更新網站，我想找個地方去旅行，就搭電車到有大學學長在的下關市，請他開車載我前往唐戶市場和角島。當時右腿還很痛，走路也一瘸一瘸的，但是和學長一起品嘗的唐戶市場壽司美味得拯救了這一切。另一位學長帶我去防府天滿宮，在那裡我們聊了許多，我的心情也因此得到救贖。一年半後，傷勢痊癒重訪山口，依然幸運地在這裡遇到很多好人。在宇部市與大學同學重逢，對方剛當上老師，看到朋友在遙遠的地方過著積極上進的生活，自己也獲得能量。在阿武町住的民宿老闆對我很親切，帶我一起去參加祭典。離開阿武町前，除了同學，我還與之前在別縣認識的朋友偶然重逢，再次體認透過旅行牽繫起各種緣分，並獲得許多來自他人的恩惠。留下深刻印象的地方也很多。長門市的元乃隅神社有成排朱紅鳥居，散發著神祕氣息。眼前日本海與鳥居的色彩對比鮮豔美麗。美禰市的秋吉台有日本規模最大的石灰岩地形，騎著摩托車前進，看到清爽草原上散布的石灰岩，感受著地球的悠久歷史與歷經長久演變而成的美。周南市沿岸風景又為之一變，有許多大規模的工業區。上關町位於山口縣最南端宛如朝海上突出的地形尖端，這個發現讓我很驚訝。周防大島是一座名符其實的大島，一次大概無法走遍整座島。在海邊認識一位老爺爺，他抽著香菸的豁達姿態，給人一種不可思議的感覺。小小的和木町氣氛獨特，岩國市的錦帶橋是知名景點，從出發那天開始算起，我竟然花了一年半的時間才終於抵達。在山口縣遇到各式各樣的人，獲得各種幫助，我才有今天。雖然遭受挫折，但我並不孤單。總有一天，希望能再去回報大家的恩情。

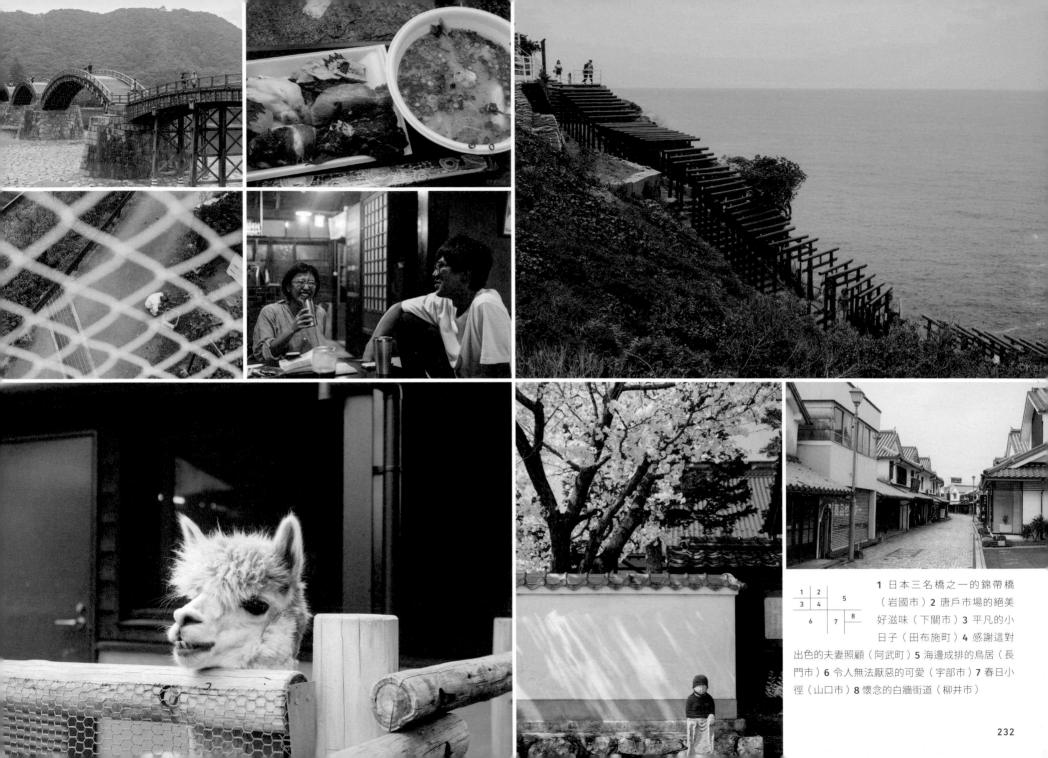

1	2		
3	4	5	
6	7	8	

1 日本三名橋之一的錦帶橋（岩國市）**2** 唐戶市場的絕美好滋味（下關市）**3** 平凡的小日子（田布施町）**4** 感謝這對出色的夫妻照顧（阿武町）**5** 海邊成排的鳥居（長門市）**6** 令人無法厭惡的可愛（宇部市）**7** 春日小徑（山口市）**8** 懷念的白牆街道（柳井市）

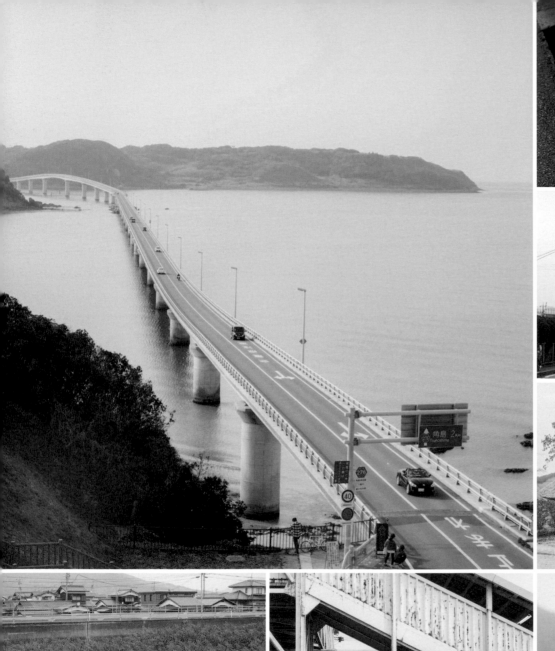

	2	3
1	4	
	5	6
7	8	9

1 過了橋就是生活的地方（下關市）**2** 走在有美麗萩草的城鎮上（萩市）**3** 港都的氣息（上關町）**4** 小鎮上的平靜日常（和木町）**5** 伊藤公記念公園（光市）**6** Kirara海灘上的身影（山陽小野田市）**7** 近海的景色（平生町）**8** 今天又是新的一天（周南市）**9** 旅行吧年輕人（周防大島町）

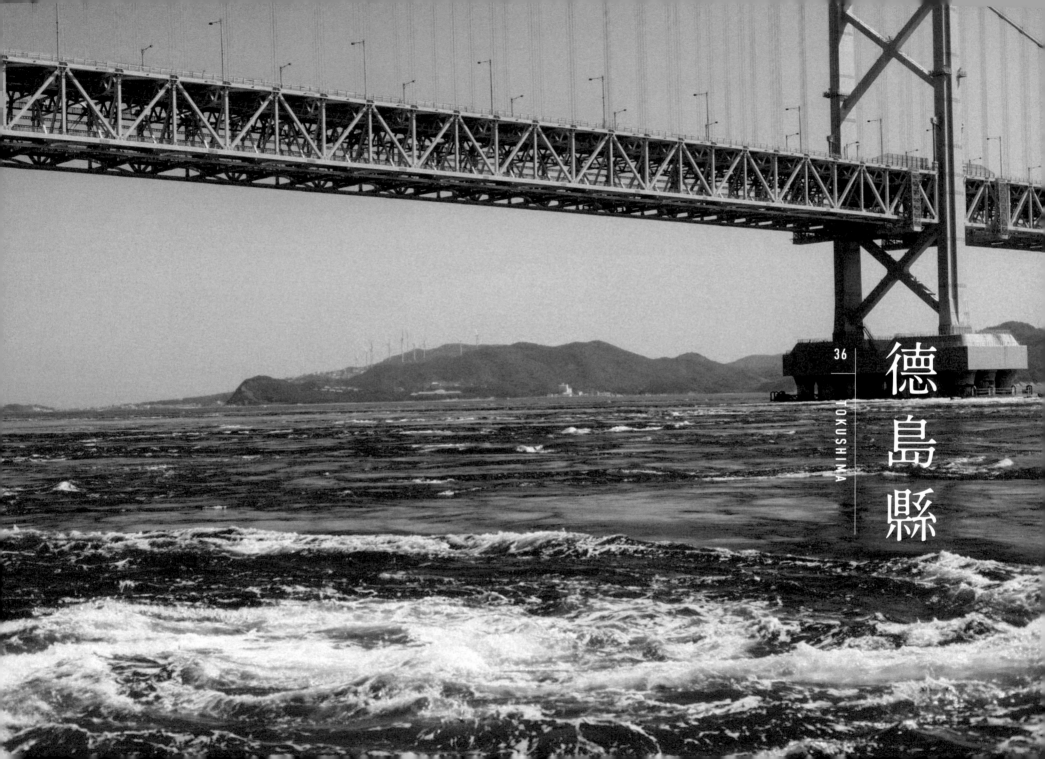

36

德島縣

TOKUSHIMA

1 四國最東端的蒲生田岬（阿南市）2 在「藍之館」認識了美麗的藍染（藍住町）3 大鳴門橋與打轉的漩渦（鳴門市）

美麗的大自然就在身邊

回顧德島縣的旅程，山海都近在身邊，河川也很美麗。從高知縣室戶市沿國道五十五號前進，一路上就是清爽的山路和遼闊的海景反覆映入眼簾。包括吉野川、那賀川和勝浦川，美麗的河流與流域內的房屋街景無不令人感到安心自在，不由得坦然羨慕起德島的生活。

在牟崎町，我去造訪了出羽島。搭定期船約十五分鐘，島上居民約七十人。這裡保留了傳統的城鎮樣貌，獲選為國家重要傳統建造物群保存地區。島上時間緩慢流動，彷彿映照出心中最初的風景。只要有小鳥啼唱的歌聲和風的聲音，連音樂都不需要。美波町的藥王寺是四國八十八靈場中的第二十三號，也是知名的除厄寺。名為「厄坂」的石階上，每一階都放了除厄用的一圓硬幣，爬上石階頂端後，從那裡眺望的海景與街景美得令人難忘。上勝町是「日本最美村莊聯盟」之一，清澈的勝浦川流過町中心，從深邃溪谷交織成的天然美景與質樸生活中，看得見德島的本質。

進入吉野川流域後，又呈現另一種不同的氛圍。阿波土柱素有「世界三大土柱」之稱，是壯闊的自然奇景。探訪石井町與上板町時，在吉野川上來回了好幾趟。每次過橋，腳下就是耀眼的綠寶石色河水，讓我愛上了吉野川。在藍住町的藍館體驗藍染，配合自己選擇的染紋圖案綁好染布，浸泡在藍色染液中染色再晾乾，如此反覆幾次，最後在太陽下曬乾，開心地染出了一條漂亮的深藍色手帕。提到吉野川流域，大家都會想到有名的阿波舞，其實這裡栽培藍染原料蓼藍的歷史也很悠久。還去了美馬市與劍町，兩地都保存了「卯建街道」。卯建指的是過去町家民宅在屋頂兩端加高塗漆的防火建築，城鎮散發一股高雅風格，即使下著小雨也不減氣質。

三好市的祕境祖谷是日本三大祕境之一。在溪谷間騎了很久的車，好不容易才抵達。溪谷之間知名的藤蔓橋是用軟棗樹做的，橋身與大自然結合成非常美麗的景觀。一邊想著住在深山的人們在漫長歲月中與大自然共生的姿態，一邊結束了我在德島縣的旅行。

1 一如往常的通學路（佐那河內村）2 在出羽島度過的美好時光（牟岐町）3 翻山越嶺眺望城鎮（吉野川市）4 藏在一圓硬幣裡的心意（美波町）

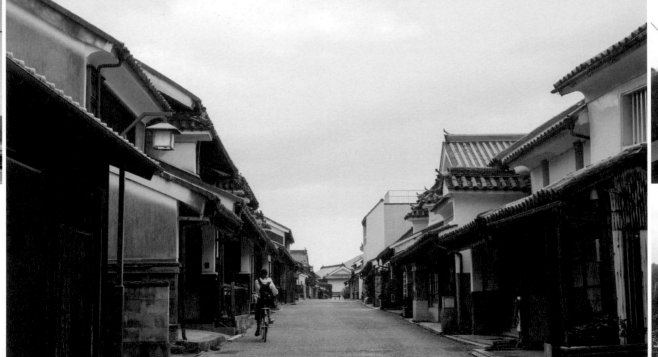

1		2
3	4	5
		6

1六条大橋與美麗的吉野川（上板町）**2** 湯頭濃厚的德島拉麵（小松島市）**3** 沿海國道55號（海陽町）**4** 卯建街道的早晨（美馬市）**5** 雙層卯建（劍町）**6** 安寧的生活（勝浦町）

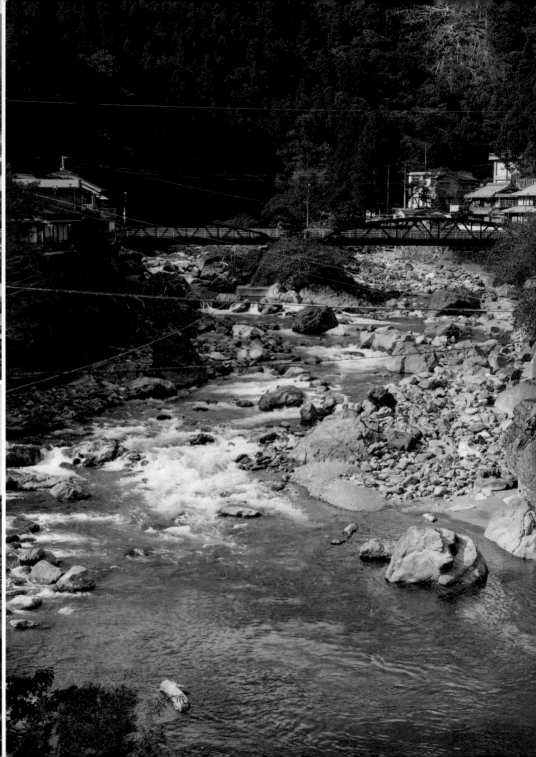

1	
3	4

1 搭乘纜車前往太龍寺（那賀町）2 町中心就是溪谷（上勝町）3 氣派的公所綜合廳舍（北島町）4 德島大學附近（德島市）

1	2	3
	4	
5	6	7

1 大量放在路旁曝曬（神山町）**2** 壯觀的加茂大樟樹（東三好町）**3** 藍天與平交道（石井町）**4** 不可思議的阿波土柱（阿波市）**5** 令人心曠神怡的月見丘海濱公園（松茂町）**6** 緩上坡（板野町）**7** 祕境裡的橋（三好市）

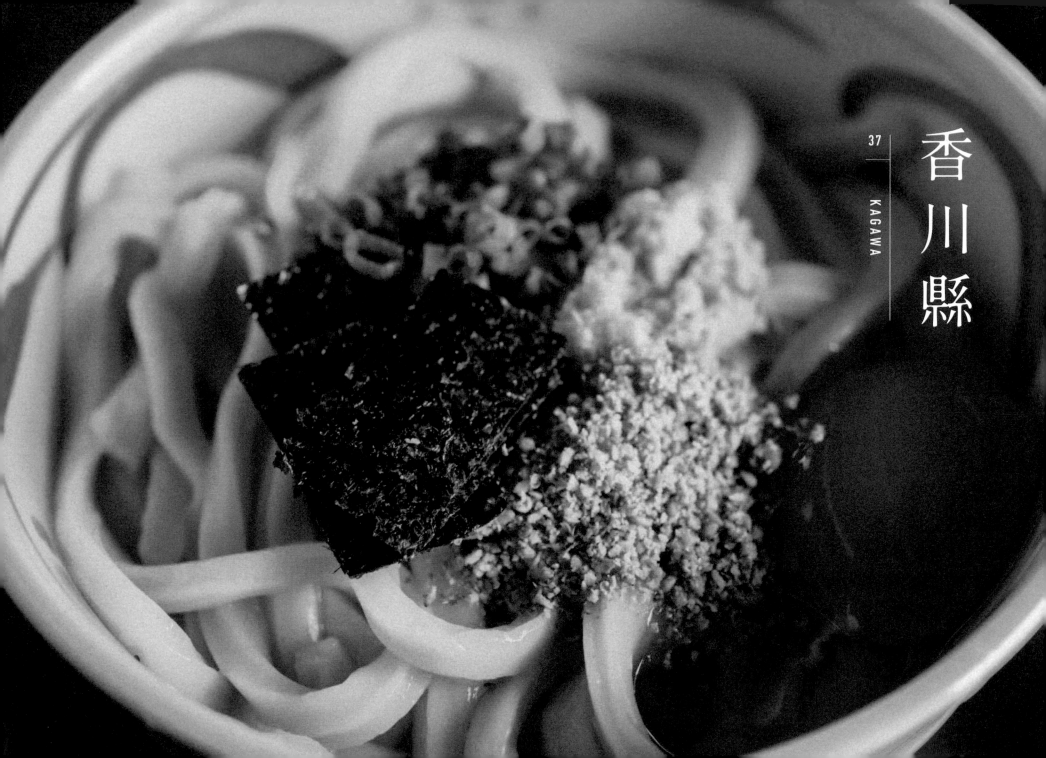

美好又深奧的
平凡小日子

因為岡山與香川電視台的新聞節目是統一播送的，對於在岡山縣出生長大的我而言，香川縣從小就是近在身邊的存在。香川縣的確是日本面積最小的都道府縣，但在我心目中卻非常遼闊。瀨戶內海上有無數有人居住的島，只要搭渡輪就能輕易造訪。近年，以瀨戶內國際藝術祭為代表，每一座島的特徵愈發鮮明。旅途中，我和摩托車一起搭船到小豆島，

想繞完一圈小豆島還是有一定距離，上下坡起伏劇烈。愈往陸地前進，梯田就愈開闊。即使如此，在沿海地帶騎車還是很痛快的事，充分感受到瀨戶內近山近海的地形特色。

作為群眾募資的回饋，我很特別，配合祭典，一年只有這兩天開放。儘管只是地方上的祭典，晚上還會放起煙火，在風光明媚的瀨戶內心就會湧現「啊、來到香川了呢」的心情。到最後我也沒搞清楚那到底是什麼山，只是走遍全國都看過這樣的地形，香川果然很有香川自己的特色。

的他深深打動我的心。在三坂出眺望瀨戶大橋與大海的街景，從丸龜城俯瞰的街景，從自己的特色。

新的他實現這個目標，積極行動徵愈發鮮明。香川縣旅行時，常常看到飯糰形狀的山，就像一座小富士山，每次看到這個內心就會湧現覺得神清氣爽。

島，贊助的目的是促進觀音寺市內的地域活化。「想促進地方繁榮」這句話說來簡單，實行起來可不容易。為了實現這個目標，積極行動的他深深打動我的心。

訪問了觀音寺市與三豐市。觀音寺市的贊助者與我同年，贊助的目的是促進觀音寺市內的地域活化。

豐市，我受邀參加了津嶋神社的夏季例大祭。位於津島的大殿與對岸相隔兩百五十公尺，平常無法通行，只有舉行祭典的每年八月四日和五日兩天會在此搭橋。離此自己的一生，爬到頂端後又覺得神清氣爽。

鮮明對比都很美。東香川市的引田地區復古城鎮韻味十足。有「金毘羅大人」暱稱的金刀比羅宮階梯又長又陡，爬在上面忍不住回顧起自己的一生，爬到頂端後又覺得神清氣爽。

最近的車站「津島之宮站」很特別，配合祭典，一年只有這兩天開放。

1 從龜山公園遠眺城鎮街景（丸龜市）**2** 悄然獨立的烏龍麵店（滿濃町）**3** 金毘羅歌舞伎的遊行隊伍宣告春天來臨（琴平町）**4** 幾碗都吃得下（讚岐市）

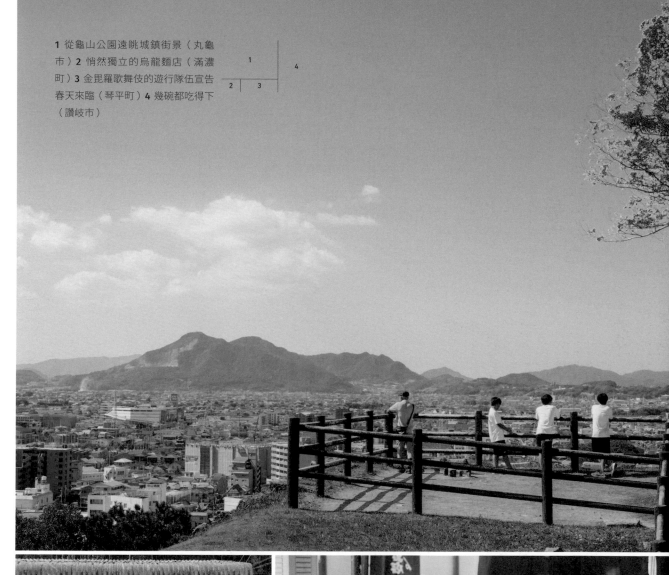

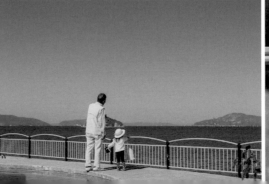

1	2	3	
4		6	
	5	7	8

1 來金刀比羅宮悠閒地參拜（琴平町）2 早晨，小豆島海面風平浪靜（土庄町）3 津嶋神社的開島日（三豐市）4 令人懷念的港町（多度津町）5 萬花筒的世界（三木町）6 瀨戶大橋清透的早晨（坂出市）7 是海！（宇多津町）8 同學是柳川製麵的常客（觀音寺市）

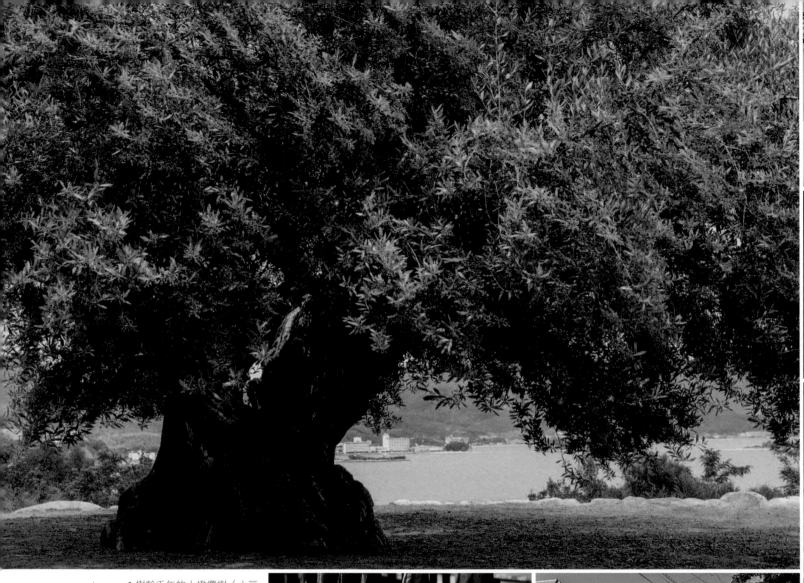

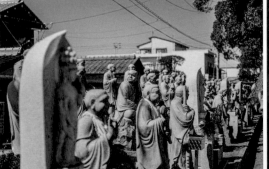

1 樹齡千年的大橄欖樹（小豆島町）2 引田的懷舊時光（東香川市）3 窺看港町（直島町）4 學問之神，瀧宮天滿宮（綾川町）5 總本山善通寺裡一整排的雕像（善通寺市）6 慢慢迎接一天的結束（高松市）

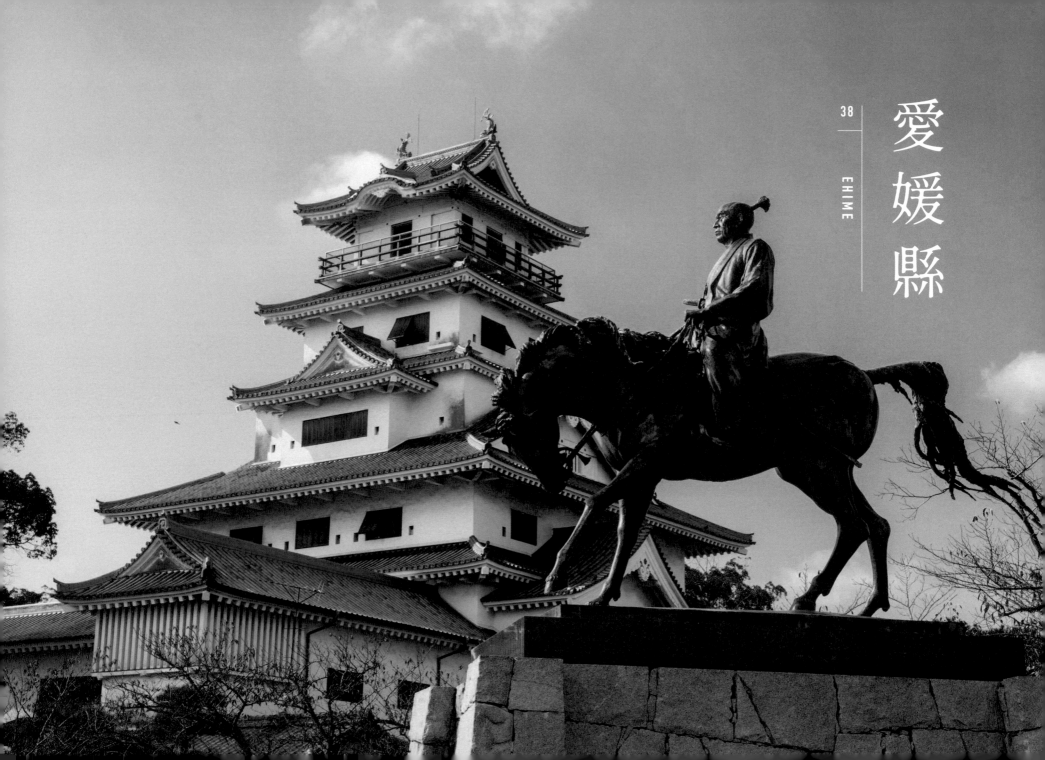

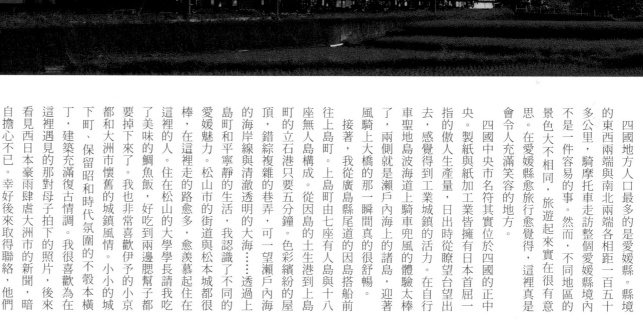

1 石鎚神社的朝聖者（西条市）2 跑步時間（松前町）3 晨光下的伊予鐵道（東溫市）4 藤堂高虎與今治城（今治市）

來自東西南北在此相遇

四國地方人口最多的是愛媛縣。縣境的東西兩端與南北兩端各相距一百五十多公里，騎摩托車走訪整個愛媛縣境內不是一件容易的事。然而，不同地區的景色大不相同，旅遊起來實在很有意思。在愛媛縣愈旅行愈覺得，這裡真是會令人充滿笑容的地方。

四國中央市名符其實其位於四國的正中央。製紙與紙加工業皆擁有日本首屈一指的傲人生產量，日出時從眺望台望出去，感覺得到工業城鎮的活力。在自行車聖地島波海道上騎車兜風的體驗大棒了，兩側就是瀨戶內海上的諸島，迎著風騎上大橋的那一瞬間真的很舒暢。

接著，我從廣島縣尾道的因島港前往上島町。上島町由七座有人島與十八座無人島構成。從因島的土生港到上島町的立石港只要五分鐘。色彩繽紛的屋頂，錯綜複雜的巷弄，可一望瀨戶內海的海岸線與清澈透明的大海……透過上島町和平寧靜的生活，我認識了不同的愛媛魅力。松山市的街道與松本城都很棒，在這裡走的路愈多，愈羨慕起住在這裡的人。住在松山的大學學長請我吃了美味的鯛魚飯，好吃到兩邊腮幫子都要掉下來了。我也非常喜歡伊予的小京都和大洲市懷舊的城鎮風情。小小的城下町、保留昭和時代氛圍的不架本橫丁，建築充滿復古情調。我很喜歡為在這裡遇見的那對母子拍下的照片，後來看見西日本豪雨肆虐大洲市的新聞，暗自擔心不已。幸好後來取得聯絡，他們一家人都平安無事，肚子裡的第二個孩子也順利生產，聽到這個好消息，安心之餘也為他們感到開心。

在宇和島市住的「遍路宿」很特別，民宿老闆散發獨特的溫柔磁場，從他那裡我得知「遍路朝聖」的歷史與招待文化，是一次幾乎稱得上衝擊的不可思議體驗。愛南町是愛媛縣最南端的城鎮。日本現存唯一的夢幻戰鬥機「紫電改」成為祈求恆久和平的象徵，保存在展示館中。旅途中我有好幾次見到戰鬥機的機會，無論在全國何處，這些戰鬥機都對後世訴說著和平的祈願，這件事永遠不能忘記。

	2		4	
1		3		
	6	7	8	
5	9	10		

1 從具定展望台附近拍出去（四國中央市）2 看得到海的下灘車站（伊予市）3 守護宇和島城的大叔（宇和島市）4 王子，怎麼了嗎？（大洲市）5 色彩繽紛的屋頂（上島町）6 靜謐的卯之町（西予市）7 順著山路前進（砥部町）8 近山近海的生活（伊方町）9 從別府搭上渡輪（八幡濱市）10 寧靜的時光流逝（鬼北町）

	1	2	
3		4	5
6			

1 走在街上，內心雀躍（松山市）2 與山同住的日常生活（久萬高原町）3 松丸站前的昔日街景（松野町）4 透明澄淨的早晨7點（新居濱市）5 要不要來一支霜淇淋（內子町）6 紫電改展示館，在此學習歷史（愛南町）

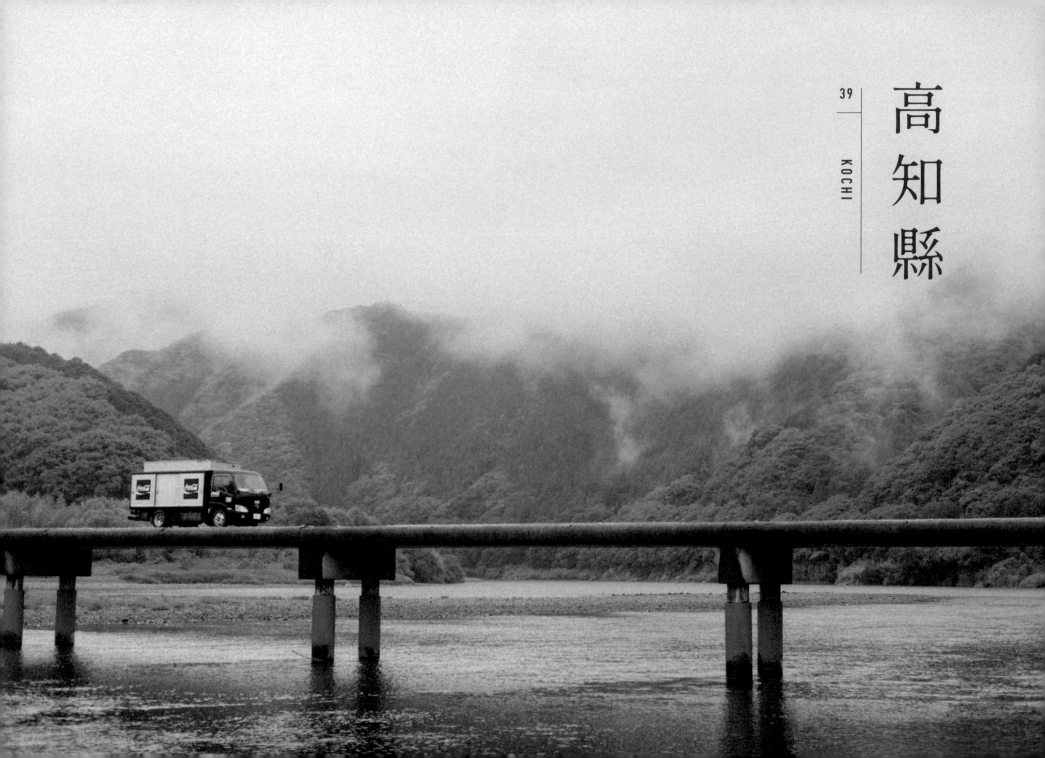

親眼見證自然之美的答案

高知縣東西狹長，擁有日本數一數二的自然美景。險峻群山環繞下有豐富的綠意，美麗的清流和壯闊的大平洋。從山到海，每一幅景色都是那麼出色。

土佐清水市的足摺岬位於四國的最南端，陡峭的斷崖絕壁教人忍不住倒退一步，壯觀的水平線映入眼簾，這就是貨真價實的大自然。在瞭望台聽到旅行團的導遊說「在中間大喊會引起共鳴，誰要去試試看」，大家都害羞沒有人要上前，我就站在中間大喊「一定要走遍全日本所有市町村～！」當時我才造訪不到一成的市町村，最後真的實踐了自己說出口的話，真是不可思議的經驗。

四萬十川有多美就不用說了，晴朗日子裡的仁淀川，讓我打從內心感動。連人在聚落中都聽得見隆隆的奔流聲，親眼看見更是震撼力十足。「仁淀藍」聽來籠統，卻是無法用其他任何顏色來形容的色彩之美。仁淀川町的中津溪谷、伊野町的Niko淵、越知町的淺尾沈下橋……神祕的川流醞釀出閃閃發光的世界，彷彿人間仙境。大川村是全日本離島之外人口最少的村莊，不到四百人居住，從地圖上看起來離高知市好像很近，實際上必須翻山越嶺，在細窄的山路上跋涉許久才能抵達。途中甚至不安地懷疑，前面真的會有聚落嗎？抵達後看到的聚落和村公所居民理所當然進進出出，那若無其事的生活樣貌讓我知道，自己對日本的認識實在還太少了。

在南國市摩托車爆胎，看地圖找到機車行牽去修理。車行老闆衝出來對我說土佐腔，聽著很是新鮮，和他聊天時忽然覺得遇上這種麻煩也不算壞事了。最後他對我說「幫你換上很好的輪胎囉」，拜此之賜，之後再也沒有爆胎過。

馬路村是全國知名的柚子村，我在早晨時造訪，部落散發一股沉靜的美感，我馬上成為這裡的粉絲。結束旅行後，還提出成為特別村民的申請。在高知市住的是和我綽號一樣的「katsuo 民宿」，在這裡受到諸多照顧。最愛老闆朗朗的個性，室內到處都有鰹魚⑫擺設，對我來說只有親切感可言。在這裡住了兩次，真的非常感謝老闆娘對我的照顧。

1	2		4
	3		
5		6	7
		8	

1 海水清澈的柏島與島上生活（大月町）**2** 在河童市獲得補給（藝西村）**3** 打井川裡住著河童（四萬十町）**4** 克服艱辛的朝聖之路，終於來到神峰寺（安田町）**5** 一起欣賞美式足球賽，老闆娘擺出勝利姿勢（高知市）**6** 鮮亮的黃色旗幟在空中飄揚（日高村）**7** 四國的命脈，早明浦水庫（土佐町）**8** 充滿震撼力的雨龍瀑布（仁淀川町）

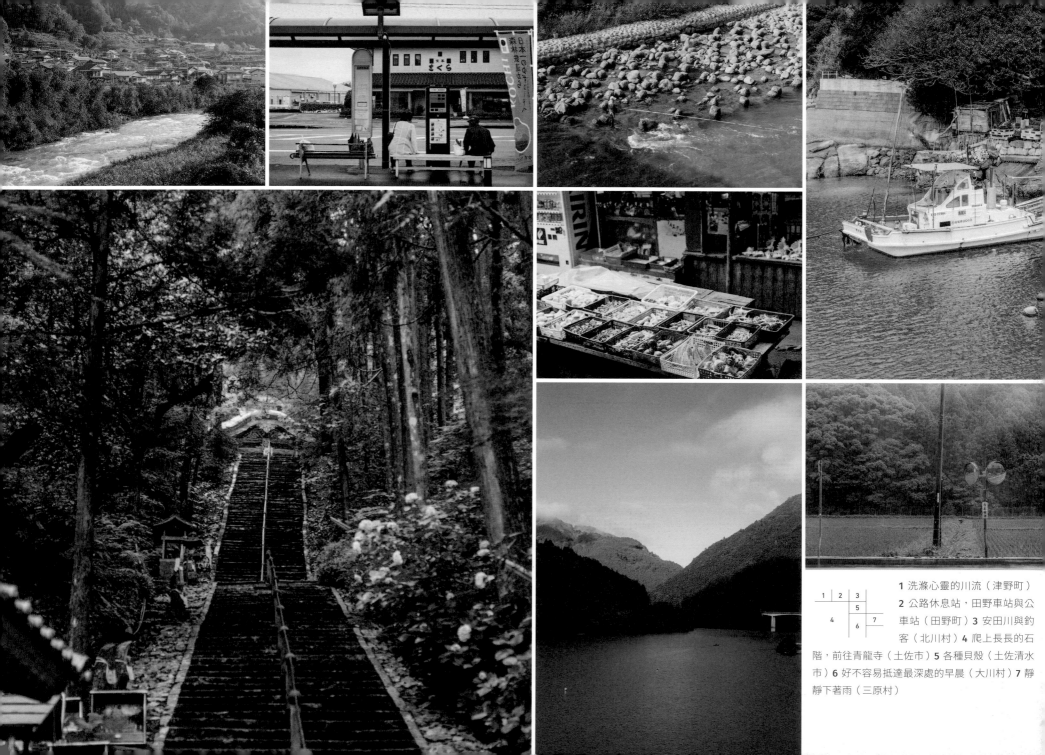

1 洗滌心靈的川流（津野町）
2 公路休息站，田野車站與公車站（田野町）3 安田川與釣客（北川村）4 爬上長長的石階，前往青龍寺（土佐市）5 各種貝殼（土佐清水市）6 好不容易抵達最深處的早晨（大川村）7 靜靜下著雨（三原村）

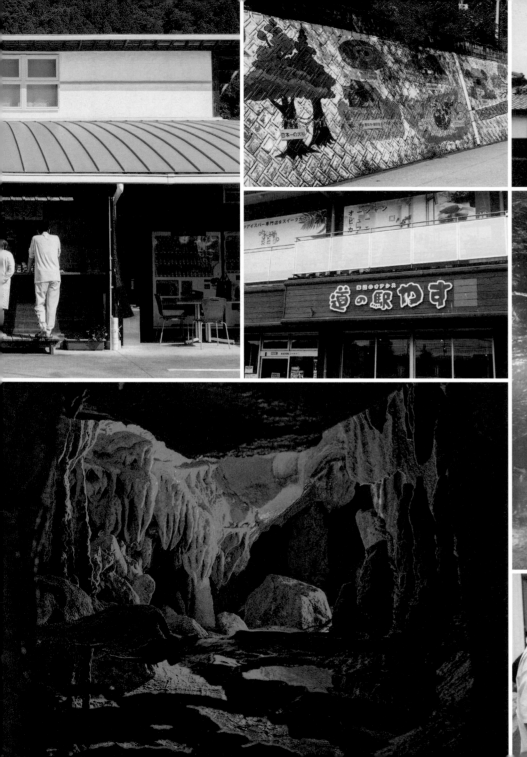

1 在茶屋要喝什麼好呢（本山町）2 氣派的大杉樹與這裡的生活（大豐町）3 明治時代製造的野良鐘（安藝市）4 不經意發現的相機（宿毛市）5 海邊的夜須公路休息站（香南市）6 神聖又神祕的Niko淵（伊野町）7 日本三大鐘乳洞之一的龍河洞（香美市）8 大叔幫我修好爆胎的車（南國市）

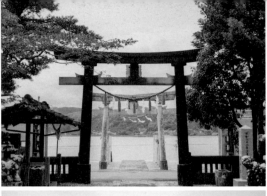

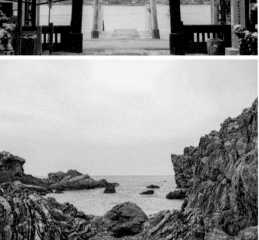

1 與日常生活密不可分的淺尾沈下橋（越知町）2 往大海延伸的參拜道，嗚無神社（須崎市）3 室戶岬的奇岩與太平洋（室戶市）4 懷舊巷弄的前方就是町公所（奈半利町）5 感謝鰹魚，在久禮大正町市場（中土佐町）6 哇，有人來衝浪（東洋町）7 在鎮上悠閒散步（佐川町）

40

FUKUOKA

福岡縣

1 好像有點生氣的貓（糸田町）2 走在清水寺本坊庭園中（三山市）3 宇美八幡宮，在孩子追趕下飛上屋頂的鴿子（宇美町）4 融入街道（太宰府市）

奔馳於六十個故鄉之間

不管怎麼說，福岡縣的市町村總數真的很多。花了一點時間才下定決心走訪總計六十個市町村。正因如此，愈深入探訪愈著迷，也才了解福岡縣是個多麼有趣的地方。

首先去了筑豐地區，這裡有早年日本煤產量最高的筑豐煤田。此地的繁榮與衰退對日本歷史而言至關重要。就算在教科書上學過，到當地親身體驗風土民情，獲得的是好幾倍的知識。前往當地紀念館與博物館參觀，過去學到的知識和旅途中得知的史實如拼圖一般拼湊起來，更能用頭腦與心理解這塊土地。

接著去了福岡市近郊的春日市與大野城市、太宰府市及筑紫野市以及糟屋郡等城鄉，深深感受到這幾個地方多麼適合居住。往福岡市區的交通方便，住宅區占地廣闊，還擁有像太宰府天滿宮這樣的觀光勝地。在新宮町的星巴克，看似小學低年級的女生自己點飲料，優雅地坐在店裡看書。反觀我自己，是在持續的旅行後，直到最近才終於敢去咖啡店點像樣的飲料。

此外，朝倉市及東峰村還得見二〇一七年七月九州北部豪雨留下的痕跡。

其中，東峰村有著名列「日本最美村莊聯盟」的美麗景觀，即使經過那場豪雨肆虐已經兩年，造訪時還是可以看到好幾輛協助重建的大卡車不斷來回。雖然也看得到氣派的石牆景觀，但仍有許多地方殘留土砂外露的狀態。全國各地陸續有災害發生，相關報導雖少，但各個地方都還有人正為了重建家園努力中，這是我們絕對不能遺忘的事。

筑前町立大刀洗平和記念館也令我印象深刻。在曾是舊陸軍機場的這塊土地上，展示著戰爭時實際飛翔空中的戰鬥機，即將出發擔任特攻隊的年輕人親筆信及遺物等等。鹿兒島的知覽與茨城的阿見也有類似設施，透過這些設施，我深深明白絕對不可重蹈戰爭的覆轍。

老實說，我對博多及天神這些福岡最繁榮的地方做的功課不夠，到現在還像剛到東京的大學生一樣，分不清東西南北。總有一天，一定要來一趟單純享受牛腸鍋、拉麵等美食吃到飽之旅。

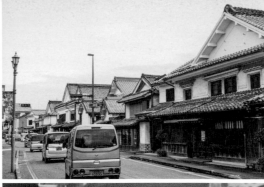

	2		4
1	3		
5	6	7	8
9	10		

1 日本最大的注連繩就在宮地嶽神社（福津市）**2** 歷史與現代的折衷（浮羽市）**3** 公路休息站的菌菇（大木町）**4** 芥屋大門附近（糸島市）**5** 機關鐘發出樂聲（飯塚市）**6** 前往靜謐的岡湊神社（蘆屋町）**7** 河邊慢跑（遠賀町）**8** 唯一只用顏色就能展現的村（赤村）**9** 水田天滿宮的末社，戀木神社，在這裡遇到的大叔與貓（筑後市）**10** 保留鐵道遺跡的公園（志免町）

1	2 3	
4	5	6
	7	

1 地方民眾休憩的地方（粕屋町）**2** 世界文化遺產，宮原坑（大牟田市）**3** 花公園裡一整片的大波斯菊（大任町）**4** 人們親切溫暖（大川市）**5** 在浸水的千佛鐘乳洞中前進（北九州市）**6** 從下大利前往天神（大野城市）**7** 公路休息站，早上很早就開了（嘉麻市）

257

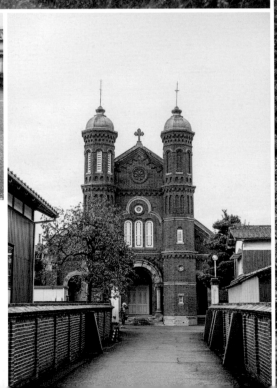

1	
3	2
4	

1 哐噹哐噹前進（鞍手町）**2** 我最愛的八女茶，茶樹像一大塊地毯（八女市）**3** 在該止步的地方停下來（川崎町）**4** 紅磚天主教堂，今村天主堂（大刀洗町）

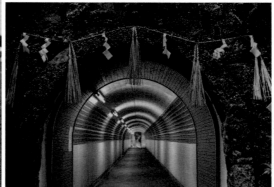

1 後來我也加入他們（上毛町）2 平和寧靜的住宅區（岡垣町）3 走在下過雨的街上（春日市）4 令人想起吉卜力動畫的隧道（篠栗町）5 公車就要來了（小竹町）6 交通安全宣導期（古賀市）7 不可思議的王塚裝飾古墳館複製品（桂川町）8 石橋文化中心（久留米市）9 削個蘋果啦（大野城市）10 有好多青蛙的如意輪寺（小郡市）11 保留了時代感（宮若市）

259

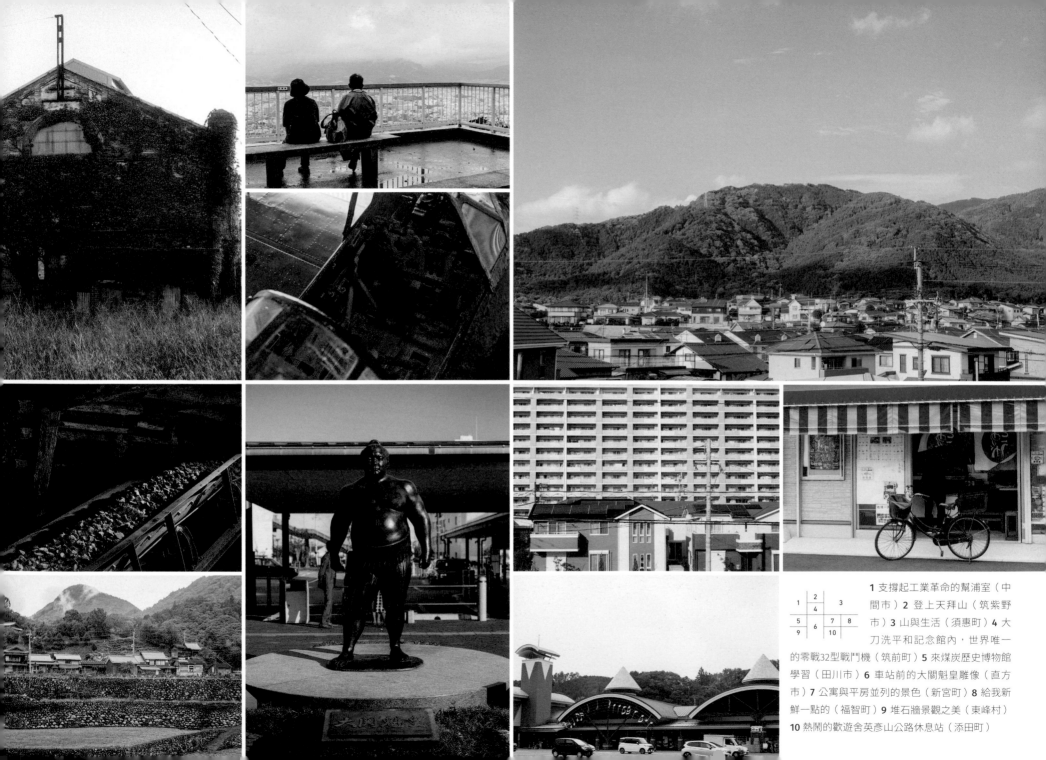

1 支撐起工業革命的幫浦室（中間市）2 登上天拜山（筑紫野市）3 山與生活（須惠町）4 大刀洗平和記念館內，世界唯一的零戰32型戰鬥機（筑前町）5 來煤炭歷史博物館學習（田川市）6 車站前的大關魁皇雕像（直方市）7 公寓與平房並列的景色（新宮町）8 給我新鮮一點的（福智町）9 堆石牆景觀之美（東峰村）10 熱鬧的歡遊舍英彥山公路休息站（添田町）

1 5月，白天開始變長了（久山町）2 雨後的早晨（廣川町）3 照進八幡古表神社的光（吉富町）4 叨擾了（豐前市）5 朝山中前進，看見奇妙的神籠石（行橋市）6 舊藏內邸的雛偶吊飾（築上町）7 寂靜的香春神社（香春町）

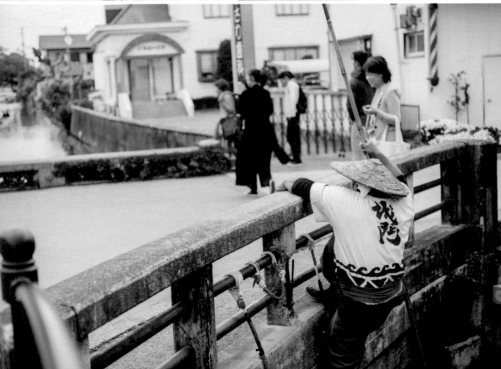

1	2	3
4		
5	6	7
	8	

1 走在城鎮的日常中（苅田町）2 傾盆大雨中的宗像大社（宗像市）3 秋月城跡的木造校舍（朝倉市）4 排隊等候的時間（水卷町）5 從船上爬上來，跳下去（柳川市）6 緩慢流動的日常（那珂川市）7 博多街頭容易迷路（福岡市）8 小小的光輝（京都町）

最初之旅—
東廣島

既然打著環遊全日本市町村的旗幟，就不可能深入仔細看每一個地方。

「怎麼沒去某市町村的某某地方呢？」

「一真希望你能來某地的觀光勝品味走走啊！」經常有人這麼對我說。心裡雖然想著「這樣啊～！」但是沒有說出口，只是各位的心情我都明白。廣島大學所在地的東廣島市總共分成四十七個地區，靠南是有著溫暖氣候的瀬戶內海，靠北又會積雪，說來真是一個不可思議的市。在展開環遊市町村之旅前，我走訪了東廣島市的所有四十七個地區，全部拍下照片；做成攝影集。只因我心想，在認識全國之前，總得先認識自己住的地方才對吧。到現在還清楚記得，去找市公所人員商量時，那位大叔對我說「這種事不可能辦到吧」。事實上，我騎著超級小狼，花了整整一個半月才跑完這四十七個地方。即使只是全國一七四一市町村中的一個市，仔細挖掘起來也能看到與原本認知完全不同的日常生活與文化。嘴上對城鎮的事如數家珍是很簡單的事，但我不認為光這樣就能說自己「理解」這個城鎮。不管住在哪個城鎮，這句話一定都適用。就算只是一個市町村，裡面每個區域都有各種不同的生活樣貌，經過合併的市町村也很多。日本過去曾經有超過三千個市町村，會有差異是理所當然的事。

正式踏上環遊市町村之旅前的這趟小旅行，對我而言意義非凡。當時製作的攝影集在我的網站販售，廣島蔦屋書店的自費出版專區也邀請我提供作品，第一次看到自己的攝影集出現在店面。自己的書，放在書店裡，那樣的感動真是非常巨大。

光是一個市探訪起來就這麼不容易了，更何況是環遊全日本所有市町村。事實上，當初一股無止盡的不安差點把我壓垮。但是，拜東廣島市的小旅行之賜，我才能在後來造訪每個市町村時，告訴自己眼前看見的景色不代表這個城鎮的全部，可能只是城鎮的其中一個小小景色，懷著這樣的心情展開旅行。

為了持續旅行的群眾募資

第一次的旅行結束後，我很猶豫，雖然勉強走訪了八成左右的市町村，但剩下的兩成該怎麼辦？錢已經用光了。或許有人會想，只剩下兩成，應該馬上就能走完了吧？不，事實並非如此。剩下的市町村雖然只有兩成，但那也有超過三百個市町村。旅途中，光是一百個市町村都覺得好像永遠尋訪不完，三百這數字更像是看不到盡頭。必須下定決心再次鼓舞自己的士氣才行。另一個問題是，剩下的兩成市町村中，殘留著「離島巡禮」這個難關。必須去的離島還有超過三十座，要去離島，一筆基本費用跑不掉。船票或機票錢和住宿費加起來，一個島最少也要一兩萬圓。所以，剩下這些離島大概需要花費五十萬。再加上其他陸地上的市町村，我手頭的錢確實不夠支付旅費。

是要在大學畢業前，想辦法結束旅行，還是先出社會慢慢存錢，等存夠了再回頭把剩下的旅程走完，我苦惱了很久。

最後，我選擇了群眾募資。決定要在還有大學生身分時挑戰完成這趟旅程，只是老實說，「為了繼續旅行請人贊助金錢」的想法是否真沒問題，我內心還是有點不安。該不會被網路公審吧？真的募集得到贊助者嗎？會不會有人嘲笑我？在沒有自信的狀況下，目標金額只設定了七萬圓，心想要是募不到，就繼續打工存錢直到存夠為止。要是始終存不夠，那也只好放棄了。這是我當時的想法。

在網路上展開群眾募資後，戰戰兢兢地盯著電腦螢幕看。結果，才開始十個小時，贊助金額就達到設定金額的百分之百。我真的嚇到了，從來沒有這麼安心過。設定的募款期限是三星期，最終獲得九十一人贊助，募款所得高達四十七萬五千兩百圓，達成率是六七八％。真的做夢也沒想到會有這麼多人支持我。

募資群眾的回饋方式有很多種。有給贊助者的一段感謝訊息，也可以寄贈照片做成的無框畫，其中一項是製作旅途攝影集的方式。將過去走過的旅程集結成冊，名稱取為《日本你好，初次見面》。共一百五十頁的全彩攝影集，從頭到尾由我自己設計。印好的書寄到手中時，我正住在長野縣的露營地打工，利用休息時間打包寄送。除了募資群眾之外，也有其他人表示想購買，於是幾個月後，我把書放上自己的網站，在蔦屋書店也買得到。雖然是自費出版，能把這本書送到這麼多人手中真的很高興。

還有一種回饋方式，是招待贊助者來我住的廣島合租老屋。有些人選專程從關西和關東來。有時我帶大家在城鎮上逛逛，有時在家放鬆休息。也做了所有自己會做的菜，我最擅長的就是韓式雞湯飯。另外，「前往你的城市，為你拍照」，也是一種回饋方式，我因此有幸去了好多地方。幫贊助者拍過履歷用的大頭照，也去香川觀光地拍過祭典盛況，還去了住在岐阜的朋友故鄉。其中，造訪岩手縣遠野市、新潟縣三條市與島根縣隱岐諸島的記憶最是印象深刻。

在岩手縣遠野市，認識了秉持「建立啤酒之鄉」理念的田村先生。遠野市是日本數一數二的啤酒花產地，當地政府與居民齊心致力於運用啤酒花營造城市魅力。夏天時啤酒花可以長到五公尺高，花田看過去十分壯觀。只有在遠野才喝得到的啤酒更是至高無上的美味。在這裡認識的每一個人都很出色，教我學會什麼才是真正的社區營造。

在新潟縣三條市，我探訪了下田地域這個大自然環繞的聚落。在贊助者田中小姐牽線下，包括致力於地方創生的年輕人與長年栽培薑黃的老爺爺，在這裡獲得許多寶貴的緣分。那年夏天，晚上大家一起看星星，讓我學到什麼是豐盛的生活。

去島根縣隱岐諸島時，我以攝影師身分前往拍攝「村・留學」的大學生們如何體驗在地社區生活。拍照之餘也和可愛的學生們成為朋友，感覺就

右邊這位就是贊助者田村先生　　　　遠野的啤酒真是絕品美味　　　　與啤酒花農的相遇

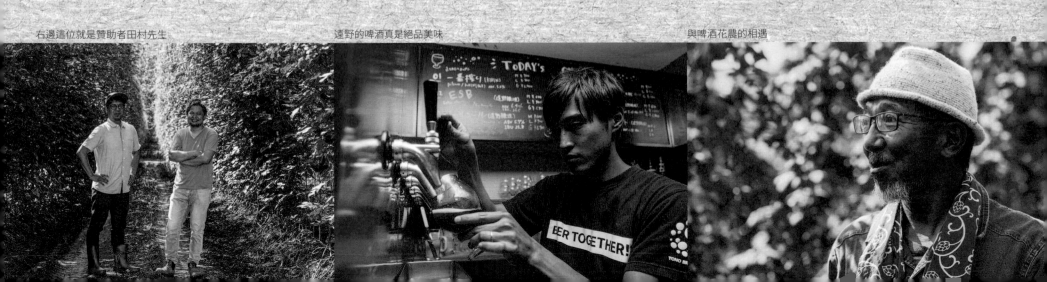

贊助者田中小姐與夏天的雲朵　薑黃農家的山崎先生

一邊眺望夜空

早晨悠閒時光

像自己也參加了在地留學一般。晚上和大家徹夜談天到天亮。因為行程的關係，我早一天離開，大家還揮舞紙彩帶歡送我，揮手到最後一刻，成為此生難忘的回憶。

群眾募資大大支援了我的夢想。不但旅行獲得資助，還因此增加了人與人的交流，只能說自己幸運又幸福。

拜各位之賜，我才能完成這趟旅程。

事實上，要是沒有群眾募資的款項，旅行百分之百無法完成。我在群眾募資文章裡寫的「想將所有市町村的照片製作為攝影集！」這最後的夢想，正是現在各位手中這本書。

謝謝你們來送我（右邊數來第四位就是贊助者余島先生）　　　在島上遇見美好的笑容　　　久違地前往隱岐

41

SAGA

佐賀縣

1 大川內山的悅耳聲音（伊萬里市）2 長大了呢（武雄市）3 飄上秋日晴空的熱氣球（佐賀市）

佐賀的特色成為心靈寄託

佐賀縣佐賀市每年秋天都會舉行「佐賀國際熱氣球嘉年華」，是一生一定要親眼見識一次的活動。色彩繽紛的熱氣球，從南面有明海，海拔高度低而平坦的佐賀平原嘉瀨川河邊乘著穩定的風起飛。我的旅程每天都在進行，這次碰巧在熱氣球嘉年華的前一天抵達佐賀市。冷冽的晨空與熱氣球顏色形成對比，就像一幅美麗的裝飾畫。

在鹿島市，透過大學學弟的牽線，叨擾了地方上的秋日祭典。舞獅在町內遊行，看到老爺爺老奶奶走出玄關就張口作勢要咬，還發出「啊嗚啊嗚……」的聲音。孩子們追在舞獅後面惡作劇，或是反過來被舞獅追趕，嬉笑著逃跑。夕陽開始西沉，祭典樂隊的聲音響遍町內。我明明不是在這裡出生長大的人，一時我曾搭便車旅行，在武雄市受到一位媽媽照顧，這次也與她重逢了。當年她的孩子還很小，現在已經大到我快認不出來，驚訝的同時也很開心。以窯燒陶瓷器聞名的伊萬里大川內山，有很多紅磚建造的煙囪與窯坊，保留下有「祕窯之里」稱號的獨特景觀。唐津城跡面朝大海，美麗又強悍的夢幻天守閣聳立，是唐津市的象徵。面向玄界灘的濱野浦梯田宛如從大海延伸上來的階梯，大大小小各式水田在夕陽映照下閃閃發光。我很喜歡嬉野茶也經常喝，第一次在嬉野看到茶園時，開心得就像看到崇拜的偶像明星，嬉野溫泉區的景色與足湯也很療癒。

從佐賀縣東部的基山町，到佐賀市中間有許多小型城鎮分布，基山町的古代山城基肆城跡雖然幾乎沒有留下太多建築，來到這裡還是產生穿越時空回到過去的心情。神埼市的仁比神社裡，石牆與境內各處都生長著美麗的青苔，氣氛莊嚴。在佐賀市度過的時間，都是自己腳踏實地一步一步走過的。無論是城鎮裡散步，欣賞自然美景或是抬頭仰望天空，都能感受到一如往常的佐賀歲月就在其中。以後當我心情紛紛亂時，或許應該回到佐賀縣。

1 從基肄城跡往下俯瞰（基山町）2 城市的美麗象徵（唐津市）3 九州陶瓷文化館的機關鐘（有田町）4 名水百選之一的清水瀑布（小城市）5 吉野之里遺跡與逆茂木（吉野里町）6 有明海的日出（太良町）7 仁比山神社與美麗的青苔（神埼市）8 安詳的時光（三養基町）

1 夕陽下的濱野埔與梯田（玄海町）2 慢慢變甜（大町町）3 駛過日常（江北町）4 追上舞獅吧（鹿島市）5 從鳥栖車站搭上計程車（鳥栖市）6 孔子之里，多久聖廟（多久市）7 清掃與生活（白石町）8 足湯泡腳，療癒身心（嬉野市）9 鎮上的自動販賣機（上峰町）

1 令人雀躍的水果公車站（諫早市）2 一邊眺望美好的景色一邊開心聊天（南島原市）

越過大海，走過歷史

周圍有大海環繞，島嶼數日本第一的長崎縣，城鎮街景充滿異國情調文化。

回頭想想，長崎的魅力真是細數不完。以雲仙、普賢岳為中心，各地湧出溫泉的城下町。光是繞半島一圈就覺得心曠神怡，更別提這裡還有更多療癒身心的地方。懷念在溫泉地與當地老爺爺們天南地北聊天。儘管一九九〇年的火山噴發發生在我出生前，聽到當地舊小學被燒毀的事，依然感到震驚，對大自然的力量產生畏懼。

川棚町、東彼杵町和大村市等環繞大村灣的區域也是我很喜歡的地方。大村灣四面八方幾乎都被陸地環繞，海面風平浪靜，素有「琴之湖」稱號。JR大村線上的千綿車站有著大海就在眼前的絕佳景觀，列車行進時，所有聲音彷彿要被眼前安靜的大海吸納。搭車南下到早諫市，路旁就能看到可愛的草莓或哈密瓜等水果造型公車站。北上則有波佐見陶瓷器街，以染付瓷器㉓聞名的波佐見燒，歷經時代的洗禮，現在已走在

「時尚」的最前線。再到松浦或平戶，氛圍又大不相同，可欣賞對馬海域的大自然景觀及變化豐富的海岸線風光。

長崎市和佐世保市的城市景色有著無庸置疑的美好。光在街上走就能這麼開心的地方可不多。當然，對當地人來說大量的階梯與斜坡走起來一定很吃力，但是找遍整個日本，也只有長崎有這樣的景致。長崎吸收的異國能量也確實大大改變了日本的歷史。怎麼會有這麼浪漫的地方呢。

另外就是長崎縣的離島巡禮，太棒又太有魅力了。為了收集五島市、新上五島市、小值賀町、壹岐市和對馬市這五個市町村，我分別造訪了五座島。最先去的是五島列島中最大的福江島，大學去的是五島列島中最大的福江島，大學學弟的母校蓋在城跡之中，實際看到離島上有這樣的地方，難掩驚訝的心情。環繞小島一圈，映入眼簾的是美麗的藍色大海、整座山覆蓋一片綠色草地的鬼岳，以及引人懷鄉之情的街景，每一幅景色都令人動心。在新上五島町，我去造訪了世界遺產頭島聚落。這是與昔日潛伏天主教徒相關的遺跡，作為其象

徵的頭島天主堂則是罕見的石造教堂。當時的教徒沒有錢，只能自己切割岩石堆砌建造，難以想像他們當年歷經了多少艱苦磨難。在小值賀島，自然與城鎮樣貌與人情都原本原本保留下來。要是哪天能再去一次，我一定要在東邊的海灘上悠閒看海。在壹岐島上借了當地的電動機車。跟電視節目上看到的一樣，電視節目上看到的一樣，電車電視看了就必須充電，電力消耗速度比我想像快了好幾倍，緊急衝到某間理髮店請對方讓我充電，結果和店家成為朋友，還開車載我走到了島上幾個地方。在另一個地方充電時，那戶人家的媽媽做了飯糰給我吃。雖說就跟電視節目上看到的一樣，比什麼都要開心的是，大家對不是拍攝節目的我仍這麼親切。對馬什麼都大，除了島的規模大，自然景觀也驚人壯闊。留下龍宮傳說的和多都美神社受到茂密的原生林環繞，漲潮時鳥居會沉入海中。內海與深山，眼前的光景彷彿神話世界。

總而言之，我對長崎縣的喜歡寫也寫不完。要是有人邀我在環遊長崎縣市町村一次，我一定高興得馬上飛奔過去。

1 只在這裡才能看到的景色（長崎市）
2 公路休息站的大獨角仙（平戶市）
3 美麗的青綠色鬼岳（五島市）4 和多都美神社，鳥居朝大海延伸（對馬市）

1	2	
	3	4

1 昔日戰爭遺留的建築（川棚町）**2** 安靜美好的柿之濱（小值賀町）**3** 在公路休息站吃到絕品鰤魚丼（松浦市）**4** 看得見海的千綿車站（東彼杵町）

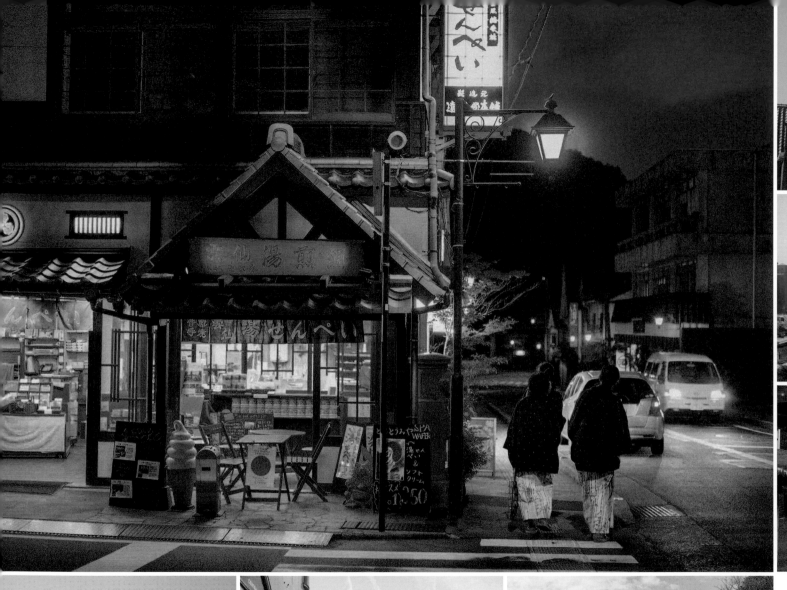

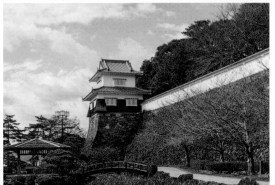

		2
1		3
		4
5	6	7

1 走在夜晚的溫泉街上（雲仙市）**2** 保留著荷蘭味的景色（西海市）**3** 寧靜的城鎮（長與町）**4** 陶瓷公園裡的「登窯」（波佐見町）**5** 不會掉落的「鯖魚也為之腐壞岩」㉔（時津町）**6** 夕陽下的四町商店街（佐世保市）**7** 氣派的玖島城跡（大村市）

274

1	2	3
4		6
7	5	8

1 舊校舍殘留火山噴發時造成的驚人損害（南島原市）2 海中的腹穴地藏（壹岐市）3 從天守閣望出去的迷人景色（島原市）4 令人懷念的小鎮風光（佐佐町）5 石造教堂，頭島天主堂（新上五島町）6 因為充電而變成朋友的理髮店老闆（壹岐市）7 在民宿的時間開心得轉瞬即逝（五島市）8 我最愛的佐世保漢堡（佐世保市）

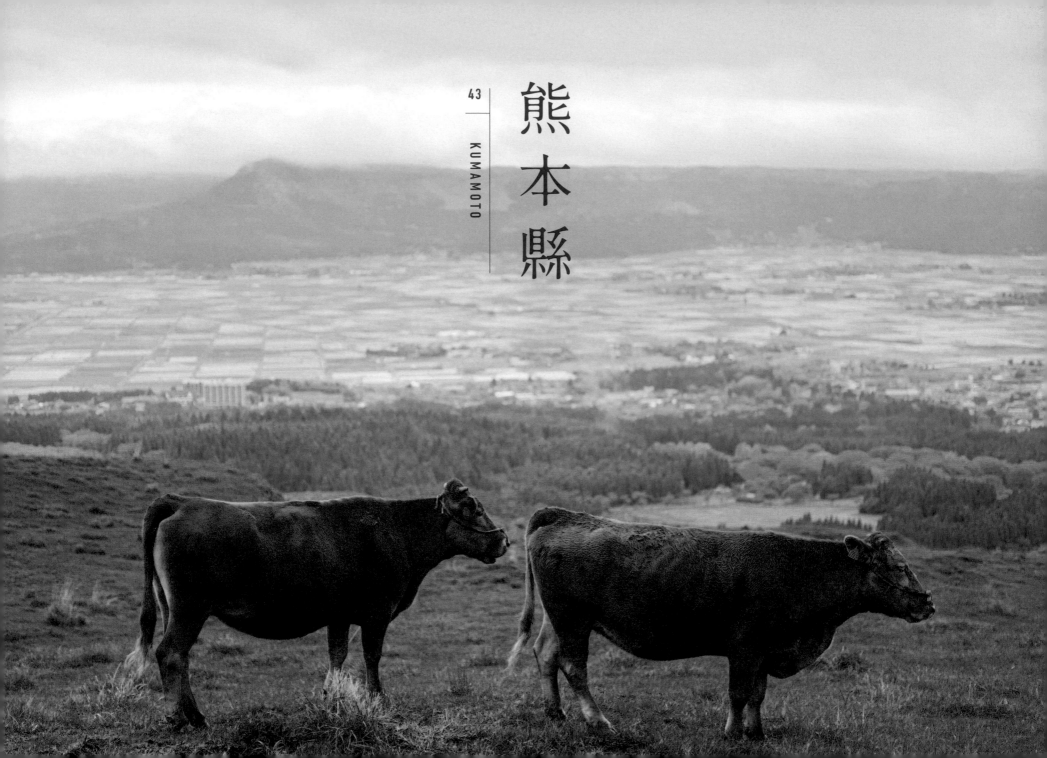

43
KUMAMOTO

熊本縣

1 日子緩緩前進（菊陽町）2 豐沛的年之神水源（玉東町）3 慢慢朝未來成長的繪畫與孩子（大津町）4 活在這塊土地上（阿蘇市）

美麗的火之國，迎向明天

熊本縣共有四十五個市町村。東邊的阿蘇有世界最大規模的破火山口，西邊由大小一百二十個島嶼組成，也有海山地形豐富的天草。

造訪阿蘇地區那天下著傾盆大雨，加上蜿蜒山路，讓我徹底領略大自然的險峻。隔天放晴後，在南阿蘇村看見鮮綠草地與蔚藍天空的對比，更對壯麗的火山口印象深刻。天草地區由上天草市、天草市及苓北町組成。世界遺產崎津聚落雖同屬天草市，卻是離市區有四十公里遠的小漁村。這裡過去曾是受迫害的天主教徒躲藏之地，守護虔誠信仰的聚落氛圍肅穆，和其他漁村大不相同。

人吉球磨地區是旅行剛開始時在鹿兒島結識的腳踏車大叔們的故鄉，聽他們爽朗介紹「人吉是個好地方唷！」讓我早就想前來看看。以球磨川為首，充滿豐富的自然景觀和溫泉，城鎮也保留了舊時代的美好樣貌。司馬遼太郎在紀行集中提到人吉球磨是「日本最豐盛的祕境桃花源」，我完全理解他的心情。

美里町的「日本第一石階」，在這趟旅途中絕對排得進痛苦行程前五名。通往釋迦院的「三三三三階」，以為自己已經爬到頂了，沒想到還有三百階，頓時陷入絕望，愈爬愈覺得看不到終點。

也造訪了熊本市與益城町。二○一六年四月發生了熊本大地震。來到熊本，讓我想起老家在熊本的朋友當年在校園裡拚命募款的模樣。二○一五年我曾來過一次熊本城，為它的美深受感動。這次再訪，熊本城已成為災後重建的精神象徵。大天守閣的堅毅雄偉和上次呈現完全不同的風貌，感受到一股嶄新的能量。來到益城町，看到以組合屋方式搭建的公所臨時廳舍，停車場裡有車身上寫著「加油！益城」的車子。在四周看見一排排的沙包，藍天下怪手正在進行作業。但是人們依然如常地散步、等公車，社區陽台上也曬著上去乾爽舒適的衣物。沒有比普通的日常更值得感恩的事了。總而言之，我們能做的唯一的事，對組合屋廳舍點頭致意，朝下一個城鎮邁進。天全力以赴前進。只能這麼做了，我心想。

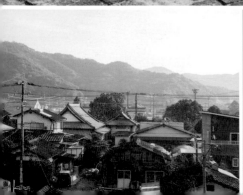

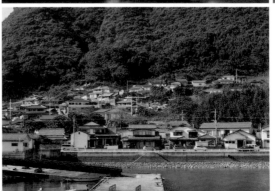

1	2		
		3	
	4		
		5	6
7	8	9	

1 奢侈的慢活時光（南關町）
2 湯前車站沉穩的站前廣場（湯前町）**3** 一點一點前進（熊本市）**4** 世界遺產三角西港與垂釣的人（宇城市）**5** 金魚之城裡的百獸之王（長洲町）**6** 雨宮神社（相良村）**7** 前往佐敷城跡途中（蘆北町）**8** 建設通潤橋的布田保之助像（山都町）**9** 與海山同在的生活（上天草市）

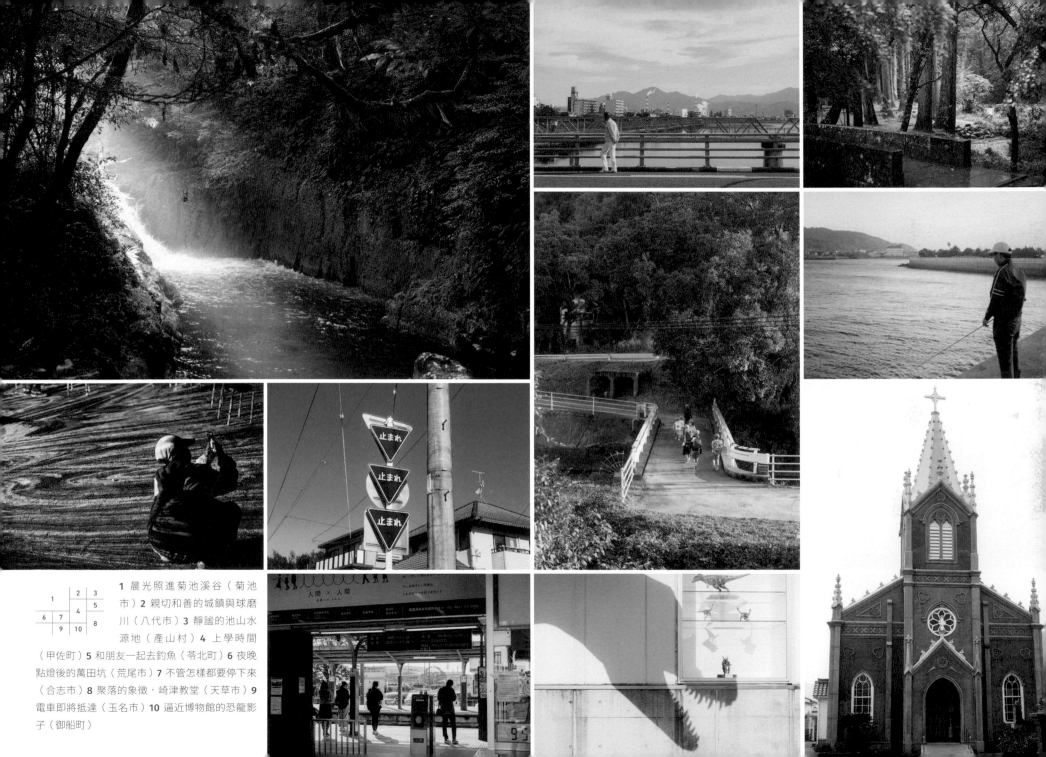

	2	3
1		5
	4	
6	7	
9	10	8

1 晨光照進菊池溪谷（菊池市）**2** 親切和善的城鎮與球磨川（八代市）**3** 靜謐的池山水源地（產山村）**4** 上學時間（甲佐町）**5** 和朋友一起去釣魚（苓北町）**6** 夜晚點燈後的萬田坑（荒尾市）**7** 不管怎樣都要停下來（合志市）**8** 聚落的象徵，崎津教堂（天草市）**9** 電車即將抵達（玉名市）**10** 逼近博物館的恐龍影子（御船町）

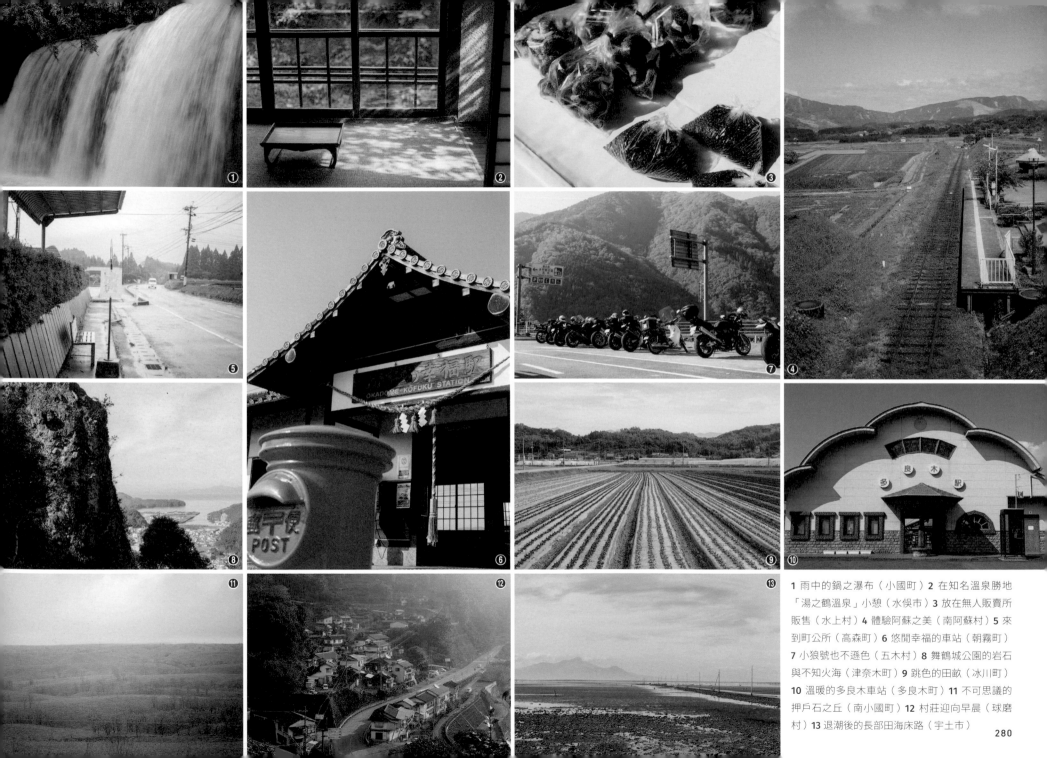

1 雨中的鍋之瀑布（小國町）2 在知名溫泉勝地「湯之鶴溫泉」小憩（水俁市）3 放在無人販賣所販售（水上村）4 體驗阿蘇之美（南阿蘇村）5 來到町公所（高森町）6 悠閒幸福的車站（朝霧町）7 小狼號也不遜色（五木村）8 舞鶴城公園的岩石與不知火海（津奈木町）9 跳色的田畝（冰川町）10 溫暖的多良木車站（多良木町）11 不可思議的押戶石之丘（南小國町）12 村莊迎向早晨（球磨村）13 退潮後的長部田海床路（宇土市）

1	2	3
	4	5
6	7	
9		8

1 痛苦地爬上3333階石階後（美里町）**2** 村公所也正式進入令和時代（山江村）**3** 從萌之里到美麗的俵山（西原村）**4** 操場上迴盪的聲音（錦町）**5** 吸氣、吸氣、吐氣、吐氣（和水町）**6** 永遠不遺忘，持續向前進（益城町）**7** 難忘球磨川之美（人吉市）**8** 吹來一陣舒暢的風（嘉島町）**9** 走在意趣盎然的豐前街道（山鹿市）

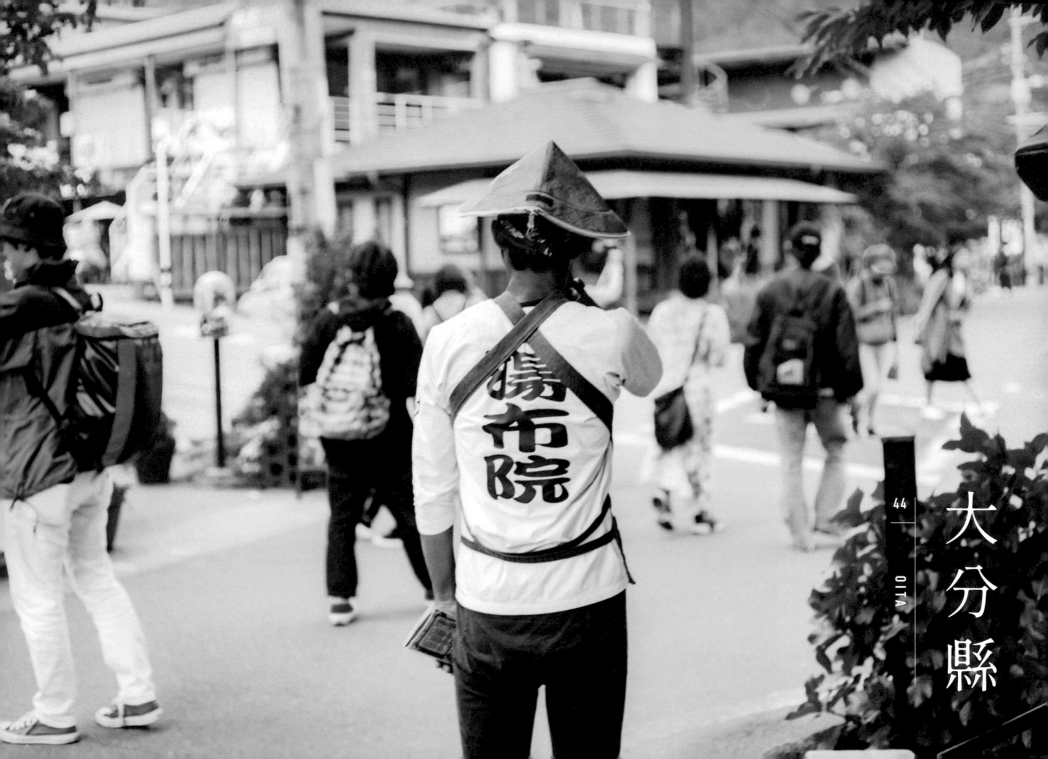

1 壯觀的九重「夢」大吊橋（九重町）2 獨步之言㉕與人孔蓋（佐伯市）3 我喜歡在澡堂與眾人寒暄（別府市）4 支撐起由布院的繁榮（由布市）

「我喜歡大分！」很高興能如此宣言

就讀廣島大學時，交情好的朋友中來自大分縣的人最多。這當然只是巧合，但我也因此得知許多大分的魅力，甚至自然而然跟著他們說起大分方言。提到大分，首先不能不提的就是溫泉。雖然無法造訪所有溫泉地，但也去了其中幾個。例如訪竹田市的彌珠汽水溫泉館，泡在天然碳酸泉裡的感覺真是難以用言語形容。泡進溫溫的溫泉池，全身都被氣泡包圍，身體一絲絲地熱起來。其他像是由布院、別府……大分最不缺的就是各式各樣的溫泉了，真心羨慕我的朋友們，老家在這裡也太開心了吧。此外，大分的食物更是無話可說。像是剛起鍋時的炸雞塊，咬下去的瞬間肉汁滿溢，香甜十足，和酥脆的麵衣一起在口中達成絕妙平衡。其他美食還有雞天婦羅、瘦馬㉖及湯麵疙瘩等，全都好吃得驚人，都讓我嫉妒起大分的朋友了。

日田市的豆田町曾是繁榮的天領㉗，有著勾起懷鄉之情的城鎮樣貌。不過，二〇一七年九州北部豪雨肆虐，當時造成的損害仍有部分殘留，令人深刻體認平凡日常的可貴。宇佐神宮是全國總數高達四萬的八幡大人總本宮，這次終於有機會前來。總本宮不愧是總本宮，神祕的氛圍中帶有一股難以言喻的震撼力。參拜神社時「鞠躬兩次、擊掌兩次」是一般的作法，但宇佐神宮自古以來都以「鞠躬兩次、擊掌四次」的方式參拜。光是聽見其他參拜者四次擊掌的聲音，當場氣氛立刻為之肅穆，我也情不自禁挺直了背脊。

還去了不可思議的「一島一村」姬島村。從國東半島尖端搭船前往姬島，單程大約二十分鐘，島上流動的時間莫名緩慢，給人一種無法形容的奇妙感覺。只去一天掌握不了島的全貌，但又有個聲音告訴我，不該強探姬島的真相。

原本從朋友口中聽聞的大分魅力，透過這次的旅途實際體驗。在環遊市町村的旅程中，大分縣是第一個完全造訪完的，也因此得知「原來一個縣是這樣組成的」。現在的我，已經可以大方向朋友宣言：「我最喜歡大分了。」

	2		3
		4	
5	6	8	9
	7		

1 想著朋友的故鄉（玖珠町）
2 城鎮的象徵，伐株山（玖珠町）**3** 洗滌心靈的宇佐神宮（宇佐市）**4** 到富來神社祈求財運亨通（國東市）**5** 聳立城市中的中津城（中津市）**6** 在街頭四處散步（大分市）**7** 日田祇園祭震撼力十足的山車（日田市）**8** 瀧廉太郎與岡城跡（竹田市）**9** 臼杵城跡的日常（臼杵市）

1 傍晚的城下町情調（杵築市）2 大叔們打棒球（津久見市）3 令人懷念的生活樣貌（日出町）4 體驗昭和之町的味道（豐後高田市）5 不可思議的島上吹著平靜的風（姬島村）6 大辻公園的繡球花園（豐後大野市）

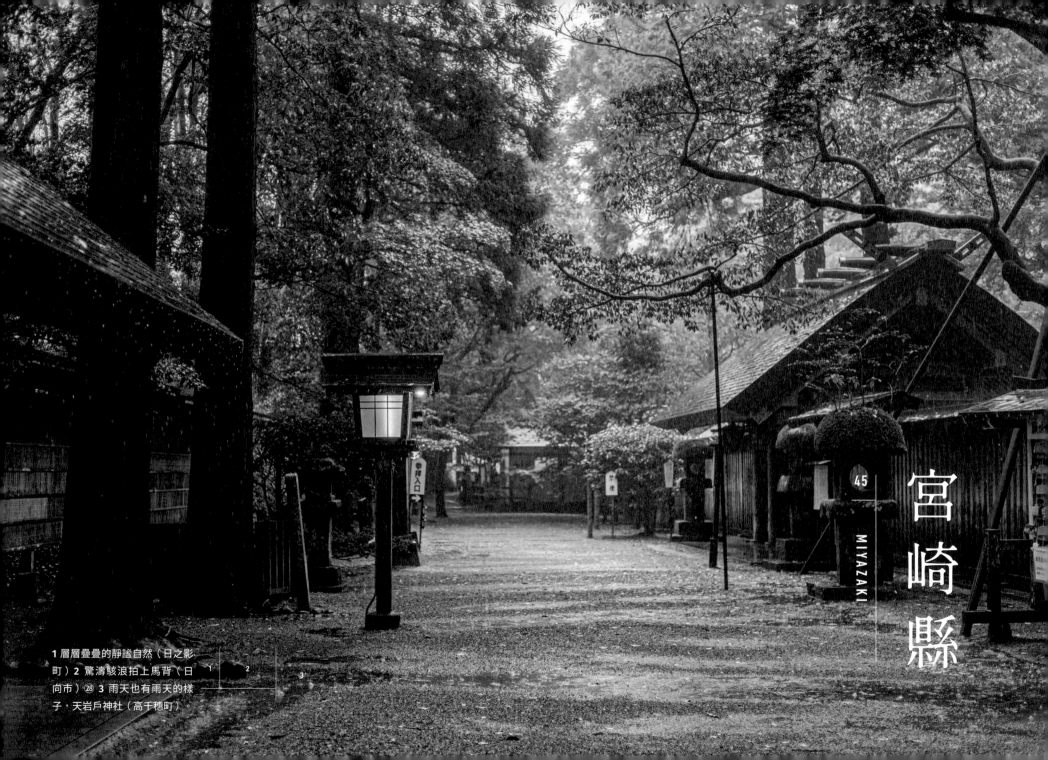

1 層層疊疊的靜謐自然（日之影町）2 驚濤駭浪拍上馬背（日向市）28 3 雨天也有雨天的樣子，天岩戶神社（高千穗町）。

45

MIYAZAKI

宮崎縣

路的前方有著旅行的真諦

宮崎縣面對太平洋，擁有海洋型溫暖氣候，令人感受到一股南國風情。我記得最清楚的是南北縱型的國道十號線。此外，沿著海岸線前進也有不少可觀之處。有摩艾像、有斷崖絕壁裡的神社、有惡鬼的洗衣板、有洞窟裡的神社、有惡鬼的洗衣板、有洞窟裡的神社、有惡懸崖，一路上看盡只有宮崎才能看到的景色，旅途中充滿興奮雀躍。

宮崎縣不只南北縱長，東西也橫長。高聳的山林非常深奧，山區景色完全不同於沿海的南國風情，艱險山路連綿，標高高到過橋時會不敢往下看。最後抵達的是一個小小的聚落。在神話之鄉高千穗，我與三年前搭便車環遊九州旅行時認識的媽媽再次重逢，當時受到她許多照顧。這次一起造訪天岩戶神社與高千穗神社，在雨聲的環繞下感受到難以言喻的神聖氣息。椎葉村是日本三大祕境之一，以平家落人傳說之地而聞名。椎葉村是人口還少的西米良村也是位於深谷之間的村落。泡了享有美人湯盛名的「西米良溫泉 Yutato」，不但出浴後獲得滑嫩咕溜的肌膚，還一口氣趕跑了旅途中的疲憊。和來觀光的阿姨們聊起天來，阿姨們說「來這裡可以把喧鬧的日常都拋到腦後」，我怎麼覺得妳們才最喧鬧吧。騎車前往山區聚落很不容易，但是這條路的前方有我還不認識的日本，是宮崎教會了我旅行的真諦。

蝦野市與小林市、高原町等市町位於霧島連山東北邊的群山與高原上，來到這裡，一路連續的美景盡收眼底。因為火山活躍，留下許多天然景觀，其中朝陽下的高千穗峰果然不負天孫降臨之地的美名，散發強韌之美。標高一千兩百公尺的蝦野高原上，紅葉隧道與湖景也美得震撼人心。眼前的美景讓我知道，地球就在這裡呼吸著，人類戰勝不了大自然是理所當然的事。對宮崎或九州的居民來說，這麼精彩美好的地方就在身邊，必須承認我真是羨慕極了。造訪過全國各地，我還想不出有哪裡能與這裡的自然美景匹敵。

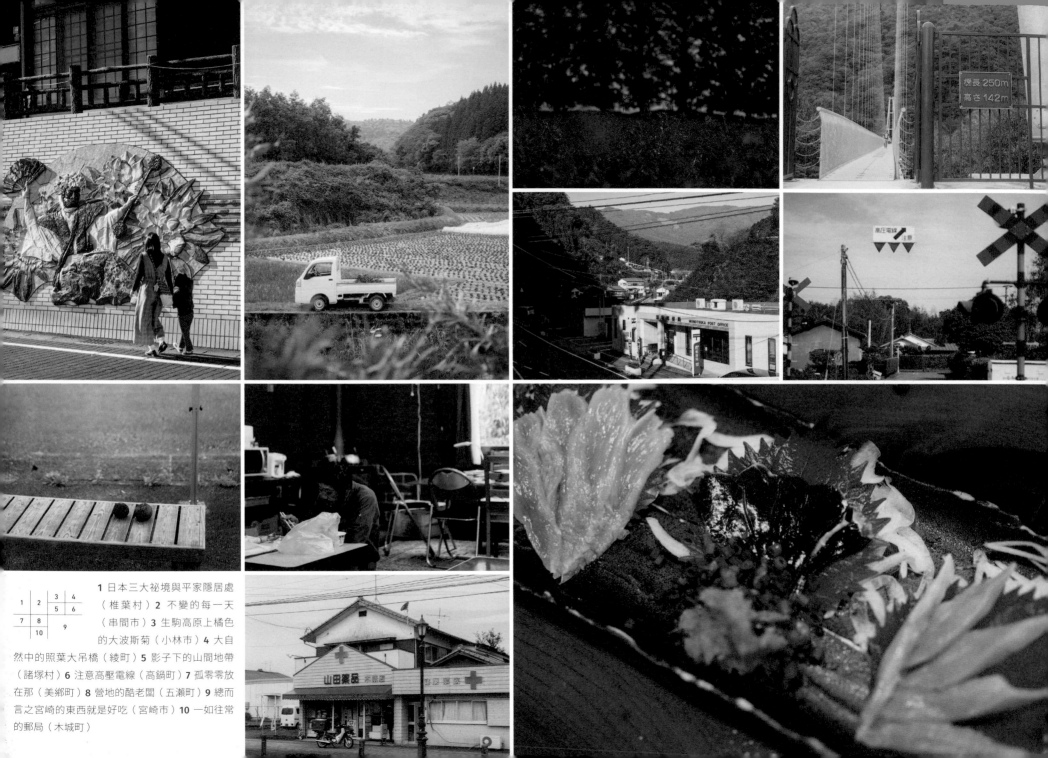

		3	4
1	2	---	---
		5	6
7	8		
		9	
10			

1 日本三大祕境與平家隱居處（椎葉村）**2** 不變的每一天（串間市）**3** 生駒高原上橘色的大波斯菊（小林市）**4** 大自然中的照葉大吊橋（綾町）**5** 影子下的山間地帶（諸塚村）**6** 注意高壓電線（高鍋町）**7** 孤零零放在那（美鄉町）**8** 營地的酷老闆（五瀨町）**9** 總而言之宮崎的東西就是好吃（宮崎市）**10** 一如往常的郵局（木城町）

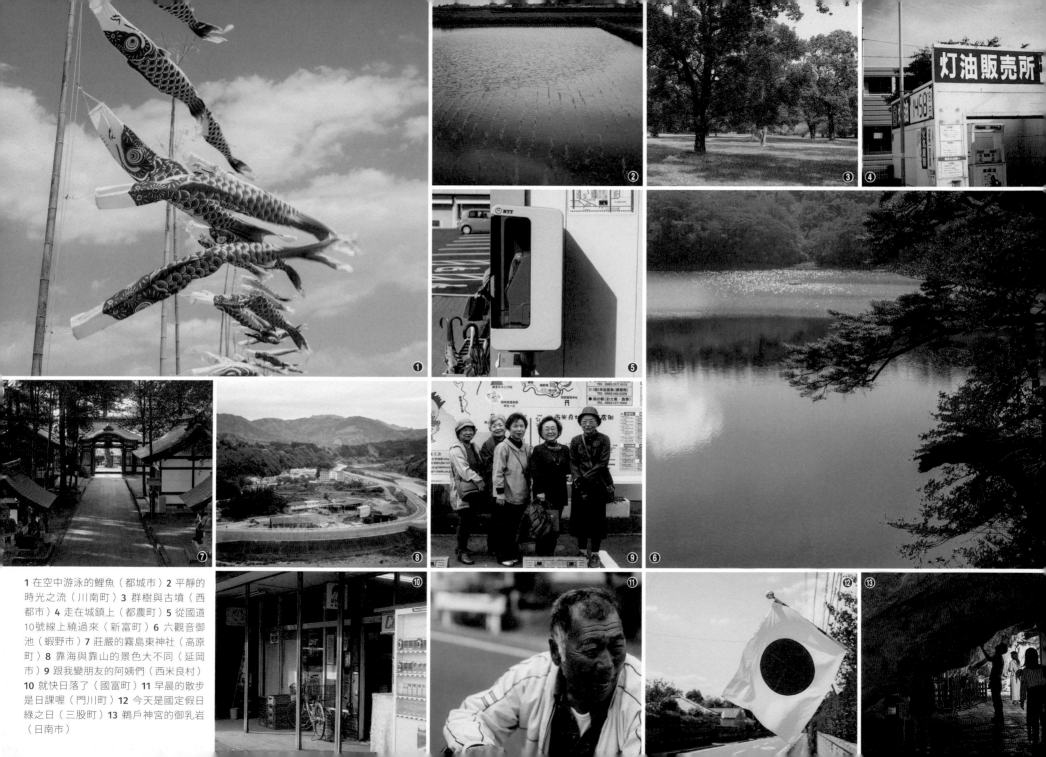

1 在空中游泳的鯉魚（都城市）2 平靜的時光之流（川南町）3 群樹與古墳（西都市）4 走在城鎮上（都農町）5 從國道10號線上繞過來（新富町）6 六觀音御池（蝦野市）7 莊嚴的霧島東神社（高原町）8 靠海與靠山的景色大不同（延岡市）9 跟我變朋友的阿姨們（西米良村）10 就快日落了（國富町）11 早晨的散步是日課喔（門川町）12 今天是國定假日綠之日（三股町）13 鵜戶神宮的御乳岩（日南市）

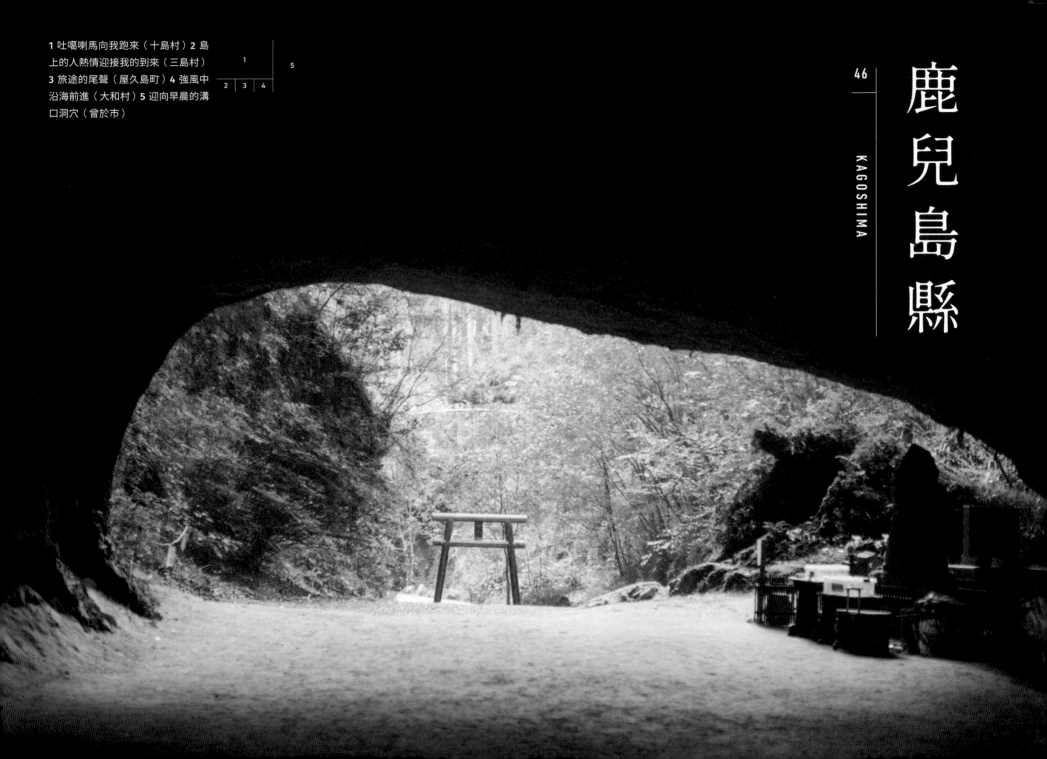

1 吐噶喇馬向我跑來（十島村）2 島上的人熱情迎接我的到來（三島村）3 旅途的尾聲（屋久島町）4 強風中沿海前進（大和村）5 迎向早晨的溝口洞穴（曾於市）

歷經漫長旅程
來到最後一個目的地

從老家岡山縣倉敷市展開旅行後，所設定的第一階段終點，就是鹿兒島縣。我打算從鹿兒島市的港口搭船去離島和沖繩，因為這些地方的梅雨季在五月，比本州島的梅雨季來得早，我想趁那之前盡可能多造訪幾個地方。在鹿兒島市借住朋友家，但是旅途第一天騎車跌倒，受的傷這時還沒完全好，朋友看到我上下樓梯時動作遲緩的樣子都驚呆了。不過，真的很感謝朋友開車載我去薩摩半島和霧島，還擔任我在鹿兒島的導遊。

後來為了按照計畫前往離島，我和摩托車一起去上船。人生去的第一個「南國島嶼」是奄美大島東方的喜界島，透過朋友介紹借住在一間空屋。接著去了沖永良部島，在這裡借住在大學學弟的父親家。在各地居民熱情幫助下展開我的搭船之旅，就這麼前往沖繩，然後再搭船回鹿兒島市內。隔天就是回診的日子，我把摩托車停放在鹿兒島市，搭新幹線回岡山，隔天再跳上新幹線回鹿兒島。為了看一次醫生，來回花費四萬日圓，單程距離七千公里。過去感覺那麼遙遠的鹿兒島，瞬間拉近了距離。

第二次造訪鹿兒島，是整趟旅程中的最高潮。前往大隅半島之際，去了本土最南端的佐多岬，某位當地人知道我正在旅行的事，還特地過來和我見面。在枕崎市，透過旅遊贊助者的介紹，參觀了做柴魚乾的「鰹節工廠」。因為是第二次來枕崎，不枉費我就像洄游的鰹魚一樣跑了兩趟，自己也很感動。接著是離島巡禮，去了吐噶喇列島、三島村、奄美大島、德之島、與論島及種子島。

每座離島從地形到氛圍都各有特徵，祕境與聚落也全部魅力十足。在三島村的硫磺島港看到變成茶色的海水而大受衝擊，在吐噶喇列島、中之島的公眾澡堂水太燙，沒辦法連肩膀都泡進去。去與論島的時候，夏天因為颱風而延期的祭典正好在我去的那天舉行。

環遊日本一七四一個市町村中，最後造訪的是屋久島。這既是偶然也是命中注定。在《魔法公主》聖地「白谷雲水峽」太鼓岩完成旅途時，忍不住放聲大喊。那一瞬間風忽然停了，氣象預報說是多雲的陰天，傍晚時分卻雲開霧散，短暫放晴。海上的太陽兩側各出現一抹彩雲。隔天，雖然島內是晴天、船隻和飛機卻因暴風關係全部取消。要是我晚一天來，可能就無法抵達島上。有人說旅行就是一連串的偶然，真的是如此。屋久島對我而言，將永遠會是一個特別的地方。

1	2		3
	5	6	7
4	8		

1 水潤的綠（肝付町）**2** 放學後的時間（和泊町）**3** 常去的老地方（出水市）**4** 今天的生活也一如往常（薩摩町）**5** 和平安穩的日子（東串良町）**6** 走進很有奄美風格的茂密森林（龍鄉町）**7** 朋友介紹我去的市民食堂「新鮮的魚」（阿久根市）**8** 朋友與親戚久別重逢（西之表市）

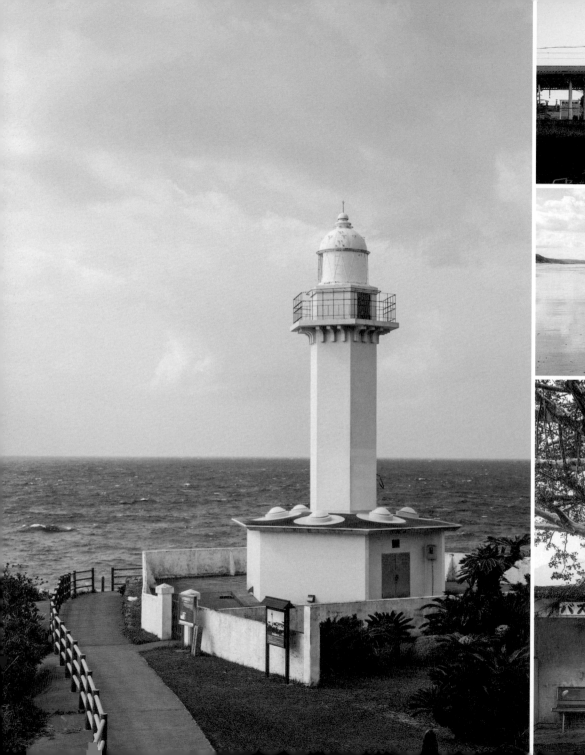

2		
1	3	
		5
	4	

1 長崎鼻燈塔公園（長島町）**2** 等電車的早晨（市來串木野市）**3** 海龜的產卵地，長濱海岸（中種子町）**4** 最愛的細葉榕樹與公車站（宇檢村）**5** 東洋的尼加拉大瀑布，曾木瀑布（伊佐市）

こちらは、志布志市 志布志町 志布志の
志布志市役所 志布志支所です。
やすらぎとにぎわいの輪が協奏するまち

「志布志」の由来…
志布志の地名は、天智天皇遷幸の伝説の中で、天皇に布を献上した要女の優しい
心にならい、召使いの女性もまた布を献上したころ天皇は大変感激され「上下
より布を志す誠にこれを上下の志布志である」といわれて高濱の郷中すべて志布志
と呼ぶようになったと伝えられています。

	2	
1	3	4
5		
	6	

1 在Sugira海灘遇到這三人（喜界
町）2 試著從上往下看（瀨戶內
町）3 熱鬧的哎薩㉙要開始了（與
論町）4 朝廣大的天空描繪夢想
（南種子町）5 安適與熱鬧與漢字（志布志市）
6 日本最大的樟樹，蒲生大樟樹（姶良市）

1知名動畫電影的聖地，白谷雲
水峽（屋久島町）2 早晨的美
好時光（與論町）3 午餐吃和
牛冷盤（大崎町）4 面對廣闊
田園心情好舒暢（南薩摩市）5 田皆岬與學姊（知
名町）6 騎在心曠神怡的景色中（鹿屋市）7 帶來
心靈平靜的霧島神宮（霧島市）8 在町內大顯身手
的大家（錦江町）

昭和53年9月3日、湖面を猛スピードで進む二つの黒い物体が泳ぐのが多くの人々によって目撃された。水面に浮かぶコブとコブの間は5メートル程あり、湖面は数十メートルに渡ってさわいでいたという。この事件は新聞やテレビで大きく取り上げられ、その後多くの目撃情報が寄せられるようになった。この未知の巨大生物は、ネス湖のネッシーにあやかって「イッシー」と呼ばれるようになった。

イッシーの正体については、恐竜の生き残りであるとか、大ウナギ、巨大魚など様々な説が飛びかっており、その正体を突き止めるために無人監視カメラの設置やテレビ局による探索も行われた。現在まではっきりと確認できる目撃は未だに謎のまま

1	2		3
	4		
5	6	7	8
9		10	

1 很有鹿兒島風格的市中心（鹿兒島市）**2** 與Isshi君的相遇（指宿市）**3** 這裡流動的時間平靜安詳（垂水市）**4** 在家裡吃到絕品油麵線（喜界町）**5** 朝陽灑落（天城町）**6** 隆起的珊瑚礁島（伊仙町）**7** 可愛的小丑魚們（南九州市）**8** 城鎮一覽無遺（日置市）**9** 汲取丸池的美味湧泉（湧水町）**10** 在名瀨度過的時光（奄美市）

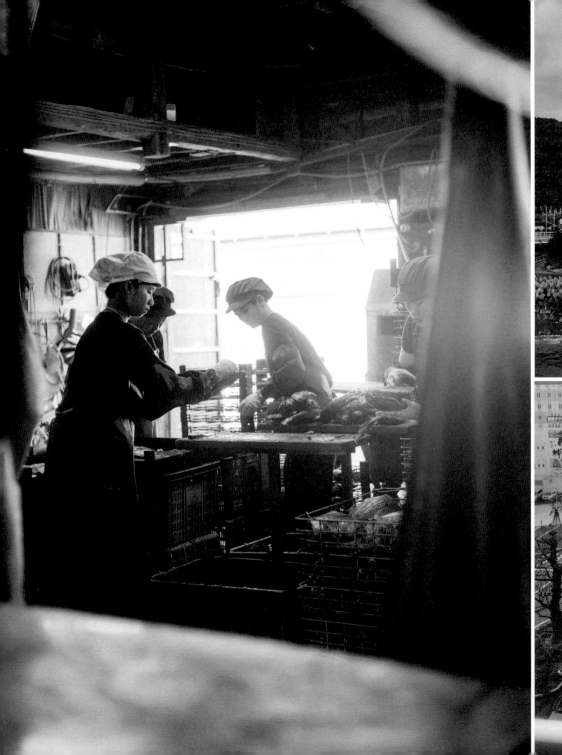

1 去了鰹節工廠參觀（枕崎市）2 跟小島說再見（德之島町）3 川內車站與某人的日常（薩摩川內市）4 他專程來到最南端的佐多岬（南大隅町）

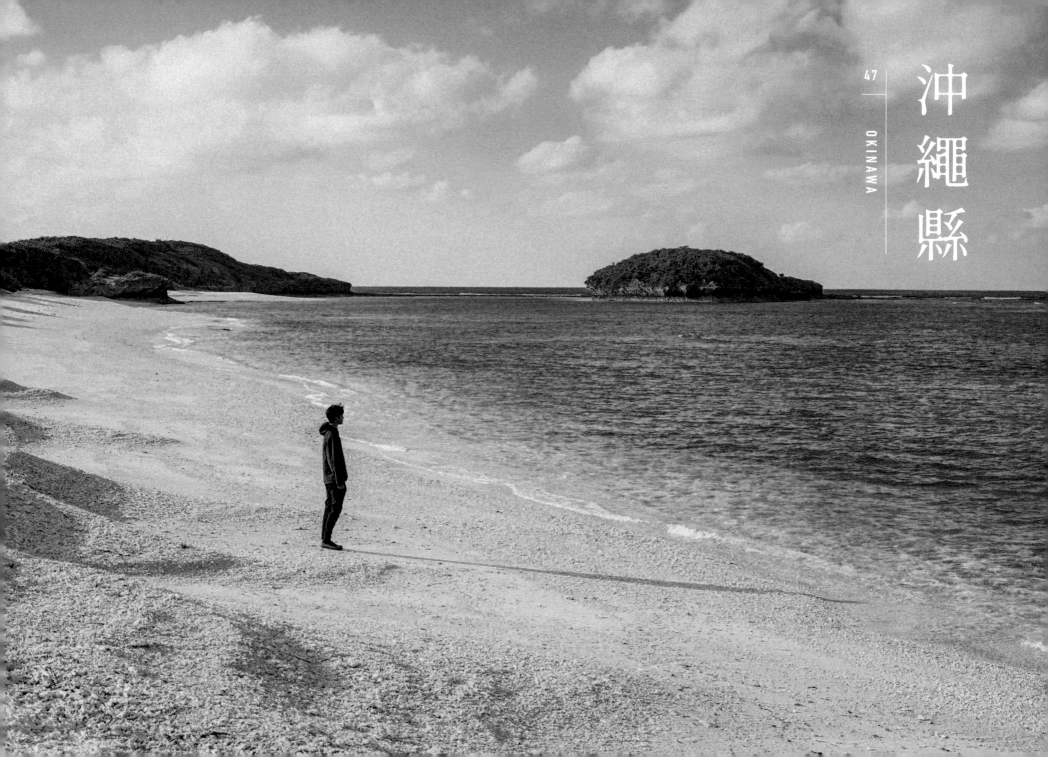

飄洋過海
為這美麗的生活屏息

我只以搭船的方式去過沖繩縣，也就是在這趟旅程的那兩次而已。可是，搭船移動就花了好多時間總算抵達，看見港口時，總是湧現一股不可思議的興奮。

起初我騎摩托車在沖繩本島上逛，想到自己的摩托車出現在第一次造訪的沖繩土地上，感覺有點難以置信。以那霸為中心，本島南部有許多小城鎮，我也在這裡接觸了許多平靜安詳的日常。一到中部氣氛就轉變了，多了不少歷史遺跡或美式風格的景色。北部有開闊的大自然，一掃我過去對沖繩的印象。見識到同一座島上有這麼多變化，使我在這趟旅途中深深體會了琉球歷史之深遠。第二次來到沖繩，是在環遊市町村之旅還差臨門一腳的時候。除了沖繩本島以外，剩下那些還未造訪的離島，我用自助背包客的方式一一走訪，名符其實的跳島旅行。跳島旅行真的有些難度，我一口氣走訪了十六個離島，搭船與飛機移動就花了好多錢。而且只要天氣一不穩定，計畫就有可能走樣，後續行程還會像倒下的骨牌一樣跟著走不成。我一邊向老天爺祈求一邊踏上旅程。結果明明是十二月，太陽竟然大到曬傷皮膚。也不知道是不是老天爺聽見我的祈禱，十六個離島中，有十五個得以在晴天時造訪。照道理說，冬天的沖繩很容易遇上陰天，或許我幸運得足以被稱為晴男吧。仔細回想起來，拜好天氣之賜，我真的遇到各種各樣不同的景色。

比方說，在南大東島聽到的「甘蔗守護這座島，這座島守護國土」就是令我印象深刻的一句話。每座離島上都有廣闊的甘蔗田，對我來說這就是「沖繩的風景」。以甘蔗為原料的製糖產業自然而然成為島上的主要產業，這麼一來，只要甘蔗不輸給颱風順利成長茁壯，收成之後就能守護全體島民。守護這座島，又等於守護了國土。大地的恩賜就像這樣默默庇佑著日本。

我最喜歡的景色，是在伊平屋島遇見的海景。租了摩托車，只決定大概方向就出發。拿到的地圖上沒有畫出來，這片遼闊海景卻出現在我面前，除了美還是美。停車熄火，站在雪白的沙灘上傾聽海浪的聲音。獨自一人眺望無法單純用「藍色」形容的清澈大海。對我而言這次的旅行就像拜訪某個誰的故鄉，而我自己內心的故鄉，或許就在這裡。

能走訪完如此細碎分散的廣大沖繩，是多麼值得感恩的一件事。無論回顧幾次，內心依然感激不盡。第三次的沖繩，我該搭船還是搭飛機去好呢。

1		2
3	4	6
	7	5

1 走在沿海地帶（本部町）**2** 小巧可愛，色彩繽紛（粟國村）**3** 萬座毛的斷崖絕壁（恩納村）**4** 裡面當然加了沖繩香檬（大宜味村）**5** 在最愛的民宿度過的時光（今歸仁村）**6** 大太陽下逛大街（石垣市）**7** 圍繞球場的日常（浦添市）

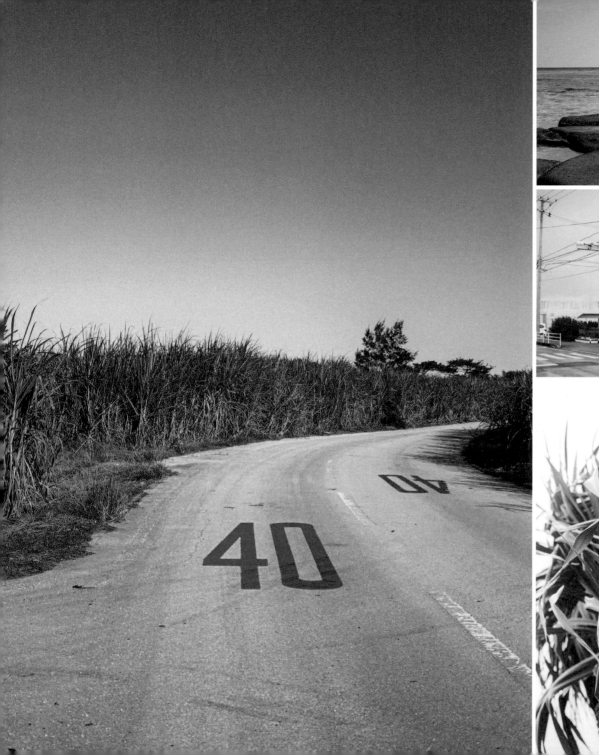

1 彷彿來到異國（北大東村）
2 大自然的奧祕，奧武島疊石
（久米島町）3 走在朋友的故
鄉（豐見城市）4 在殘波岬遇
見這個（讀谷村）5 大海近了，心情也愉悅了
（八重瀨町）

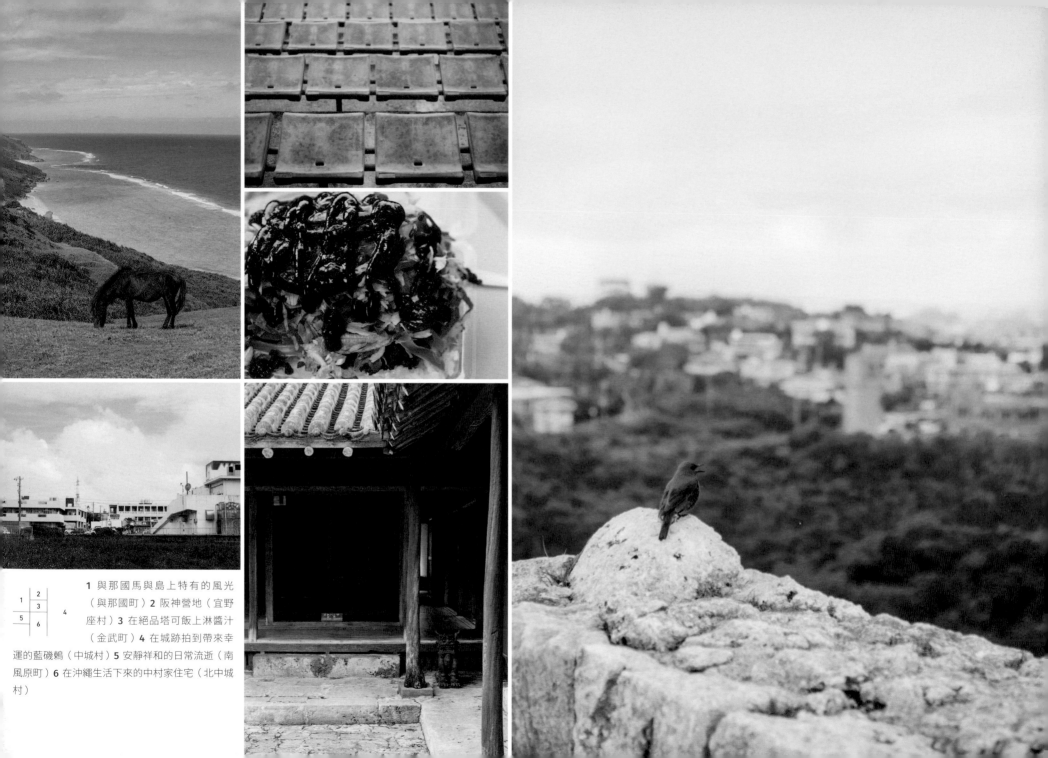

1 與那國馬與島上特有的風光（與那國町）2 阪神營地（宜野座村）3 在絕品塔可飯上淋醬汁（金武町）4 在城跡拍到帶來幸運的藍磯鶇（中城村）5 安靜祥和的日常流逝（南風原町）6 在沖繩生活下來的中村家住宅（北中城村）

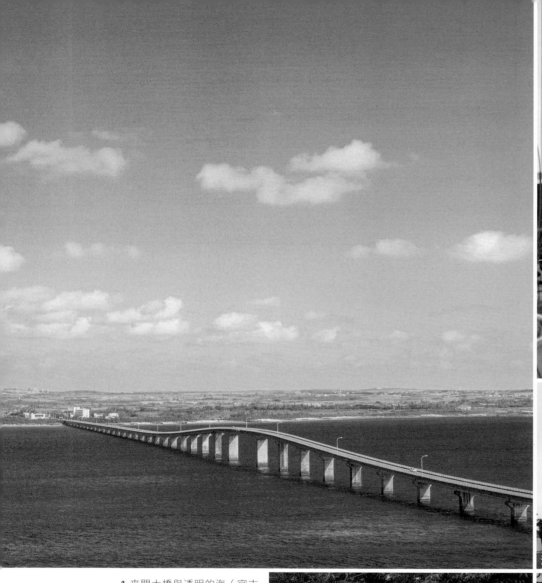

沖繩縣平和祈念資料館

1		2
	3	4
5	6	7

1 來間大橋與透明的海（宮古島市）2 熱情開心地唱歌給我聽（南城市）3 漫步平和祈念公園（糸滿市）4 悠閒的島上生活（多良間村）5 名護城公園的瞭望台（名護市）6 這裡有的是一如往常的每一天（與那原町）7 令人震撼又神祕的星野洞（南大東村）

1 孩子們奔馳而過（座間味村）2 有各式各樣的生活（嘉手納町）3 美式風格的KOZA GATE通（又稱機場大街）（沖繩市）4 嘉數高台公園（宜野灣市）5 以不靠岸的方式固定船隻（北大東村）6 真的來到這裡了（竹富町）7 東村紅樹林交流公園（東村）8 琉球大學入口（西原町）9 宇流麻的意思是「珊瑚之島」（宇流麻市）

1 透明的阿波連海，連最尾端的繩子都看得一清二楚（渡嘉敷村）2 氣氛絕佳的伊是名城跡（伊是名村）3 將心意寄託在守禮門（那霸市）4 沖繩本島最北端（國頭村）

索引

北海道

愛別町 23
赤井川村 23
赤平市 20
旭川市 10, 27
蘆別市〔芦別市〕 13
足寄町 14
厚岸町 12
厚澤部町〔厚沢部町〕 16
厚真町 23
網走市 23
安平町 11
池田町 22
石狩市 22
今金町 13
岩内町 17
岩見澤市〔岩見沢市〕 13
歌志内市 19
浦臼町 13
浦河町 19
浦幌町 18
雨竜町〔雨竜町〕 11
江差町 16
江別市 15
恵庭市〔恵庭市〕 12
枝幸町 20
遠軽町〔遠軽町〕 12, 111, 26
遠別町 16
雄武町 22
大空町 18
奥尻町〔奥尻町〕 17
乙部町 14
音更町 23
音威子府村 21
小樽市 24
長萬部町〔長万部町〕 23
興部町 22
置戸町〔置戸町〕 23
帯廣市〔帯広市〕 22
小平町 23
上士幌町 22
上川町 23
上砂川町 16
上富良野町 26, 27
上之國町〔上ノ国町〕 8, 139
神惠内村〔神恵内村〕 22
木古内町〔木古内町〕 10
北廣島市〔北広島市〕 22
北見市 16
喜茂別町 12
京極町 14
共和町 13
清里町 10
釧路町 20
釧路市 23
倶知安町〔倶知安町〕 23

栗山町 14
黑松內町〔黒松内町〕 24
訓子府町 17
劍淵町〔剣淵町〕 24
小清水町 13
札幌市 23
様似町〔様似町〕 17
更別村 24
猿払村 21
佐呂間町 19
鹿追町 16
鹿部町 24
標茶町 21
標津町 20
士別市 24
士幌町 19
島牧村 23
清水町 23
占冠村 15
下川町 24
積丹町 16
斜里町 24
初山別村 23
白老町 21
白糠町 19
知内町〔知内町〕 16
新篠津村 23
新得町 23
新十津川町 24
新日高町〔新ひだか町〕 18, 26
壽都町〔寿都町〕 18
砂川市 17
瀬棚町〔せたな町〕 14
壯瞥町〔壮瞥町〕 19
大樹町 11
瀧上町〔滝上町〕 17
瀧川市〔滝川市〕 15
鷹栖町 24
伊達市 24, 26, 161
天鹽町〔天塩町〕 24
鶴居村 19
津別町 16
月形町 20
千歳市〔千歳市〕 11, 26
秩父別町 24
弟子屈町 15
當別町〔当別町〕 17
當麻町〔当麻町〕 24
洞爺湖町 21
苫小牧市 24
苫前町 15
泊村 19
豊浦町〔豊浦町〕 21
豊頃町〔豊頃町〕 24
豊富町〔豊富町〕 24
奈井江町 24
中川町 24
中札內村〔中札内村〕 17
中標津町 24
中頓別町 17
長沼町 24
中富良野町 14

七飯町 10
名寄市 24
南幌町 20
新冠町 25
仁木町 16
西興部村 13
二世谷町〔ニセコ町〕 11
沼田町 25
根室市 16
登別市 24
函館市 11
羽幌町 16
濱頓別町〔浜頓別町〕 17
濱中町〔浜中町〕 14
美瑛町 24
美深町 15
美唄市 20
美幌町 24
日高町 21
比布町 14
東川町 17
東神樂町〔東神楽町〕 16
平取町 20
廣尾町〔広尾町〕 24
深川市 24
福島町 14
富良野市 21
古平町 14
別海町 20
北斗市 18
北龍町〔北竜町〕 14
幌加内町〔幌加内町〕 11
幌延町 14
本別町 17
幕別町 16
増毛町〔増毛町〕 14
真狩村 24
松前町 22
三笠市 15
南富良野町 25
鵡川町〔むかわ町〕 24
芽室町 16
室蘭市 20
妹背牛町 11
森町 25
紋別市 23
八雲町 24
夕張市 20
湧別町 15
由仁町 10
余市町 15
羅臼町 24
蘭越町 20
陸別町 20
利尻町 14
利尻富士町 10
留壽都村〔留寿都村〕 24
留萌市 13
禮文町〔礼文町〕 25
稚內市〔稚内市〕 21
和寒町 21

青森縣

- 青森市 … 29
- 鰺澤町（鰺ヶ沢町）… 29
- 板柳町 … 30
- 田舎館村（田舎館村）… 31
- 今別町 … 30
- 奥入瀬町（おいらせ町）… 31
- 大間町 … 28
- 大鰐町 … 28
- 風間浦村 … 28
- 黒石市（黒石市）… 30
- 五所川原市 … 32
- 五戸町（五戸町）… 30
- 七戸町（七戸町）… 32
- 三戸町（三戸町）… 30
- 佐井村 … 32
- 新郷村（新郷村）… 30
- 外濱町（外ヶ浜町）… 30
- 田子町 … 32
- 津輕市（つがる市）… 32
- 鶴田町 … 30
- 東北町 … 32
- 十和田市 … 32
- 中泊町 … 30
- 南部町 … 33
- 西目屋村 … 33
- 野邊地町（野辺地町）… 33
- 階上町 … 30
- 八戸市（八戸市）… 31
- 東通村 … 30
- 平川市 … 31
- 平内町（平内町）… 32
- 弘前市 … 31
- 深浦町 … 32
- 藤崎町 … 30
- 三澤市（三沢市）… 30
- 蓬田村 … 32
- 横濱町（横浜町）… 31
- 陸奥市（むつ市）… 32
- 六戸町（六戸町）… 30
- 六所村（六ヶ所村）… 31 / 33

岩手縣

- 一關市（一関市）… 37
- 一戸町（一戸町）… 36
- 岩手町 … 34
- 岩泉町 … 37
- 奥州市（奥州市）… 38
- 大槌町 … 37
- 大船渡市 … 37
- 釜石市 … 37
- 金ケ崎町（金ケ崎町）… 39
- 軽米町（軽米町）… 39
- 北上市 … 39
- 久慈市 … 36
- 葛巻町（葛巻町）… 37
- 九戸村（九戸村）… 37
- 雫石町 … 38
- 紫波町 … 38
- 住田町 … 38
- 瀧澤市（滝沢市）… 38
- 田野畑村 … 35
- 遠野市 … 38
- 西和賀町 … 38
- 野田村 … 39
- 二戸市（二戸市）… 39
- 八幡平市 … 39
- 花巻市（花巻市）… 38
- 平泉町 … 35
- 洋野町 … 37
- 普代村 … 38
- 宮古市 … 39
- 盛岡市 … 39
- 矢巾町 … 35
- 山田町 … 36
- 陸前高田市 … 36

宮城縣

- 石巻市（石巻市）… 44 / 264
- 岩沼市 … 44
- 大河原町 … 42
- 大崎市 … 44
- 大郷町（大郷町）… 44
- 大衡村 … 44
- 女川町 … 45
- 加美町 … 45
- 角田市 … 56
- 川崎町 … 43
- 栗原市 … 43
- 氣仙沼市（気仙沼市）… 44
- 蔵王町（蔵王町）… 40
- 鹽竈市（塩竈市）… 43
- 色麻町 … 45
- 七ヶ宿町（七ヶ宿町）… 43
- 七ヶ浜町（七ヶ浜町）… 42
- 柴田町 … 43
- 白石市 … 41
- 仙台市 … 41
- 多賀城市 … 43
- 大和町 … 42
- 富谷市 … 42
- 登米市 … 43
- 名取市 … 44
- 東松島市 … 44
- 丸森町 … 43
- 松島町 … 43
- 美里町 … 45
- 南三陸町 … 54
- 村田町 … 54
- 山元町 … 52
- 利府町 … 45
- 涌谷町 … 54
- 亘理町 … 54

秋田県

- 秋田市 … 48
- 男鹿市 … 46
- 大館市 … 47
- 大潟村 … 49
- 羽後町 … 49
- 井川町 … 49
- 潟上市 … 48 / 162
- 鹿角市 … 49
- 上小阿仁村 … 49
- 北秋田市 … 48
- 小坂町 … 49
- 五城目町 … 48
- 大仙市 … 48
- 仙北市 … 47
- 能代市 … 49
- 仁賀保市（にかほ市）… 49
- 八郎潟町 … 49
- 八峰町 … 48
- 東成瀬村（東成瀬村）… 49
- 美郷町（美郷町）… 49
- 藤里町 … 49
- 三種町 … 49
- 湯澤市（湯沢市）… 49
- 由利本荘市（由利本荘市）… 49 / 161
- 横手市（横手市）… 48

山形縣

- 朝日町 … 51
- 飯豐町（飯豊町）… 55
- 大石田町 … 57
- 大江町 … 55
- 大藏村（大蔵村）… 57
- 小國町（小国町）… 56
- 尾花澤市（尾花沢市）… 54
- 金山町 … 56
- 河北町 … 52
- 上山市 … 51
- 川西町 … 57
- 寒河江市 … 54
- 酒田市 … 56
- 鮭川村 … 54
- 鶴岡市 … 54
- 戸澤村（戸沢村）… 55
- 天童市 … 54
- 高畠町 … 52
- 新庄市 … 56
- 白鷹町 … 55
- 庄内町（庄内町）… 55
- 真室川町 … 54
- 舟形町 … 56
- 東根市 … 54
- 西川町 … 56
- 南陽市 … 57
- 長井市 … 55
- 中山町 … 57
- 村山市 … 51
- 最上町 … 56
- 三川町 … 52
- 山形市 … 62
- 山邊町（山辺町）… 60
- 遊佐町 … 60
- 米澤市（米沢市）… 62

福島縣

- 會津若松市（会津若松市）… 50 / 55
- 會津坂下町（会津坂下町）… 57 / 162
- 會津美里町（会津美里町）… 57
- 淺川町（浅川町）… 62

茨城縣

飯舘村（飯舘村）… 59
石川町 … 64
泉崎村 … 59
猪苗代町（猪苗代町）… 60
磐城市（いわき市）… 62
大熊町 … 62
大玉村 … 61
小野町 … 63
鏡石町 … 61
葛尾村 … 63
金山町 … 63
川内村（川内村）… 64
川俣町（川俣町）… 62
喜多方市 … 62
北鹽原村（北塩原村）… 64
國見町（国見町）… 61／64
桑折町 … 59
郡山市 … 61
鮫川村 … 59
下郷町（下郷町）… 58
昭和村 … 61／64
白河市 … 59
新地町 … 59
須賀川市 … 59
相馬市 … 60
只見町 … 64
伊達市 … 64
棚倉町 … 62
玉川村 … 62
田村市 … 63
天榮村（天栄村）… 60
富岡町 … 59
中島村 … 60
浪江町 … 61
楢葉町 … 61
西會津町（西会津町）… 59
西郷村（西郷村）… 63
二本松市 … 63
塙町 … 59
磐梯町 … 64
檜枝岐村 … 62／63
平田村 … 64
廣野町（広野町）… 62
福島市 … 60
雙葉町（双葉町）… 61
古殿町 … 61
三島町 … 60
南會津町（南会津町）… 64
南相馬市 … 63
三春町 … 64
本宮市 … 63
柳津町 … 63
矢吹町 … 61
矢祭町 … 61
湯川村 … 62

茨城町 … 71
稲敷市（稲敷市）… 70
潮来市（潮来市）… 68
石岡市 … 69
阿見町 … 70

栃木縣

牛久市 … 71
大洗町 … 69
小美玉市 … 68
笠間市 … 68
鹿嶋市 … 68
霞浦市（かすみがうら市）… 70
神栖市 … 68
河内町（河内町）… 70
北茨城市 … 69
古河市 … 71
五霞町 … 68
境町 … 69
櫻川市（桜川市）… 68
下妻市 … 71
常總市（常総市）… 68
城里町 … 71
大子町 … 69
高萩市 … 70
筑西市 … 70
筑波市 … 70
筑波未來市（つくばみらい市）… 70
土浦市 … 70
東海村 … 69
利根町 … 69
取手市 … 69
那珂市 … 69
行方市 … 67
坂東市 … 67
日立市 … 67
常陸太田市 … 69
常陸大宮市 … 80
常陸那珂市（ひたちなか市）… 67
鉾田市 … 80
水戸市（水戸市）… 80
美浦村 … 80
守谷市 … 69
八千代町 … 71
結城市 … 71
龍崎市（龍ケ崎市）… 65／66

足利市 … 74
市貝町 … 72
宇都宮市 … 75
大田原市 … 73
小山市 … 75
鹿沼市 … 74
上三川町 … 75
櫻市（さくら市）… 73
佐野市 … 75
鹽谷町（塩谷町）… 75
下野市 … 75
高根澤町（高根沢町）… 74
栃木市 … 73
那珂川町 … 74
那須町 … 74
那須烏山市 … 74
那須鹽原市（那須塩原市）… 75
日光市 … 73
野木町 … 74
芳賀町 … 74
益子町 … 74

埼玉縣

久喜市 … 86
行田市 … 89
北本市 … 86
川島町 … 87
川越市 … 86
川口市 … 85
上里町 … 88
神川町 … 83
加須市 … 87
春日部市 … 88
越生町 … 86
桶川市 … 85
小川町 … 88
小鹿野町 … 82
入間市 … 87
伊奈町 … 88
朝霞市 … 84
上尾市 … 84

吉岡町 … 81
明和町 … 81
水上町（みなかみ町）… 78
緑市（みどり市）… 79
前橋市 … 81
藤岡市 … 79
東吾妻町 … 80
沼田市 … 80
南牧村 … 80
長野原町 … 80
中之条町 … 80
富岡市 … 80
嬬戀村（嬬恋村）… 77
千代田町 … 81
玉村町 … 78
館林市 … 78
高山村 … 81
高崎市 … 80
榛東村 … 78
昭和村 … 80
下仁田町 … 77
澁川市（渋川市）… 76
草津町 … 81
桐生市 … 81
甘樂町（甘楽町）… 80
神流町 … 78
川場村 … 80
片品村 … 81
太田市 … 80
大泉町 … 79
邑樂町（邑楽町）… 80
上野村 … 80
板倉町 … 78
伊勢崎市 … 80
安中市 … 81

群馬縣

壬生町 … 74
真岡市 … 75
茂木町 … 75
矢板市 … 75

埼玉縣（承前）

熊谷市 …… 85
鴻巣市（鴻巣市）…… 84
越谷市 …… 85
埼玉市（さいたま市）…… 86
坂戸市（坂戸市）…… 86
幸手市 …… 83
狭山市（狭山市）…… 89
志木市 …… 84
白岡市 …… 87
杉戸町（杉戸町）…… 89
草加市 …… 86
秩父市 …… 85
鶴ヶ島市（鶴ヶ島市）…… 86
都幾川町（ときがわ町）…… 87
所澤市（所沢市）…… 84
戸田市（戸田市）…… 87
長瀞町 …… 84
新座市 …… 86
蓮田市 …… 87
鳩山町 …… 89
羽生市 …… 88
飯能市 …… 85
東秩父村 …… 84
東松山市 …… 88
日高市 …… 85
深谷市 …… 87
富士見市 …… 89
富士見野市（ふじみ野市）…… 86
本庄市 …… 86
松伏町 …… 85
三郷市（三郷市）…… 89
美里町 …… 84
皆野町 …… 89
宮代町 …… 85
三芳町 …… 86
毛呂山町 …… 89
八潮市 …… 86
横瀬町（横瀬町）…… 86
吉川市 …… 87
吉見町 …… 85
寄居町 …… 88
嵐山町 …… 84
和光市 …… 88
蕨市 …… 88

千葉縣

旭市 …… 93
我孫子市 …… 91
夷隅市（いすみ市）…… 91
市川市 …… 93
市原市 …… 92
一宮町 …… 93
印西市 …… 92
浦安市 …… 92
大網白里市 …… 93
大多喜町 …… 93
御宿町 …… 94
柏市 …… 95
勝浦市 …… 94
香取市 …… 92
鎌谷市（鎌ケ谷市）…… 92
袖浦市（袖ケ浦市）…… 94
多古町 …… 94
館山市 …… 94
千葉市 …… 92・139
銚子市 …… 90
長生村 …… 94
長南町 …… 94
東金市 …… 87
東庄町 …… 84
富里市 …… 87
長柄町 …… 84
流山市 …… 86
習志野市 …… 87
成田市 …… 95
野田市 …… 95
富津市 …… 95
船橋市 …… 94
松戸市（松戸市）…… 95
南房總市（南房総市）…… 95
睦澤町（睦沢町）…… 94
茂原市 …… 93
八街市 …… 93
八千代市 …… 84
横芝光町（横芝光町）…… 94
四街道市 …… 92

東京都

青島村（青ヶ島村）…… 106
昭島市 …… 98
秋留野市（あきる野市）…… 99
足立區（足立区）…… 98
荒川區（荒川区）…… 105
板橋區（板橋区）…… 104
稲城市（稲城市）…… 103
江戸川區（江戸川区）…… 98
青梅市 …… 100
大島町 …… 100
大田區（大田区）…… 98
小笠原村 …… 103・110・139
奥多摩町（奥多摩町）…… 98
葛飾區（葛飾区）…… 100
北區（北区）…… 99
清瀬市（清瀬市）…… 101
國立市（国立市）…… 101
神津島村 …… 97
江東區（江東区）…… 105
小金井市 …… 105
國分寺市（国分寺市）…… 98
小平市 …… 99
狛江市 …… 99
品川區（品川区）…… 99
澁谷區（渋谷区）…… 103
新宿區（新宿区）…… 101
杉並區（杉並区）…… 99
墨田區（墨田区）…… 101
世田谷區（世田谷区）…… 101
台東區（台東区）…… 103
立川市 …… 101
多摩市 …… 102
中央區（中央区）…… 96
調布市 …… 100
千代田區（千代田区）…… 103
豊島區（豊島区）…… 100
利島村 …… 101
中野區（中野区）…… 102
新島村 …… 99
西東京市 …… 102
練馬區（練馬区）…… 103
八王子市 …… 102
八丈町 …… 98
羽村市 …… 101
東久留米市 …… 104
東村山市 …… 101
東大和市 …… 102
日野市 …… 104
日之出町（日の出町）…… 100
檜原村 …… 102
府中市 …… 101
福生市 …… 102
文京區（文京区）…… 103
町田市 …… 100
御蔵島村（御蔵島村）…… 105
瑞穂町（瑞穂町）…… 104
三鷹市 …… 102
港區（港区）…… 104
三宅村 …… 99
武蔵野市（武蔵野市）…… 104
武蔵村山市（武蔵村山市）…… 104
目黒區（目黒区）…… 103

神奈川縣

愛川町 …… 115
厚木市 …… 114
綾瀬市（綾瀬市）…… 115
伊勢原市 …… 115
海老名市 …… 113
大井町 …… 114
大磯町 …… 115
小田原市 …… 114
開成町 …… 112
鎌倉市 …… 113
川崎市 …… 115
清川村 …… 114
相模原市 …… 114
座間市 …… 114
寒川町 …… 113
逗子市 …… 114
茅崎市（茅ヶ崎市）…… 115
中井町 …… 113
二宮町 …… 113

（神奈川縣 つづき）

横濱市（横浜市）……113
横須賀市（横須賀市）……114
湯河原町……114
大和市……115
山北町……115
南足柄市……113
三浦市……115
真鶴町……115
松田町……114
藤澤市（藤沢市）……114
平塚市……115
葉山町……115
秦野市……114
箱根町……115

新潟縣

阿賀町……121、4、118
阿賀野市……121
粟島浦村……107、119
出雲崎町……118
糸魚川市……118
魚沼市……118
小千谷市……120
柏崎市……121
加茂市……118
刈羽村……118
五泉市……120
佐渡市……116、117
三条市……4、120、265
新發田市（新発田市）……121
新潟市……119
聖籠町……120
関川村（関川村）……118
田上町……121
胎内市（胎内市）……121
津南町……120
燕市……117
十日町市……120
長岡市……120
見附市……119
南魚沼市……118
妙高市……118
村上市……121
彌彦村（弥彦村）……120
湯澤町（湯沢町）……119

富山縣

朝日町……124
射水市……124
魚津市……125
小矢部市……124
上市町……124
黒部市（黒部市）……123
高岡市……125
立山町……123
礪波市（砺波市）……124
富山市……125
滑川市……124
南礪市（南砺市）……122、161
入善町……124

（富山縣 つづき）

冰見市（氷見市）……125
舟橋村……124

石川縣

穴水町……128
内灘町……128
金澤市（金沢市）……126
加賀市……128
河北市（かほく市）……128
川北町……127
小松市……129
志賀町……127
珠洲市……128
津幡町……129
中能登町……129
七尾市……129
野野市市（野々市市）……129
能登町……129
能美市……127
羽咋市……129
白山市……127
寶達志水町（宝達志水町）……129
輪島市……128

福井縣

蘆原市（あわら市）……133
池田町……133
永平寺町……133
越前市……131
越前町……132
大飯町（おおい町）……132
大野市……132
小濱市（小浜市）……130
勝山市……132
坂井市……133
鯖江市……132
高濱町（高浜町）……132
敦賀市……131
福井市……133
美濱町（美浜町）……131
南越前町……133
若狹町（若狭町）……132、133

山梨縣

西桂町……137
南部町……138
道志村……138
都留市……136
中央市……137
丹波山村……138
昭和町……137
小菅村……136
甲府市……138
甲州市……136
甲斐市……135
大月市……137
忍野村……136
上野原市……136
市川三郷町（市川三郷町）……138

（山梨縣 つづき）

山梨市……137
山中湖村……134
身延町……135
南阿爾卑斯市（南アルプス市）……136
北杜市……138
富士吉田市……138
富士河口湖町……136
富士川町……138
笛吹市……137
早川町……135
韮崎市……137

長野縣

青木村……142
上松町……148
朝日村……142
阿智村……142
安曇野市……142
阿南町……143
飯島町……145
飯田市……143
飯綱町……143
飯山市……142
生坂村……143
池田町……143
伊那市……147
上田市……143
賣木村（売木村）……144
王瀧村（王滝村）……144
大桑村……144
大鹿村……149
大町市……144
岡谷市……144
小川村……145
小谷村……144
麻績村……144
輕井澤町（軽井沢町）……145
川上村……144
木島平村……144
木曾町（木曽町）……145
木祖村……143
北相木村……144
小海町……143
小布施町……145
駒根市（駒ヶ根市）……146
小諸市……149
榮村（栄村）……145
坂城町……146
佐久市……148
佐久穂町（佐久穂町）……146
鹽尻市（塩尻市）……141
信濃町……146
下條村……139、149
下諏訪町……141
須坂市……146
諏訪市……147
喬木村……144
高森町……147
高山村……147
辰野町……144
立科町……149
筑北村……148

岐阜縣

七宗町 155 / 飛騨市（飛騨市）151 / 東白川村 151 / 羽島市 154 / 中津川市 152 / 富加町 154 / 土岐市 152 / 垂井町 154 / 多治見市 151 / 高山市 152 / 関市（関市）154 / 関原町（関ケ原町）155 / 白川村 154 / 白川町 153 / 坂祝町 155 / 神戸町（神戸町）153 / 下呂市 150 / 郡上市 154 / 岐阜市 153 / 岐南町 155 / 北方町 152 / 川邊町（川辺町）153 / 可児市（可児市）154 / 笠松町 153 / 各務原市 153 / 海津市 155 / 大野町 153 / 大垣市 152 / 恵那市（恵那市）152 / 揖斐川町 152 / 池田町 152 / 安八町 152

輪之内町（輪之内町）152 / 養老町 153 / 山縣市（山県市）152 / 八百津町 154 / 本巣市（本巣市）153 / 美濃加茂市 153 / 美濃市 155 / 御嵩町 155 / 瑞穂市（瑞穂市）155 / 瑞浪市 155

山之内町（山ノ内町）147（146）/ 山形村 142 / 泰阜村 145 / 御代田町 146 / 宮田村 139 / 箕輪町 149 / 南箕輪村 147 / 南牧村 143 / 南相木村 144 / 南牧村 140 / 松本市 146 / 松川村 146 / 松川町 147 / 富士見町 148 / 平谷村 149 / 原村 143 / 白馬村 148 / 野澤温泉村（野沢温泉村）148 / 根羽村 147 / 南木曽町（南木曽町）146 / 長和町 149 / 長野市 149 / 中野市 144 / 中川村 149 / 豊丘村（豊丘村）147 / 東御市 148 / 天龍村 143 / 茅野市 143 / 千曲市 143

愛知縣

岡崎市 168 / 大府市 165 / 大治町 166 / 大口町 167 / 岩倉市 167 / 犬山市 164 / 稲澤市（稲沢市）168 / 一宮市 166 / 安城市 168 / 海部町（あま市）168 / 阿久比町 169 / 愛西市 166

静岡縣

吉田町 160 / 焼津市（焼津市）159 / 森町 158 / 南伊豆町 158 / 三島市 160 / 松崎町 159 / 牧之原市 160 / 富士宮市 159 / 藤枝市 158 / 富士市 157 / 袋井市 160 / 東伊豆町 159 / 濱松市（浜松市）158 / 沼津市 158 / 西伊豆町 157 / 長泉町 160 / 裾野市 158 / 下田市 159 / 清水町 159 / 島田市 156 / 静岡市（静岡市）156 / 御殿場市 149 / 湖西市 157 / 菊川市 159 / 函南町 157 / 川根本町 160 / 河津町 157 / 掛川市 159 / 小山町 159 / 御前崎市 159 / 磐田市 157 / 伊東市 160 / 伊豆之國市（伊豆の国市）157 / 伊豆市 159 / 熱海市 159

輪之内町（輪之内町）152 / 養老町 153 / 山縣市（山県市）152 / 八百津町 154 / 本巣市（本巣市）153 / 美濃加茂市 153 / 美濃市 155 / 御嵩町 155

三重縣

多気町（多気町）175 / 大紀町 172 / 大台町 174 / 鈴鹿市 174 / 志摩市 174 / 菰野町 174 / 桑名市 174 / 熊野市 174 / 紀北町 173 / 紀寶町（紀宝町）173 / 木曽岬町（木曽岬町）175 / 川越町 172 / 亀山市（亀山市）171 / 尾鷲市 171 / 大台町 173 / 員辨市（いなべ市）172 / 伊勢市 172 / 伊賀市 170 / 朝日町 173

彌富市（弥富市）166 / 三好市（みよし市）169 / 美濱町（美浜町）169 / 南知多町 166 / 碧南市 168 / 扶桑町 167 / 東浦町 166 / 半田市 166 / 日進市 167 / 西尾市 169 / 名古屋市 168 / 長久手市 168 / 豊山町（豊山町）169 / 豊橋市（豊橋市）169 / 豊根村（豊根村）169 / 豊田市（豊田市）167 / 豊川市 169 / 豊明市（豊明市）168 / 飛島村 169 / 常滑市 168 / 東郷町（東郷町）167 / 東海市 168 / 東榮町（東栄町）166 / 津島市 165 / 知立市 166 / 知多市 168 / 知多町 167 / 田原市 168 / 武豊町（武豊町）167 / 高濱市（高浜市）165 / 瀬戸市（瀬戸市）166 / 新城市 168 / 設樂町（設楽町）167 / 小牧市 166 / 江南市 169 / 幸田町 167 / 清須市 168 / 北名古屋市 167 / 刈谷市 167 / 蒲郡市 169 / 蟹江町 167 / 春日井市 169 / 尾張旭市 167

玉城町 … 175
津市 … 175
東員町 … 173
鳥羽市 … 172
名張市 … 174
松阪市 … 173
南伊勢町 … 172
御濱町（御浜町）… 175
明和町 … 174
四日市市 … 173
度會町（度会町）… 172

滋賀縣

愛荘町（愛荘町）… 179
近江八幡市 … 178
大津市 … 179
草津市 … 178
甲賀市 … 176
甲良町 … 179
湖南市 … 177
高島市 … 178
多賀町 … 177
豊郷町（豊郷町）… 177
長濱市（長浜市）… 178
東近江市 … 176
彦根市（彦根市）… 177
日野町 … 178
米原市 … 176
守山市 … 179
野洲市 … 177
栗東市 … 178
龍王町（竜王町）… 179

京都府

綾部市 … 184
井手町 … 182
伊根町 … 182
宇治市 … 183
宇治田原町 … 184
大山崎町 … 184
笠置町 … 184
亀岡市（亀岡市）… 183
木津川市 … 182
京田邊市（京田辺市）… 184
京丹後市 … 182
京丹波町 … 183
京都市 … 182
久御山町 … 180
城陽市 … 184
精華町 … 181
長岡京市 … 183
南丹市 … 181
福知山市 … 182
舞鶴市 … 184
南山城村 … 182
宮津市 … 183
向日市 … 183
八幡市 … 183
與謝野町（与謝野町）… 182
和束町 … 184

大阪府

池田市 … 187
和泉市 … 188
泉大津市 … 189
泉佐野市 … 188
茨木市 … 188
大阪市 … 187
大阪狹山市（大阪狭山市）… 189
柏原市 … 188
交野市 … 189
門真市 … 190
河南町 … 190
河内長野市（河内長野市）… 189
岸和田市 … 188
熊取町 … 189
堺市 … 189
四條畷市 … 189
島本町 … 186
吹田市 … 188
攝津市（摂津市）… 189
泉南市 … 191
太子町 … 190
高石市 … 190
高槻市 … 189
田尻町 … 191
忠岡町 … 191
千早赤阪村 … 191
豊中市 … 189
豊能町（豊能町）… 191
富田林市 … 190
寝屋川市（寝屋川市）… 191
能勢町 … 190
羽曳野市 … 190
阪南市 … 191
東大阪市 … 188
枚方市 … 190
藤井寺市 … 191
松原市 … 190
岬町 … 190
箕面市 … 191
守口市 … 188
八尾市 … 188

兵庫縣

相生市 … 195
明石市 … 197
赤穂市（赤穂市）… 194
朝來市（朝来市）… 194
淡路市 … 195
尼崎市 … 196
蘆屋市（芦屋市）… 195
伊丹市 … 197
市川町 … 195
猪名川町（猪名川町）… 196
稻美町（稲美町）… 194
小野市 … 197
加古川市 … 196
加西市 … 194
加東市 … 195

香美町 … 194
神河町 … 194
上郡町 … 194
川西市 … 197
神戸市（神戸市）… 195
佐用町 … 193
三田市 … 194
宍粟市 … 195
新温泉町（新温泉町）… 196
洲本市 … 195
太子町 … 196
多可町 … 197
高砂市 … 196
寶塚市（宝塚市）… 196
龍野市（たつの市）… 196
丹波市 … 194
丹波篠山市 … 194
豊岡市（豊岡市）… 194
西宮市 … 197
西脇市 … 197
播磨町 … 196
姫路市（姫路市）… 192
福崎町 … 197
三木市 … 194
南淡路市（南あわじ市）… 193
養父市 … 195

奈良縣

明日香村 … 200
安堵町 … 200
斑鳩町 … 200
生駒市 … 203
宇陀市 … 201
王寺町 … 203
大淀町 … 201
香芝市 … 201
橿原市 … 199
葛城市 … 203
上北山村 … 202
河合町 … 199
川上村 … 201
川西町 … 203
下市町 … 202
下北山村 … 203
三郷町（三郷町）… 203
五條市 … 202
御所市 … 201
櫻井市（桜井市）… 202
高取町 … 200
田原本町 … 199
天川村 … 203
天理市 … 203
十津川村 … 202
奈良市 … 201
野迫川村 … 202
東吉野村 … 202
平群町 … 200
御杖村 … 200

三宅町 … 202
山添村 … 203
大和郡山市 … 200
大和高田市 … 200
吉野町 … 198

和歌山縣

有田市 … 206
有田川町 … 204/206
印南町 … 206
岩出市 … 206
海南市 … 207
葛城町（かつらぎ町）… 206
上富田町 … 206
北山村 … 207
紀之川市（紀の川市）… 205
紀美野町 … 208
串本町 … 207
九度山町 … 208
高野山町 … 205
古座川町 … 209
御坊市 … 208
白濱町（白浜町）… 207
新宮市 … 209
周參見町（すさみ町）… 205/208
太地町 … 207
田邊市（田辺市）… 208
那智勝浦町 … 185/208
橋本市 … 209
日高町 … 209
日高川町 … 208
廣川町（広川町）… 207
南部町（みなべ町）… 207
美濱町（美浜町）… 209
湯淺町（湯浅町）… 209
由良町 … 208
和歌山市 … 206/207

鳥取縣

岩美町 … 213
倉吉市 … 213
江府町 … 213
琴浦町 … 213
境港市 … 211
大山町 … 212
智頭町 … 213
鳥取市 … 210
南部町 … 212
日南町 … 213
日吉津村 … 212
日野町 … 213
伯耆町 … 212
北榮町（北栄町）… 213
三朝町 … 212
八頭町 … 212
湯梨濱町（湯梨浜町）… 212/213
米子市 … 211
若櫻町（若桜町）… 213

島根縣

海士町 … 217
飯南町 … 217
出雲市 … 216
雲南市 … 216
邑南町 … 216
大田市 … 215
隱岐之島町（隠岐の島町）… 217
奧出雲町（奥出雲町）… 216
川本町 … 214
江津市 … 216
知夫村 … 216
津和野町 … 217
西之島町（西ノ島町）… 215
濱田市（浜田市）… 216
益田市 … 216
松江市 … 216
美郷町（美郷）… 216
安來市（安来市）… 215
吉賀町 … 217/265

岡山縣

赤磐市 … 221
淺口市（浅口市）… 221
井原市 … 221
岡山市 … 220
鏡野町 … 221
笠岡市 … 221
吉備中央町 … 220
久米南町 … 221
倉敷市 … 221
里庄町 … 220
勝央町 … 221
新庄村 … 220
瀬戸内市 … 218
總社市（総社市）… 220
高梁市 … 221
玉野市 … 219
津山市 … 220
奈義町 … 139/220
新見市 … 221
西粟倉村 … 219
早島町 … 221
備前市 … 219
真庭市 … 220
美咲町 … 220
美作市 … 221
矢掛町 … 220
和氣町（和気町）… 221

廣島縣

安藝太田町（安芸太田町）… 224
安藝高田市（安芸高田市）… 224
江田島市 … 224
大崎上島町 … 107/224
大竹市 … 224
尾道市 … 225
海田町 … 224
北廣島町（北広島町）… 223
熊野町 … 225

呉市（呉市）… 225
坂町 … 225
庄原市 … 224
神石高原町 … 225
世羅町 … 225
竹原市 … 225
廿日市市 … 224
東廣島市（東広島市）… 224/228/229/263
廣島市（広島市）… 222
福山市 … 223
府中町 … 225
府中市 … 225
三原市 … 225
三次市 … 224

山口縣

阿武町 … 232
岩國市（岩国市）… 232
宇部市 … 232
下關市（下関市）… 233
上關町（上関町）… 231
下松市 … 233
山陽小野田市 … 232/233
平生町 … 233
光市 … 233
萩市 … 232
長門市 … 232
田布施町 … 233
周防大島町 … 233
周南市 … 233
防府市 … 230
美禰市（美祢市）… 231
柳井市 … 232
山口市 … 231
和木町 … 233

德島縣

藍住町 … 235
阿南市 … 235
阿波市 … 162/235
石井町 … 239
板野町 … 239
海陽町 … 237
勝浦町 … 237
上板町 … 237
上勝町 … 238
神山町 … 239
北島町 … 238
小松島市 … 237
佐那河内村（佐那河内村）… 236
劍町（つるぎ町）… 237
德島市（徳島市）… 238
那賀町 … 238
鳴門市 … 234
東三好町（東みよし町）… 239
松茂町 … 239
美波町 … 236
美馬市 … 237
三好市 … 239
牟岐町 … 236
吉野川市 … 236

香川縣

綾川町 … 243
宇多津町 … 242
觀音寺市（観音寺市）… 242
琴平町 … 241
坂出市 … 242
讚岐市（さぬき市）… 243
小豆島町 … 240
善通寺市 … 243
高松市 … 243
多度津町 … 242
直島町 … 242
土庄町 … 243
東香川市（東かがわ市）… 243
丸龜市（丸亀市）… 241
滿濃町（まんのう町）… 241
三木町 … 242
三豊市（三豊市）… 242

愛媛縣

愛南町 … 247
伊方町 … 246
今治市 … 185・244
伊予市 … 246
内子町（内子町）… 247
宇和島市 … 246
大洲市 … 246
上島町 … 246
鬼北町 … 246
久萬高原町（久万高原町）… 247
西条市 … 245
西予市 … 246
四國中央市（四国中央市）… 246
東温市 … 4・245
砥部町 … 246
新居濱市（新居浜市）… 247
松前町 … 245
松野町 … 247
松山市 … 247
八幡濱市（八幡浜市）… 246

高知縣

安藝市（安芸市）… 252
伊野町（いの町）… 252
馬路村 … 249
大川村 … 251
大月町 … 250
大豊町（大豊町）… 252
越知町 … 253
香美市 … 252
北川村 … 251
黒潮町（黒潮町）… 249
藝西村（芸西村）… 250
高知市 … 250
香南市 … 252
佐川町 … 253
四萬十市（四万十市）… 248
四萬十町（四万十町）… 250
宿毛市 … 252
須崎市 … 253
橋原町（梼原町）… 251
安田町 … 253
本山町 … 251
室戸市（室戸市）… 250
三原村 … 251
日高村 … 253
仁淀川町 … 253
南國市（南国市）… 252
奈半利町 … 250
中土佐町 … 250
土佐清水市 … 251
土佐市 … 253
東洋町 … 252
津野町 … 250
田野町 … 249

福岡縣

赤村 … 256
朝倉市 … 262
蘆屋町（芦屋町）… 256
飯塚市 … 256
糸島市 … 256
糸田町 … 255
浮羽市（うきは市）… 256
宇美町 … 255
大川市 … 257
大木町 … 256
大任町 … 257
大野城市 … 257
大牟田市 … 257
岡垣町 … 257
小郡市 … 259
遠賀町 … 259
春日市 … 256
粕屋町 … 259
嘉麻市 … 257
川崎町 … 257
香春町 … 261
苅田町 … 262
北九州市 … 257
鞍手町 … 258
久留米市 … 259
桂川町 … 259
上毛町 … 259
古賀市 … 259
小竹町 … 259
篠栗町 … 259
志免町 … 256
新宮町 … 260
須惠町（須恵町）… 260
添田町 … 260
田川市 … 260
太宰府市 … 254
大刀洗町 … 258
筑後市 … 256
筑紫野市 … 260
築上町 … 261
筑前町 … 260
東峰村 … 260
那珂川市 … 262
中間市 … 260
直方市 … 261
久山町 … 261
廣川町（広川町）… 258
福津市 … 262
福岡市 … 262
福智町 … 259
豊前市 … 255
水卷町（水巻町）… 262
京都町（みやこ町）… 5・262
三山市（みやま市）… 261
宮若市 … 256
宗像市 … 260
柳川市 … 262
八女市 … 261
行橋市 … 261
吉富町 … 260

佐賀縣

有田町 … 268
伊萬里市（伊万里市）… 269
嬉野市 … 269
大町町 … 268
小城市 … 163・269
鹿島市 … 269
上峰町 … 268
唐津市 … 268
神埼市 … 268
基山町 … 269
玄海町 … 269
江北町 … 266
佐賀市 … 269
白石町 … 269
多久市 … 269
太良町 … 267
武雄市 … 268
鳥栖市 … 269
三養基町（みやき町）… 268
吉野里町（吉野ヶ里町）… 268

長崎縣

壹岐市（壱岐市）… 65・275
諫早市 … 271
雲仙市 … 274
大村市 … 274
小値賀町 … 273
川棚町 … 273
五島市 … 272・275
西海市 … 274
佐世保市 … 275
佐佐町（佐々町）… 274・275
島原市 … 275
新上五島町 … 163・275
對馬市（対馬市）… 272
時津町 … 274
長崎市 … 272
長與町（長与町）… 274
東彼杵町 … 274
波佐見町 … 273
平戸市（平戸市）… 272
松浦市 … 273
南島原市 … 270・275

熊本縣

朝霧町〔あさぎり町〕 280
蘆北町〔芦北町〕 278
阿蘇市 276
天草市 279
荒尾市 279
五木村 280
宇城市 280
宇土市 277
産山村 280
大津町 281
小國町〔小国町〕 278
嘉島町 279
上天草市 277
菊池市 277
菊陽町 280
玉東町 278
球磨村 279
熊本市 278
甲佐町 279
合志市 278
相良村 280
高森町 279
玉名市 280
多良木町 280
津奈木町 280
長洲町 278
和水町 281
南關町〔南関町〕 278
錦町 281
西原村 281
冰川町〔氷川町〕 280
人吉市 281
益城町 281
美里町 281
水上村 280
水俣町〔水俣市〕 280
南阿蘇村 280
南小國町〔南小国町〕 280
御船町 279
八代市 279
山江村 281
山鹿市 281
山都町 278
湯前町 278
苓北町 279

大分縣

宇佐市 284
臼杵市 284
大分市 284
杵築市 285
玖珠市 284
國東市〔国東市〕 185, 284
九重町 283
佐伯市 283
竹田市 284
津久見市 285
中津市 284
日出町 285
日田市 284
由布市 282
別府市 283
豊後高田市 285
豊後大野市 285
姫島村 285

宮崎縣

綾町 288
蝦野市〔えびの市〕 288
門川町 289
川南町 289
木城町 289
串間市 288
國富町〔国富町〕 289
五ヶ瀬町 288
小林市 289
西都市 288
椎葉村 289
新富町 289
高千穂町〔高千穂町〕 286
高鍋町 286
高原町 288
都農町 289
西米良村 289
日南市 289
延岡市 287
日之影町 287
日向市 289
美郷町〔美郷町〕 288
三股町 288
都城市 289
宮崎市 288
諸塚村 288

鹿兒島縣

始良市 294
阿久根市 292
奄美市 296
天城町 293
伊佐市 292
出水市 295
伊仙町 296
市來串木野市〔いちき串木野市〕 293
指宿市 296
宇檢村〔宇検村〕 293
大崎町 293
鹿兒島市〔鹿児島市〕 3, 111, 294, 296
鹿屋市 295
喜界町 292
肝付町 292
霧島市 295
錦江町 295
薩摩町〔さつま町〕 292
薩摩川内市〔薩摩川内市〕 297
志布志市 294
瀬戸内町〔瀬戸内町〕 294
曾於市〔曽於市〕 290
龍郷町〔龍郷町〕 292
垂水市 296
知名町 295
徳之島町〔徳之島町〕 297

十島村 291
長島町 293
中種子町 293
西之表市 292
日置市 296
東串良町 297
枕崎市 292
三島村 295
南九州市 294
南大隅町 296
南種子町 295
南薩摩市〔南さつま市〕 292, 139, 294, 295
屋久島町 296
大和村 292
湧水町 293
與論町〔与論町〕 108, 139, 291, 295
和泊町 291

沖縄縣

粟國村〔粟国村〕 300
伊江村 299
石垣市 300
伊是名村 305
伊平屋村 303
糸滿市〔糸満市〕 298
浦添市 300
宇流麻市〔うるま市〕 304
大宜味村 300
沖縄市〔沖縄市〕 304
恩納村 300
嘉手納町 304
北大東村 4, 301, 304
北中城村 302
宜野灣市〔宜野湾市〕 302
宜野座村 304
金武町 302
國頭村〔国頭村〕 305
久米島町 301
座間味村 304
竹富町 304
多良間村 303
北谷町 299
渡嘉敷村 305
渡名喜村 299
豊見城市〔豊見城市〕 139, 300
中城村 301
今歸仁村〔今帰仁村〕 302
名護市 303
那覇市〔那覇市〕 305
南城市 304
西原町 302
南風原町 304
東村 304
南大東村 109, 303
宮古島市 303
本部町 300
八重瀬町 301
與那國町〔与那国町〕 302
與那原町〔与那原町〕 303
讀谷村〔読谷村〕 301

後 記

環遊市町村一周是個遙不可及的夢想。走訪完所有市町村後，究竟能看到什麼樣的風景呢。我只是想知道這個，就踏上旅程了。旅行結束後，各種景色告訴我的答案很單純。那就是「永遠都有你還不知道的景色」。就算走遍日本所有市町村，終究不可能理解日本的一切。這不是「去過、沒去過」的問題。我認識了原本不知道的事物，同時察覺自己什麼都不認識。市町村是個無止盡的單位，讓我看到無止盡的風景。某個誰的故鄉組成了我們的國家，也支撐起這個國家。所以，經由這次旅行，我想，關於你故鄉的小事，現在我知道了那麼一點。

旅行中的我不是主角，也不是想透過旅行成就什麼事。疾駛過平交道的電車、隨風搖曳的枝頭縫隙間灑落的陽光、雨中依然綻放的花、某個誰散步時走過的路。在每個造訪的地方遇見的不是我的那個誰，才是這趟旅行的主角。我像撿拾、收集什麼似的拍下照片，寫下文章，完成這本《環遊日本摩托車日記》。完成這趟旅行的不是我，而是你的故鄉。如果沒有你，你的故鄉就不存在。所以，讀著這本書的每個人，對我來說都是主角。

「想做一本承載了所有市町村的書」，懷抱這樣的夢想進行，但若只靠我自己一個人，絕對無法完成。有編輯、設計、寫下（日文版）書腰評論的糸井重里先生，以及眾多工作人員細心周詳的協助，這本書才得以完成。我只有滿心的感激。無論是旅行過程中，還是旅行結束後，幫助我完成自己夢想的人多得數不清。多得數不清，這句話聽起來或許有些狡猾，但真的是多得數不清。藉由這篇後記，我想在此衷心感謝所有給予我幫助，關照過我的人，真的非常謝謝你們。

環遊市町村之旅，沒有留下任何遺憾。因為現在我已經知道，即使還有些地方總有一天想再去，還有些景色未曾見識過，而那裡對某個誰而言，都是無可取代的寶物。至於我的夢想，在這裡就先劃下句點。

希望這本書，能盡可能在更多故鄉被看見。

註 釋

P14　**1**：Ororon 是棲息於日本海北側天賣島的崖海鴉別稱，北海道靠近日本海這一側的 231、232 號國道因此暱稱為 Ororon Line。

P15　**2**：APOI 來自愛奴語，沒有相對應的漢字。

P20　**3**：「幌比內」日文音同「不會消滅」。

P24　**4**：河川名來自愛奴語，發音與日語中的「受不了」意思相近。

P36　**5**：歷通路在日文中的發音為「復古、懷舊」的諧音。

P38　**6**：穂仁王是一種曬稻穀的方式。

P62　**7**：長床為神社建築的一種，為立於大殿前方的細長建築。

P72　**8**：「珉珉」「正嗣」都是餃子店的名字。

P89　**9**：行田盛行足袋產業，足袋藏是用來存放足袋的倉庫。

P93　**10**：日本最早鑄造的官方貨幣。

P118　**11**：明治初期的雕刻家。

P169　**12**：愛・地球博記念公園的暱稱。

P171　**13**：相當於古時驛站的設施。

P177　**14**：威廉・梅瑞爾・沃里斯（William Merrell Vories），美國傳教士兼建築師，是知名藥廠「近江兄弟社」的創辦人之一。

P193　**15**：日本傳統玩具的一種，是將重心放在支點以保持平衡的玩偶。

P193　**16**：類似台灣搶頭香的一年一度活動，開門後前三個跑抵本殿的人就是這年的「福男」。

P199　**17**：和歌中的枕詞，あをによし意指建築鮮豔的青綠及丹紅將奈良城襯托得很美，可說是奈良的專屬枕詞。

P201　**18**：高野山這個佛教宗派原本嚴禁女性入山參拜，但室生寺允許女性入山參拜，因此有了「女人高野」的別名。

P205　**19**：「飛地」指的是某個地理區劃境內有一塊隸屬於另一個地理區劃的區域。

P211　**20**：「いただき」，在炸三角豆皮中填入生米及切絲紅蘿蔔、牛蒡、香菇等野菜，以慢火燉煮的一道地方料理。

P229　**21**：日本人會在小正月時於收成後的田裡堆竹子，把過年時的門松等裝飾品拿來燒，再用火烤糯米糰等食物分吃。

P249　**22**：日文鰹魚的發音也是 Katsuo。

P272　**23**：即青花瓷。

P274　**24**：傳說中賣鯖魚的人認定岩石會掉落，就站在旁邊等，一直等到鯖魚都腐壞了，岩石也沒有掉落。

P283　**25**：獨步指的是作家國木田獨步。

P283　**26**：やせうま（Yaseuma），為大分縣的特色點心，是比烏龍麵還寬的扁平麵條，煮熟後裹上黃豆粉及砂糖。

P283　**27**：原意為「天皇之領地」，後來指的是江戶幕府的直轄領地。

P286　**28**：這裡的「馬背」指的是日向市細島上日向岬的知名觀光勝地。

P294　**29**：エイサー，一種琉球傳統民俗舞蹈。

環遊日本市町村年表～直到旅途結束

旅行之外的事

4月 廣島大學入學

3月 開始計畫環遊市町村一周之旅

冬～2017年春 取得摩托車駕照

4月 開始計畫拿到大學所有學分

4月 開始打工存旅行資金（～2018年3月）

6月 買下旅行的搭檔，超級小狼

8月 在長野縣的飯店打工，為期一個月，期間包吃住

8月 拿到大學所有學分（研究室學分和畢業論文學分除外）

| 2017年4月～2018年3月 | 大三生 | 2016年4月～2017年3月 | 大二生 | 2015年4月～2016年3月 | 大一生 |

旅行的事

第一次一個人生活

8月 搭便車環遊九州

8月 赴印尼短期留學

11月 展開造訪東廣島市共47個地區的旅行（～2018年1月）

這段期間也持續找尋旅行的搭檔

相機（Nikon D610、途中換成Nikon Df）、攝影鏡頭（Makro Planar T*2/50 ZF.2 超過九成的旅行期間都用這顆鏡頭拍攝）、摩托車（超級小狼110）、背包（防水耐雨，又能馬上拿出相機的National Geographic肩揹包）。

按下快門的每一天

上大學後我加入攝影社、茶道社和棒球賽觀戰社。從高年級學長姊感覺還很遙不可及的一年級時起，我就覺得，敝校這種讓學生做自己喜歡的事的自由校風，和我的個性很合。也從這時起，不管去哪裡我都帶著相機，每日埋頭按快門。

畢業論文與旅行的事

大學要畢業，一定得有「畢業論文」。
我的論文題目是〈滋潤在地人心的東西，能從觀光中誕生嗎？〉或許我整個大學時代都一直在思考關於旅行的事。

上段（由右至左）

2月4日　網站「故鄉手帖」正式公開

1月　打工籌措旅行資金不足的部分（～2019年6月）

7月　在長野縣露營地打工，為期三週，期間包吃住

6月　製作群眾募資的回饋品，《日本你好，初次見面》攝影集

5月～6月　展開群眾募資

5月黃金週　在淡路島的飯店打工，為期10天，期間包吃住

4月　開始撰寫畢業論文

4月　住進合租老屋

12月底　寫完畢業論文

3月　大學畢業

中段

（復學）再度成為大四生

休學

2019年4月～2020年3月

2018年4月～2019年3月

下段（由右至左）

3月26日　踏上環遊日本市町村之旅　第一天就受了3個月才能痊癒的重傷

1月底　展開北海道流冰之旅

12月底　走訪完八成左右的市町村，結束第一次的旅程

1月6日　在屋久島結束環遊日本市町村之旅

11月下旬　展開東京、沖繩與鹿兒島的離島巡禮之旅

11月中旬　騎超級小狼的行程全部結束（等於陸地部分的行程全部結束）

9月下旬　騎上超級小狼，重啟環遊市町村之旅

8月中旬　再訪北海道，走遍道內所有市町村

7月底～9月上旬　展開群眾募資的回饋

環遊日本摩托車日記

走遍47都道府縣、1741市町村，看見最美麗的日本風景

ふるさとの手帖　あなたの「ふるさと」のこと、少しだけ知ってます。

作　　者　仁科勝介
譯　　者　邱香凝
封面設計　謝捲子
版型設計　謝捲子
內頁排版　藍天圖物宣字社
校　　對　柏蓉
責任編輯　王辰元

發 行 人　蘇拾平
總 編 輯　蘇拾平
副總編輯　王辰元
資深主編　夏于翔
主　　編　李明瑾
業　　務　王綬晨、邱紹溢
行　　銷　曾曉玲

出　　版　日出出版
　　　　　台北市105松山區復興北路333號11樓之4
　　　　　電話：（02）2718-2001　傳真：（02）2718-1258

發　　行　大雁文化事業股份有限公司
　　　　　台北市105松山區復興北路333號11樓之4
　　　　　24小時傳真服務（02）2718-1258
　　　　　Email：andbooks@andbooks.com.tw
　　　　　劃撥帳號：19983379　戶名：大雁文化事業股份有限公司

初版一刷　2022年5月
定　　價　1250元
Ｉ Ｓ Ｂ Ｎ　978-626-7044-37-7
Ｉ Ｓ Ｂ Ｎ　978-626-7044-38-4（EPUB）

環遊日本摩托車日記：走遍47都道府縣、1741市町村，看
見最美麗的日本風景 / 仁科勝介著; 邱香凝譯. -- 初版. -- 臺
北市：日出出版：大雁文化事業股份有限公司發行, 2022.3
　面; 公分. --
譯自：ふるさとの手帖　あなたの「ふるさと」のこと、
　　　少しだけ知ってます。

ISBN 978-626-7044-37-7（平裝）
1. 攝影集 2. 風景攝影 3. 遊記 4. 日本

957.2　　　　　　　　　　　　　　　111002914

FURUSATO NO TECHO ANATA NO「FURUSATO」NO KOTO、SUKOSHI
DAKE SHITTEMASU.
©Katsusuke Nishina 2020
First published in Japan in 2020 by KADOKAWA CORPORATION, Tokyo.
Complex Chinese translation rights arranged with KADOKAWA CORPORATION,
Tokyo through Keio Cultural Enterprise Co., Ltd.